어쩌다 보니,

어쩔 수 없이

어쩌다 보니, 어쩔 수 없이
민중미술과 함께한 40년

초판 1쇄 발행 / 2021년 12월 24일

지은이 / 김정헌
펴낸이 / 강일우
책임편집 / 김가희 강영규
조판 / 박지현
펴낸곳 / (주)창비
등록 / 1986년 8월 5일 제85호
주소 / 10881 경기도 파주시 회동길 184
전화 / 031-955-3333
팩시밀리 / 영업 031-955-3399 편집 031-955-3400
홈페이지 / www.changbi.com
전자우편 / human@changbi.com

ⓒ 김정헌 2021
ISBN 978-89-364-7900-8 03600

어쩌다 보니,
어쩔 수 없이

김정헌 지음

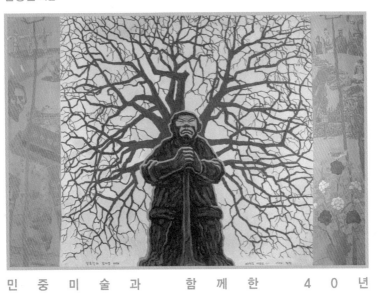

민 중 미 술 과 함 께 한 4 0 년

창비

머리말

　'어쩌다 보니, 어쩔 수 없이' 내 나이 70대 중반에 이르렀다. 이 회고록에는 화가 김정헌이 40년 가까운 세월 민중미술가로서 지나온 삶을 담을 작정이다. 그러니까 나의 화업(畫業) 40년에 대한 회고가 중심이 되겠지만 동시에 아직 대부분의 대중에겐 낯선 '민중미술'에 대한 회고도 될 것이다.

　제일 처음 내 책에 대한 이야기는 『나의 문화유산답사기』의 저자 유홍준 교수에게서 나왔다. 아마 재작년(2019) 고(故) 김윤수 선생 1주기 기념전에서였을 것이다. 그 자리에는 창비의 황혜숙 국장이 같이 있었는데, 그 황국장과 유교수 주위 사람들(대부분은 함께 실크로드 답사를 했던 이들이다)이 나누던 이야기에 유홍준 교수가 불을 붙였던 것이다. '김정헌의 글을 모아 책을 내자'는 아이디어였다. 주로 실크로드 답사 때 한겨레신문에 실린 내 칼럼을 두고 하는 이야기였다. 유홍준의 이런 제안에 답사 동지들이 다 적극 찬성하였다. 일종의 '내부자 거래'가 아닐 수 없었다.

나도 같이 있던 자리라 얼떨결에 그냥 "그런가?" 하고 헤어졌는데 얼마 후 창비 편집부에서 다시 연락이 왔다. 2020년 창비에서 펴낸 두권의 회고록을 보내주며 민중미술에 대한 원고를 써달라는 청탁이었다. 보내준 회고록 가운데 한권은 나도 잘 아는 김정남 선생의 책으로 '민주화운동 40년 김정남의 진실 역정'이란 부제를 달고 있는 『그곳에 늘 그가 있었다』이고, 또 하나는 정세현 전 통일부장관의 회고록 『판문점의 협상가』였다. 두 회고록을 받고 나는 덜컥 겁이 났다. 이 두분은 나보다 나이도 많을 뿐 아니라 엄청나게 많은 업적을 남긴 터라, 이분들처럼 회고록을 남기는 것이 나에겐 언감생심(焉敢生心)이 아닐 수 없다는 생각이었다.

두분의 책 가운데 김정남 회고록을 먼저 읽었다. 서문에서 밝혔듯이 2005년에 나온 『진실, 광장에 서다』를 대담식으로 고쳐 완전히 새로 쓴 책이다. 나는 김정남 선생보다 4년 늦게 대학에 들어가 소위 학번으로는 (1년 재수해) 65학번이다. 5·16군사쿠데타 이후에 대학을 들어가 박정희 독재가 막 시작된 참이라 매학기 학생시위가 끊일 새가 없었고, 입학하고 얼마 지나지 않아 서울대 문리대가 주동이 된 한일회담반대 데모에는 나도 참가해 종로5가까지 행진하는 대열에 끼어 열렬히 구호를 외치다 전경트럭에 실려 동대문경찰서에 구치까지 된 적이 있었다. 그렇게 틈만 나면 문리대 교정으로 나갔던 이력으로 김정남 선생의 회고록에 처음부터 빠져들어 결국 다 읽고 말았다. 그의 파란만장한 민주화운동 이력을 읽으면서 나 같은 화가 나부랭이가 회고록을 쓴다는 게 점점 두려워졌다.

또 한권의 회고록『판문점의 협상가』도 나를 위축시켰는데, 정세현 전 장관의 이력을 살펴보니 그는 북만주에서 나보다 1년 전인 해방되는 해에 태어났다. 나는 그가 막연히 한 5~6년 위의 연배인 줄 알았는데 해방둥이를 자처하는 나와 비슷한데다 학번은 나보다 2~3년 아래였다. 그런 그도 회고록 머리말에서 "내가 70대 중반에 무슨 회고록이냐"고 처음엔 집필을 거절했다고 한다.

앞선 회고록들은 나를 위축시키는 동시에 부추기기도 했는데, 그래도 민중미술이라는 독특한 활동을 해왔다는 자긍심이 불을 붙였는지도 모르겠다. 그래서 '어쩔 수 없이' 민중미술과 더불어 지나온 역정을 일단 쓰기로, 아니 저질러놓고 보자는 심정으로 자판을 두들기기 시작했다. 민중미술에 대한 회고록이라 여러번 퇴고를 거듭하며 주위의 의견을 들어본 끝에 일단 글을 1부와 2부로 나누어 1부엔 '민중미술가'로 지내온 40년(그중엔 당연히 내 인생 회고가 들어간다)을 생각나는 대로 술회하고 2부엔 그동안 내가 써온 글들을 모아놓으려고 한다.

나는 지금까지 살아오면서, 아니 미술가로 행세해오면서 많은 사람의 도움을 받았다. 어쩌다보니(또는 어쩔 수 없이) 현실 비판적인 그림을 그려오면서, 또 미술운동의 중심은 아니지만 그들과 똘똘 뭉쳐 민중미술을 펼쳐오면서 미술계의 선후배만이 아니라 다른 영역, 즉 문학을 비롯한 여러 문화영역의 많은 사람들로부터 영향을 받았다. 일일이 다 거론할 수 없을 정도의 많은 분들의 도움을 받은 셈이다. 그래서 답사기의 달인인 유홍준(그는 나의 글쓰기에 많은 도움과 지지를 아끼지 않았다)의 말대로 이번 회고록은 사람 중심의 회우록(會友錄)이 될

가능성이 크다.

어쨌든 이 회고록은 나, 김정헌의 회고록이지만 그에 앞서 '민중미술'에 대한 회고록이기도 하다. 물론 나와 '현실과 발언'을 중심으로 한 민중미술의 역사가 우리의 현대미술에서 독특한 위상을 갖는 것은 틀림없지만 그 민중미술이 어떻게 형성되었으며 주로 어떤 화가들이 같이하여 우리 미술의 작지 않은 흐름을 타게 되었는지도 살펴볼 작정이다. 그렇기 때문에 이 회고록을 우리 시대의 많은 미술가들과 같이 살아가는 동시대의 많은 이들이 읽었으면 하는 것이 나의 바람이다. 그리고 또 하나의 바람은 우리 미술이 자본에 휩쓸리지 않는 '탈자본'의 미술이 되는 것이다. 너무 과한 욕심인가?

2021년 12월

김정헌

차례

2부 예술에 대한 이런저런 생각

1부

‘민중미술가’로서의 40년

나의 어린시절

그동안 여러 지면을 통해 소위 '잡글'을 쓰면서 나의 이력을 은근히 자랑삼아 여러번 언급했다. 특히 출생이 1946년 5월임에도 나는 계속 해방둥이라고 우겨왔다. 연전에 출간한 산문집 『이야기 그림 ─ 그림 이야기』(헥사곤 2016)에서도 밝혔지만 내가 들은 바로는 해방될 때 나의 부모님은 만주 다롄(大連)에 계셨다고 한다. 당시를 기억하는 이들은 라디오로 일본 천황의 패망 선언을 들었다고 전한다. 그래서 나의 추측으로는 부모님과 같이 다롄에 나가 살던 누님과 형님들(내 위로 삼년 터울로 네명의 형님들이 있다)은 만세를 부르셨을 것 같다.

나는 집안의 막내로 태어난 것에 의문을 가질 때가 많았다. 여러 형제 중 왜 하필 막내로 태어났는가. 내가 태어난 1946년 5월 20일에서 9~10개월 역산해보면 부모님이 나를 해방 전후해서 만들었다고 생각된다. 그런 연고로 나는 아주 떳떳하게 해방둥이라고 자처하는 것이다.

그러나 내가 기억하는 어린시절은 대부분 집안 식구들, 특히 기억력이 좋은 나의 누님으로부터 들은 얘기에 의존한다. 나는 십여년 전 해

양대학교에서 특강한 적이 있는데, 그때 부산에 간 김에 근처(영도구 동삼동)에 사는 누님에게 들러 특강료의 절반을 드리면서 한가지 부탁을 하였다. 가끔 식구들이 모일 때 이 누님은 집안의 과거에 대해 말씀을 잘하셨다. 그래서 옛날 우리 집안 이야기를 편시 형식으로 써서 나한테 보내달라고 부탁하니 좋아하셨다. 그후에도 원고료 조로 용돈을 부쳐드리곤 했는데, 나중엔 이야기가 딸리셨는지 했던 얘기를 또 보내줄 때도 많았다.

소설가들의 경우 네다섯살 때의 기억을 소환해서 작품을 쓸 때가 종종 있다. 마르셀 프루스트의 『잃어버린 시간을 찾아서』가 그렇고, 『카사블랑카』를 쓴 마르크 오제 역시 네다섯살 때의 기억을 불러들인다. 나도 유년기의 기억은 다섯살 때부터다. 내 기억이 그래도 생생히(사실 시간을 거슬러 올라갈수록 선명하지는 않지만) 시작되는 것은 6·25 때 서울이라고 해야겠다.

그러니까 만으로 네살쯤 될 시기인 6·25 당시 우리 식구들은 명동에 있는 중국대사관 안에 살고 있었다. 우리 가족은 1948년 남북이 분단된 이후 평양에서 남쪽으로 내려왔는데, 아마도 아버지가 중국에서 살았던 경험으로 중국말을 잘하고 운전도 할 줄 아는 덕택에 중국대사의 운전수로 취직하셨기 때문인 모양이다.

그 당시에 기억나는 것은 사실 몇가지에 지나지 않는다. 하나는 6·25가 터지고 얼마 안 되어 대사관 안에 살던 내 또래의 '화자'라는 여자애가 기총소사에 맞아 죽었을 때 그 아버지가 달려나와 그 애를 와락 껴안던 것이 생각나는데, 이 역시 나중에 내가 기억을 조작(?)했

을 가능성이 있다. 아마도 가까이 있던 인물의 죽음에 충격이 컸던 모양이다.

또 한가지는 그 대사관 안에 같이 살던, 평양의전 출신의 의사였던 작은아버지와 관련된 것이다. 작은아버지는 평양에서 내려올 때 가지고 왔던 의약품을 대사관에서 얼마 떨어지지 않은 남대문시장에서 나의 셋째 형과 누나 등을 시켜 몰래 팔아 그 돈으로 음식물을 사오게 하셨는데, 그때 사온 분유를 조그만 약봉지에 설탕과 섞어 가끔 주시곤 했다. 우리 형제 가운데서 그걸 얻어먹은 것은 내가 유일했다. 내 이름은 그 당시까지도 할아버지가 지어주신 정소(正沼)였다. 작은아버지는 나를 귀여워해 "소야"라고 부르시면서 그 아끼던 설탕 탄 분유 봉지를 주셨던 것이다.

내 이름이 김정소에서 김정헌(金正憲)으로 바뀐 것은 부산 피난시절의 일이다. 당시에는 둥그런 밥상에 둘러앉아(나 같은 막내는 겨우 한 팔만 식구들 사이에 집어넣고 밥을 먹는) 먼저 먹은 사람이 자리를 비켜주어야 하는 2부제 식사가 보통이었다. 그때가 바로 호적등록을 할 시기였던가, 제일 먼저 큰형님 김정도(金正燾)의 이름이 발음할 때 '정조'로 들려 듣기 거북하다는 가족들 총의에 의해 김정철(金正澈)로 바꾸기로 결정하였는데, 그 김에 내 이름도 김정헌으로 바뀌었다(부산 애들이 자꾸 '검정소'로 부른다는 게 그 이유였다. 쩍하면 애들이 "껌정쏘야 나온나"를 외치는 바람에).

내 이름과 관련해 가끔 용돈이 달려 형님들한테 손을 내밀 때면 하던 말이 있다. "부산 피난시절에 괜히 내 이름을 사법서사(법무사의 옛

말)에 알맞은 정헌(正憲)으로 바꾸는 바람에 내가 예술가로 크게 출세를 못했으니 그걸 형님들이 보상해주어야겠소" 하며 개기면 으레 형님들이 용돈을 좀 주셨던가? 또 요즘에도 한홍구 교수가 주도하는 '반헌법행위자열전' 편찬위에 공동대표로 이름이 올라 있어 가끔 한마디 해야 될 때, "내 이름이 정헌입니다. 내가 법을 지키자는 이름을 가지고 어떻게 반헌법적 행위를 용서할 수 있겠습니까?"라고 눙치곤 한다.

6·25의 시작을 명동 중국대사관 안에서 치르고 나서 우리 식구들은 1·4 후퇴 때 부산으로 피난길을 떠났다. 다 큰 남자어른(아버지, 매부, 형 등)들은 거의 걸어서 부산으로 내려가셨고 나와 같은 아이들과 여자들은 인천으로 나가 거기서 피난민을 실은 배를 타고 목포를 돌아 부산으로 향했다. 어렴풋한 기억으로는 몇천 명을 실을 수 있는 큰 배였을 것이다. 부두에 승선하기 위해 길게 줄서 있던 때와 쌀을 잔뜩 실은 배 안에서 보낸 며칠 동안의 일이 단편적으로 어렴풋하게 생각난다.

그리하여 부산 피난민 생활이 시작되었다.

앞에서 내가 '해방둥이' 사연을 가지고 태어났다고 얘기했는데, 그 이전 우리 부모님이 솔가해서 중국 다롄에서 살게 된 곡절이 있다. 여기서 평양 토박이인 나의 할아버지와 외할아버지 얘기를 잠시 해보자.

나의 할아버지 성함은 김우종(金禹鐘)이시고 외할아버지는 김영진(金永鎭)이시다. 친할아버지는 개화된 평양 사람으로서 집안의 제사를 싹 없애버리셨다. 며느리들 고생한다고 허례허식을 없애신 거다. 그리고 우리 어머니에게 교회를 다니라고 권장하셨다고 한다. 지금의 시각으로 보면 개화된 페미니스트였을 가능성이 농후하다. 외할아버지는

김해 김씨로 이분도 일찍이 개화해 평양 인근의 남곤면에 사립 남곤초등학교를 세우셨다고 한다. 그런데 이렇게 학교까지 만드신 양반이 정작 따님인 나의 어머니에게 한글을 안 가르치는 바람에 어머니는 독학으로 한글을 깨우쳐 성경과 찬송가를 겨우 읽을 수 있었다고 한다.

나의 할아버지는 전주 김씨로 김일성 집안과 같은 본관이다. 우리 형제들이 정(正) 자 돌림인데 김일성의 아들 김정일도 그런 까닭에 이름에 '정' 자가 들어가 있는 게 아닐까 하는 실없는 생각도 해봤다.

할아버지한테는 삼형제와 따님이 한분 계셨는데 나의 아버지와 밑의 동생 되는 작은아버지 모두 평양의학전문학교(지금의 평양의학대학)에 다녔다. 그런데 아버지는 기계에 특별한 취미가 있어 일찍부터 자동차에 관심을 갖고 있었는데 마침 할아버지께서 유산을 일찌감치 자식들에게 분배하셨다고 한다. 그런데 위에서 언급했듯이 할아버지는 요즘 식으로 말하면 페미니스트시라 며느리 몫까지 다 챙겨 분배하셨단다. 그래서 아버지는 어머니 몫까지 받아 챙겨 자동차학원을 차리셨던 모양이다(이 이야기는 기억력 좋은 나의 누님으로부터 자필 진술을 받은 것이다). 이름도 식민지 치하라 별 의식 없이 '내선(內鮮)자동차학원'이라고 지어 간판을 달고 처음엔 친구에게 맡겨 운영했는데, 그게 영업이 잘되자 아버지는 그 좋다는 평양의전을 때려치우고 본격적으로 영업 일선에 나서신 거다. 짐작건대 아마 1927년 정도 되지 싶다.

그러자 주위의 인척들이 다 만류했는데 그중 사립초등학교를 세운 나의 외할아버지가 특히 반대하셨다고 한다. 그러자 아버지는 개화된 친할아버지에게 가서 읍소하면서 매달렸고, 할아버지는 "그래, 의사들

이 많아지면 '가방 메고 구두 고치시오' 하듯이 가방 메고 '병 고치시오' 할지도 모르니 자네 마음대로 하게"라면서 허락하셨다는 거다. 아마 자식이나 친척 중에 의전을 다니는 사람이 많으니 그런 허락을 내리신 것 같다.

그 뒤에 잘나가던 자동차학원에 갑자기 불이 나 쫄딱 망하고, 그런 연유로 아버지는 가솔해서 다롄으로 떠났던 모양이다. 그러니까 나는 평양 최초의 자동차학원집 막내아들이었지만 해방 후 남쪽으로 내려와선 일정한 직업이 없는 아버지로 인해 즐거운(?) 고생길로 들어선 것이다.

부산에서 피난민으로 지낸 시절은 즐거운 추억으로 남아 있다. 이때도 아버지 덕택(?)에 또 초량동에 있는 중국영사관 옆 판잣집에 자리잡았다. 여기 판자촌은 원주민(선조 때부터 대대로 그곳에 살던 이들)이 대부분인데 우리 같은 피난민들이 판잣집을 짓고 밀고 들어와 어울려 같이 살게 된 것이었다. 원주민들은 일본식 이름을 그대로 쓰는 경우가 많았는데, 예를 들면 '요시오' '마사오' 등이다. 이것이 창씨개명의 결과인지 나는 알 수 없었다. 그중에는 영식이라는 이름을 쓰는 학생도 있었는데, 그의 아버지가 원시적인 방법으로 낚시질을 해서 먹고 살았다. 그의 아버지가 가끔가다 작살을 휘어잡고 "영식이 이눔 어디 갔노? 내 이눔을 쥑이뿐다" 하고 맨발로 날뛸 때는 아무도 말리지 못하고 영식이가 무사히 피하기만 바랄 뿐이었다. 여기에 추가로 언급할 사람은 나이는 이미 성년인데 아주 순진무구했던, 위에서 말한 요시오 형이다. 그는 우리가 연날리기 하는 걸 보고 자기도 엄청난 연을 만들

어 자기 집 옥상에 아예 고정으로 얼레를 설치해놓았는데 연줄은 코일을 사용했던가? 하여튼 화제의 인물이었다. 그는 나의 매부가 운영하던 버스회사에 청소원 겸 조수로 취직했는데, 하루는 버스에 달린 유리창을 정말 폼 나게(유리창이 있는지 없는지 알 수 없도록) 닦아놓아 그다음 날 통학하는 학생들이 창문이 없는 걸로 착각하고 가방을 던지다가 유리창이 몇장 날아갔다고 한다. 그 일로 그는 해고되었다.

나의 부산 시절을 떠올리면 워낙 바람이 센 지역이라 우리 또래는 연날리기에 정신이 없었다거나 유달리 대형화재가 많이 일어난 것이 기억에 남는다. 위에서 말한 대로 우리가 자리 잡은 중국영사관 옆댕이의 피난민 숙소에서는 피난민과 원주민이 반반씩 섞여 살았다. 그 동네 위쪽에 피난민이 만든 바라크촌은 이삼일 만에 뚝딱 지은 판잣집이 빼곡히 들어찬 산동네였는데, 하루는 산 전체에 불이 나 우리 동네까지 번질까 식구들이 이불 보따리를 싸놓고 깨우는 바람에 어린 나까지 새벽에 일어난 적도 있었다. 그 뒤에도 부산역전, 초량동 중앙시장, 부산 국제시장 등에 굵직한 화재가 연이어 일어났다. 나는 동네 아이들과 불난 데를 꼭 먼저 답사(?)하고서야 학교에 가곤 했다. 굴렁쇠라도 하나 건질까 하는 심정으로……

부산 초량동 피난민 시절 나의 아버지는 일정한 직장 없이 당신이 좋아하던 발명 일에 매진하셨다. 그 바람에 수입이 없어 집안이 매우 어려워졌는데, 나의 매형(맏누님의 남편)이 조금씩 보태 살림을 꾸려갔을 것이다. 그때 아버지가 한 일은 연탄 화덕의 굴뚝을 아래로 끌어내려 열효율을 높인 것과, 기계를 조립해 일종의 압착기를 만든 다음

폐타이어를 구해다 그것을 펴서 슬리퍼로 만드는 일을 창업(?)한 것이었다. 우리는 일요일이면 폐타이어를 구하기 위해 약 4킬로미터 떨어진 서면으로 갔는데, 동네 대장인 넷째 형의 인솔로 뜀박질해서 서너 명씩 조를 짜 폐타이어 굴리기 경기를 하곤 했나. 물론 거기 참가한 아이들 중 일등은 아버님이 미리 만들어놓은, 양철로 만든 물호루라기를 상으로 받았다.

그런데 나는 어머니의 보살핌을 충분히 받지 못해 그랬는지(어머니는 나를 마흔살에 낳으셨다) 오줌싸개에서 벗어나지 못했다. 피난살이하며 방 한칸에 이불 하나를 다 같이 덮고 자는 처지에 오줌싸개가 있는 것은 대단히 곤란한 일이었다.

나의 이 오줌 습관에는 또다른 곡절이 있다. 어머니나 누이 등에 업혀 삼팔선을 넘어 남하하는데(아마 1948년도 7월으로 짐작된다) 낮에는 산속에 숨어 있다 밤중에 안내인의 인도에 따라 이동해야 했다. 그런데 대낮에 산속에 숨어 있던 어느날 내가 갈증을 이기지 못하고 "냉이(누이), 물…"을 연신 중얼댔다고 한다. 이런 말소리가 동네에 들리면 그걸로 '월남'은 끝이라 나의 누이가 할 수 없이 내 오줌을 고무신에 받아주었더니 끝내 마시지 않더라는 것이다. 이렇게 산속에서 내 오줌을 받아 먹이려던 이야기는 집안 식구들이 모여 앉으면 으레 누님(나와 19살 차이가 나셨다)이 풀어놓는 레퍼토리 가운데 하나였다. 아마이런 뇌리에 숨어 있던 오줌 이야기가 부산 피난시절에 무의식으로 작동한 게 원인이 아닐까? 하여튼 이 오줌 버릇은 부산 피난시절 내내 이어졌다. 오, 하늘이시여!

그 당시 부산에서 내가 다닌 초등학교라 해봤자 산 중턱에 천막으로 세운 '피난초등학교'뿐인지라 뭐 제대로 공부라 할 게 없었다. 학교 근처에서 또래들과 어울려 하루 종일 놀고 밤중이면 초량동에 있는 텍사스골목으로 진출했는데 운이 좋으면 미군들에게 껌이나 '쪼꼬레트'를 얻어먹곤 했다.

커서도 버릇처럼 전국을 돌아다니길 좋아했지만 부산 피난시절은 나에겐 일종의 해방기였다. 아무도 간섭하지 않고 관심도 안 가지니 얼마나 싸돌아다니기 좋았겠는가? 쩍하면 배를 쌔비(몰래 훔처) 타고 송도로 가곤 했다. 당시 수영복이 어디 있었겠는가? 그래도 조숙했는지 엉성한 사루마다(남성용 속옷의 일본말)로 아래를 가리고 수영부터 자맥질까지 다 해냈다. 심심찮게 해삼이나 성게, 멍게를 주워서 그걸로 배를 채우기도 했다.

나중 고학년이 돼서는 부산중을 들어간 바로 위의 넷째 형과 같이 부산 매부 집에 얹혀살면서 자조자립(?)한답시고 병아리를 키우거나 형하고 같이 신문팔이로 나서기도 했다. 신문을 팔기 시작한 둘째날 잘 팔리는 동아일보를 10부 정도 받아 쥐고 무조건 "신문이요"를 외치면서 달리다가 동네 형들한테 신문을 빼앗긴 나는 겁이나 더이상 못하겠다고 신문팔이를 접어버렸다.

내가 살던 초량동 일대는 정말 놀 만한 데가 많았다. 큰길을 건너면 저탄장과 우리가 제일 좋아하는 수입원목 적치장이 있었다. 이 수입원목은 쌓아놓으면 그 사이사이에 굴이 생기고 그 굴속에는 자그마한 공간들이 있어 아이들이 비밀 아지트로 사용하기 딱 알맞았다. 거기서

종일 놀고 집으로 돌아올 때면 석탄 비슷한 걸 한덩어리씩 들고 오니 어른들도 좋아하셨다.

초등학교 4~5학년이 되면서는 외사촌 되는 '서집이 누나'가 진출해 있던 국제시장 포목부에 어머니가 재봉틀을 가지고 나가 자리 잡고 일하셨다. 그래서 가끔은 어머니의 '싱거 재봉틀'(이 재봉틀에다 자동페달을 달아준 것도 발명왕이신 아버지 작품이었을 것이다)을 내가 메고 산복도로를 지나 국제시장까지 쫓아나가곤 했다. 거기 나가면 자연히 어머니에게서 푼돈을 얻어내 군것질을 할 수 있었기 때문이다. 뭐 군것질도 그렇지만 국제시장 포목부엔 가게주인부터 손님까지 대부분 여성들이라 나는 그게 더 좋았는지도 모른다.

나의 청년시절

그렁저렁 6학년이 되고 6월쯤에 서울 후암동 적산가옥에 세를 사시던 큰형님이 직장(한국은행)이 안정되어 부모님을 따라 서울로 이사를 했다. 처음 서울에 올라와서는 후암시장 뒤편의 국방부 정훈국 뒤에서 살았다. 거기서 용산중학교 입학시험을 치렀다. 서울 올라와서 삼광국민학교에 6월부터 다녔으니 뭐 실력이라고 할 만한 것이 없었다. 용케 입학원서를 내고 시험을 치긴 쳤는데 영 자신이 없었다. 그렇게 발표일이 다가오고 이른바 '5대 공립'이라는 학교들에서 합격 커트라인을 발표하는데 용산중학교는 145라고 했다. 내가 집에 들어와 시험지로 답을 맞추어봤는데 몇번을 세어봐도 내 점수는 141밖에 안 나왔다. 떨어진 것이다. 에라 모르겠다 하고 집에서는 숨어 지내다시피 했지만 발표일을 피할 수는 없었다. 그 당시 합격자 발표는 학교에다 방(榜)을 써붙여서 했는데 누가 보고 왔는지 내 번호가 합격자 명단에 있다는 거였다. 집에서 멀지 않은 거리라 뛰어서 용산중학교로 가봤더니 틀림없이 내 번호가 적혀 있었다. 기적이었다. 나중에 알고 보니 그

당시 5대 공립이라는 학교들이 합격선을 몇점씩 높여 신문지상에 발표하는 게 관례였는데 이를 내가 어떻게 알랴? 아마 용산중학교는 실제 커트라인이 140이었을 것이다. 정말 아슬아슬하게 합격해 들어간 것이다.

또 3년이 지나자 동일계 고등학교인 용산고등학교를 거의 무시험으로 쉽게 합격하여 들어갔다. 나는 아는 사람들과 출신 고등학교 얘기가 나오면 꼭 '미8군 옆 용산고'라고 강조하면서 그 덕에 내가 일찌감치 '국제적' 감각에 눈떴다고 너스레를 떨곤 했다.

용산고 입학 이후 '범생이'로 지내다가 고2 말쯤부터 주위의 친구들이 대학 입학시험을 준비하는 걸 보면서 나도 불안한 나머지 그때서야 공부를 하기 시작했다. 나는 특별한 목표도 없이 다른 범생이들처럼 이과반으로 들어갔고 3학년이 돼서는 다들 대학입시에 매달리는 걸 보면서 덩달아 열을 내기 시작했는데 두번째 모의고사에서 덜컥 이과반 300명 중 3등을 해버린 것이다. 시험이란 게 물론 실력이 있어야 점수가 오르지만 다달이 보는 모의고사는 어디서 문제가 나올지 감을 잡고 신경을 쓰면서 준비하면 성적이 오르게 되어 있었다. 당시 밤샘 공부를 한다고 하고는 책상 앞에 꽂혀 있는 을유문화사 세계문학전집 한권을 빼들고 보는 경우가 많았다. 주로 도스또옙스끼의 작품 중 『까라마조프가의 형제들』을 읽으며 밤샘한 것이 기억에 남는다. 어쨌든 고등학교 시기에 자가 개발한 몇 안되는 취미 중 하나다. 반에서 전연 두각을 못 나타내던 나였는데 담임선생님이 모의고사 결과를 발표하면서 특별히 내 이름을 호출하자 반 친구들은 그때부터 나를 그야말로

괄목상대하기 시작했다.

　서울에서는 큰형님 밑에서 죽 살았기 때문에 나는 다른 대학은 쳐다볼 생각도 못하고 당연히 큰형과 작은형이 나온 서울대 건축과에 들어가야 한다고 생각하고 있었다. 담임선생님도 입학원서를 선뜻 써주셨으므로 입학시험 날 서울대 법대를 다니던 넷째형과 친구들이 응원까지 와주었다. 그런데 걱정하던 수학과목에 제대로 걸려 열한 문제 가운데 자신있게 푼 것은 서너 문제에 불과했다. 그때 면접시험을 볼 때가 생각난다. 건축과의 원로 선생이 묻길 "건축과엔 왜 지원했나?" "아, 제 형님들이 여기를 나와서…" "누군데?" "김정철, 김정식 두 분입니다" "호 그렇구먼. 그런데 두 사람이면 됐지, 자네까지 또 지원을 하나?"

　결국 수학시험 때문에 서울대 공대의 건축과는 실패했다. 이 실패가 내 인생경로를 완전히 바꿨다. 2차로 한양대를 지원해 장학생으로 선발됐지만 입학을 포기하고 군대를 자원하려 여기저기 알아봤는데 만 19세가 안된 나이라 군대도 갈 수 없었다. 그런데 마침 양영학원이라는 유명한 입시 종합학원이 생겨서 그쪽으로 마음을 정하고 큰형님께 말씀드리니 재수를 허락하셨다. 봄부터 개강한 학원에서는 마흔명 정도씩 두 반을 편성하여 영어·수학·국어 중심으로 다섯 과목을 가르쳤다. 학원이란 델 처음 갔으니 자못 호기심이 당겨 처음엔 열심히 들었다. 놀라웠다. 가르치기를 잘해서 그런지 수업 내용이 머리에 쏙쏙 들어왔다. 이런 식으로 가면 서울대 공대 톱이라도 할 것 같았다.

　그런데 봄이 지나면서 서서히 태엽이 풀리기 시작하던 참인 6~7월쯤 자립심이 강하신 부모님이 아들네에 신세지기 싫다며 성북구 삼

선교 주택가의 한옥 행랑채를 빌려 거기다 구멍가게를 차리셨다. 나도 주로 그 집에서 부모님 틈에 끼어 살면서 학원 수업이 끝나면 '르네상스'니 '디쉐네'니 하는 음악감상실을 배회했는데 그것도 하루이틀이지 할 일 없이 방황하다 마침 우리 집 가게에서 얼마 안 떨어진 곳에 '신영헌 화실'이란 곳이 있음을 알게 되었는데, 그 화실 안쪽을 슬쩍 들여다보니 여기 또한 내가 전혀 알지 못했던 별세계였다. 특히 교복을 단정하게 입은 여고생들이 보이는지라. 같은 평양 출신인 신영헌(申榮憲, 1923~97) 선생께 인사드리고 대학 재수생으로서 취미 삼아 그림을 그리겠다고 하니 좋다고 받아주셨다.

여기 신영헌 선생(신선생의 화풍은 초현실적인 풍경으로 작품이 좋았으나 국전에서 끝내 입선밖에 못해 화단에 대한 불만이 많으셨다)의 화실에 다니면서 이경직이라는 조교를 만난다. 그는 미대 중퇴생으로 일정한 직장이 없이 이 학원 저 학원 돌아다니며 자발적 무급 조교 노릇을 하고 있었다. 그는 나를 보자마자 옆에 붙어앉아 나의 그림을 코치하기 시작했다. 그냥 취미로 그림 그리러 온 나에게 그는 온갖 외국 미술가들(예컨대 샤갈, 베르나르 뷔페 등)을 끌어대며 나를 지도하곤 했는데, 어찌나 정성을 기울이던지 그 당시 나는 '혹 내가 나도 모르고 있던 미술의 천재가 아닐까?'라는 착각마저 들었다. 나는 틈만 나면 그와 어울려 삼선교 근처의 포장마차에서 소주를 마시며 그에게서 우리나라 미술계서부터 외국의 여러 미술사조에 대해 듣곤 했다.

한번은 대낮부터 소주를 마시다가 그에게서 유럽의 현대미술 중에 다다(Dada)라는 그룹에 대해 들었는데 그들은 미술의 시작인 석고데

생(원근법적으로 석고상 그리기)의 전통을 거부하고 그 석고상들을 파리의 센강 속에다 처박았다는 것이다. 그 이야기가 인상 깊었던 나는 어느 날 술이 거나해져 신영헌 화실로 돌아와 석고상 몇개를 박살냈다. 다다이스트 흉내를 낸 것이다. 그후로 신선생은 나와 이경직을 출입금지하여 할 수 없이 그와 함께 떠돌이 생활을 하였다.

이경직과의 떠돌이 생활은 그의 대학친구인 '파이프 화가' 이승조(李承組, 1941~90) 선생 화실에서부터 남대문시장 안에 있던 향린미술학원까지 이어졌다. 당시 서울대 미대는 목탄 석고데생과 연필로 그리는 인체데생, 두개의 실기시험을 실시했는데 이승조 선생의 화실은 작기도 하지만 주로 홍익대 미대를 지망하는 두세명의 학생만 가르치는 탓에 처음부터 포기했다. 그리고 주로 향린학원에서 대학생을 상대로 하는 인체데생 수업에 대학생으로 위장하고 들어가 한두장 그린 다음 막걸리집에서 술 마시던 이선생에게 평가를 받는 식으로 몇번 시도했다. 그러나 형님 집에 더부살이하는 내게 그가 자꾸 찾아와 눌어붙는 경우가 많아져 부담이 된 나는 할 수 없이 결단을 내렸다. 형님으로부터 물려받은 오버코트를 남대문시장에 판 데다 용돈을 보태 그에게 몇백원을 만들어주면서 "내가 대학에 합격하면 그때 다시 만나자"며 작별을 고한 것이다. 그도 순순히 고향인 대구로 가 있겠다고 하며 헤어졌다.

그때가 1964년 12월인가 이듬해 1월인가 그랬다. 그날 상도동 큰형님 집으로 돌아와 다음 날 인턴시험에 합격해 미국으로 떠나는 셋째 형님 옆에서 모처럼 학과목 책(국어, 영어, 일반사회)을 펼쳐놓고 기분

좋게 공부를 하고 있었다. 공부는 잘되고 밖에 눈은 내리고, 어느덧 통금시간이 가까워지고 있었다. 그런데 마당 저쪽에서 나무문을 두드리는 소리가 들렸다. 가슴이 덜컥 내려앉았다. 귀신같은 이경직이 또 나타났다. 대구로 내려간다고 철석같이 약속해놓고 또 찾아온 것이다. 문간에 나갔더니 눈은 내리는데 그가 술냄새를 풍기며 "야 성현이, 내가 뉴욕제과 고로케 사왔다"고 소리치며 밖에 서 있었다. 그를 못 들어오게 밖으로 밀고 끌고 한참을 나와 언덕배기에서 내동댕이쳤다. 내 가슴에 그는 언덕에서 구르더니 곧 일어나 나를 쓰러뜨리고(그는 자신이 합기도 4단이라고 종종 말하곤 했다), 그 다음엔 내가 반격을 가하고…… 한참을 언덕에서 뒹구느라 신고 나왔던 내 고무신짝은 어디로 날아가고 그가 사왔던 고로케도 다 사라져버렸다.

그러다 어느 순간 내가 먼저 땅바닥에 주저앉아 꺼이꺼이 울었다. 그도 내 옆에서 같이 한참 울고는 둘이서 할 수 없이 몰래 집에 들어와 셋째 형님 옆에 누워 잠을 잤다. 그다음 날 미국 가는 형님을 위해 여의도 비행장으로 나가다가 이미 시간이 늦은 걸 알고 돌아왔더니 이경직은 떠나고 없었다. 아마 대구로 내려가 사립학교 미술선생을 한 것으로 아는데, 1995년 내가 광주비엔날레에서 특별상을 받고 도하 신문에 대문짝만하게 기사가 나온 걸 보고 그가 전화를 했다. "야 김정헌, 출세했더구나. 축하해."

어쨌든 그렇게 몇달 동안 이경직과 다니며 미술에 대한 천재성(?)을 인정받고 내 인생은 방향전환을 하게 된다. 미대 시험을 볼 결심을 하고 부모님과 형님들께 고한 다음 그해 1964년 가을부터 준비하기 시작

하여 마침내 우수한 성적(면접 때 차석이라며 당시 학과장인 유경채 교수님으로부터 장학금까지 받게 된다)으로 서울대 미대에 들어간다. 그때 미대 입시는 영어, 국어, 일반사회 각 과목당 100점씩 총 300점 만점의 필기시험과 실기시험(목탄 석고데생, 연필 인체데생) 200점 만점을 기준으로 두 시험점수의 합계를 가지고 합격 여부를 가렸다. 나는 실기도 웬만큼 한 편이지만 양영학원에서 쌓은 학과목 성적은 주로 실기 쪽에 치중한 다른 입시생들을 압도했을 것이다. 그때가 1965년이다. 그러니까 재수해 65학번인 셈이다.

미술대학에 들어가니 남자 형제들 밑에서 자란 나로서는 모든 여학생이 그렇게 예뻐 보였다. 여성성에 굶주려 있던 나로서는 물실호기(勿失好機)인지라 그녀들과 노는 데 푹 빠지기도 했다. 그렇게 입학 때 받은 장학금이 동나자 할 수 없이 유경채(柳景埰, 1920~95) 선생님을 다시 찾아갔다. "교수님, 아르바이트 자리 없을까요?" 그랬더니 다음날 나를 다시 부르셔서 당신 집에 입주하여 경기중 3학년인 당신의 아들을 가르치란다. 무조건 오케이 했는데 한달도 안돼 두손 들고 나오고 말았다. 대신 그 당시 내가 알고 있던 조소과 오윤(吳潤, 1946~1986)의 친구이며 부산 출신인 영문과의 김재환(춘천 한림대에 교수로 있다 정년퇴직하고 경주 근처로 귀촌하여 살고 있다)을 소개했다. 그런데 나중에 11월인가 김재환을 만나 얘기를 들었더니 자기도 쫓겨났다는 것이다. 자기가 조금만 더 데리고 가르쳤으면 경기고에 붙이는 것은 자신있었는데 참 안타깝게 됐다고 혀를 찼다. 정말 12월엔가 경기고 시험에서 유교수님의 아들은 낙방했고, 인과관계는 알 수 없으나 나는 그다음부터 그러니까 대

학 2학년부터 유경채 교수님의 서양화 전공수업은 전부 C 아니면 D를 받았다. 결국 대학 시절의 내 평균학점이 B학점이 안되는 치명적인 결과로 이어졌다. 나중 이화여고로 옮길 때 정희경 교장으로부터 "대학교 때 얼마나 농땡이…" 운운하는 소리를 듣게 된 것이 이 때문이다.

한편 내가 입학한 당시는 한일회담 등으로 박정희정권이 학생들의 심한 반감과 반대에 부딪혀 있었다. 나는 4학년 2학기에 군대에 갔으나 그전의 모든 학기마다 위수령이나 조기방학 등의 조치가 내려져 수업이 정상적으로 이루어진 적이 한번도 없었다. 나도 문리대 교정에서 시위나 집회가 열리면 곧잘 참석하곤 했다. 미대생으로서는 내가 유일한 집회 참석자였다. 그러다 전경들한테 진압당하여 동대문경찰서에서 이틀간 유치장 신세를 지기도 했지만 당시 시위에서는 대체로 문리대생이나 법대생이 주동세력이었다.

그런데 대학생활 중 제일 답답했던 일은 미술이 무엇이고 왜 그려야 하는지를 가르치는 선생님이 전무했다는 것이다. 그래도 2학년 때 학보 편집을 맡아 하면서 프랑스에서 막 귀국하여 서울대 미대로 오신 임영방(林英芳, 1929~2015) 선생님을 만날 수 있었던 건 행운이었다. 임 선생님이 보여주신 무슨 발표문에서 '미술의 사회적 역할'이라는 제목을 읽었을 때의 충격은 아직도 잊을 수 없다. 당시에는 이 의미를 정확히 깨달을 수 없었지만 '미술의 사회적 역할'은 훗날 내 일생을 관통하는 주제가 되었다.

특히 임영방 선생님은 젊은 나를 좋아하셔서 오후에 술집에 갈 때 자주 나를 '가방모찌'로 데리고 다니셨다. 주로 화가들이 자주 다니는

'낭만' 등이 있는 중구 다동 근처의 술집들이었다. 그런 술집에 출입하다보니 임선생님이나 그 친구들(그들은 다 1960년대 당시 중앙정보부가 정치적 목적으로 터뜨린 동베를린사건으로 혼쩌검을 당했던 분들이다)로부터 들은 이야기도 있고 해서 세상 보는 눈도 많이 달라졌겠지만 미술이 사회에 어떤 관계가 있는지는 역시 오리무중이었다. 임영방 선생님과의 인연은 나중에 '민중미술 15년전'(임선생님이 관장으로 계셨던 과천 국립현대미술관에서 1994.2.5~3.16에 열렸다)과 광주비엔날레(1995.9.20~11.20 제1회 행사 때 임선생님이 조직위원장으로 계셨다)까지 이어진다.

미대 수업의 대부분은 실기 위주로 진행되어 어떤 고지식한 교수님으로부터는 '화이트 물감 개는 법' '팔레트 관리하는 법' 같은 아주 하찮은 수업을 받기도 했다. 그런 중에도 내가 존경하는 선생님이 없진 않았다. 임영방 교수님은 물론이고, 조각의 김종영(金鍾瑛, 1915~82), 전성우(全晟雨, 1934~2018) 선생님이 계셨고, 최종태(崔鍾泰) 선생님과는 지금도 어려울 때 의논드리며 가깝게 지내왔다. 재작년(2019) 김종영미술관에서의 초대전은 최종태 선생님이 추천하여 이루어진 전시다.

나중에 판화로 유명해진, 조소과의 같은 학년 오윤과는 친하게 지낸편이다. 하지만 그는 주로 같은 화실에서 배운 임세택, 오수환(이들은다 경상도 친구들이다) 등과 어울리고 주로 그의 누이 오숙희씨와 동기인 문리대의 김지하(金芝河), 김윤수(金潤洙, 1936~2018) 선생, 다른 경상도 친구들(김재환 교수, 김종철『녹생평론』발행인)과도 자주 어울렸던 모양이라 대학 때 나하고는 같이 놀 기회가 많지 않았다.

오윤과는 '현실과 발언' 때 제대로 교우하게 된다. 그들 몇사람(오윤, 임세택, 오경환)은 내가 군대 가 있던 1969년에 김지하, 김윤수 등의 지도로 '현실동인 제1선언'을 발표하고 전시회를 준비했으나 중앙정보부의 조사로 아쉽게 무산된다. 아마 4학년 때였을 것이다. 군대에 있을 때 『선데이서울』에 난 기사를 얼핏 본 기억으로는 주로 오윤이 그린 그림들 중 솜브레로(멕시코와 페루 등지에서 쓰는 챙이 넓은 밀짚모자)를 쓰고 농기구를 들고 서 있는 멕시코 농부들이 떠오른다. 아마 그 당시 김지하로부터 멕시코 혁명벽화에 관한 화집들을 빌려보고 참고하여 그리지 않았을까 싶다. 이들의 선언은 우리 최초의 민중미술 혹은 비판적 리얼리즘 선언이었다.

내가 미대에서 친하게 지낸 친구는 몇명 안되지만 그중 건축가 정기용(鄭奇鎔, 1945~2011)과의 친교는 그가 프랑스에서 귀국해 본격적으로 건축가로서 활약하다 암으로 죽은 해까지 계속된다. 나보다 한살이 많은 그는 서울대 응용미술과 64학번으로 내가 1965년도에 입학했을 때는 2학년에 재학 중이었다. 학년 차이에도 불구하고 그와 나는 죽이 잘 맞아 금방 친하게 되었다. 그는 중학교 때 집안의 어른 한분이 남파돼 내려오는 바람에 집안이 쑥대밭이 되어 중학교를 자퇴(?)하고 검정고시로 대학에 입학했다고 한다.

내가 입학한 해인지 그다음 해인지는 뚜렷하지 않지만 그와 나는 당시 학생회장 김홍배의 배려로 미대 전체가 가는 수학여행의 사전답사팀으로 뽑혀 설악산에 갔었다. 그와 나는 우선 강릉행 밤기차를 탔는데 그 기차에 우연히도 설악산으로 수학여행을 떠나는 모 간호전문대

생들 한반 정도가 있었다. 우리 둘은 그 여학생들과 금방 친해졌고 그들은 싸온 간식을 나누어주며 아주 친절을 베풀었다. 아마 정기용의 훤하게 생긴 얼굴 덕분일 게다. 그들은 강릉에서 전세버스를 타기로 되어 있었는데 거기에 우리를 동승시켜주는 게 아닌가. 나는 수줍음이 많아 버스에서도 얌전 떨고 있는데 정기용은 답례로 '수박타령'도 불러주고 해서 인기를 독차지했다. 그날 설악산 신흥사 근처의 큰 여관과 계약을 마치자 그 여관에서는 우리에게 영창문이 달린 독립된 별채에서 저녁과 술을 대접했고 우리 둘은 늦게까지 만취하도록 마셨다.

그리고 나서 둘은 곯아떨어졌겠다. 그런데 문제는 그다음 발생했다. 자다가 오줌이 마려워 깼는데 순간적으로 영창문으로 들어온 달빛에 보니 하얀 요강이 놓여 있지 않은가. 그 위에 급하게 일을 처리하는데 아니 웬 요강이 움직여…… 그러고 나서 급하게 화장실로 갔다가 돌아와 보니 정기용은 그대로 잠들어 있었다. 이 얘기는 그가 장가들어 피로연을 하는 전성우 선생 집에서도 한 터이니 아마 하늘나라에서도 그저 빙긋이 웃고 있지 않겠나 싶다.

그는 당시 내가 머물던 큰형님(건축가 김정철)의 집에 오면 책장에 꽂혀 있는 여러 건축책을 들춰보느라 여념이 없었다. 그는 나중에 프랑스에서 건축 공부를 하게 된 것이 우리 집에서 본 건축책 때문이었다고 말한 적이 있다. 그는 같은 미대생 김희경씨와 결혼하고 곧 프랑스로 유학을 가 십몇년 뒤에 귀국해서 대단한 건축가가 되었다. 그는 귀국하면서 『이집트 구르나마을 이야기』(하싼 화티 지음, 열화당 2000)라는 책을 번역했는데, 흙으로 집을 짓는 마을 이야기였다. 그는 곧 한국에서 '흙

건축가'로 이름을 날렸다. 전라북도 무주에서 처음으로 흙으로 건축을 시도해 주민자치센터를 지었다. 흙으로 만든 집을 설계한 것만이 아니라 그는 그 주민센터에다 남녀공용의 목욕탕(요일마다 이용 가능한 성별을 정해 운영한다)을 설계해 마을주민의 삶을 보살핀 것으로, 처음으로 마을공동체를 건축으로 사유한 셈이다. 나도 나중에 공주 우금치에서 동학농민혁명 추모예술제를 할 때 거기에 흙으로 담을 쌓는 설치미술을 시도한 바 있다. 모두 그에게서 코치를 받아 성공한 것이다.

이 무주의 흙으로 만든 주민센터를 통해 그는 공공생태건축가로 데뷔했다 하겠다. 그의 이러한 공공건축가로서의 면모는 이후의 '기적의 도서관' 설계에서도 잘 드러난다. 그후 그는 나와 같이 '문화연대' 공동대표를 맡아 문화사회를 만들기 위한 노력을 마다하지 않았다. 또 건축가로서 "건축은 삶을 재조직하는 것"이라는 유명한 말을 남기기도 했는데 승효상 같은 후배 건축가들이 그를 많이 따랐다. 그는 선유도공원과 올림픽공원 소마미술관 등을 설계한 건축가 조성룡과 합동사무실을 만들어 늘 같이 활동했다.

정기용이 했던 여러 설계 가운데 대표작은 봉하마을 노무현 대통령 사저다. 이 건물은 소위 '불편한 주택'으로 유명한데 그 불편한 사저를 오히려 노대통령은 좋아했다고 했던가. 그는 대장암 투병으로 불편한 몸을 이끌고 광화문의 일민미술관에서 마지막 건축 전시를 열고 『감웅의 건축』(현실문화 2008), 『기적의 도서관』(현실문화 2010), 『기억의 풍경』(현실문화 2010) 등의 저서를 출판하고 곧 생을 마감했다. 바로 10년 전 후꾸시마 대지진이 일어난 3월 11일이다. 그는 후배들의 노력으로

김정헌 「하늘에 계신 곡괭이님이시여…」(1993)

마석 모란공원 민주열사묘역에 안장되었다.

그는 내가 1993년 학고재에서 '땅의 길 흙의 길' 전시를 할 때 내 작품을 좋아해 한점을 사준 적이 있다. 작품 제목이 「하늘에 계신 곡괭이님이시여…」이다. 넓은 황토밭 넘어 산이 보이고 그 위에 곡괭이가 울듯이 걸려 있다. 이 작품은 그의 아들 구노나 부인 김희경 여사가 아직도 보관하고 있을 것이다.

미대 시절엔 정기용 말고도 응용미술과의 장소현(그는 한때 LA에서 살면서 국내신문 미주 특파원 노릇을 했다), 임세택, 조소과의 오윤은 물론이고 박충흠과도 친하게 지냈고 회화과에는 오수환, 최상철, 조용각, 안보선, 한운성과도 두루두루 가깝게 지냈다. 회화과의 여학생들과는 말할 필요도 없다. 그 가운데는 강명희(배우 신성일의 동생)와 사이좋게 지냈는데 그는 지금도 왕성한 작품활동을 하고 있다.

매일 이어지는 애매모호한 추상화 실기도 그렇고 매학기 반복되는 위수령과 조기방학 등으로 학교생활에 흥미를 잃을 무렵 이럴 바에는 어차피 군대는 가야 할 테니 재학생 때 해치우자 하는 마음으로 1968년 4학년 1학기를 마치고 입대했다.

그전에 앞에서 말한 임영방 선생님의 '미술의 사회적 역할'이라는 세미나 발표문 제목에 충격을 받은 것 말고 또 하나 커다란 충격을 준 사건이 있었다. 1966년 백낙청, 채현국, 임재경 선생 등의 주도로 창간된 잡지 『창작과비평』이었다. 나는 지금도 이 『창비』가 흐리멍덩했던 나를 의식 있는 세계로 이끈 선생님이라고 생각한다. 바로 연재가 시작된 아르놀트 하우저(Arnold Hauser)의 『문학과 예술의 사회사』를 읽으며 예술의 사회사, 즉 예술도 사회와 뗄 수 없는 관계를 가지고 있음을 깨달은 것이다. 물론 방영웅의 소설 『분례기』 같은 연재에 흠뻑 빠졌던 것도 부인할 수 없다.

아마 나는 박정희 독재정권에 대한 반감과 대학생활에서 겪은 여러 불만이 쌓이는 와중에 『창비』 등의 책을 읽으면서 서서히 세상을 자각하고 '현실과 발언' 등의 활동으로 민중미술의 기초를 다진 게 아닌가 싶다. 그러나 이즈음 오윤 등을 통해 알게 된 여러 인사 중에 그가 주로 책표지에 판화를 그려준 출판사 청년사를 만든 한윤수가 있었다. 그는 임진택 등과 같이 서울대 외교학과를 나왔는데 행색은 마치 그가 전기를 출간한 멕시코혁명의 농민지도자 판초 빌라(Francisco 'Pancho' Villa, 1878~1923)처럼 생겨서 도저히 미래의 외교관이 될 걸로 보이지는 않았다. 그런데도 그는 외교관으로 연미복을 차려입고 무도회에서

춤추는 꿈을 꾼다고 너스레를 떨곤 했다. 『창비』 말고도 이 청년사에서 출판된 책들, 전북대 영문과 교수였던 최준석이 번역한 『판초 빌라 전기』(M. 구스만 지음), 김성겸 번역의 『나의 누이여, 나의 신부여: 루 살로메의 생애』(H. 페터스 지음), 박현수가 번역한 『산체스네 아이들』(O. 루이스 지음) 등 멕시코를 비롯한 제3세계에 대한 책들과 이오덕 선생의 책들, 박순동의 『암태도 소작쟁의』 같은 책들이 나의 부족한 민중적 정서를 채워주었다.

나는 살아오는 동안 많은 사람들의 도움을 받았지만 특히 나의 형님들로부터 받은 물신양면의 도움은 정말로 절대적이었다. 위로만 (제일 위에 누님을 빼고) 형님들이 3~4년 터울로 네분이나 계셨다. 주로 큰형님 밑에서 자랐는데 큰형님 둘째형님이 둘다 서울대 공대 건축과, 셋째는 연세대 의대, 바로 위 넷째는 서울대 법대를 나왔으니 막내인 나는 위에서부터 단추가 잘 채워져 마지막 단추로서 그냥 자동으로 끼워진 듯하다. 아니, 맨 마지막 단추는 끼워져도 좋고 안 끼워져도 별 상관이 없지 않은가?

그래서 나까지 서울대 미대에 들어가자 우리 '오마니'께서는 나를 추켜세울 때 "얘 막내도 서울대"라고 하셨지 '서울미대'라고 말씀하신 적이 없으시다. 특히 첫째, 둘째형님은 1967년에 '정림건축'을 세우시고 건축계에서는 그 업적을 모르는 사람이 없을 지경이다. 이화동에 지은 큰 빌딩에서 몇백명의 건축사들이 일하는 대형 건축설계사무실이다. 건축이란 그림 그리기와 달라 여러 사람들의 협업이 중요하다는 걸 이 정림건축을 통해 옆에서 배웠다. 두분의 설계 가운데 대표적인

건물이 첫째형님 김정철이 주도하여 설계한 국립중앙박물관이고, 둘째형님 김정식(현 목천김정식문화재단 이사장)은 외국설계사와 합작이긴 하지만 엄청난 프로젝트인 인천국제공항의 설계를 주도하셨다. 국립중앙박물관 때는 내가 추천한 유홍준 교수와 미술사가 목수현이 자문 역할을 해주어 더 훌륭한 설계가 되었다고 자부한다.

물론 민중미술 판을 헤쳐오면서 많은 사람을 만났고 그들의 도움을 받았지만 나 스스로 나를 돕기 위하여 많은 책을 읽었다. 『한겨레』 연재칼럼에서도 밝혔지만 나의 독서는 잡독(雜讀)이다. 주로 서사가 있는 소설류가 나의 책읽기의 대상이지만 이것저것을 가리지 않고 읽어왔고 앞으로도 눈이 보이는(아직까지 눈은 좋아 책읽기에 지장은 없다) 한 읽을 작정이다. 그래서 나를 두고 '호모 리더스'라고 자칭하기도 한다.

특히 코로나가 기승을 떨고 있는 이 어려운 시절을 나는 주로 대하소설로 겨우 넘겨온 게 아닌가 싶기도 하다. 코로나 시대 내가 읽기 시작한 작품에는 일본의 『대망』부터 숄로호프의 『고요한 돈강』, 작고한 친구 이윤기의 『하늘의 문』이 있고, 그야말로 대하(大河) 소설인 박경리의 『토지』는 땅과 관련된 그림을 그려온 나를 많이 깨우쳐주었다. 황인경의 『목민심서』와 조정래의 『아리랑』으로 세월을 죽이다 최근에는 벽초 홍명희의 『임꺽정』을 다시 꺼내 들고 우리한테 면면히 흐르고 있는 민중적 정서에 대해 새삼 깨우치는 중이다. 보통 이런 대하소설들은 재독한 경우가 많은데 『임꺽정』은 네다섯번 읽은 것 같다. 이에 대해서는 뒤에 다시 거론할 참이다.

그러나 요 근래에 읽은 책 중에 칼 폴라니(Karl Polanyi)의 『거대한
전환』(홍기빈 옮김, 길 2009)이라는 꽤 두꺼운 책은 나를 자본의 세계가 어
떻게 시작되었고 지금 어떤 상태에 놓여있는지에 대해 눈뜨게 했다.
폴라니의 이 책은 영국의 산업혁명 이후의 자본의 역사를 다룬 경제학
서적이다. 한 10년 전에 우리나라에도 금융자본의 위기가 닥치자 여러
전문가들이 앞다퉈 이 책을 소개한 바 있다. 내가 왜 그림(미술)은 자
본 앞에서 굴욕적이게도 무릎 꿇고 '상품'화되어야 하는지에 관심과
의문을 갖고 있을 때였다. 그때 사놓은 책을 작년에 읽었는데 과연 찬
탄을 금치 못할 명저였다. 내가 그 책을 읽으며 무릎을 친 게 한두번이
아니다.

예컨대 그가 경제도 사회에 녹아 들어가 있는 현상을 '묻어들어 있
음'(embeddedness)이라는 독특한 용어로 설명했는데 나 역시 예술도
바로 이 용어대로 사회에 녹아 들어가 있다는 생각을 많이 했던 것이
다. 이 말은 '제도화된 과정으로서의 경제'를 뜻하기도 한다. 예술도
마찬가지로 '사회'라는 말을 거세시킨 채로 제도화된 과정을 걷고 있
는 것이 아닌가?

어쨌든 많은 독서가 나에게 도움이 되었다. 책읽기는 나의 지적 호
기심(혹은 허영심)의 활동임에 틀림없다. 그리고 많은 책들이 엄청난
다른 세상을 보여주었음은 분명하다. 그런 책읽기를 통해 나는 그림으
로 또다른 세상을 열고자 했던 것이 아닌가.

해방 이후 한국 미술계의 흐름

이른바 '민중미술'은 무엇인가? 내가 지금까지 해온 미술은 과연 민중미술인가? 1970년대 후반 문학 쪽에서 민중주체론을 사용하기 시작한 이래 미술 쪽에도 그 영향이 미쳤다. 어쨌든 현실을, 즉 우리의 삶을 반영하고 사회적 비판의식을 담은 미술을 '민중미술'이라고 부르는 것은 우리에겐 너무 당연한 일이었고 나도 자연스레 그 일원으로서 행세해왔다.

앞에서 잠깐 언급했지만 오윤, 임세택, 오경환 등이 발표한 1969년의 '현실동인 제1선언'은 최초의 민중미술 선언이다. 그후 11년이 지난 1980년이 되어 '현실과 발언'(이하 '현발')이 만들어진다. 이 현발이 최초의 민중미술 그룹이라고는 할 수 없다. 미술동인 '두렁' 등이 동시에 만들어졌고 광주에서도 홍성담을 중심으로 비슷한 활동이 시작되었다.

당시까지의 화단의 실태는 어땠는지 먼저 살펴볼 필요가 있다. 현발 등 새로운 미술운동이 시작된 것은 기존의 화단 행태와 직접적인 관계가 있기 때문이다. 해방 이후의 화단은 일제에 의해 시작된 '선전'(鮮

展, 조선미술전람회의 약칭)으로 연원을 거슬러 올라간다. 선전의 바로 뒤를 이은 전람회가 '국전'(國展, 대한민국미술전람회의 약칭)이다. 널리 알려졌다시피 국전은 선전 등에서 입선이나 특선을 한 화가들의 독무대였다. 유홍준(兪弘濬)이 진단한 바에 의하면 "서양화 도입 이후 근대미술의 전개과정에서 미술은 아름다운 것이라는 일종의 유미주의, 심미주의 경향이 용인되었고, 이들에게 있어서 미술은 글자 그대로 '그림같은'(picturesque) 그림만이 통용됐다. (⋯) 이들의 화풍은 일제강점기 선전(鮮展)의 주류를 이루었고, 그 전통은 정부수립 후 국전(國展)으로 그대로 이어졌다. 선전의 작가들은 우아한 아름다움, 감상적인 애수, 소박한 향토성을 불러일으키는 목가적인 풍경을 그렸으며, 식민지 현실에서 느끼는 비애의 감정이나 또는 좌절, 그로 인한 분노의 표정 등은 찾아볼 수 없었다."(유홍준『80년대 미술의 현장과 작가들』)

8·15 해방 후 민족미술의 당면과제와 친일파에 대한 비판문제가 대두됐지만 정부 수립 후 마련된 국전은 선전을 토대로 해서 제도를 모방했을 뿐만 아니라 운영권 자체가 이들에게 돌아감으로써 일제 식민잔재는 청산되지 못한 채 오히려 친일세력이 화단의 주류로서 군림하게 됐다. 이는 '반민특위'를 해산한 것처럼 다 이승만 정권의 비호로 이루어진 일이다.

이런 일도 있었다. 1982년 계간『미술』봄호에 '일제 식민지 청산'이라는 특집이 실렸는데 이 특집에 대해 해당 작가들이 크게 반발하고 나서 한바탕 회오리바람이 인 것이다. 9명의 미술평론가, 미술사가, 문화평론가 들은 일본미술의 이입과정부터 황국신민화 시절 미술계의

실태, 해방 후 극복되지 못한 민족미술의 당면과제와 그 여파 및 오늘날 화단과 미술교육에 끼친 악영향을 언급하고 일본 화풍이 아직도 남아 있는 작가들에 대해 비판하였다.

그러자 여기에 언급된 일부 원로작가들(대부분 '예술원' 회원들이었다)이 성토대회를 열고 성명서를 일간신문에 게재하여 미술계에 커다란 파문을 던졌다. 성명서의 요지는 "해묵은 사진과 작가 이름을 일일이 열거하며 부관참시하면서 (…) 불화와 불신을 조장하는 저의를 묻는다. (…) 그렇다면 현 지도층 인사치고 친일파 아닌 자가 누가 있겠느냐"는 것이었다. 이런 파문에서 드러났듯 미술계에도 기득권을 지닌 인사들은 자기네 치부를 조금만 건드려도 아우성을 치고 난리를 일으킨다. 그들 중심세력은 아직도 예술원의 핵심세력으로 자리를 굳건히 지키고 있다.(유홍준, 앞의 책)

이런 선전을 이어받은 국전파의 보수적이고 심미취향적인 경향에 반기를 든 것이 현대주의자들의 형식실험이라는 것이다. 국전의 보수적인 조형 사고에 반발하고 나섰던 당시 20~30대 작가들이 벌인 '앵포르멜(informel, 비구상회화) 운동'이 바로 그것이다. 당시 화단이 국전 운영의 주도권을 놓고 파벌싸움을 일삼는 데 대하여 이 젊은 작가들은 국제적인 현대미술의 새로운 조형 사고를 받아들이며 일대 '반(反)국전' 운동을 벌였다. 2차대전 이후 서구 현대미술이 조형 사고를 날로 확대해가는 추세를 외면하고 진부한 화풍에 고착되는 한 우리 미술은 낙후를 면치 못한다는 주장이었다. 그리하여 이들은 스스로 전위작가임을 자부하며 당시 국제적인 유행사조인 앵포르멜을 받아들이고 이를

격렬한 운동으로 이끌어갔다. 이는 분명히 한국 현대미술의 진로를 바꾸는 전환점이 됐으며, 한국미술의 국제화의 길을 터놓는 계기가 됐다.

이들은 '미협'(한국미술협회)을 장악하고 국제전 출품권을 독점하였으며 서구 현대미술의 첨단적인 사고와 조형 형식을 따라하면서 미술의 '국제성'과 '현대성'을 획득해나갔다. 보수적인 국전도 이들에게 문호를 개방하여 1960년대에 들어서면 국전은 '구상'과 '비구상'으로 구분하여 실시하기에 이르렀다. 이후 이는 미술계의 양대 흐름을 형성했다.

전위미술을 자처한 현대주의자들의 화풍은 국제적인 미술사조의 흐름을 뒤따르며 바뀌어갔다. 앵포르멜에서 기하학적 추상으로, 다시 개념미술과 미니멀 아트를 경과하여, 모노크롬(monochrome, 단색화)으로 변모하는 형식실험에 심취해 있었다. 그리하여 결국엔 '탈(脫)이미지'의 평면화에 집착하게 되었다. 이들의 추상에로의 형식실험은 누가 서구적인 조형 사고를 먼저 수입하는가에 판가름 나기도 했는데 우리나라에서는 특이하게도 지금까지 탈이미지의 평면화로서, 한국적 현대화라는 모노크롬 회화가 주류를 이루고 있다.

그럼에도 현대미술에서 국제성을 이야기할 때 이 형식실험이 주류를 이룬 데는 미술의 생래적인 형식요소인 점·선·면·색이 세계 공통이라는 사실이 용인되었고, 또 세계성의 획득이 곧 이 조형 언어에 의한 조형 사고의 발전이라는 신념을 낳게 했다고 유홍준은 앞의 책에서 설명하고 있다. 덧붙여 그는 우리나라 미술의 현대성의 주류를 이루는 모노크롬 계열의 화풍이 '동일한 패턴 또는 물체(오브제)로 화면을 동어 반복적으로 채우며(올 오버 페인팅), 색채는 극도로 절약한 단색조(모노크

롬)를 보여주고 있는데, 세계 공통일 수 있는 조형 언어로 우리 나름의 감성을 투영시키고 있다는 국제성과 민족성을 확립하고 있다'는 일본 미술계의 긍정적인 반응도 나온 바 있다고 밝혔다.

이와 같이 해방 후 1970년대 중반에 이르기까지 우리 미술은 일제 강점기 이래의 심미주의적 경향과 앵포르멜 이후의 국제주의, 현대주의를 지향하는 형식실험이라는 양대 흐름이 지배해왔다. 그런 가운데 개인전과 단체전이 간간이 열렸지만 사회의 관심은 미미한 것이었다. 전시 공간이라고 해봐야 국전이 열리는 현대미술관 외에 공공기관이 제공하는 신문회관, 중앙공보관 전시실, 백화점 전시장(예컨대 신세계백화점이나 화신백화점 안의 화랑) 외에 상업화랑은 두세군데밖에 없었다. 더구나 미술계의 정보를 알려주는 전문잡지도 전무했고, 미술비평가라고 해야 미술대학의 이론전공 교수 외에 다 합쳐도 열명이 안되는 형편이었다.

그러나 1970년대 후반에 들어오면서 양상이 달라지기 시작하는데 그것은 소위 고객의 등장으로 '미술 붐'이 일어났기 때문이었다. 아마 산업화의 영향이 미술에까지 밀려온 것이 아닌가 싶다. 해마다 화랑들이 늘어났고 1977년에는 40여개의 화랑이 가입한 한국화랑협회가 탄생했으며 전시장 대여만을 전문으로 하는 미술관도 인사동을 중심으로 곳곳에 만들어졌다. 이에 발맞추어 1978년에는 중앙일보사 계열 미술전문지인 계간 『미술』이 창간된다. 여기에 주간으로 있던 이종석(李宗碩, 1934~91)은 현발 등 진보적인 새로운 미술을 공공연히 지원했다. 거기에 기자로 들어갔던 윤범모, 안규철, 이태호 등이 다 현발 동인이

되었음이 이를 증명한다. 그뿐 아니라 '준 현발'이라 할 수 있는 유홍준, 김윤수가 『미술』의 주요한 필자였다.

이렇게 전시장이 확대되자 서울의 화랑가에는 봄, 가을마다 전시회 러시가 일어나는 새로운 풍속이 생겼고 다섯종의 미술 전문잡지가 발간되기도 했으며, 미술평론계에도 젊은 세대가 등장하여 층을 넓혀갔다. 당연히 새로운 미술단체들도 속속 출현했다. 이에 따라 미술계의 흐름도 바뀌어갔다.

이에 미술계의 층을 두텁게 해줄 참신한 신인과 화풍을 요구하는 여론이 비등하게 됐다. 1977년 동아일보와 중앙일보는 미술계의 이런 요청에 힘입어 관전(官展)의 보수성에 대항하는 민전(民展)을 개최하게 된다. 이 두 민전은 탄생서부터 이런 미술계 요청을 기치로 내걸었다. 중앙미술대전은 '다양한 경향'을 모토로 내걸었고, 동아미술제는 '새로운 형상성'을 테마로 제시했다. 즉 미술계에 그동안 지배해온 양대 흐름을 넘어선 다양한 경향과 새로운 형상성을 젊은 작가들에게 요구하기에 이른 것이다. 이런 민전의 요구나 희망은 미술계의 경직된 태도로 억압받고 강요되어온 시각의 해방을 이끄는 여론의 작용이라고도 할 수 있었다.

민전에 출품하는 젊은 세대들 사이에는 갑작스럽게 극사실주의(하이퍼 또는 슈퍼 리얼리즘)의 유행이 일었다. 이런 현상은 사실 그 당시 유행하던 외국 사조의 수입 때문이라고도 할 수 있다. 한편으로는 젊은 세대들의 시각경험과 시대감각이 이런 극사실주의의 분위기와 일치하는 미적 공감이 작용했던 결과이기도 할 것이다.

극사실주의는 한편, 팝아트의 정신적 후계자로서 대중미술을 지향한 미니멀 아트가 형식실험의 극단으로 흐른 데 대항하여 카메라를 능가하는 '극사실'로써 주로 현대 산업사회 소비문화의 상징들을 그렸다. 이 시절에는 컬러텔레비전의 등장으로 소비풍조를 조장하는 상품 광고가 범람한다. 극사실주의가 다루었던 대상들은 미국의 팝아트와는 다른 보도블록, 철길의 단면, 집적된 벽돌이나 지하철 공사장 칸막이, 석유 드럼통, 폐품 타이어 같은 산업사회의 단면을 보여주는 서술적 형상들이다(여기 나열된 극사실주의에 대한 언급은 유홍준의 앞의 책에서 인용).

극사실주의로 주목받은 작가들이 바로 민전에서 대상을 받은 이들이다. 제1회 동아미술제에서 「1978년 1월 28일」로 대상을 받은 변종곤이 대표적이고 제3회 중앙미술대전에서 「발자국 806」으로 대상을 수상한 김창영도 이에 해당된다. 이들의 작품도 일종의 '서술적 형상'이지만 사회의식과는 일정한 거리가 있는, '사회적 리얼리티'가 없는 혹은 전무한 진공상태의 풍경이었다. 이 새로운 형식실험은 민전을 통해 잠시 각광을 받았지만 서구에서와 마찬가지로 일회용으로 끝나고 만다.

그러나 1970년대에 리얼리즘 작가들이 없었던 것은 아니다. 대표적인 작가가 이만익(李滿益, 1938~2012)이다. 이만익은 국전에서 네차례 특선을 했으며 프랑스 르살롱전에서 은상을 수상하는 등 화단에서는 이미 중견작가 반열에 올라 있었는데 그가 리얼리즘 작가로 각광을 받은 것은 1977, 78년도의 개인전에서였다. 그는 당시 김윤수의 비평적 지원에 힘입어 "신선하고 토속적이며 설화적인" 작품들을 선보였다.

이만익 「아우래비 접동(누나새)」(2011)

향토적 정서를 표출하는 「각시」 「접동」부터 고전문학과 판소리에서
소재를 취한 「어사출두」 「헌화가」 「청산별곡」 등에 이르기까지 '한국
적 정한'을 강력한 오방색의 대비로 보여준다.

1970년대에는 별로 주목을 못 받았지만 진정한 리얼리스트로서 꾸
준히 그림을 그린 권순철(權純哲)이 있다. 그는 한때 현발에도 참여할
뻔했으나 그의 성격상 단체보다는 혼자서 그리기를 좋아했다. 그래서
나와 친하게 지냈던 그를 나는 고독한 화가 세잔느와 비교해 '권잔느'
라고 부르기도 했다. 그는 평범한 인물을 찾아 서울 주변의 용마산 등
을 매일 헤매며 그리고 다녔다. 한때 성북동에 인접해 살 때(그의 화실
이 내가 사는 아파트 앞에 있었다) 추운 겨울이면 그릴 인물이나 근교
의 야산에 가질 못한 그는 주로 연탄재를 그리곤 했다. 물감을 덕지덕

권순철 「얼굴-시골 아낙네」(2004)

지 발라 그린 일그러진 투박한 인물상(그릴 인물이 없어 자화상을 많이 그렸는데 아마 한국에서는 자화상을 제일 많이 그린 화가일 것이다)은 나중에 인정을 받아 화려하게 꽃피웠다.

이외에도 70년대 후반 리얼리즘 작가들은 적지 않다. 김경인(金京仁)은 추상화를 그리다 이와 결별하고 「문맹자」 시리즈를 그리면서 리얼리스트 작가로 변모한다. 그는 초현실주의와 상징주의 수법을 원용하여 고통받는 인간들의 내면과 극한적 상황을 표현해나갔다. 오랫동안 그룹전에조차 출품하지 않고 화실 작업만 계속해오던 오경환(吳京煥)과 이상국(李相國, 1947~2013)은 개인전을 열며 리얼리스트 면모를 갖추었다. 이들은 모더니즘의 형식실험을 거부하며 알기 쉬운 조형언어로 민중적 삶에 뿌리를 둔 리얼리즘을 지향했다. 둘 다 나하고 친하게 지낸 서울대 후배들이다. 특히 나의 현발 초기 작품들은 이상국의 산동네 그림과 동질성을 가지고 있다.

오경환은 1969년에 선배들인 오윤, 임세택 등과 우리나라 최초의 민중미술 선언이라고 할 수 있는 '현실동인 제1선언'을 하고 전시회를 열려다 중앙정보부의 촉각에 걸려들어 좌절된 바 있다. 이 선언문 자

체는 학생들인 그들이 쓴 것이 아니고 김지하가 써준 것이다.

이들 1970년대 후반 리얼리즘 작가들이 과묵한 데 비해 1980년대 작가들은 다소 공격적이고 수다스럽다는 특징을 보여준다. 이는 미술계 상황의 차이에서 오는 것이었다. 1970년대 후반까지는 리얼리즘 작가들에게 동인을 형성해서 활동해야 한다는 분위기가 형성되어 있지 않았다. 그래서 홀로 외롭게 자기 화실에서 작업에 몰두하고 어느 정도까지는 기존의 조형질서를 지켜주는 예의(?)가 있었다. 곧이어 최초의 민중미술계열인 '현실과 발언' 동인이 만들어져 새로운 1980년대의 미술이 전개된다.

'현실과 발언'의 탄생

　'현실과 발언'은 애초에 원동석(元東石, 1938~2017) 선생에 의해 제안되었다. 1979년 박정희가 죽기 직전이었을 것이다. 고려대 철학과를 나온 그는 동향 출신인 김환기가 널리 알려지자 관심을 가지고 미술평론을 시작했다고 한다. 김환기에 대해 좀 비판적인 비평을 썼다는데 내가 그 글을 읽었는지 기억이 아슴푸레하다.

　어쨌든 원선생은 '내년(1980)이면 4·19 20주년이 되는데 우리도 무언가를 해야 되지 않겠는가' 하면서 어울리던 진보적인 미술인들에게 제안을 했다. 그가 어울리던 미술인들이라야 주로 『미술과 생활』이라는 잡지에서 활동하던 열몇명에 불과했다. 그래서 한두차례 그런 미술인들이 모임을 가졌다. 1979년 12월 전두환의 군사쿠데타가 막 시작된 즈음이다.

　첫 모임이 바로 전두환이 군사쿠데타를 일으킨 12월 12일이라 그 날짜를 지금도 기억하고 있다. 참석자들의 면면을 보면 김윤수, 원동석, 주재환, 오수환, 성완경, 최민, 오윤, 김정헌, 윤범모 등이다. 엄중한 비

상시국이라 다들 몸을 사리지 않을 수 없었는데 그 와중에 창립취지문과 모임의 규약도 만들기로 했다. 그것은 12월 21일 3차 모임에서였다. 4차 모임은 해를 넘겨 1980년 1월 5일 관철동의 어느 사무실에서 열렸는데 안건은 신임 구성원에 대한 논의, 취지문 확정, 창립전의 운영과 일정 등이었다. 참고로 그날 확정된 창립취지문을 싣는다.

우리는 오늘날 여기서 벌어지고 있는 갖가지 기존 미술행태에 대하여 커다란 불만과 회의를 품고 있으며 스스로도 자기 나름의 모순에 빠져 방황을 거듭하고 있습니다. 이러한 사실의 자각은 우리들로 하여금 미술이란 진실로 어떤 의미를 가지며, 또 미술가에게 주어진 사명은 과연 어떠한 것인가, 그것을 어떻게 다해나갈 것인가 등등의 원초적이고도 본질적인 물음으로 다시 되돌아가게 하고 있으며 새로운 방향을 찾아보려는 의욕을 다지게 합니다.

돌아보건대, 기존의 미술은 보수적이고 전통적인 것이든, 전위적이고 실험적인 것이든 유한층의 속물적인 취향에 아첨하거나 또한 밖으로부터 예술 공간을 차단하여 고답적인 관념의 유희를 고집함으로써 진정한 자기와 이웃의 현실을 소외·격리시켜왔고, 심지어는 고립된 개인의 내면조차 제대로 발견하지 못해왔습니다. 그리고 소위 화단이라는 것은 예술적 이념이나 성실성과는 거리가 먼 이권과 세력다툼으로 어지럽혀져왔으며 많은 미술인들은 이러한 파벌싸움에 알게 모르게 가담함으로써 스스로를 욕되게 하고, 미술교육을 포함한 전반적 미술풍토를 오염시키는 데 한몫을 거들어왔습니다.

이 창립취지문은 회원들 가운데 미술평론가들이나 몇년 동안 『미술과 생활』에서 기자 내지 필자로 활동한 원동석, 최민, 성완경, 윤범모, 주재환, 김용태 등의 주도로 만들어졌다. 이 선언문에서 보듯이 무엇보다도 "미술의 참되고 적극적인 기능을 회복하고, 참신하고도 굳건한 조형이념을 형성하기 위한 공동의 작업과 이론화를 도모하자는"(윤범모 「민중미술을 향하여」에서 인용, '현발' 10주년 무크지) 원대한 목표를 설정하자는 취지였다. 그것은 1) 현실이란 무엇인가 2) 현실을 어떻게 보고 느끼는가 3) 발언이란 무엇을 의미하는가 4) 발언의 방식은 어떤 것일까 하는 물음으로 구체화되었다.

특수화되고 엘리트 의식으로 가득 찬 당시의 미술계에서 이렇게 현실문제를 천착하고 또 그 현실을 토대로 한 발언이란 방식을 모색하는 일은 주목을 끌기에 충분했다. 이를 위해 현발 회원들은 돌아가면서 발제를 하고 토론을 계속해나갔다. 예를 들면 회원 가운데 이를 제일 처음 이끌고 간 원동석은 1월 모임에서 '현실과 미술의 만남', 성완경은 '발언의 독점과 관용구의 타락'을 주제로 잡고 회원들을 토론의 장으로 이끌었다.

1980년 1월 정기모임(매달 셋째주)에서 새로 들어온 신구 회원들 간의 상견례가 있었다. 이날의 참가자는 다음과 같다. 손장섭, 주재환, 김정헌, 김용태, 오윤, 김정수, 오수환(이상 2인은 다음 모임부터는 나오지 않았다) 원동석, 성완경, 최민, 윤범모(이상 평론가)의 기존회원과 신입회원으로 심정수, 백수남, 권순철, 이상국, 여운(이상 3명도 후에

참여하지 않았다) 노원희, 김건희, 임옥상 등 19명이었다.

현발 안에는 이처럼 작가 못지않게 이론가들이 많았기 때문에 그야 말로 '발언'이 셀 수밖에 없었다. 현실과 발언, 줄여서 '현발'이라는 동인회의 명칭도 이론가들의 주도로 순식간에 정해졌다. 뒤따라 '발언'에 대한 규명과 의미, 영역(英譯) 자구 등은 이를 처음 발의한 최민(崔旻, 1944~2018)에 의해 해제가 완성된 것으로 기억한다. '현실'은 당연히 'reality'로 알고 있었지만 '발언'은 알쏭달쏭해서 다들 우물쭈물하고 있었는데 역시 자칭 타칭 언어의 천재인 최민이 금방 답을 내놓았다. 그는 발성, 발언, 발화의 뜻을 갖는 'utterance'를 제안했다. 그래서 '현실과 발언'(Reality and Utterance)으로 명칭이 정해졌는데 이를 제일 기뻐한 사람은 '발언'이라는 단어에 매력을 느낀 나였다.

여기에 지금은 현대미술관장으로 있는 윤범모가 현발 10주년의 발자취를 담은 「민중미술을 향하여」에 쓴 그 당시의 기록을 보자.

'현발' 회원의 특징은 무엇보다 다양한 인적 구성이라는 점이다. 우선 미술평론가와 작가의 결합체란 특징이 있다. 기왕의 미술단체들은 작가들끼리 규합되어 활동하는 것이 상례였다. 그러나 '현발'은 평론가와 작가가 결합되었기 때문에 어느 단체보다도 모임의 논리성을 확보할 수 있었으며 또 창작과 고향, 출신학교, 전공, 직장 등에서 다양한 분포를 보였다.

비평이란 측면에서 상호보완과 조화도 꾀할 수 있었다. 이 점이 무엇보다도 모임을 생동감 있게 한 자양분이었다. (…) 기왕의 미술

그룹들은 출신학교나 지역 등 인연 따라 결성되면 단세포적 성격을 띠게 마련이었다. 그러나 '현발'은 연장자인 원동석, 손장섭으로부터 임옥상, 윤범모에 이르기까지 10년 이상의 연령차를 고르게 보였다. 게다가 여성회원(노원희, 김긴희)의 적극적인 참여와 뒤이어 민정기, 박재동, 강요배, 정동석, 안창홍 등이 가입해 더욱 '현발'은 활발해진다. 그리고 출신지역이나 학교의 다양함 등이 주목을 끌었다. 그리고 대부분의 회원들이 유화작업을 했지만 조각분야(심정수)나 사진(정동석), 벽화분야(성완경), 판화의 오윤, 출판분야(주재환, 김용태, 윤범모)등 장르의 확산도 두드러진 특징이었다. 게다가 대학교수에서부터 미술기자에 이르기까지 직업분포도 다양했다.

이렇게 다양한 회원 구성이니 저마다 독특한 발언을 서슴지 않았는데 회원들은 세미나 형식으로 기회만 나면 서울 인근의 교외로 무리 지어 몰려나갔다. 다들 놀기 좋아하고 대부분이 주당이었기 때문이다. 능내, 대성리, 임꺽정 유적지로 알려진 한탄강 근처, 대청호의 외딴 섬까지 장소를 가리지 않고 가족까지 대동하고 밤샘 세미나(?)를 벌였다. 이런 와중에 우리의 단골 능내의 배나무집에는 자주 신고가 들어가 경찰이 순검까지 나온 일이 있었다. 이 집은 양수리 한강가 외딴 곳에다가 현발 식구들이 둘러앉기 똑 알맞은 규모의 집이라 자주 이용했는데 그 시절이 바로 전두환 군부가 막 정권을 잡으려던 시기이니 어찌 신고가 들어가지 않을 수 있었겠는가. 그런데도 임검 나온 경찰들은 우리가 화가 나부랭이라 그런지 군소리 없이 물러나고는 했다.

현발에 참여하기까지

 1980년도 10월에 열리는 현발 창립전은 뒤로 잠시 미루고 현발 참여 전, 그러니까 군대에 간 1968년부터 현발 참여까지의 나의 행적을 소개해본다.

 앞에서 잠시 언급했듯이 나는 대학생활을 4학년 1학기로 접고 군대에 입대했다. 1968년 7월말경이다. 신병훈련을 마치고 배속된 부대가 한탄강 옆에 붙어 있는, 어린애 머리 하나도 들어간다는 8인치포 군단 직할 포병대대였다. 이해는 김신조의 1·21사태 때문에 모든 제대가 미루어진 시기로, 제대 날짜를 기다리는 고참병들은 내무반에 신병 열두세 명이 떨어지자 잘됐다 싶어 우리를 괴롭혔다. 그런 괴롭힘도 뒤로하고 나는 매일같이 고참들의 빨랫감을 들고 한탄강 얼음을 깨고 빨래하러 드나들었다. 당시 나는 작전과 교육계로 있었는데 비상이 걸리면 새벽부터 50킬로그램에 가까운 기관총 다리를 둘러메고 전방고지로 올라갔다 내려오기를 반복하기도 했다. 허기지고 추웠다.

 졸자 노릇에 너무 힘들어하던 차에 월남에 전쟁기록 화가로 차출 명

령을 받았다. 희망에 차서 육군본부로 출두하였으나 면담 후에 끝내 월남 파병은 무산되고 말았다. 나중에 생각해보니 그때 파병이 결정되어 월남엘 갔으면 나의 그림도 많이 달라졌을 것이다. 기껏 한다는 일이 달러벌이로 대리전쟁에 참여한 우리나라 군인들을 고무하는 전쟁기록화를 그리는 일뿐이었기 때문이다. 그러다가 1·21사태로 길어진 군대생활은 꼬박 만 3년을 채우고서야 막을 내렸다. 청춘의 중요한 시기를 천일 동안이나 허비한 셈이다.

그리고 4학년 2학기에 복학을 해보니 입대 전 1학년으로 들어왔던 임옥상, 신경호, 민정기 등 후배들이 나를 반겼다. 그들도 졸업하면 별 정해진 직업이 없던 터라(고작해야 입시생을 가르치는 화실을 차리는 정도였다) 자기들은 대학원으로 진학하기로 했으니 같이 들어가잔다. 귀가 얇기도 하지만 졸업 후의 진로가 막연하던 나로서는 그들의 권유를 받아들여 대학원엘 들어갔다. 대학원에는 실기실이 있어 그림을 좀 그렸지만 대부분 프랑스의 페르낭 레제(Fernand Léger) 같은 화가들을 흉내내는 데 불과했다. 이런 가운데도 주제에 대한 구상으로 '한국성'이라는 화두는 늘 붙들고 있었다.

그렇게 반은 푼수 비슷하게 대학원 생활을 하고 있는데 어느 날 미술대학 은사인 정창섭(丁昌燮, 1927~2011) 교수님이 나를 찾았다. 그를 만나보니 신설 사립중학교에서 미술교사를 구하고 있다고 했다. 그래서 홍은동 산꼭대기에 위치한 정원여자중학교를 찾아갔는데, 근무조건을 들어보니 시간 있을 때만 나오면 되고 봉급은 전임 대우를 해준다는 것이다. 아니 이렇게 좋은 조건이라니! 어쨌든 대학원에 다니고

있던 나에겐 맞춤형 직장인 셈이었다. 마침 둘째 형님 집이 세검정에 있어 형님 집 지하방을 화실로 쓰기로 했으니 모든 게 안성맞춤이었다. 그 정원여중엔 이미 1, 2학년을 가르치는 미술 선생님이 계셨지만 3학년의 미술이론, 즉 고등학교 연합고사에 들어 있는 미술시험(열문제가량이 출제되었다) 때문에 내가 강사로 위촉된 것이다. 나는 배정된 시간에 나타나 주로 시험문제 풀이로 시간을 때웠다.

그러다가 2년쯤 지나 동성중학교에 있는 원승덕 선배(그는 나의 고등학교 선배로 서울대 천문기상학과를 들어갔으나 타고난 손재주로 홍대 쪽의 유명한 공공 조각가의 작업실에 나가 일을 했다)가 갑자기 나를 호출해서 자기는 동성고등학교로 옮기는 참이니 나보고 동성중학교로 오라고 제안했다. 물론 오케이였다. 그 학교에 매력을 느껴서라기보다는 동성중학교 앞에 있는 (혜화동로터리 상업은행 건물 뒤편에 자리한) '공주집' 때문이었다. 내 집은 혜화동로터리에서 쭉 올라가면 나오는 성북동의 조그만 아파트였으니 얼마나 술 먹기 좋았겠는가?

거기는 인근의 중고등학교 교사들, 특히 미술교사들의 아지트였다. 거기다 바로 옆에 사시는 장욱진 화백이 가끔 취한 채 나타나셔서 기행을 보여주시기도 했으니. 그 공주집에 출입하는 인사들을 떠올리면 동성고의 원승덕은 말할 필요도 없고 보성의 오수환, 경신의 권순철, 동성에 시간강사로 나오는 오윤 등으로 이들이 모이면 항상 왁자지껄했다. 이들 술꾼들과 그냥 술만 마셔댄 건 아니었다. 원승덕, 오수환 등과 술집에서 오간 잡초 얘기를 기화로 몇사람들이 어울려 '잡초전'이라는 전시회를 열었고 그 뒤를 이어 '3인전'과 '6인전'을 열었다.

나는 아마 이 시기에 술을 제일 많이 마셨던 것 같다. 특히 술 좋아하는 몇 선배들은 마치 직업이 술꾼인 것처럼 내가 술집에 없으면 나의 조그마한 아파트까지 쳐들어오곤 했다. 신혼 초에 어느 날은 두 선배가 내가 집을 비운 사이 집에 찾아와 술을 마시는 바람에 아내를 크게 고생시킨 적도 있다. 심지어 한분은 그날밤 우리 집 방 한칸에서 자다가 실례를 하는 바람에 그만 이불과 니스칠도 안한 장판에 여러 자국을 남겨놓고 말았다. 신혼 이불은 다 버리고 밑바닥은 어쩔 수 없이 그대로 뒀는데 다행히 얼마 안 있어 이사를 하면서 그 정든 (우리 집사람에게는 지긋지긋한) 아파트와는 이별하게 되었다. 그 이후에 내가 일부러 이 소문을 미술 동네에 퍼트렸다. "아무개 선배들이 후배 신혼살림집에 쳐들어와서는 어쩌구저쩌구" 그 이후 우리 집에는 술손님들이 제법 뜸해지기는 했다.

그러나 서초동으로 이사 간 후에는 또다른 단골손님이 생겼는데 바로 미술평론가이면서 곰브리치의 『서양미술사』를 번역한 최민이다. 미혼에다가 일정한 직장이 없던 그는 거의 매일처럼 우리 집엘 드나들었다. 술 실수는 없었지만 어쨌든 그와 매일 상대한다는 건 힘든 노릇이었다. 그러는 동안 같은 현발 회원으로서보다는 미학, 미술평론, 미술사가로서의 그에게서 많이 배웠을 것이다. 그는 경기고등학교 때 미술을 좋아하여 미술대학으로 진학할 꿈을 키웠는데 그의 부친이 한사코 말려 절충안으로 서울대 문리대 고고미술사학과, 이후에 미학과 대학원을 마친 걸로 알고 있다. 그는 한동안 한국예술종합학교의 영상원장으로서 영화 쪽에도 뚜렷한 발자취를 남겼다. 최근에 그에 대한 『글,

최민』(2021)이라는 헌정문집이 그가 곰브리치의 『서양미술사』를 번역해 출판한 열화당에서 나왔다. 그 책을 사서 보니 새삼 주위의 많은 화가들이 그에게 신세를 겼다는 생각이다.

동성중에서 2년을 지내자 이번에는 이화여고의 김명희 선생(그는 이화여고에 잠시 재직했던 김차섭 선배의 부인이다)으로부터 연락이 왔다. "이화여고에 오시지 않겠어요?" 이것도 물론 오케이였다. 그때 이화여고엔 남북적십자회담 대표로 유명한 정희경 선생이 교장으로 계셨다. 면접을 보러 김명희 선생과 함께 들어가니 그는 내 대학교 성적을 뒤척이며 대뜸 "아니 대학교 때 얼마나 농땡이를 깠으면 B학점이 안 돼요?" 하고 물었다. 정교장이 농땡이 운운하는 말투가 거슬렸으나 "아 예, 대학교 때 좀 노느라고…" 어눌하게 답하고 있는데 김명희 선생이 옆에서 변명을 해줬다. "그래도 김정헌 선생님은 대학원 때 실기 최고 점수를 받았는데요." 여기에는 사연이 다 있는데 생략하고, 어쨌든 이 얘길 들은 정교장은 이화여고의 원형극장에 모여 신입 교사를 소개하는 자리에서 "이번에 오신 김정헌 미술선생은 대학원 실기시험에서 수석으로…" 운운하며 나를 소개했다.

이화여고로 오자마자 먼저 있던 동성중에서 같이 근무하던 역사과의 조병한 선생이 긴급조치 위반으로 구속되었다는 충격적인 소식이 전해졌다. 구속된 사연은 이랬다. 1974년말 연합고사도 다 끝나고 학생들을 그냥 놀릴 수가 없으니까 시간이라도 때울 참으로 교사들이 중3교실에 배정받아 들어갔는데, 조선생도 어느 교실에 들어가서 자습을 시켜놓고 역사과목에 대해 질문이 있으면 하라고 했다. 그러자 조선생

을 아주 좋아하는 그 반의 반장이 질문을 했다. 국민투표에 관해서였다. 유신헌법으로 국민투표를 한 지 2~3년 지났을 즈음이다.

그런데 조선생은 이 질문에 아주 진지하게 해설을 담아 해석을 해준 모양이다. '국민투표는 정권(독재권력)이 자기의 권력을 비호하기 위한 수단으로 악용하는 수도 있다'는 정도의 설명이었을 것이다. 그런데 같은 반에 진급을 앞둔 대령의 아들이 있었고 그 학생이 저녁 먹으면서 조선생의 발언을 중계하자 이 아버지 되는 사람이 옳다구나 싶어 동대문서에 고발하는 바람에 그다음날 조선생은 즉시로 구속을 당했던 것이다. 나는 이미 그해 여름에 이화여고에서 근무를 시작했으니까 나중에 조선생의 재판 날짜만 알아내서 그 재판을 방청하는 수밖에 없었다. 설령 내가 알았다고 해도 무슨 손쓸 일이 있었겠는가.

아마도 그는 2심에서 풀려났던 것 같은데 기억이 가물가물하다. 그런데 뒤에 들은 이야기로는 조선생에게 국민투표에 대해 질문했던 그 반장은 결국 극단적 선택을 했다고 한다. 자기의 질문으로 인해 좋아하는 선생님이 화를 입은 것에 미안함을 금치 못한 어린 학생의 비극적 말로였던 것이다. 이후 조선생은 경상도의 대학으로 갔다가 서강대학교에서 정년퇴임하여 지금은 명예교수로 있는 모양이다.

나는 이화여고에 1974년도 2학기부터 1980년 2월말까지 근무하며 거기서 영어선생인 민경열과 만나 결혼까지 했다. 이화여고 선생을 했던 분들은 두고두고 '대학원 실기시험 수석' 운운하며 나를 놀려댔다. 나는 그 시절 결혼만이 아니라 1977년 첫 개인전까지 열게 된다. 첫 개인전의 주제는 늘 생각하던 '한국미를 어떻게 구현할 것인가'였고 그

김정헌 「산경문전」(1977)

때 그림은 대체로 백제시대의 전돌인 산경문전(山景文塼)에서 한국적 이상미를 발견하고 이리저리 변형해본 것들이었다.

이 당시는 책을 상당히 읽었던 시기이기도 했다. 오윤이 아끼던 후배 한윤수가 청년사라는 출판사를 차렸기 때문에 같이 휩쓸려 다니던 나로서는 의무로라도 거기에서 나온 책들을 읽어야 했다.

그때 전후해서 읽은 책으로 벽초 홍명희(碧初 洪命憙)의 『임꺽정』을 빼놓을 수가 없다. 어떤 화가가 다른 사람의 가르침과 도움으로, 때로

는 책을 통하여 새로운 세계를 열어간다면 그만큼 다행스러운 일은 없을 터이다. 그러나 여러 책들 중에서도 이 세상의 '민중'의 삶을 깨우쳐준 책이 『임꺽정』이다. 나는 그 책을 판금 시절인 1978년에 오윤의 집에서 빌려서 처음 읽었다. 그해는 오윤과 나, 그리고 친하게 지내던 오수환 등이 동시에 결혼을 한 해였다. 그리고 이듬해 다들 애를 낳기 시작했는데 내가 그에게서 임꺽정을 빌려 읽은 게 큰딸의 출생을 바로 앞둔 시점이었다. 예정된 해산일에도 어쩔 수 없이 책을 옆에 끼고 산부인과에서 대기하며 『임꺽정』에 빠져들었다. 큰애는 순산은 아니지만 무사히 세상에 안착했다. 그런데 출산 당시 내가 옆에 붙어 있질 못했다고 나를 핀잔하곤 하는데 모두 『임꺽정』에 정신이 팔린 탓이다. 왜 나한테 그러는가? 벽초 선생을 나무라야지…….

아마 『임꺽정』이 해금된 이래 이번 코로나19 대유행으로 '집콕'하면서 읽은 게 다섯번째쯤 될 터이다. 1985년에 사계절출판사에서 현행 표기법에 따라 개정판이 나온 다음 읽은 것만 서너번이다. 오윤과 대학교 때부터 그의 수유리 집(오영수 선생댁)엘 드나들었는데 오윤은 그 당시 주위의 사람들을 『임꺽정』에 나오는 독특한 인물명으로 부르기를 좋아했다. 자기부터 두령 중에 한 사람인 '오개도치'로 불렀을 정도였다. 오윤 주위에는 '삭불이'도 있고 '노밤이'도 있었다. 또 그 주변에 인물들이 모이면 돌아가며 『임꺽정』과 연관된 주제를 한꼭지씩 이야기로 풀어내며 박장대소하곤 하였다. 예컨대 장기에 국수격인 '황천왕동이'가 백이방 집에 가서 사위 취재에 응하는데 백이방이 세 손가락을 내보이자 천왕동이는 다섯 손가락 내보인 이야기(백이방은 삼

강三綱을 아느냐고 물었는데 천왕동이는 장기 수를 물어보는 걸로 알고 다섯수까지 본다고 대답한 이야기다)를 하며 약간 실성기가 있는 쇠도리깨 도둑(애기 울음소리만 들으면 실성해 쇠도리깨로 쳐죽이는) '곽오주'에 이르면 어느 봄날 툇마루에 앉아 눈을 반쯤 감고 있으면 눈에서 꽃구슬, 반디구슬이 구르는 것이 보인다고 헛말을 하는 광경은 실로 그 당시 밑바닥 민중의 모습을 얼마나 정확하고 맛있게 표현했는지 알 수 있다. 곽오주는 옛말에 울던 애도 곽쥐 온다고 하면 울음을 그친다는 그 '곽쥐'다.

여기에 피력한 『임꺽정』의 한 부분은 우리끼리 희영수한 것이지만 정식으로 이를 해제한 분이 있다. 바로 성균관대 명예교수이자 창비 편집고문으로 있는 임형택(林熒澤) 교수다. 그는 『임꺽정』 10권에 실린 「벽초 홍명희와 『임꺽정』: 그 현실주의 민족문학적 성격」에서 다음과 같이 설명하고 있다.

"독특한 혼에서 흘러나오는 독특한 내용과 형식"을 말한다. 여기서 '독특한 혼'을 강조한 점이 주목된다. (…) '독특한 혼', '산 혼'은 여하히 얻어지는 것인가. 그는 '위대한 천재'를 들고 나오는데 이는 꼭 천부적 재주를 가리키는 것은 아니다. 문예의 학문과 다른 속성, 작가 내부의 영활(靈活)한 측면이다. 그런데 '위대한 혼'-위대한 창조 주체로 되는 데 있어서 그는 "현실생활에서 예민한 피부로 흡수하고 생활로 세워나가는 것"을 비상히 중시한다. 현실생활을 지식이 아닌 자신의 몸뚱이, 피부로 감수하고 자기의 생활의 일부로 삼아나

가는 과정에서 작가의 창조적 영혼은 획득될 것이며, 거기서 흘러나올 때 비로소 '독특한 내용과 형식'의 위대한 문학이 성취될 것이다. 홍명희의 고도의 독창성을 강조한 그 속에 치열한 현실주의 작가정신이 내화되어 있다.

이를 일컬어 임교수는 "『임꺽정』은 민족문학의 위대한 성과다. 그 민족문학적 성격은 계급문학에 대립적인 것이 아니라, 새로운 차원의 사회주의의 이념을 수용한 현실주의 민족문학이다"라고 결론짓고 있다.

'임꺽정'의 또다른 매력은 민담과 야승을 곁들인 허다한 자료들을 들이대는 덕분에 극도로 읽는 재미가 있다는 점이다. 전국을 망라한 지명에서도 가령 서울 근교의 '널다리'(판교)부터 '달래내고개'까지 새로운 지리학을 읽는 것 같아 더욱 재미를 더한다. 그렇다고 빙공착영(憑空捉影)의 거짓말이 아니라 사실에 근거한 허구인 것이다. 역사소설을 특징짓는 허구, 말하자면 역사적 상상력이다. 이는 해제를 한 임교수의 주석이다. 아마 이때부터 나의 그림엔 이 역사적 상상력(다른 말로 '이야기')가 끼어들지 않았을까?

그러던 중 1980년 봄에 별로 기대하지 않았던 공주사대로 발령이 났다. 나는 1971년에 대학원엘 들어갔으나 사실 논문을 쓰고 졸업할 생각까진 없었다. 그런데 1976년에 한 선배가 뒤늦게 논문을 쓰면서 말하길 '논문도 어울려 쓰면 잘 풀린다'면서 같이 써보자는 것이다. 얼결에 논문에 들러붙긴 했는데 영 자신이 없었다. 석사학위 논문 제목이 「회화상의 reality에 관한 연구」로 제목은 그럴 듯한데 사실은 린다 노

클린(Linda Nochlin)이라는 미국 미술사학자의 『리얼리즘』(*Realism*)에 크게 영향을 받고 쓴 논문이었다.

그런데 이런 논문으로 다음해 석사학위를 받고 졸업해서 이화여고에 근무하고 있을 때 공주사대 미술교육과 이남규(李南圭, 1932~93) 교수가 친하게 지내는 임영방 교수께 대학원 졸업한 놈 중에 좀 '똘방'한 사람을 추천해달라고 부탁했는데 아마 그게 나였던 모양이다. 처음엔 1979년도 2학기부터 면접 삼아 시간강사로 나오게 했는데 그만 10·26 사태로 모든 게 올스톱되었다. 그러니까 어떻게 한달여 만에 나에 대해 제대로 평가할 수 있었겠는가? 그런데도 내가 꽤 '똘방'해 보였는지 다음해 이남규 교수는 나를 선택했다. 그 당시는 과의 수석교수가 추천하면 대학에서 대부분 승인을 해주던 때였다.

그러니까 내가 '어쩌다 보니' 대학원을 졸업한 거나 공주사대 전임으로 간 것 모두 우연의 소산이 아닐 수 없다. 그런데 내가 공주사대로 가고 두어달 후에 문교부 장학실장으로 있다 내려온 새로운 학장(단설대학이라 학장이 지금의 총장이랑 다를 바 없었다)은 재임 중 끝없이 나를 괴롭혔다. 그즈음이 바로 내가 현발을 막 시작한 때여서 냄새를 잘 맡는 그 박학장은 나를 불온교수로 쉽사리 낙인을 찍은 것이다. 더군다나 당시 연극반 지도교수가 전채린 교수였는데 그는 연극반에서 갈라져 나온 탈춤반 '한삼'(운동권 동아리였다) 학생들을 보내 동아리 지도교수로 나를 모시겠다고 보챘다. 겁 없는 신임교수인 나는 이를 덜컥 받아들였고 이를 빌미로 나는 완전히 불온교수로 박학장에게 찍혀버렸다.

아, 그 당시는 30대 중후반이니 무슨 겁이 있었겠는가? 얼마 지나지 않아 광주의 비극은 시작되었고 망연자실한 나는 탈춤반 학생들과 금강가 모래밭에서 막걸리를 마시며 울분을 토해낼 뿐이었다. 전두환은 계획한 대로 장충체육관에서 내통령으로 선출되었고 그의 독재는 이때부터 힘을 발휘하기 시작한다. 5공화국이 시작된 것이다.

그 당시 매달 서너번씩 가는 소위 MT는 좀 멍청한 나를 많이 의식화했다. 그리고 별 재주 없이 무덤덤한 내가 친화력을 갖추도록 가르쳤다. 아마 현발로 인해 그때 내가 인간으로서 그리고 화가로서 좀더 성장했음이 틀림없다.

전두환정권의 출발과 함께한 현발 창립전

1980년 전두환이 장충동 체육관 대통령으로 뽑히고 나서 현발의 멤버들도 이미 빌려놓은 한국문화예술진흥원 미술회관(현 아르코미술관)에서 10월에 열기로 한 전시 준비로 다들 바빴다. 아마 마지막 MT에서 서로의 밑그림들을 가지고 토론도 했으리라.

막상 정해진 대관 날짜(전시 준비일)에 대부분 두루마리 그림들을 어깨에 짊어지고(그 당시는 다들 큰 그림을 그려도 운반비며 액자값을 아끼기 위해 액자 없이 두루마리로 짊어지고 다녔다) 나타났는데 미술회관 관장(김석호)이 전시실에 들어와 그림들을 살펴보더니 얼굴이 점점 일그러지기 시작했다. 먼저 가지고 온 몇사람의 그림을 봤는지 그는 직원들을 시켜 미술회관의 전등을 끄게 했다. 심정수 선배 등 몇몇이 관장실로 올라가 항의도 했지만 그는 미술회관 운영위원회를 소집하고 전시회를 취소해버렸다.

그래서 다음날 전시 소식을 듣고 찾아온 관람객(대부분은 현발 회원과 그 친구들이었다)은 컴컴한 어둠 속에서 촛불을 들고 더듬거리

며 감상할 수밖에 없었고 후에 이를 '촛불 전시'라 일컫게 되었다. 그러니까 현발 창립전은 제대로 열리지 못한 채 친지들만 촛불을 켜고 관람하고 막을 내린 것이다. 현발이 받은 최초의 탄압이었다. 이 촛불 전시에는 나처럼 얌전한 작가를 빼놓곤 대부분의 작품들이 험했다. 특히 임옥상(林玉相)의 작품은 전두환정권을 노골적으로 공격하는 작품들이었다. 그 당시가 계엄령 치하임에도 말이다.

그해 바로 6월인가 해서 현발 회원인 최민이 수배중인 김태홍(金泰弘, 1942~2011) 전 기자협회장을 숨겨준 혐의로 연행당해 그 유명한 남영동 대공분실에 끌려가 고문을 당하고 한달 만에 풀려나온 바 있었다. 고문으로 머리통이 터져 뒤죽박죽이 되어 돌아온 것이다. 우리는 최민을 위로하러 대전의 정지창 교수 등에게 연락하여 내가 근무하던 공주사대 근처 마곡사로 여행을 갔었다. 아마 그해 7월쯤인가 싶다. 이렇게 고문까지 받은 최민이 창립전에 나와 보니 정말 큰일났다 싶었던 모양이다. 그가 임옥상의 작품 옆에 가서 가위를 들고 몇군데를 잘랐던가? 아무리 대찬 임옥상도 고문을 받고 나온 선배가 검열을 하는 데는 어쩔 수 없었는지 얌전하게 받아들였던 것 같다. 미술회관의 전시를 취소당하고 다들 망연자실해 그 앞의 중국집에 모여 앉아 대책을 강구했으나 별 뾰족한 수는 없었다. 다들 허탈감 속에서 좀 기다려보자는 말을 할 수밖에.

그리고 한달쯤 지났는데 희소식이 들려왔다. 어느 전시장에서 현발 동인들을 만난 동산방화랑의 박주환 사장이 우리 회원들로부터 미술회관에서의 전시회 취소사태를 듣고는 자기 화랑에서 전시회를 열어

현발 창립전에 출품된 김정헌 「산동네 풍경」(1980)

주기로 약속했다는 것이다. 하여튼 박사장의 약속은 틀림없이 지켜져 11월 13~19일 사설화랑인 동산방에서 미술회관 때와 거의 같은 내용을 가지고 현발 창립전이 열렸다.

전시는 중앙일보 등의 신문에 이색 전시회로 소개도 되었지만 첫날부터 많은 관객이 몰렸다. 그중엔 나중에 중견 미술인이 된 후배들이 많았다. 이들은 현발 창립전을 보고 대학에서 자기네가 배운 미술이 현실과 아무 관련 없는 관념적인 미술이었음을 깨닫고 많은 충격을 받았다고 한다. 그래서 그 이후 1980년대 중반에 쏟아져 나온 신진 미술인들은 갖가지 (불온) 미술그룹을 만들기도 했다. 어쨌든 창립전은 대성공이었다.

그때까지는 현발에 대해 '민중미술'이라는 레테르를 붙이는 곳이 없었다. 미술전문가나 비평가들은 '비판적 현실주의'라는 이름을 붙이고 비평문을 쓰는 게 고작이었다. 그러나 알려져 있다시피 전두환정권은 이 불온한 현발 그룹과 그 뒤를 이은 '임술년' '시대정신' 등 여러 미술계 소집단 운동의 동향을 예의주시하고 있었고, 당시의 문화공보부 이원홍 장관이 어느 공식적인 발표를 통해 미술계에도 '민중미술'(이러한 미술에 처음으로 붙여진 공식명칭이었다)이라는 불온한 활동이 있음을 알리고 이를 경계할 것을 촉구했다. 아마 1982년에 이 현발에 대해 안기부가 벌인 내사를 통해 정부에서 무슨 대책을 세운 것이 틀림없어 보였다.

1982년의 안기부가 벌인 특별한 조사는 알게 모르게 진행되었는데 어느날 문공부의 예술국장으로부터 그 당시 현발 총무(대표라는 직책

김정헌 「풍요한 생활을 창조하는… 럭키 모노륨」(1981)

이 없었으므로 총무가 곧 대표나 마찬가지였다)직을 맡고 있던 나한
테 연락이 왔다. 현발의 회원 몇명과 저녁을 같이했으면 좋겠다는 거
였다. 그래서 주로 거명된 회원들과 약속한 저녁자리에 나갔다. 그 예
술국장이라는 사람은 온건해 보이는 관료였다. 그는 자초지종을 우리
에게 대충 설명했다. 안기부에서 불온한 작가들의 작품들을 이미 리스
트로 만들어 자기에게 이첩했다는 것이다. 아! 짐작이 갔다. 창립전부
터 전시장 주변에 어른거리던 그 시커먼 그림자들 말이다.

그 국장 발언에 의하면 현발 회원 외에도 불온한 작가와 작품이 더
있었다. 김경인, 홍성담, 강광 등이었다. 현발 작가로선 단연 시뻘건 그
림을 많이 그렸던 임옥상을 비롯해 신경호, 노원희 등이 최초의 블랙

리스트(그 당시 이런 용어는 없었다) 작가였다. 그런데 정작 대표인 나와 내 작품은 없었다.

그도 그럴 것이 내 작품은 농촌 그림이 주였기 때문이다. 예컨대 PVC 재질 장판지인 '럭키 모노륨'은 아파트 건설이 한창이던 그 시절 인기 절정의 상품이었다. 그런데 그 상품을 선전하는 광고전단의 카피가 "풍요한 생활을 창조하는 —— 럭키 모노륨"이었으니 이를 패러디하여 전단지에 나온 럭키 모노륨이 깔려 있는 안방 거실을 그대로 그리고 그 앞에 모를 심는 거친 터치의 농부 뒷모습을 그려넣은 그림이었다. 그러니 이를 어떻게 불온미술이라고 볼 수 있었겠는가? 이 작품은 현재 서울시립미술관이 공식 소장하고 있다.

하여튼 관료풍이긴 하지만 점잖아 보이는 그 국장은 이런 제안을 했다. 이들 거론된 작품을 압수(?)해서 국립현대미술관에 보관하겠다는 거였다. 그렇지 않으면 수사기관에 이첩해 본격적인 수사에 들어갈 것이라는 뜻을 내비쳤다. 거기 참석했던 임옥상을 비롯한 블랙리스트(?) 작가들은 국장의 제의에 동의했다. 당시 강광(姜光, 인천의 원로로서 뒤에 인천문화재단 대표이사를 역임하기도 했다) 선배의 작품은 반나신의 웅크린 여인을 그리고 그 위로 초승달을 반쯤 그린 작품이었는데 그게 안기부의 시각으로는 광주 5·18 때 떠돌았던 유언비어(임신한 여인을 총칼로 죽였다는 소문)를 그린 걸로 오해를 샀던 것이다.

그리하여 대여섯명의 작품은 얼마 후 수거되어 국립현대미술관에 보관되어 있다 한 20년 뒤에 풀려나 주인의 품속으로 돌아갔을 것이다. 그런데 그 여파로 (국립)대학교에 있던 나와 신경호 등에게 문교부

를 통해 경고를 주라는 공문이 시달되었다. 그해 2학기가 거의 끝날 무렵에 예의 그 박학장이 긴급 교수회의를 소집했다. 그의 발언은 간단했다. "우리 학교 교수 중에 '불온 써클'에서 활동하는 교수가 있습니다. 국립대학교에서는 있을 수 없는 일입니다" 다른 교수들이 별 이상한 걸 가지고 교수회의를 소집했다고 쑤군댔다. 당시 나로서는 '이것은 나한테 하는 경고 같은데…' 하는 정도였는데 얼마 뒤 이것이 사실로 드러났다. 하지만 '그렇지 않아도 탈춤반 지도교수를 맡아 찍혀 있는데 또 이런 일이…' 하며 기본적으로 근거 없는 낙관주의자인 나는 그냥 내 수업과 일상을 잘 유지하고 있었다.

그런데 어느 날 (나중에 학장이 되는) 교무처장이 나한테 오더니 그 경고문이 있는 공문을 보여주며 시말서를 써달라고 졸랐다. 그 공문엔 이렇게 쓰여 있었다. "위 사람(교수 김정헌)은 추상표현주의를 표방하는 '불온 써클'에서 활동하므로 이에 대해 강력히 경고하고 조치를 취해주기 바람." 아! 그런데 우스운 것이 '추상표현주의를 표방' 운운하는 문구였다. 모더니즘인 추상표현주의를 배척하고 현실에 대해 발언하자는 현발을 이렇게 모욕적으로(?) 표현할 수 있단 말인가? 속으론 우스웠지만 그 교무처장에게 2~3년간의 경위를 간단히 써주었다. 그간에 있었던 현발의 전시회 서너개, 예컨대 창립전, 1981년의 '도시와 시각전'과 82년의 '행복의 모습전' 등등.

1982년 '행복의 모습전' 때는 『그림과 말』이라는 팸플릿과 회지를 겸한 소책자를 만들었다. 나의 동태를 감시하고 있던 박학장은 어느 날 나를 학장실로 호출했다. 그의 손에는 『그림과 말』이 들려 있고 「우

리나라는 야구공화국인가」라는 제목의 내가 쓴 글(막 전두환정권 밑에서 출범한 프로야구를 빈정대는)에 붉은 줄이 여러개 쳐져 있었다. 아마 해독력이 떨어지는 그 학장께서는 국민윤리교육과 교수에게 자문을 구해가며 붉은 줄을 그어오게 한 모양이다. 속으론 웃으면서 그냥 앉아 있다 나왔다.

그런데 얼마 안 있다 또 나를 호출했다. 그 박학장은 끝까지 내 이름을 모르고 그냥 '서양화하는 젊은 교수'로 호칭했다. 교무처장은 나한테 학장이 차 한잔 하자고 했다며 빨리 올라오란다. 그런 줄 알고 학장실에 올라가 소파에 앉아 있는데 소리소리 지르며 양 처장(단설대학이라 그냥 과장이다)을 다 올라오게 했다. 그러더니 조금 있다 서무과의 직원이 검은 상자(아마 공식적인 서류를 담는)를 들고 입장했다. 이윽고 박학장이 나오고 양 과장이 그 앞에 도열해서는 나보고도 잠시 서 있어 달라고 요청했다.

그때까지만 해도 사태파악이 안된 나로서는 누구에게 임명장을 주는구나 싶었고 그 의식이 진행되는 동안 입회자로 서 있으라는 줄로 알았다. 이럴 때 나는 좀 멍청하다. 그런데 내가 그 앞에 서자마자 그 서무과 직원이 재빠르게 손에 든 문서를 읽었다. "위의 사람은 추상표현주의를 표방하며 불온 써클에서 활동…" 그러곤 곧장 나에게 그 문서를 주는 것이었다. 얼떨결에 나는 공식적으로 '경고장'을 받은 셈이 되었다.

이렇게 공주사대 교수로 재직하면서 학교당국으로부터 불온한 교수로 탄압을 상시적으로 받았지만 그런 가운데서도 내가 가르치던 미

술교육과에서는 지금도 정열적으로 활동하는 제자들이 많이 나왔다. 서천에서 여전히 활동하는 김인규 선생(그는 중학교 교사로 재직 중이던 2001년 부부가 임신을 축하하는 알몸 사진 작품을 인터넷에 올렸다가 학부모들로부터 고발당해 체포되기도 했었다)을 비롯하여 「경축! 우리 사랑」이라는 상업영화를 만들어 성공시킨 오점균 감독, 독특한 사진작품을 만든 남택운 교수, 특수교육으로 박사학위까지 받아 아직도 현장에서 교육자로 있는 박주연 선생, 부여의 함종호 선생, 박용빈 선생 등 다 일선에서 활약하다 지금쯤 정년퇴임을 하였을 것이다.

현발의 활약과 공주교도소 벽화 「꿈과 기도」

　나의 사정은 그랬지만 현발의 활동은 말 그대로 활발하게 펼쳐졌다. 최민의 제안대로 1981년에는 '도시와 시각전'을 열고 광주와 대구까지 강연을 포함한 순회전을 개최했다. 이 '도시와 시각전'을 통해 현발은 호남권과 영남권까지 확산되었다. 한편으론 동덕미술관 박용숙(朴容淑, 1935~2018) 관장의 주도로 다른 세 그룹(현발, 모더니즘 계열의 'ST 그룹', '서울80')이 '현대미술 워크숍'과 기획전을 가졌다. 이 모더니즘 그룹과의 워크숍은 이론가들이 많은 현발의 압도적 우위(?)였다. 나중 일이지만 이 워크숍의 영향으로 안규철 같은 작가는 자진해서 전향서(?)를 쓰고 현발에 입회까지 하였다. 특히 성완경이 발표한 「미술제도의 반성과 그룹운동의 새로운 이념」은 민중미술을 '모기소리'를 내는 모더니즘을 향해 토하는 '사자소리'에 비유하기도 했다(윤범모 「민중미술 10년의 발자취를 찾아서」).

　이런 전시회와 워크숍 등을 통해 미술계와 후배 미술인에게 미친 영향은 지대했다. 1981년 '도시와 시각전'을 열고 1982년 들어 총무를 맡

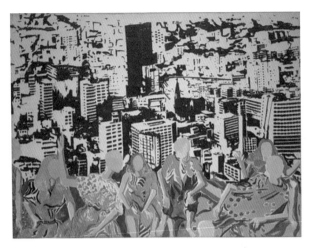

'도시와 시각전' 출품작 「서울의 찬가」(1981)

던 내가 정식 대표인 회장이 되었다. 몇 회원들과 의논하여 1982년 현
발 전시회의 주제를 '행복의 모습'으로 정했다. 우리의 일상을 좀더 우
리 안에 내재화하여 발언해보자는 취지였다. 또한 개인의 삶과 공동체
적 삶에 있어서 '행복'이라는 관념적인 개념을 시각적으로 해석하여
형상화한다는 목적을 지닌 전시였다.

그러면서 앞에서 잠시 언급했듯이 『그림과 말』이라는 회지 겸 팸플
릿을 제작하기로 했다. '행복의 모습전'과 『그림과 말』 회지 제작으로
그렇지 않아도 말 많은 현발은 더욱 말이 많아졌다. 이런 가운데 회원
활동을 세 분과로 나누기로 결정했다. 1분과는 벽화, 2분과는 판화 및
포스터, 3분과는 출판미술(사진, 만화 포함)로 정했는데 이는 회원 대
부분의 활동이 유화에 한정돼 있는 터라 대중과의 소통에 좀더 적극
적으로 나서기 위해 매체 확장을 하자는 회원들의 자발적인 시도였다.

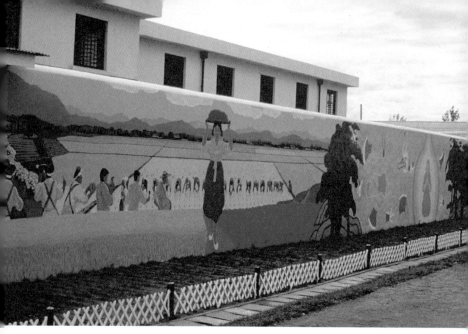

공주교도소 벽화「꿈과 기도」(1985)

이런 시도는 1984년 한마당화랑에서의 '현실과 발언 판화전'으로 이어졌고, 『시각과 언어 1: 산업사회와 미술』(성완경·최민 엮음, 열화당 1982)을 출판하기에 이르렀다. 그후에 『시각과 언어 2: 현대미술과 비평』이 나오게 되고 1985년에는 내가 공주교도소 내부 담벼락에 「꿈과 기도」(3m ×30m)라는 대형 벽화를 그리기도 했다. 다 현발의 분과별 활동의 결과라고 할 수 있을 것이다.

여기서 잠시 공주교도소 벽화 「꿈과 기도」를 만들게 된 이유와 과정을 소환해보자.

「꿈과 기도」는 그 당시 공주대에 강사로 와 있던 프랑스인 길베르 퐁세(Gilbert Poncet) 신부가 부추긴 결과였다. 그는 공주교도소의 교

화위원으로 수시로 거길 드나들었는데 어느 날 나에게 교도소에서 15년째 복역중인 어떤 여자 수형인에게 그림을 가르쳐달라고 부탁해왔다. 매년 수형자들의 그림 솜씨를 겨루는 대회가 열리는데 거기서 상을 받으면 감형도 가능하기 때문이라는 설명과 함께.

그러자고 해서 나는 여자교도소를 드나들게 되었다. 거기서 그 여자 장기수에게 그림을 가르치던 어느 날 염아무개 소장이 나와 차 한잔을 하고 싶다는 것이다. 소장 방에 들어가니 그는 매년 검찰에서 교도소마다 환경미화를 심사하는데 나보고 그림을 좀 달라는 것이었다. 내 그림이면 더욱 좋고, 안되면 학생들의 습작품도 좋다고 했다. 1984년의 일이다.

내가 그 당시 현발 활동을 한창 하면서 길거리 벽화, 즉 미국의 커뮤니티(주민공동체) 벽화(community mural), 스트리트 아트(street art)에 대한 연구를 하고 있던 참이라 그에게 넌지시 미국의 이런 벽화들을 소개하면서 공주교도소 내에 장벽이 많으니 내가 벽화를 그려주면 어떻겠느냐고 제안했다. 첫눈에도 호기심이 많아 보였던 염소장은 좀 더 구체적인 설명을 요구해 그 다음엔 아예 미국 시카고의 스트리트 아트인 「존경의 벽」(The Wall of Respect)부터 슬라이드를 만들어와 보여주었다.

그는 교도소 내에 벽은 제공할 터인데 제작 경비는 어떻게 하느냐고 나한테 물었다. 그것은 내가 만들 테니 벽만 제공하라고 대답했다. 경비는 그때 200만원 정도 예상했는데 기업을 하는 선배들이 주선해주어 해결되었다. 그리하여 교도소 내의 작은 운동장에 높이 3미터, 길이

30미터의 내벽을 제공받아 밑그림부터 만들어나갔다. 그림의 내용으로는 봄부터 가을까지 세 계절의 풍경을 담고 그 안에 기도하는 소녀와 용꿈을 꾸는 젊은이를 그려넣기로 했다.

밑그림을 그려놓고 이듬해 여름방학을 기해 미술교육과 학생들을 모집했더니 네댓명이 자원했고, 재소자 중에서도 그림을 그려본 경험이 있는 이들을 구했더니 두명이 나서서 그들과 함께 작업을 시작했다. 이른 아침 학생들과 교도소에 도착해 몇개의 철문을 열고 정해진 담벼락으로 가 운동장 한가운데 작업본부를 차렸다. 아침마다 그 작업장에 들어서면 벽의 맞은편 징벌방(교도소의 말썽꾼들을 가두는 독방)에 갇힌 한 사나이의 우렁찬 아침인사가 전해져온다. "아! 교수님 고맙습니다! 좋은 그림 그려주세요오!"

벽화 제작은 30미터짜리 시멘트 블록으로 된 거친 담장에 밑칠을 하는 데서부터 시작한다. 2층으로 된 발판을 설치하고 가운데 세워진 익스펜딩(expanding)을 방지하는 나무통까지 미장하여 하루이틀 만에 다 처리했다. 그리고 본격적인 벽화 그리기에 나섰다. 먼저 원화를 바탕으로 내가 목탄으로 밑그림을 그리고 나서 왼쪽의 봄 풍경부터 시작했는데, 뒤로 끝없이 펼쳐진 들판에 농악대가 가로지르고 전면에는 젊은 처녀가 참을 이고 가는 풍경이다. 제일 아래쪽에는 보리밭이 펼쳐져 있다. 가운데 한여름 풍경에 용을 그린 민화풍 그림 사이엔 복숭아 모양의 씨앗 속에서 한 여자가 기도를 드리고 있고 그 옆으로는 젊은 남자가 용꿈을 꾸며 자고 있다. 그 오른쪽에는 남자가 출소해 건강한 모습으로 수확한 농작물을 실은 지게를 지고 밭길을 걸어오고 있다.

매일 아침 징벌방에서 인사를 해오던 그 친구는 하루는 엉뚱한 주문을 해왔다. "교수니임! 거기 그 여자 좀더 이쁘게 그려주세요오!" 며칠 있다가는 "교수니임! 그 여자 치마를 더 짧게 그려주세요오!" 했다. 치마를 짧게 그려줄 수는 있는데 얼굴은 내 실력으로 어떻게 예쁘게 그린단 말인가? 그냥 알았다는 듯이 손만 흔들 수밖에 없었다.

여기서 재소자 자원봉사자 두 사람 중 한명은 칠장이라 이것저것 밑칠을 할 때 스스로 알아서 했으나 다른 한명은 일도 안하고 노상 그늘 밑에서 요리조리 꾀를 부리고 있었다. 우리를 떠맡은 교정과장은 그가 사기범인데 이런 자원봉사는 교정점수를 끌어올려 복무기간에 더 편히 있으려고 나온 것이라고 나한테 귀띔해주었다. 그래서 그에게는 봄 풍경 중 보리밭의 보리이삭을 하루에 50개씩 그리라고 시켰다. 피하려는 그를 붙잡고 보리이삭 그리는 법을 시범을 보여가며 가르쳤다. 아마 생전에 보리 그림은 처음일 터였다.

이럭저럭 한 2주에 걸쳐 벽화가 완성에 이르자 교도소장은 법무부의 교정국장께서도 참석한다 하여 요란스럽게 개막식 준비를 했다. 나도 그날 법무부 표창장을 받기로 되어 있어 동조하지 않을 수가 없었다. 그런데 나는 교도소장에게 한가지 조건을 걸었다. "공식적인 개막식은 받아주겠는데 나는 아는 사람들을 모아 굿 형식의 별도의 개막식을 꼭 해야겠다. 그렇지 않으면 나는 공식 개막식에 참석 안하겠다."

그리하여 공식 개막식으로 8월 14일엔가 법무부 교정국장과 내외빈이 참석한 요란한 행사가 열렸는데 조선일보를 비롯한 여러 일간지에 소개되었고 개막식 당일엔 KBS 등의 방송국까지 달려들어 벽화 앞에

서 인터뷰를 하느라 진땀을 흘리기도 하였다(그날 우리 집에서도 둘째 형님이 어머니를 모시고 서울에서 내려오셨다).

이 공식적인 개막식이 끝나고 8월 16일엔 현발 동인들이 주축이 된 굿 형식의 개막식을 열었다. 바로 전날 현발 식구들은 계룡산 갑사의 민박집을 빌려 일박을 했는데 그때 몸이 안 좋은 오윤을 비롯해 성완경, 이태호 등 십여명이 밤을 새워가며 술을 마시고 토론을 벌여 역시 '현발다움'을 과시했다. 그리고 그 다음날 공주교도소 안에서는 사물놀이의 꽹메기 소리가 울려퍼지는 가운데 떠들썩한 열림굿이 진행되었다.

이후 그 벽화는 시공이 부실했는지 자꾸 갈라터져 그 다음 교도소장들이 애를 먹었다고 한다. 왜냐하면 그 벽화는 법무부의 공식 재산이었으니까.

몇년 뒤 소설가 황석영(黃晳暎)이 방북사건으로 수감돼 있다가 공주교도소로 이감되었다는 얘기를 들었다. 그러자 대전에서 국회의원을 하는 김원웅 의원(현 광복회 회장)이 나와 같이 황석영에게 면회를 가자고 제안했다. 그러자고 하여 특별면회를 하게 되었는데 몇사람이 둘러앉아 얘기를 하다 벽화 얘기를 황석영이 먼저 꺼냈다.

그는 벽화가 있는 작은 운동장에서 운동을 하고 있었는데 담벼락에 그려진 벽화를 보자 벽화에서 냄새가 좀 나더라는 것이다. 그는 대번에 김정헌이 그린 것을 알았다는 거다. 내가 한 말은 "내가 그린 것은 맞는데 벽화에 무슨 냄새가 나?" 그리하여 면회가 끝나고 다같이 그 벽화를 보러 갔다. 벽화는 페인트 껍질이 벗겨져 있었고 벽화 속 처녀

의 얼굴은 간판쟁이를 불러 다시 그린 것 같았다. 그야말로 징벌방의 골통이 외쳤듯이 얼굴은 극장간판 식으로 예쁘게 덧그려져 있었다.

아마 그 뒤 몇년 못 가서 그 벽화는 지워져 자기 운명을 다한 것 같다. 모든 그림은 자기의 운명이 있는데 이 벽화도 작가를 잘못 만나 짧은 세상을 살다 간 것이다.

현발의 쇠퇴와 일본 JAALA전

나는 1983년 관훈미술관에서 열린 현발 4회전에는 출품하지 못했다. 그사이에 이 전시회에는 김호득, 김정희(현 서울대 교수), 안창홍, 최병민 등 새로운 후배작가들이 같이했다. 나중에 박불똥과 안규철 등이 들어오면서 차츰 세대교체(?)가 이루어지고 있었다.

그러면서 임옥상, 백수남(그는 창립전에 딱 한번 참여했다), 최민 등이 프랑스로 떠나고 1984년부터는 주요 멤버인 오윤이 요양차 진도로 내려가 있어 현발의 활기는 많이 줄어들었다. 그래도 기회만 있으면 모여서 술을 마셔댔다. 본거지는 주로 김용태(金勇泰, 1947~2014)가 자리잡고 있던 인사동의 부산식당이었다. 회원들만이 아니라 활동 자금을 원활히 하기 위해 주위의 친구들을 회우(희곡작가 안종관, 기업가 이영섭, 영남대 교수 정지창, 김건희 남편 신금호 등)로 모셔놓고(?) 술마당을 자주 열었는데 그 인원은 이루 헤아릴 수가 없을 지경이다.

1984년에는 아랍미술관에서 6·25 주제전을 열었다. 이 전시회를 열기 전 회원들은 6·25의 흔적이 남아 있는 동두천 미군부대 기지촌을

김용태의 수집사진 「DMZ」(1989)

탐방했다. 다들 여기서 얻은 영감을 가지고 작업에 임했겠지만 제일 큰 소득은 김용태가 건졌다. 동두천 미군기지 옆을 돌아다니자 주로 미군을 상대로 한 사진관이 기지 옆에 즐비했다. 한반도 지도 앞에서 근육을 자랑하는 미군서부터 소위 양부인과의 기념사진까지 이루 말할 수 없이 다채로운 사진들이 우리의 흥미를 마구 잡아채고 있었다. 사진을 좀 찍는다는 김용태는 답사 후에 동두천엘 다시 가서 그 사진들을 구입하거나 수집했다. 그리고 그의 히트작인 수집사진으로 구성된 「DMZ」가 탄생하고 '6·25 현발전'에 그 면모를 드러낸 것이다. 그의 작품 때문에 다른 작품들은 쭈그러들 수밖에 없었다.

이렇게 6·25전이 끝나고 현발의 열기는 점점 시들해져 가고 있었다. 주요 회원들이 해외로 나가고 1986년엔 만 40세의 나이로 오윤이 죽었다. 바로 그해 일본의 진보적 미술단체인 '자알라'(JAALA, 일본 아시아·아프리카·라틴아메리카 미술가회의)에서 현발 회원들 몇명을 초청했다. 원동

석과 성완경, 손장섭과 오윤 그리고 나였다. 오윤이 세상을 떠나면서 나머지 네 사람만 일본으로 향했다. 내가 대표 격이라 실무적인 일은 모두 나한테 맡겨졌다.

이 단체는 미술평론가 하리우 이찌로오(針生一郎)와 화가 토미야마 타에꼬(富山妙子)가 주도하는 단체로, 토미야마 여사는 한국의 정신대와 광주민주화운동의 아픔을 그린 바 있다. 단체 측에서 마련해준 약간의 여비를 가지고 원동석, 성완경, 손장섭과 나는 처음으로 일본을 방문했다. 그들은 우리를 따뜻하게 환영했고 토오꾜오 우에노 공원의 토오꾜오도미술관에서 '민중의 아시아'라는 이름으로 우리의 민중미술이 일본에 처음 소개되는 전시가 열렸다.

그 전시회에 가기까지의 과정은 복잡했다. 처음 초청받았을 때 실무를 전담한 나는 우선 선정된 작품을 앞뒤 생각 없이 화물로 부쳤다. 대부분의 작품이 액자 없는 두루마리 그림들이므로 작품의 보험료 따윈 염두에 두지 않았다. 알고 보니 그것이 탁월한 한수였다. 이 전시회에 대해서는 문공부에서 이미 출금 조치하기로 판정하고 있었던 것이다.

그래서 우리가 여권을 받으러 외무부 여권과에 갔을 때 이미 여권을 받은 나와 원동석이 2층에 있는 담당 직원한테 가서 손장섭의 여권을 빨리 내달라고 재촉했는데(원선생은 이런 귀찮은 일을 곧잘 나한테 시켰다) 이미 우리 여권에 문제가 있음을 문공부로부터 통보를 받은 담당 직원인 유모씨가 내 여권을 보여달라고 하더니 그걸 한동안 이리저리 빼돌렸다. 아마도 안기부에서 나온 직원들과 상의하기 위해서였던 모양이다. 이유를 설명하지 않고 내 여권을 이리저리 돌리는 데 화

가 머리끝까지 올랐던 나는 마지막 담판을 했다.

"여보 유선생 그 여권이 누구 거요?" "아 물론 선생님 거죠…" "그런데 왜 내 여권을 가져가서 안 주시오?" "아, 뭐 조금 알아볼 게 있어서요." 그는 아마 안기부 직원이랑 문공부 직원한테 가서 여권 처리를 어떻게 할지 의논하는 모양이었다. 그런데 이를 참지 못한 내가 마침내 화를 내고 말았다. "야, 여기 도둑놈이 있다! 내 여권을 가지고 안 돌려준다. 남의 물건을 가지고 안 돌려주면 뭐라 그러냐? 이자가 바로 도둑놈이다!" 그럴 때 내 목소리는 왜 그렇게 우렁찬가? 여권과 2층이 떠들썩했고 곧이어 담당 과장과 직원들이 모여들었다. 그래서 내 여권을 돌려받았는데 곧이어 문공부의 천호선 문예국장이 나타났다. 평소에 잘 알고 있는 선배인 그에게 왜 우리를 JAALA전에 못 가게 하는지 물었다.

그가 솔직히 대답하기를, 정부에서는 그 전시회에 좌익 냄새가 풍기니 막으려 한다는 것이다. 미국 뉴욕문화원장으로 근무한 적도 있는 그는 나한테 초청된 작품을 어떻게 보낼 거냐고 물었다. 하 이런! 나는 이미 작품을 수화물 편으로 일본으로 보냈다고 했더니 그는 놀라는 것이었다. 작품 운송은 보통 보험료까지 계산하고 통관절차를 밟아 보내는 것만 알고 있는 그로서는 놀랄 수밖에 없었을 것이다.

나는 천호선 국장에게 "이미 작품은 건너갔는데 정작 초청받은 작가들이 안 가면 되겠느냐. 조총련 계열과 접촉을 피하고 얌전히 전시만 하고 돌아올 테니 과히 염려 마시라." 그래서 일본에 파견 나가 있는 문정관을 우리한테 붙이기로 하고 일본으로 향하게 되었다.

일본에서는 주로 초청단체인 JAALA의 공식 일정에 따랐다. 그때 일본에 있던 도예가 김구한(金九漢, 1947~2017)에게 통역으로 도움을 많이 받았다. 또 한 사람 조성우(현 민족화해협력범국민협의회 지도위원)도 우리를 돕겠다고 자주 만났는데 5공 시절이라 일본에서 '도바리'를 치고 있는 중이어서 우리 술좌석에 빠짐없이 끼곤 했다. 조성우와 비슷한 처지로 일본 체류 중 자주 접촉한 인물로 장의균이 있는데 그도 일본에 도바리로 머물러 있었다. 그는 5공 말인가 귀국하여 개마서원이라는 출판사를 열었고 지금은 헌법문제연구소의 소장으로 일하고 있다. 이 JAALA의 초청은 첫날부터 술로 시작해서 김포공항에 내릴 때까지 술로 때웠다. 원동석과 성완경은 민중미술의 배경과 형성 과정을 일본 청중과 재일동포들 앞에서 강연하기도 했다.

그후 회원인 오윤이 죽고 상당한 회원들이 프랑스로 가버리자 그만 모임의 동력은 현저하게 줄어들었다. 슬슬 해체 얘기가 나오기 시작했다. 아마 1988년부터일 것이다.

민족미술협의회의 결성과 민중미술론

1985년에는 민중미술 진영에서도 여러 지각변동이 일어난다. 앞에서 언급했지만 1985년에는 내가 공주교도소 안벽에 대형 벽화「꿈과 기도」를 그렸다. 또 그해 아랍미술관에서는 대학을 갓 졸업한 젊은 미술인들이 주축이 되어 전두환 군사정권에 대해 공격을 감행한 '20대의 힘'전이 공권력에 의해 무참히 탄압받는 사태가 일어났다. 경찰들이 전시장에 들어와 작품을 짓밟고 작가들을 연행해 갔다. 이 사태를 전후해 김환영 등은 신촌의 화실 건물벽에, 유연복은 자기 집 담벼락에 벽화를 그렸는데 벽화는 다 지워지고 연행당해 조사까지 받는 일도 있었다. 이런 사태들을 계기로 민중미술 진영은 힘을 모으기로 결정하고 (원동석의 인사동 사무실에서) '민족미술협의회'를 결성하게 된다.

민미협의 초대 회장으로 현발의 화가 손장섭을 대표로 내세웠다. 그리고 진영을 강화하기 위해서 독자적인 전시 공간을 마련하자는 쪽으로 의견을 모아 나와 유홍준, 김용태가 앞장서서 자체적인 전시 및 모임 공간인 '그림마당 민'을 만들어 가동하게 된다.

그러니 현발의 동력은 1986년초부터 급격히 이 민미협으로 기울게 된다. 당시에는 종로경찰서 대공과나 정보과 형사들이 우리 주위에 진을 치곤 했다. 그러다 한 형사가 그림마당 민의 '민'이 무엇을 의미하는지 물어보기도 했다. 우리의 내납은 늘 똑같았다. "여기 대표가 민혜숙이라고, 민씨야." 우리도 민중의 민(民)을 가리킨다고 의심받을 것을 걱정하여 미술사학자 민혜숙씨에게 부탁해놓았던 것이다.

앞에서 언급했지만 현발 모임을 제일 처음 제안한 것은 미술평론가 원동석이었다. 그는 이미 민중미술의 태동을 예상했는지 1985년에『민족미술의 논리와 전망』(풀빛 1985)이라는 책을 펴낸 바 있다. 기존의 그의 평론과 80년대 전후 등장하는 새로운 미술운동을 끌어들여 그 논리와 전망을 밝힌 저술이다.

그는 우선 '민중미술'은 가능한가라고 물으며 아르놀트 하우저의 민중예술론을 끌어들인다. 하우저의 민중예술에 대한 정의를 보자.

민중예술이란 도시화, 산업화가 되기 이전의 교육받지 못한 계층의 사람들이 벌이는 시 음악 회화활동을 의미한다. 이러한 민중예술의 본성 가운데 하나는 그것을 향유하고 보존하는 사람들이 바로 이러한 예술을 수용하는 주체이자 곧 그것의 창조적인 참여자가 되며, 그러면서도 어떤 일개인을 부각시킨다거나 개인적 저작권을 주장하지도 않는다는 점이다. 여기에 반하여 '대중예술'은 어느 정도 교육받은 대중, 일반적으로 도시에 살며 집단행동을 하는 경향이 있는 사람들의 요구에 의해 만들어진 예술적 또는 유사 예술적 산물로 이

해되고 있다.

'민중예술'에서는 생산자와 소비자가 거의 구별되지 않고 이들 사이의 경계는 항상 유동적이다. 반면에 대중예술의 경우, 예술적으로 전혀 비창조적이고 완고한 수동적인 대중과 그들의 요구에 부응하여 예술품을 전문 생산하는 사람들이 엄격히 구분됨을 알 수 있다.

(원동석 『민족미술의 논리와 전망』)

이렇게 원동석이 하우저의 글을 길게 인용하는 것은 하우저가 '민중예술'을 '대중예술'과 구별하는 논점 때문이다. 산업화 시대로 진입하면서 '대중문화'가 발생하고 민중예술은 본래적 토양을 잃고 소멸하게 된다. 따라서 오늘날은 '다수의 예술'이라는 의미에서 대중예술이 등장하게 되었다는 것이다. 덧붙여 대중예술은 현대적 기술의 채용으로 대량생산의 상업화를 지향하고, 대중예술의 주체가 아닌 소비자로서의 대중은 판단 능력도 선택권도 없는 피동적 존재로 그들을 조종하는 자본가 계층에 의해 항상 저질성과 체제긍정적 속성을 지니게 된다. 한편 고급예술은 일반 대중과 분리, 소외되어 있다는 점에서 문화의 위기의식을 맞고 있다는 것이다.

한편 민중예술은 번역하기에 애매한 두 의미를 차용하고 있다. 즉 'folk art'와 'people art'이다. 그는 여기서 'folk'에 공동체적 집단이라는 인류학적 개념이 내포되었다면 'people'에는 정치학적 개념으로서 인민, 평민, 다수의 피지배층, 대중이라는 보다 넓은 의미를 포함하고 있다고 설명한다. 여기에서 원동석은 사회학자 한완상(韓完相)의 글을

인용한다.

민중은 정치적 결정수단과 사회문화적 차별수단의 점유 여부로 더욱 뚜렷하게 파악할 수 있는 개념이다. 정치적 통치수단과 경제적 생산수단과 사회문화적 군림수단으로부터 소외되어서 부당하게 억압받고 빼앗기고 냉대받는 사람들이 민중이다. 이렇게 보면 민중은 넓은 뜻에서 주로 정치적 개념이 된다.(원동석의 앞의 책에서 재인용)

그러므로 민중은 지배집단과의 관계에서 함께 파악해야 할 성격이며, 현대사회에서 주체성을 갖지 못하도록 무기력하게 객체화된 민중은 사회과학적으로 '대중'이라고 부른다. 그러므로 참된 민중은 깨어 있는, 의식화된 시민이며 자기의 권리를 주장할 줄 아는 공중(public)이기도 한 셈이다. 따라서 1980년대 전후로 형성되는 민중미술의 '민중'은 한완상이 말하는 바로 그 '민중'인 셈이다.

원동석은 앞의 책 『민족미술의 논리와 전망』에서 우리 미술계의 과거사를 상당히 언급하는데 특히 대중에게 많이 알려진 화가들을 동서양화를 가리지 않고 비판하고 있다. 그는 청전 이상범, 이당 김은호, 의재 허백련, 심산 노수현, 일랑 이종상 등 동양화가와 수화 김환기, 이만익, 이우환 등 우리 시대를 대표했던 화가들을 공격적(?)으로 비평했다. 특히 지금도 화단에서 최고의 인기를 누리고 있는 이우환에 대해 한국 모더니즘의 허상과 맹점이라는 견지에서 탈이미지 경향, 즉 모노크롬 회화를 비판한 대목은 특히 돋보인다. 한국식 모노크롬 회화는

관념을 앞세우고 이미지 자체를 거부함으로써 대중과의 소통을 거부하는 미술이라는 점을 원선생은 잘 지적하고 있다.

그렇게 앞서의 우리 화단을 비판적으로 정리한 다음 그는 본격적으로 민중미술의 이론을 전개해나간다.

미술의 기능이 총체적 삶의 회복으로서 제 길을 찾아 나섰다면, 그것은 비단 작가적 삶의 인식에 국한되는 것은 아니다. 작가로부터 이웃으로 시선을 옮기고 또한 현실 전반의 삶을 문제 삼을 때 필연적으로 소외지역과 소외계층을, 민중의 삶을 거론하지 않을 수 없다. (…) 따라서 오늘의 '민중'은 기성미술로부터, 또한 소비적 대중문화에 기만당하고 있다는 사실을 묵과할 수 없는 것이다. 더욱이 산업사회의 전문적 분화기능이 민중 자신의 창조적 문화 역할과 주체적 개발과 수용, 소유 등을 제도적으로 거세하고 있는 실정이다. 이 때문에 민족문화의 일환으로서의 민중예술 운동은 당연한 역사의식의 발현이다.

여기서 그 당시 결성된 민중문화운동협의회(민문협)가 내놓은 「현단계 문화운동의 과제」로써 '대중성 획득을 위한 실천적 방안의 제기'를 참조할 필요가 있다.

1. 생산 공동체 운동까지도 문화운동 영역으로 확장해야 한다.
2. 문학에서의 표현의 서사적 구조의 개발과 공동작업을 한다.

3. 문화패 조직은 가족단위까지도 구체적인 활동현장을 독자적으로 개척해야 한다.

4. 대중과의 접촉, 그 운동조직이 다른 주변 운동권과 배타적 관계에 빠지지 않아야 한다.

5. 다기다양한 대중의 표현매체들을 전통문화의 민중성에 기초를 두고 능동적으로 활용한다.

6. 대중접근은 일선 생산계층의 생활문화에 기반을 두고, 현장성을 확보한다.

7. 정치운동 일선에서 대중선전을 담당할 수 있는 전문적인 매체, 이론 등을 개발한다.(현장 전문공연, 즉흥 촌극, 만화, 영화, 노래, 테이프 등)

8. 다른 운동의 현장에서 요구되는 문화적 방법들을 제공한다.

9. 각 문화장르의 독자적 모임과 연대활동, 전문적 기능의 수련, 대중노선 채택, 일상적 생산적 소재의 선택을 하고 대의의 올바른 정서를 반영한다.

10. 현장 문화활동, 문화운동의 현장에서 공통으로 생계수단을 해결한다.

마치 민중문화운동 강령 같은 이 과제별 지침은 내 기억으로는 문학 쪽의 김정환 시인과 백원담 교수 등이 주동이 되어 만들었을 것이다. 이 민문협은 뒤에 민중문화운동연합(민문연)으로 개칭하고 더 뒤에 가서 한국민족예술인총연합(민예총)으로 흡수 통합된다.

원동석은 지금까지 민중예술이 지식인, 작가의 입장에서 주장하는 '민중을 위한', 위에서 아래로의 확산운동이었으며, 이 운동에는 깨달은 문화계층의 선도적 위치가 민중을 객체로 보는 한계를 보였다고 지적하고 있다. 즉 아래로부터 솟아오르는 민중 자체가 자발적으로 주체가 되는, 주객이 합일하는 '민중에 의한 민중의 운동'은 아니었다는 것이다.

이 점에서 전문적 예술가는 예술의 기능을 회복하는 한편 자급자족적인 민중예술과 어떤 방식으로 화해의 일체감을 이룩할 것인가 하는 과제가 동시에 제기되기에 이르렀다. 이 같은 시도가 서울이 아닌 지방 문화권인 광주에서 '시민 미술학교'라는 형태로 선보였다. 1983년 홍성담, 최열 등에 의해 광주 가톨릭계에서 시작된 이 프로그램은 기존의 상투적인 미술 실기강좌와는 달리 시민의 자발적 창조의욕을 스스로 깨우치게 하는 '민중미술'의 개설이었다.

이제는 시인만이 시를 쓰고 화가만이 그림을 그릴 수 있는 시대는 아닙니다. 오히려 이 시대의 바람직한 예술은 다른 사람들의 생존의 체험을 겸허하게 받아들이면서 서로 공유하는 자세에서 이룩될 수 있습니다. (…) 이제부터 예술은 기능이나 전문가의 문제가 아니라, 한 시대의 총체적 삶이 표현되어야 하는 것이 문제입니다.

이와 같은 의식은 아마 광주민주화운동을 겪으면서 이 운동 속에서 자라난 또는 견인해낸 시민들의 자발적 민중의식이 바탕이 되었을 것

이다. 이들 '시민 미술학교'의 참여자는 일반 시민들(학생, 재수생, 직장인, 가정주부 등)로 구성되었으며 이들의 작업은 거의 판화작업이었다. "누구나 그리고, 깎고, 파고, 찍어서 자신의 아픔과 기쁨의 체험을 나누어보는 자체가 대중이 스스로 메시지를 획득한다"는 의미이기도 했다.

이러한 시민들의 자발적 판화운동은 강대국이나 고급문화권에서 보면 조잡한 키치스러움으로 경시될지 모르나, 대외적으로는 제국주의 문화의 영향권으로부터 해방하려는 민족문화의 기틀인 것이며, 대내적으로는 계층적 지배관계의 구조를 벗어나 공동체문화를 창조하려는 정당한 삶의 열망인 것이라고 원동석은 강조하고 있다.

원동석은 2017년 작고했지만 나와는 현발 시기부터 형제처럼 지내온 터였다. 그가 2016년에 지은 『우리예술의 미학』을 읽어보면 원동석이란 사람은 다재다능한 기인으로 여겨진다. 그가 고려대 철학과를 나오고 미술비평가로 등장한 것은 『미술과 생활』(주간 임영방)이라는 미술 전문지에 필자로 참여함으로써다. 이 『미술과 생활』이라는 잡지는 몇 년 못 가 폐간되었지만 그 당시 유일하게 야성을 가진 잡지였다. 여기에 글을 썼던 원동석은 이미 미술계에 비판적 필자로 등장했음이 틀림없어 보인다.

그런 그가 1979년에 현발 창립을 주도한 것은 당연하다 하겠다. 그는 처음에는 오윤이나 나 같은 화가들에게 1980년이 4·19 20주년인데 우리가 뭔가 해야 하지 않겠느냐 하면서 기념전시를 염두에 둔 제안을 했다. 그러나 모인 면면들이 단순한 기념전시만 할 게 아니라 이참에

진보적인 동인을 만들자는 쪽으로 발전해나간 것이 결국 현발을 창립하게 된 것이다.

그는 또 1985년 '20대의 힘전' 사태 후 그의 열평 남직한 인사동 사무실에 그 사태에 분노한 화가들을 모아서 민족미술협의회를 제안하고 그 민미협의 미학적 논리와 근거를 집필해 『민족미술의 논리와 전망』이라는 저술까지 펴냈다.

그는 철학과를 나온 게 바탕이 됐는지 철학서적부터 문화이론서까지 상당한 독서가 그의 여러 논평을 뒷받침하고 있다. 그가 작고하기 전해에 출간된 『우리예술의 미학』을 근래에 다시 읽어 보았는데 주위의 인물들에게 시비를 거는 대목이 만만치 않게 나온다. 그는 민중미술 쪽의 나 같은 화가들에게는 너그러운 편이나 문화이론가나 다른 평론가에게는 박절하게 나무라는 투로 비판적인 시선을 감추지 않는다.

그가 이 마지막 저술을 나한테 부쳐주고 나서 한동안 연락을 주고받지 못했는데 바로 그후 원선생은 세상을 떠났다. 참 아까운 분이 너무 일찍 돌아가셨다. 마지막으로 해남 근처(원선생의 고향인 목포 근처)에 이상촌을 건설하자고 나한테 마을 그림을 그려 보낸 것이 어렴풋이 기억난다. 아마 내가 '예술과 마을 네트워크' 같은 마을운동을 하고 있음을 알았기 때문일 것이다. 내가 답신을 못 하고 미적거리는 사이에 원선생은 작고하셨다. 원선생의 말년에 후배가 정성을 다하지 못한 죗값이 클 터이다.

민미협과 그림마당 민, 그리고 군사정권의 탄압

　　민족미술협의회(이후 2000년 민족미술인협회로 개칭)의 출범은 민중미술의 확산에 결정적 기여를 했다. 민미협의 출범과 더불어 전국의 광역 시도에는 대부분 지역 민미협이 만들어졌다. 어떻게 보면 민중미술의 전국적 조직 확산이었다. 특히 '조국의 산하전'을 위한 준비는 실제로 조국의 산하를 답사하는 것으로 시작된다. 제일 처음 기획된 것이 지리산 빨치산 기행이다. 민미협을 중심으로 사업도 조직적으로 이루어졌다. 해마다 전국민족미술인 토론회가 열리고 '조국 산하전'과 이를 위한 지리산부터 DMZ까지의 답사가 거의 매해 이루어져 지금은 이십몇회째를 하고 있다고 한다. 초창기 지리산 빨치산 답사에는 실제 빨치산으로 활동했던 하선생(이름이 생각이 안 난다)을 모시고 그 당시 그들이 만든 비트(비밀 아지트)도 구경하고 돌아와 나도 몇점 그린 게 생각난다. 몇번째 '조국의 산하전'에는 민통선 부근으로 답사를 갔는데 버스 안에서 도피안사 철불에 대해 유홍준 교수가 해준 설명이 기억에 남는다. 흔들리는 버스 안이지만 답사에서 하도 많이 잡아본 마

이크라 민통선 부근 비포장에서의 흔들림도 그의 발언을 방해하지 못했다. 그의 얘기는 이렇다. "도피안사에 가면 철불(본존불)이 있는데 불상의 얼굴이 꼭 깡패 얼굴처럼 생겼어요. 왜냐? 그 절 부처님 시주를 그 지역을 장악한 지역유지가 돈을 내고 만들었기 때문에 그의 얼굴 비슷하게 만들다 보니 약간 깡패 비슷하게 된 거예요." 도피안사에 도착해서 서로 머리를 디밀며 본존불을 본 결과는 '유홍준의 말이 맞다'였다. 내가 보기에는 약간 험상궂게 생기기는 했지만 그렇게 '깡패스러워' 보이지는 않는데도 말이다.

민미협 회지도 아마 이때부터 만들어지기 시작하여 거의 20년 동안 이어졌을 것이다. 이런 사업에는 인력이 있어야 되는데 민미협 회원 가운데는 이런 능력을 보유한 사람이 한둘이 아니었다. 초대 대표를 맡았던 손장섭 화백부터 원동석, 신학철, 나와 유홍준, 여운, 임옥상이 이어서 대표를 맡았고 지금은 두시영이 맡고 있다고 한다.

그러나 민미협은 이런 대표들보다는 실무를 맡아 처리한 후배들이 이끌었다 해도 과언이 아니다. 미술교육운동부터 판화운동을 책임진 홍선웅, 민미협 회지를 간행하고 민주화기념사업회에서 일한 이종률, 그림마당 민을 전적으로 책임진 곽대원, 만화운동의 장진영, 노동운동의 성효숙, 미술교육운동의 박상대, 민족미술 이론의 라원식 등이 이 민족미술운동을 실질적으로 이끈 사람들이다.

이와 동시에 만들어진 그림마당 민은 건물 지하에 있어 여름에 비가 새면 회원들이 대야로 물을 퍼내야 했지만 민족·민중미술의 단독 전시공간으로서 단연 활기를 띠게 됐다. 실제로 민중미술은 이때부터 시

1982년『마당』지에 실린 현발회원들 일렬사진과 2020년 학고재에서 열린 '현발 40주년 기념전' 일렬사진

작되었다 해도 과언이 아니다. 여기에 전세금 500만원에 월세 70만원의 자금은 전적으로 유홍준에 의해 만들어졌다.

　반면에 현발은 이때부터 거의 빈사 상태에 놓여 있었다. 활동의 중심인물들이 세상을 떠나거나 프랑스 등으로 떠난 상황이었기 때문이다. 여러 회원이 그때까지 현발에 애착을 갖고 있었지만 민미협의 주동적인 역할을 떠맡은 나로서는 더이상 현발에 힘을 보탤 처지가 못

되었다. 그래서 해체를 강력하게 주장했다. 아쉽지만 다들 여기에 동의했고 현발은 창립 10년 만에 해체하기에 이른다.

해체와 더불어 성완경과 윤범모 등의 주도로 현발 10년의 발자취를 담은 특별 무크지『민중미술을 향하여』(과학과사상 1990)를 발간하게 된다. 이후에 현발은 10년마다 후배들에 의해 무크지를 발행했다. 나한테 있는 자료는 현발 30년 기념 무크지인『정치적인 것을 넘어서』(현실문화 2012)뿐이다.

1982년에는 현발 회원들이 서울미술관 앞에 일렬로 늘어선 사진이 『마당』지에 실린 적이 있었다. 그래서 현발 40주년 전시회('그림과 말 2020전')에서도 이를 그대로 옮겨 다시 살아 있는 회원들 사진을 일렬로 편집해 표지로 삼았다.

학고재에서 열린 '그림과 말 2020전'은 많은 회원들이 여전히 펄펄 살아 있고 그들과 함께 민중미술의 열기가 아직도 건재함을 여실히 보여준 전시였다. 주재환, 손장섭, 심정수, 성완경, 김건희, 김정헌, 노원희, 신경호, 민정기, 임옥상, 박재동, 강요배, 안규철, 이태호, 정동석, 박불똥 등이 전시에 참여했는데 작품들도 그렇지만 여전히 현발의 특징인 '말'이 많았다.

이 전시회는 학고재의 구관 반을 막아 특별 프로젝트 룸으로 만들어 작가들이 직접 관객과 소통하도록 꾸며졌다. 여기서는 사진 이미지의 성완경, 판화의 이태호, 흙 그림의 임옥상, 헝겊 바느질의 노원희, 자기 화실을 차린 박불똥, 인물 초상화를 직접 그려준 박재동 등이 인기리에 그들의 프로젝트를 선보였다. 관객 가운데 김수영 시인의 부인 김

현경 여사는 아마 이태호의 「푸른 김수영」이라는 판화작품 때문에 왔을 것이다. 이외에도 배우 고두심, 오현경, 한지혜 등과 방탄소년단의 알엠(RM)까지 와 성황을 이루었다. 그와 더불어 두차례의 토론회로 막강한 현발의 발언을 과시하기도 했다.

다시 1980년대 시절로 돌아가보자. 현발 회원들 가운데 원동석, 손장섭, 김용태 등은 주로 민미협 중심으로 활동하고 나머지는 작가주의로 각개 약진했다. 나 같은 경우에도 바쁜 중에 그림마당 민에서 두번째 개인전을 열었다. 주로 농촌을 그린 그림들이다. 다들 "김정헌은 평양에서 태어나 부산을 거쳐 대도시인 서울에 살았으면서 어떻게 농촌을 안다고…?"라고 의아해했는데, 사실은 나 자신도 그게 의문이었다.

그러나 공주사대에 근무하면서 나는 틈만 나면 농촌을 돌아다녔다. 공주 인근만이 아니라 저 멀리 진도에서부터 남도 쪽으로 후배인 임옥상이나 신경호 등과 같이 그야말로 싸돌아다녔다. 농촌을 돌아볼 때마다 마을이 해체되고 있음을 목격하는 일은 참담했다. 특히 80년대부터 사람들이 농촌을 버리고 도시로 이주해간 뒤 남은 빈집들이 날이 갈수록 늘어났다.

그림마당 민에서의 두번째 개인전은 이런 농촌의 아픔을 담은 그림들을 선보였다. 「마을을 떠나는 사람들」 「마을을 지키는 사람들」 「일어서는 땅」 같은 작품들이었는데 제목으로도 이를 확인할 수 있다. 이런 농촌 관련 작품들은 90년대 들어 내가 '동학농민혁명 100주년 전시'를 조직하고 출품하면서 더욱 노골적으로 드러난다.

그런데 1980년대 중반 들어 '20대의 힘전'이라든가 강요배를 비롯해

김정헌 「떠나는 사람들」(1987)

젊은 미술인들이 조직한 '삶의 미술전' 등은 전두환 독재정권에 대항하는 민중미술 진영의 결속에 결정적인 역할을 했다. 민미협이 출범하고 독자적인 전시 공간인 그림마당 민이 탄생하면서 민중미술 진영은 더욱 활발한 활동을 펼쳤다. 1987년 서울 남영동 대공분실에서 박종철 물고문 사건이 터지자 민미협을 중심으로 그림마당 민에서는 즉시 '반고문전'을 열었다. 여기서 저 유명한 신학철의 「부활」과 사진 꼴라주 전문인 박불똥의 「나는 우리나라 대통령이 부(끄)럽습니다」가 그려져 매일처럼 종로경찰서 대공과 형사들이 감시를 위해 그림마당 민을 가득 채우곤 했다. 나도 1988년 내 개인전을 여기서 가졌지만 많은 미술인들의 전시와 강좌, 토론회가 좁은 공간에서도 열띠게 열려 항상 문전성시를 이뤘다.

전두환을 연행하는 전경의 모습을 그린 박불똥의 「나는 우리나라 대통령이 부(刀)럽습니다」(1987)

그림마당 민에서는 전시만이 아니라 유홍준의 '나의 문화유산답사기' 같은 강좌와 여러 행사들이 줄줄이 이어졌다. 오윤의 마지막 판화전을 비롯하여 여러 문예활동의 중심지가 된 것이다. 또한 춤꾼 이애주(李愛珠, 1947~2021)의 공연을 비롯해 민미협 안의 여성그룹전도 다 그림마당 민에서 열렸다. 그야말로 그림마당 민은 민중미술의 해방공간이었다.

그림마당 민이 전시와 더불어 복합적인 문예활동을 하고 있을 때 민미협 주위에는 이와 비슷한 성격의 미술관들이 여럿 있었다. 먼저 관훈미술관은 1979년에 개관하여 '신예작가 12인전' '제3그룹' '실천그

릅' 등 민중미술의 젊은 작가들을 지원하는 대관전시를 개최했다. 제 4회 현발전도 여기서 열렸다.

이외에도 구기동에 세워진 서울미술관은 1969년 오윤과 더불어 현실동인에 참가했던 임세택이 만든 한국 최초의 현대미술 전문 사립미술관이다. 여기가 또한 민중미술의 전진기지 역할을 많이 수행했다. 민중미술 계열의 '문제작가 작품전'이 여러번 열렸고 전시 외에도 이화여대 정병관 교수와 김윤수 교수, 인하대 성완경 교수와 프랑스의 평론가이자 시인 알랭 주프루아(Alain Jouffroy)의 강연 등이 활발하게 펼쳐졌다. 서울미술관에서는 주로 프랑스의 신구상회화 전시회가 열려 우리 민중미술에 많은 자극과 영향을 주었다.

여기에다 홍익대 인근 서교동에 주택을 개조해 만든 한강미술관은 장경호의 기획과 운영으로 여러해를 이어가며 '한강 목판화전'을 열었고 '푸른 깃발전'을 비롯해 '80년대 형상미술 대표작전'이 민중미술에 새바람을 불어넣었다. 이에 관해서는 고용수의 2016년 한예종 석사학위논문 「그림마당 민 연구」에 자세히 언급돼 있다.

그런데 민미협을 중심으로 한 민중미술운동에는 항상 탄압이 뒤따랐다. 민미협이 발간한 『민족미술운동자료집: 1980-1987 군사독재정권 미술탄압사례』(1988)에는 20여건이 넘는 탄압사례가 밝혀져 있다. 현발 창립전 취소부터 서울현대미술제에서의 최민화의 「시민 1」 철거, 홍성담의 판화 「대동세상」 탈취, '20대의 힘전' 탄압, '문제작가전' 신학철 작품 철거, 만화 「깡순이」 작가 이은홍 구속, 신촌 도시벽화와 정릉벽화 등 각종 도시벽화 파괴, '반고문전' 탄압, 『반쪽이 만화집』 탈취

에 이르기까지 꼽자면 열손가락으로도 모자란다.

이 몇년 뒤에 일어난 일이지만 내가 민미협 대표 시절 종로경찰서 대공과 형사들에 의해 졸지에 연행된 적이 있었다. 서초동 연립주택에 살 땐데 그 20여가구 되는 단지에는 원동석 선생의 이모 되시는 수필가 김소정 여사도 함께 살았다. 그날 종로서 대공과 형사들이 단지 입구에 서성거리고 있을 때 김소정 여사가 놀라 내 집으로 뛰어오셔서 내 집에 보관된 불온한 물품을 숨겨줄 테니 내놓으라 하셨다. 그것이 바로 토미야마 타에꼬 여사의 한국 관련 필름(5·18, 정신대 문제 등을 다룬 자료들인데 아깝게도 그후 소재가 불분명하다)인데 이를 자기 집에 보관해주신 것이다. 그러고 나서 몇명의 형사들이 나를 종로서로 연행했다. 수사당국은 남북교류 선언을 문제삼았는데 아마도 보안법상의 이적표현물에 해당되었을 것이라고 추측된다. 그 선언은 사실 나보다 먼저 민미협 대표를 지낸 원동석 선생이 남북미술인교류 제의를 하고 난 직후의 일이라 크게 문제될 것도 없었다. 어쨌든 이틀 동안 공안합동수사본부의 지시에 의해 나는 종로서 대공과에 끌려가 조사를 받았다. 자기네도 별게 없다고 생각했는지 이틀간 형사 한명이 형식적으로만 나를 조사했다. 도하 신문에 크게 보도되었지만 그렇게 큰 파급은 없었다. 그러나 민미협 대표가 합수부의 지시에 따라 종로서에 연행되어 조사를 받은 것은 엄연히 당국의 탄압을 받은 것이다.

이런 일련의 탄압사건 중에 아직도 신학철(申鶴徹)의 「모내기」는 보안법에 의해 '구속'(압수)되어 지금은 국립현대미술관에 위리안치(圍籬安置)되어 있다. 이 사건은 80년대 후반에 인천에 있는 한 청년단

신학철 「모내기」(1987)

체가 신화백의 작품 「모내기」를 부채에 인쇄해 통일운동에 나서면서 발단이 됐다.

그 부채의 원그림인 「모내기」가 경찰들 눈엔 이적표현물 같아 보였던 것이다. 검찰은 그림의 원작자를 추적하여 신화백은 구속 기소되어 재판까지 받게 된다. 신학철 화백은 재판 후에 풀려나지만 이 그림은 '이적표현물'로 계속 구속이 되어 지금에 이른 것이다. 이 사건은 재판 과정이 재미있어 민중미술계의 화제가 되었다. 작품의 내용을 모르는 검찰이 재판정에 작품을 구겨서 말아들고 나와 그림에 갈라진 자국이 생겼다. 그걸로도 모자라 그림을 거꾸로 걸어놓는 등 희대의 풍경을 연출한 것이다. 이를 극작가 안종관이 「남자는 위 여자는 아래」라는 희곡 작품으로 만들어 아마 공연까지 가지 않았나 싶은데 기억이 가물가물하다.

신화백이 구속되자 그 부인이 제일 먼저 나한테 연락을 해왔다. 그래서 학교(공주사대) 가는 일을 멈추고 이 일을 알아보려 이리 뛰고 저리 뛰었다. 그렇게 담당 검사를 알아내 신화백의 친구인 춘천의 황효창 화백과 부인까지 대동하여 검찰청으로 담당 검사 면회까지 갔었다. 최모라는 그 검사에게 간곡한 어조로 그들이 주장하는 바처럼 모내기할 때 써레질하는 장면이 미제를 몰아내는 의미가 아니며, 위쪽의 분홍꽃으로 둘러싸인 초가집은 만경대가 아니라고 설명을 했다. 그러자 이 검사는 엉뚱하게 '신화백은 직장도 없는데 어떻게 그림을 그리고 먹고 사느냐?'는 식으로 따졌다.

그때 마침 신화백은 다니던 남강고인가를 관두고 전업작가로 나섰

을 때였다. 검사는 신화백의 살림 자금이 어딘가 의심스럽다는 듯이 계속 궁금해했다. 그래서 내가 다시 그의 작품 구입을 원하는 유명 미술관들이 많다고 설명했다. 그가 좀처럼 수긍 가지 않는다고 하던 차에 자기 부인한테 전화가 걸려왔다. 그런데 통화 내용을 들어보니 당신 차, 내 차 하며 떠들어대는 게 아닌가. 그래서 그가 앉자마자 내가 물었다. "검사님은 도대체 어떻게 차를 두대씩이나 굴리시는지?" 하자 그는 약간 당황하여 "어, 제가 처갓집이 부자라 사주어서 어쩌구저쩌구…" 그래서 "다 마찬가집니다. 신화백 그림이 인기가 있어 잘 팔리는 걸 검사님께서 어찌 알겠소"라고 대꾸했다.

나중 신화백은 재판을 받고 구속에서 풀려났지만 그의 그림은 아직도 보안법에 묶여 구속돼 있으니…… 민중미술 역사상 최대의 탄압사례라 아니할 수 없다.(이 작품은 2018년 1월 서울중앙지검으로부터 보관을 위탁받아 국립현대미술관에 보관중이다)

문민정부의 등장과 동학농민혁명 100주년전

새로운 민중미술의 열기는 1984년 김윤수 선생이 조직한 전국 순회의 대형 전시회인 '해방 40년 역사전'으로 모아졌고 90년대 들어서는 국립현대미술관이 '민중미술 15년전'을 개최하게 된다. 특히 이 전시는 나의 은사인 임영방 선생이 관장으로 계셨기에 가능했는데 같은 해 내가 조직한 '동학농민혁명 100주년 기념전' 같은 대형 전시회로도 이어졌다.

새로운 분위기의 대형 전시회는 동구권의 붕괴와 냉전의 해체 등 시대적 상황과 무관치 않다. 우리나라도 길게 이어지던 전두환 독재정권이 무너지고 그 그림자인 노태우정부도 끝을 맺었다. 곧이어 '문민정부'를 자칭하는 김영삼정부가 들어섰다. 그리고 한국 최초의 대형 국제전인 광주비엔날레가 1995년에 개최된다.

1993년 학고재에서 열린 나의 3회 개인전은 역시 농촌을 주제로 한 '땅의 길, 흙의 길'이었다. 1988년 그림마당 민에서의 농촌 그림들의 후속 전시였다. 마을이나 농부보다 더 나아가 땅과 흙이라는 생태적 삶

의 본질을 시각적으로 사유하자는 의미를 담았다. 이때 전시 도록에는 김지하 시인과 신경림 시인, 미술평론가 원동석, 강성원이 서문 및 평론을 써주었다. 1993년의 '땅의 길, 흙의 길' 전시회를 위해 나는 전라도 일대를 열심히 답사했는데 지금 이 땅의 농촌의 피폐와 몰락은 동학농민혁명의 실패와 맞물려 있다고 결론을 내렸다.

1990년대의 여러 대형 전시회에 대해 좀더 첨언이 필요해 보인다.

첫째로, 그동안 있었던 민중미술의 성과를 총괄 정리한 국립현대미술관의 '민중미술 15년전'은 관장인 임영방 선생과 가까운 나와 유홍준 교수, 화가 임옥상 등이 일방적으로 추진위원을 자임하고 임관장을 옆에서 도왔기 때문에 가능했다. 국립현대미술관은 그야말로 '국립' 기관인 고로 무턱대고 이런 민중미술전을 열 수는 없었다. 그 당시 문체부장관의 눈초리도 의식할 수밖에 없었고 보수진영의 불만도 고려하지 않을 수 없었다.

그러나 이때는 문민정부 시절이라 진보진영도 만만치 않은 형세였다. 문체부 차관에 김도현, 청와대 교문수석에 김정남 등 소위 민주화운동의 리더들이 정부에 있어 많은 도움이 되었다. 우리는 이 전시회로 다소간 왔다 갔다 흔들리시는 임관장을 보좌해가면서 전시회를 관철했다. 이 전시회는 현발에서 시작된 15년 동안의 기간에 활동한 거의 모든 민중미술 작가들이 참여했고 또 많은 관람객이 찾아왔다. '걸개그림'처럼 민주화운동 때 얘기만 듣던 민중미술 작품들이 국립현대미술관에 걸린다니 대중의 호기심을 자극한 것이다. 몇십만명이 관람했다고 한다. 그러나 국립기관에서의 전시회에 대해 민중미술 내부에

서 비판의 목소리도 없지 않았다. 제도권을 그렇게 비판했던 민중미술이 제도권의 꽃인 국립현대미술관에 어떻게 자진해 들어가느냐는 것이었다. 나로서도 이런 비판을 수용하지 않을 수 없다. 그러나 냉전이 해체되고 독일이 통일되는 시대에, 즉 사회가 변하고 있는데 사회를 품는다는 민중미술도 변하지 않을 수 없다는 게 내 생각이다.

둘째로, '동학농민혁명 100주년 기념전'은 처음부터 내가 이영욱, 목수현 등 후배 몇사람과 같이 기획하면서 시작했다. 1993년 나의 개인전인 '땅의 길, 흙의 길'에 앞서 피폐한 농촌을 답사하면서 내린 결론, 즉 지금의 농업과 농촌의 몰락은 동학농민혁명의 실패에 비롯한다는 것이다. 농촌 답사 중에는 동학농민혁명에 참여했다가 공주의 우금치 고개에서 관군과 일본군의 손에 몰살을 당하고(몇만명이 죽었다고 한다) 남쪽으로 내쫓긴 동학농민군의 숨죽인 자취가 여기저기 얼룩져 있었다.

이듬해인 1994년이 동학농민혁명 100주년이었다. 1993년부터 역사학계에서는 이이화(李離和, 1937~2020) 선생의 주도로 대대적인 100주년 행사 준비에 들어갔고 문민정부에서도 어느정도 뒷받침을 해주고 있었다. 공주사대에 있을 때부터 공주의 시민들과 더불어 우금치를 비롯해 남도에 여기저기 흩어진 동학혁명 유적지를 답사하고 이를 그림으로 그려온 내가 가만있을 수 없었다.

그래서 후배들과 뜻있는 작가 몇사람을 모아 전시조직위원회를 만들고 자진해서 위원장을 맡아 책임지기로 했다. 문제는 경비였다. 계획대로라면 대체로 2억원 정도가 필요했다. 마침 정부 지원금이 2~3천만

원 준비돼 있었으나 자료전시까지는 턱없이 부족했다.

그래서 미술계의 원로인 최종태, 이종상 선생 등과 상의하고 직접 대기업에 부딪쳐봤다. 삼성이라든가 농업과 관련 있는 농협 등을 두드렸으나 모두 무산되었다. 그러다 우여곡절 끝에 자금난이 해결되었다. 그다음부턴 작가들을 조직해 유적 답사를 다니며 그들에게 동학과 관련된 역사공부를 시켰다. 우금치는 물론이거니와 만석보, 부안에 있는 죽산백산, 농민군이 집결했던 말목장터 감나무 등지를 보통 1박 2일로 돌아다녔다.

선정된 작가를 살펴보면 민중미술 쪽이 많기는 했지만 이승택이나 이반처럼 전위미술가부터 이종상, 최종태, 최의순 등 순수 작가와 추상 작가까지 망라했다. 이들 참가 작가들은 답사 다닐 때 처음으로 만난 우리 역사에 진지하고 열렬하게 임했다. 1박 2일 답사에서 하루 여관에 묵을 때는 자료전을 준비하는 숙명여대 정영목 교수(현 서울대 미대 명예교수)와 이이화 선생, 동학 관련 소설을 쓴 송기숙 선생의 강연에 진지하게 귀를 기울였다.

나는 전시 조직을 이끌고 있기도 했지만 나름대로 작품도 모범적(?)으로 내놓고 싶었다. 그때 나온 작품이 바로 「말목장터 감나무 아래 아직도 서 있는…」이다. 실지로 농민군이 모였다는 정읍 유적지, 말목장터에는 늙은 감나무가 서너그루 서 있었다. 나는 그 감나무 아래 흙 동상이 되어 곡괭이를 칼자루처럼 잡고 서 있는 한 농부를 상상했다. 그리고 곧 그 제목에 맞는 이야기를 만들어냈다. 대충 이런 이야기다.

"백년 전 고부 땅에 한 농부가 홀어머니를 모시고 열심히 살고 있었

김정헌 「말목장터 감나무 아래 아직도 서 있는…」(1994)

다. 그때 고부에는 조병갑이라는 탐학한 수령이 온갖 세금과 학정으로 농민들을 수탈하여 못살게 굴었다. 갑오년 그 농부는 다른 농민들과 힘을 합하여 고부 관아를 둘러엎고 봉기의 횃불을 높이 들었다. 다시 백산에서 봉기한 녹두장군과 농민군이 반봉건·반외세의 기치를 높이 들고 북쪽으로 떠나갈 때 농부는 홀어머니를 봉양해야 했으므로 그곳에 남았다. 그는 매일 말목장터 감나무 아래 나와 북으로 떠나간 동지들을 떠올리며 북쪽을 한없이 쳐다보며 서 있었다. 백년이 지난 지금에도 그곳에는 그 농부가 화석처럼 굳어져 흙 동상이 되어 서 있다고 한다. 그의 혼은 파랑새가 되어 그 감나무 아래 아직도 떠돌고 있다고 한다."

그때 나온 작품 중에 특히 기억에 남는 것은 윤석남의 종교적이고

임옥상의 「보리밭」(1983)

장엄한 토기 그릇에 담긴 촛불의 설치작품이었다. 또 하나 놀란 것은
임옥상의 작품이다. 높이가 3미터 가까이 되고 폭이 4미터 정도 되는,
종이 부조로 만든 대형 작품인데 그냥 그린 게 아니고 겨울 논바닥을
삽으로 떠내 농부 형상을 만들고 그 위에 캐스팅을 한 다음에 종이 흙
을 붙여 떠낸 것이다.

임옥상은 나의 고등학교, 대학교, 현발 등 미술운동 후배로서 질긴
인연을 가지고 있다. 그의 작품들은 너무 크거나 잘 그려 자주 나를 놀
래곤 했다. 동학 100주년전에서도 그는 하필 내 옆에 자리를 배정받
아 나의 명작(?)을 우선 크기로 제압했다. 이에 자극을 받아 나의 원작
(50호 크기)을 다시 그려 2미터×3미터로 뻥튀기하여 내놓았지만 논
바닥을 캐스팅한 그의 작품을 따라잡는 데는 부족해 보였다.

그 외에도 좋은 작품이 많았다. 참가한 작가들은 160여명에 달했는데 제일 나이가 많은 통영의 전혁림 선생은 연세가 여든에 가까웠고 추상적인 표현을 하는 작가들도 많이 끼어 있었다. 예술의전당 전관을 빌리고 개막행사로 유홍준, 안병욱, 성녕목 교수의 강연과 지금 원광대 총장인 박맹수 교수(동학에 관한 가장 뛰어난 전문가다)의 강연이 뒤를 이었고 부산대 채희완 교수가 특별행사로 '고부봉기 역사맞이 굿'을 진행해 이 전시를 더욱 빛나게 했다. 특히 정영목 교수가 이끄는 자료팀이 전국을 누빈 발품 덕분에 더욱 알찬 전시가 되었다.

이 전시에 특별히 김영삼 대통령을 관람케 하고자 시도했으나 경호상 문제로 결국 무산되었다. 전시 중간쯤 해선 김영삼에게 패한 김대중 선생이 이해찬, 홍사덕 의원 등 측근을 거느리고 관객으로 와주셨다. 그는 민예총 등 문화예술계 인사들을 인사동에 있는 한정식집에 초청을 한 적이 있었는데 나도 그때 식사와 환담을 나눈 바 있다. 김대중 선생이 오자 내가 직접 안내를 했다. 유심히 작품 감상을 하시던 선생은 갑자기 어떤 작품 앞에 서시더니 전봉준의 절명시(絶命詩, 처형되기 직전 읊은 마지막 시)를 읊으셨다. 그가 나도 모르고 있던 시를 읊조리자 그 해박함에 정말 놀랐다. 그리고 로비에 앉아 환담을 할 때 그에게 진정으로 찬사를 올리며 고마움을 표했다. 그는 나의 찬사에 만면에 웃음을 띠고 흡족해했다. 그러더니 비서실장을 불러 안주머니에서 봉투를 꺼내 주시면서 실장 귀에다 대고 뭐라고 지시를 내렸다. 조금 후에 실장이 가져온 봉투를 나에게 하사했다. 그들 일행이 가자 나는 얼른 봉투를 열어봤다. 봉투 안에는 물경 200만원이 들어 있었다. 진심으로

던진 그 한마디에 100만원이 더 들어간 것이다.

이 전시회는 전주와 광주까지 순회전을 열면서 대장정을 마무리했다.

동학 전시회 이야기를 끝맺기 전에 민예총을 만들고 그 이사장으로 있던 김용태를 잠시 거론해야겠다. 그는 정말 나도 깜박할 정도로 친화력이 대단한 친구였다. 물론 현발을 같이 하게 되면서 가까워진 사이지만 서로 나이가 비슷한 걸로 알고 오윤 등과 같이 친구처럼 지냈다. 그와 처음 만난 현발 초창기 때, 그러니까 1980년일 거다. 그는 무슨 잡지 일을 맡아 하면서 관철동 일대를 주름잡고 있었는데 친한 친구들을 전부 별명으로 부르는 것이 특이했다. 조턱(조성경), 민빨(민충근), 주제비(주재환), 다이안(김두길) 등. 범생이인 나는 속으로 약간 상스러운 별명들에 놀라긴 했지만 그들과도 곧 친해졌다. 그들은 현발이 전시에 성공하고 성황을 이루자 그런 정도는 우리도 할 수 있다는 듯이 '31로전'이라는 전시회를 연 바도 있었다. 그들은 뒤에도 현발 식구들과 친해져 곧잘 어울려 지내며 현재에 이르고 있다.

이 김용태에 대한 일화는 너무 많다. 그는 근거지인 인사동을 넘어 동서남북을 가리지 않고 활동했다. 다 그의 친화력이 빚어낸 결과다. 나이를 불문하고 그는 말을 놓고 지냈다. 부산 특유의 사투리에 보통 올림말 '요'를 생략하고 웬만한 사람이면 명령조로 얘기한다. 그러다 나중에 그의 장례식장에서야 유홍준이 밝혔는데, 그가 1948년인가 49년생인가 그렇다는 것이다(나는 처음부터 그가 후배라는 것을 알고 있었다). 다들 웃음꽃을 피웠지만 그동안 '형'이라고 깍듯이 존칭을 붙

였던 동년배들은 그동안 속은 것 같아 심사는 편치 않았을 것이다. 그런데 그가 덜컥 가버렸으니 어떻게 하랴……

그의 활동력이 최고로 빛난 것은 민예총을 창설하고 1993년에 일본 토오꾜오와 오오사까에서 '코리아통일미술전'을 개최한 일이었다. 민예총은 제도권의 '예총'(한국예술문화단체총연합회)에 맞서기 위해 만들어졌지만 그는 그 조직에다 신경림, 염무웅 등 작가회의의 주요 인사들을 '김용태식'으로 모셔다 앉혔다. 문민정부에서도 인정을 하는 덕택에 민예총은 더 힘을 발휘했다. 소설가 황석영의 방북도 김용태와 미리 상의를 한 걸로 알고 있다.

코리아통일미술전은 김용태의 대북 외교력의 결실이었다. 그는 다섯번이나 방북하면서 북한과 일본에 확실한 '선'을 만들어놓고 있었다. 거기다 문민정부의 김정남 수석과 김도현 문체부차관 등에게서도 상당한 지지와 지원을 이끌어냈다. 그는 전시회의 단장으로서 10여명의 남쪽 화가들과 소리꾼 임진택, 춤꾼 강혜숙을 동반했다. 북쪽에서는 최계근 등 두명의 공훈화가와 보위부에서 동행한 한명까지 총 세 사람이 일본 총련계가 보내준 여비를 가지고 중국을 돌아 어렵게 참가했다.

이런 김용태는 주위의 대단한 사랑을 받았다. 그래서 그가 죽기 직전 지인들이 헌정문집 『산포도 사랑, 용태 형』(현실문화 2014)을 만들어주었는데 여기에 보면 그의 활약상이 자세히 나온다.

몇가지 에피소드를 추가한다. 그는 『가나아트』 편집장을 하면서 인사동을 주름잡았는데 그 본거지는 생태찌개로 유명한 부산식당이었다. 그 집에는 거의 매일 용태의 친구들과 선후배가 모여 저녁 겸 술

자리를 만들곤 했다. 그는 부산식당에 들어가면 먼저 큰 소리로 "소주 100병" 하고 외친다. 어떨 때는 500병을 주문하기도 한다. 그 자리를 파하고 나올 때는 으레 그 집의 조사장이 문간을 지키고 있다가 "어, 용태는 그냥 나가" 해놓고는 "술값은 김교수(돈이 있어 보이는)가 내야 돼" 그렇게 해서 점수는 김용태가 따고 나는 술값만 계산하는 처지가 되곤 했다.

이외에도 그는 예리한 통찰력으로 세상을 보고 주위의 후배들까지 챙겼다. 예컨대 한겨레신문을 창간할 당시 필요한 시사만화가를 요청해오자 그는 주저없이 군인자녀들이 다니는 중경고등학교에서 미술교육에 전념하고 있던 박재동 화백(그는 현발의 초창기 동인으로 활동했었다)을 거의 명령조로 끌어들였다. 그외에 한겨레신문 제호 배경그림은 판화가 유연복에게 시켰다. 또 한사람, 지금의 창문여고에서 미술교육에 전념하던 강요배 화백을 끌어낸다(그가 검인정교과서를 만들려고 가편집한 미술교과서는 내가 공주사대에서 미술교육의 모범적인 사례로서 자주 이용했다). 알다시피 박재동은 한겨레신문 시사만평으로 전국적인 인물이 되고 강요배는 얼마 후 자기 고향인 제주도로 귀향하여 4·3사건과 제주도 풍경 그림으로 유명해진다. 강요배는 바람 소리, 파도가 부서지는 소리, 팽나무가 흔들리며 내는 소리 등 제주도의 온갖 소리를 화폭에 귀신처럼 담았다. 이런 박재동과 강요배를 끌어내는 흡인력은 김용태 아니면 아무도 흉내조차 내지 못하리라.

인사동에는 김용태 말고도 걸물들이 많았다. '인사동 밤안개'로 불린 화가 여운(呂運, 1947~2013)이 김용태 못지않은 명물이었다. 별명처

럼 그는 인사동에 거의 저녁이면 나타나 술집 순례를 하고 다녔다. 이
상하게도 이 술집 순례는 김용태와 동선이 겹치지 않았다. 서로 노는
물이 좀 달랐던 모양이다. 서너집쯤 들러야 직성이 풀리는지 큰 키에
다 독특한 긴 코트를 걸치고 이집 저집 순례를 마다하지 않았다. 그의
작품들은 지금도 인사동의 음식점이나 술집에 가면 볼 수 있다.

여운은 민미협의 마지막 대표를 했고 김용태는 민예총 이사장을 지
냈다. 여운의 말년 그림은 정말 좋았는데 그는 대표직을 수행하면서
북한 어린이들에게 물감 보내기 운동도 펼친 바 있었다. 그뒤 여운도
김용태처럼 암으로 세상을 떠났다. 그들은 지금 저세상에서 만나서 희
영수를 치고 있나 모르겠네.

그 외에도 그 당시 인사동을 주름잡던 인물 가운데 사진가 김영수
(金永守, 1946~2011)와 그의 제자뻘인, 겨울산 풍경을 많이 찍은 정인숙
을 빼놓을 수가 없다. 김영수는 특히 인물 사진을 많이 찍었는데 백기
완 선생부터 이애주에 이르기까지 그 당시를 주름잡던 많은 예술가의
초상을 남겼다. 특히 김용태의 「DMZ」를 여러장 찍어주어 지금도 웬
만한 전시에는 그의 사진 작품이 등장한다.

그 당시 인사동 일대에는 예술가들이 자주 드나들던 까페와 술집이
몇군데 있었다. 그중에 '평화만들기'는 대구 여자 이해림이 주인인 까
페형 술집인데 처음엔 미술인들이 들락거리다 뒤이어 문학 쪽이 점령
했다. 일년에 여러차례인 문학상 시상식이 끝난 이후에는 '평화만들
기'에서 뒤풀이를 하는 게 상례였다. 소설가 황석영, 시인 김정환, 소설
가 송기원 등이 주로 이 집에 진을 치곤 했다. 미술 쪽에서도 이에 질세

라 나를 비롯해 김용태, 성완경 등 현발 식구들이 단골 노릇을 했다.

또 하나 유명한 술집이 노래하는 염기정이 운영하던 '소설(小說)'이다. 그 집은 인사동 네거리에 있는 큰 빌딩 지하에서 시작했는데 여행을 좋아하는 염기정이 카운터를 비우면 그 집의 단골들이 돌아가면서 주인 노릇을 하곤 했다. 그뒤 여러번 자리를 옮겨 지금은 전주에 가 있다고 한다. 여기를 드나들던 진짜 술꾼들을 한겨레신문의 임범 기자가 솜씨있는 캐리커처를 곁들여 '내가 만난 술꾼'이라는 표제를 달고 연재되기도 하고 나중에 책으로 출판까지 되었다.

김용태는 내가 한국문화예술위원회 2대 위원장이 됐을 때 다시 호명하겠다.

광주비엔날레 등 대형 전시회들

동학농민혁명 100주년 전시에 이어 그해에 광주비엔날레가 열린다는 소식이 전해졌다. 아마 문민정부에서 광주민주화운동을 배려해서 이 지역에 대규모 국제전인 비엔날레 형식의 문화축제를 지원하기로 했을 터였다.

그런데 곧이어 한국과 태평양 권역의 커미셔너로(보통 비엔날레에서는 미주, 유럽 등 땅덩어리별로 권역을 나누어 커미셔너를 둔다) 유홍준이 선임되었다는 것이다(조직위원장은 임영방 국립현대미술관장이었다). 유홍준은 그때 『나의 문화유산답사기』가 베스트셀러에 오르며 잘나갈 때였다. 그는 커미셔너로 선임되자 나한테 제일 먼저 의논을 해왔다. 그의 선임은 민중미술 쪽에서 작가들을 선정해달라는 조직위의 의중이라는 것이 우리가 상의 끝에 내린 결론이었다.

그는 나를 비롯하여 임옥상, 신경호, 홍성담 등 민중미술 진영에서 작가들을 선정했다. 10월에 열리는 비엔날레의 개막까지는 7~8개월밖에 안 남았던 때였다. 나는 이런 대규모 국제전이 처음이라 견학 삼아

김정헌 「그해 5월 광주의 푸르름」(1995)

베니스 비엔날레까지 보러 갔었다. 그런데도 막상 작업에 임하려니 막연했다.

 내 작업은 광주민주화운동의 상처를 치유하는 것으로 내용을 잡아가기 시작했다. 그렇게 작업에 대해 고민하고 있던 6월 어느 날 서초동 지하의 화실에서 밖으로 나오자 길거리의 플라타너스가 싱그러운 햇살을 받고 있었다. 그 순간 '바로 이거다' 싶었다.

광주항쟁 당시 사진 가운데 전남도청 앞에서 무장 군인들이 시민들을 무자비하게 진압하는 장면(저 너머엔 무지개 철탑 위에 '전국체육대회'라고 쓰인 펼침막이 걸려 있다)을 큰 화면에 그리고 거기에 길거리에서 본 플라타너스의 푸른 잎을 오버랩했다. 이 작품이 제목이 「그해 5월 광주의 푸르름」이었는데 녹색의 푸르름이 광주의 상처를 치유한다는 내용이다. 내가 봐도 그럴듯한 그림이다.

그렇게 시작된 작업은 당시의 정치, 경제, 종교 등의 문제를 가지고 내가 잘 사용하는 패러디 기법으로 만들었다. 예컨대 경제는 대기업의 고층빌딩이 즐비한 테헤란로를 투시원근법대로 그리고 우리 기업을 대표하는 삼성 로고를 역원근법(왜 삼성 같은 대기업은 멀어질수록 작게 보이는 게 아니고 자꾸만 커 보이는가?)으로 배치해 비유적으로 공격하는 수법을 구사했다.

그 당시 유행하던 설치작업도 진행했다. 긴 판자에 모래를 깔고 한쪽엔 전통 농구인 호미를 세우고 반대편엔 금으로 도금한 골프 트로피를, 그 사이에 "너에게 나를 보낸다"라는 네온사인 문구를 집어넣었다. 전통 농구를 이용해 '괭이 선생' '호미 아줌마' '낫 아저씨' 등 의인화하는 작품도 만들었다. 기업문화를 비판하기 위해 대기업 로고들로 가득 찬 대지 위에 "한푼 줍쇼"라는 글자를 써넣고 실제 사용하던 괭이를 걸어놓은 다음 그 밑에 안전모를 갖다 놓은 작품도 있었다. 이 안전모에는 관객들이 동전을 던지기도 했는데, 어떤 날은 10만원도 넘게 모였다고 내 부스를 지키는 자원봉사자가 일러준 적이 있다. 그날그날 모이는 돈들은 그 자원봉사자에게 주었든가?

또 한국정치를 상징하는 3김의 얼굴을 합성하여 야유성으로 그린 작품도 가지고 광주에 내려갔는데, 우리 민중미술 계열의 작품들이 혹 말썽을 피우지 않을까 걱정하던 임영방 조직위원장의 배려 깊은 사전 검열(?)에 걸려버렸다. 내심으론 그 작품이 마음에 들지 않았는데 임 위원장이 지적하자 그의 의견을 수용하는 걸로 하고「그해 5월 광주의 푸르름」의 연작을 현장에서 다시 만들었다. 이때 서울미대생들이 보조로 여러명 내려와 있었는데 그들의 도움을 받아 현장 제작을 할 수 있었다. 그들도 까마득한 선배의 그림을 같이 그리면서 즐거워했다.

광주비엔날레는 처음이라 그런지 조직위 사람들, 광주시 공무원들, 현장에서 작업하는 작가들, 기자들, 동원된 군인들, 설치작업 도우미들로 그야말로 아수라장이었다.

개막식 바로 전날까지 작업을 끝낸 국내 작가들은 허름한 호텔 방에 모여들었다. 유홍준과 임옥상과 그의 조수, 나와 몇사람이 더 있었다. 그날 얘기는 주로 다음날 개막식에서 누가 상을 받는지에 대해서였다. 다들 임옥상한테 시선을 집중했다. 그는 현장에서 작가의 면모를 뽐내며 큰 벽면에 인체를 아주 크게 그렸기 때문에 관객의 눈에 쉽게 띄기도 했지만 기자들이나 방송 카메라의 집중 조명을 받았다. 그래서 다들 임옥상이 수상자가 될 것임을 의심치 않고 한마디씩 덕담 비슷한 걸 했다. 나도 선배로서 '그 상 받으면 어디다 쓸 거냐'고 한마디했는데 그는 마침 생각난 듯이 같이 온 후배 겸 조수에게 "참, 오늘 내 옷 세탁소에 맡겼나?" 하고 물었다. 다들 내일 시상식을 대비해 의상 준비까지 하느냐며 놀려댔으나 그는 그냥 태연했다.

그날 늦게 헤어진 뒤에 깊은 잠에 빠져 있는데 이상한 꿈을 꿨다. 아나콘다처럼 생긴 커다란 녹색 뱀이 나타나 혀를 날름대면서 나를 쫓아왔다. 나는 허겁지겁 도망쳤다. 그런데 갑자기 옆에서 또 한명이 나타나 나와 같이 달리는 게 아닌가. 그를 떠밀면서 "너는 다른 데로 가!" 하며 옆길로 뛰는데 그 뱀은 나만을 쫓아오더니 기어코 나를 덮쳤다.

새벽에 놀라 꿈에서 깨어났는데 이때 전화가 왔다. 조직위의 전시부장인 이용우였다. "선생님이 특별상 수상자로 결정되었습니다. 아침 개막식에서 시상합니다." 내 생전에 이렇게 꿈이 들어맞는 건 처음이었다. 잠시 멍하게 있다 꿈을 다시 재생해봤다. 그러면 갑자기 나타난 또 한명은 누구란 말인가? 내가 밀어낸 그자가 바로 임옥상이 아닌가?

아침 개막식은 화려했다. 대상은 그 당시 화제가 되었던 몇백개의 빈 맥주병 위에 인근의 호수에서 끌어온 거룻배를 올려놓은 작품을 출품한 쿠바의 크초(Kcho, 본명 Alexis Leyva Machado)라는 작가에게 돌아갔다. 상금이 무려 4만달러라 했다. 특별상은 5개 권역에서 한명씩 받았는데 상금은 없고 달랑 행운의 금열쇠 하나씩이었다. 그후 명색이 특별상 수상자라 여기저기서 술값은 오지게 치를 수밖에 없었다. 이 금열쇠마저 몇년 후 터진 IMF사태 때 금모으기 행사에 헌납했던가?

그리고 개막식 다음에 공식적인 전시 투어가 있었다. 내 작품이 진열된 부스에 가 있는데 이 비엔날레에 거액을 지원한 삼성의 홍라희 여사(그는 나의 서울대 미대 2년 선배가 된다)가 몇명의 삼성 사장들을 거느리고 내 부스에 나타났다. 만면에 미소를 띠고 그녀는 내 작품들을 찬찬히 둘러봤다. 그때 그녀를 배행하던 한 사장이 갑자기 나에

게 질문을 해댔다. "그림에 왜 이렇게 삼성 로고가 많아요?" 그는 그 로고들이 주로 기업문화를 풍자하기 위해 사용된 것임을 눈치챈 모양이었다. 내 대답 왈, "삼성이 우리나라 제일가는 기업이라 그렇소."

이렇게 하여 떠들썩한 제1회 광주비엔날레는 163만명의 인파가 몰려들어 성대하게 진행되었다. 그 와중에 내가 상을 받았다니까 우리 집안 식구들(두 건축가 형님들, 부산의 누님과 매부, 조카들까지)이 하루 날을 잡아 광주까지 오셔서 축하해주셨고 또 한번은 창비에서 (아마 유홍준의 『나의 문화유산답사기』가 베스트셀러가 된 기념으로) 버스를 빌려 문인들을 가득 태우고 와서 축하해주었다. 아마 시인 조태일의 고향 섬진강(거기를 압록이라 지칭했다)의 어느 민물 게탕집에서 맛난 식사들을 하고 헤어진 걸로 기억한다.

이렇듯 대단한 전시회가 열리면서 민중미술도 그 세계를 더욱 넓혀갔다. 나도 1997년에 좀 색다른 개인전을 열었다. 인사동과 사간동에 있는 학고재의 두 전시장을 다 사용한 초대전이었다. 100개의 패널(60cm×60cm)에 기호와 상징으로 된 100개의 무작위 이미지(만화 도상, 서태지, 3김과 칼국수, 청와대 앞 분수, 대기업 로고 등)를 그리고 이를 관객들이 자의적으로 조합하여 관람할 수 있도록 꾸몄다. 이 전시회를 준비하는 중 나는 젊은 후배들인 이영욱(미술평론가), 백지숙(현 서울시립미술관장), 박찬경(화가), 임정희(미술평론가) 등을 초청해 내 이색 전시회에 대한 사전 비평을 부탁했다. 여기서 지금은 작고한 박모는 내 그림을 '배드 페인팅'이라 하였고 박찬경은 나를 '뭉툭한 패러디' 작가라 하였다. 그런데 결과적으로 이 '배드 페인팅' 전시는 실패했다

는 것이 내 생각이다.

내가 예상했던 기획은 관객에게는 더 오리무중이었다. 그렇다, 관객들이 작가가 (새로운 소통 방법으로서의) 의도한 바를 그대로 따라줄 리가 없었다. 특히 사간동에 있는 학고재에는 관객이 없어 파리만 날렸다. 그 와중에 친하게 지내는 조한혜정 교수 부부가 와서 점심을 먹을 때 관객이 없어 너무 심심하다 했더니 그럼 거기서 좀 놀아보지 그러느냐고 위로의 말을 건넸다. 그 당시 조한교수는 인디밴드들과 친하게 지낼 때였는데 그들을 소개해주겠다는 거였다. 그렇게 이야기가 되어 소개받은 황신혜밴드에게 연락해 공연을 부탁하자 그들은 대번에 승낙했다.

그래서 그들의 공연을 앞두고 전시장 근처에 전단지를 붙였다. 그래서인지 당일 젊은 손님들이 좀 왔는데 어찌된 일인지 전시장 입구에 웬 아주머니들 열댓명이 들어오지도 않고 입구에서 서성거렸다. 알고 보니 그들은 황신혜밴드를 배우 황신혜로 오해한 것이다. 그러거나 말거나 청와대 바로 옆이라 경찰들이 기웃거렸지만 파리만 날리던 전시장에 신나는 음악이 울려 퍼졌다.

그러나 이 전시회가 실패했다고 하는 것은 나만의 생각이다. 미술평론가 이영욱은 이 전시회에 나온 100개의 도상들을 새로운 각도에서 평가한 바 있다.

화가인 그는 이 작업에서 변화된 소통 환경 혹은 시각 환경 속에서 그림이 유의미하게 작동할 수 있는 또다른 가능성을 모색한다. 사

물과 기호의 의미연관이 불투명해지고 기호가 사물을 지배하는 소비사회의 환경이 도래했다면 '나 역시 동일한 방식으로 대응하겠다'는 것이 이 작업의 요체다. 그리하여 그는 자기 식의 기호들을 전면에 내세운다. 우리가 살아가는 공간과 시각 환경이 기업의 브랜드 로고와 상품광고 이미지로 가득 차 있다면, 그는 그 공간에 자신의 그림-단편 백개를 골라 펼쳐놓는다. (…) 나는 이들 단편들이 서로 공명하며 꿈틀거리는 것을 느낀다. (…) 그렇다면 이 작업 전체를 하나의 작업 곧 단편으로 구성된 당대의 초상, 다시 말해 일종의 '큰 그림'으로 볼 수 있는 게 아닐까? (「어쩌다 보니… 어쩔 수 없이…」, 2019년 김종영미술관 김정헌 초대전에 대한 이영욱 평론)

여기서 '큰 그림'이란 나의 1988년 개인전에서 액자 속에 들어간 작은 그림 대신 벽화처럼 '큰 그림'을 전시했던 것을 뜻한다. 여기서 잠시 미술에서 (사회적) 소통이 얼마나 중요한지를 강조한 나의 발언을 소개하겠다.

민중 속에는 여러가지 사연과 내력을 가진 또는 여러가지 삶의 조건들을 가진 개인들이 있다는 이야기는, 개인들이 이 사회구조 속에서 이모저모로 분리된 상태로 존재한다는 것을 뜻할 것입니다. 또 그것은 이른바 문화적인 억압을 뜻하며 스스로 삶으로부터 분리된 것을 의미할 것입니다. 이 분리의 실체를 알아내고, 이 분리를 만들고 있는 — 이 분리를 조작하고 통제하는 그 메커니즘이 무엇인가를 아

는 일이 아마 민중의 실체를 파악하는 전제조건이 될 것이며 그래야만 민중과 소통할 수 있는 방법이 무엇인가도 제시할 수 있으리라 생각합니다. 그러한 생각에서 이 분리된 삶에 무조건 내던지는 소통이 되지 않기 위해 또는 좀 더 근본적인 소통의 해결을 위해 모든 미술이 '교육적'이어야 한다고 주장하고 싶습니다. ('현발' 30년 무크지 『정치적인 것을 넘어서』)

여기서는 소통의 중요성을 강조하면서 그러기 위해서는 모든 미술이 교육적일 필요가 있음을 강조하고 있다. 모든 미술이 교육적이어야 한다는 것은 다른 말로 미술의 시각적 해독력(visual literacy)을 회복해야 제대로 소통할 수 있다는 이야기다.

요컨대 '현발' 구성원 다수는 자본주의 사회에서 소통과 공동체적 가치의 복구를 추구한다. 이런 관점에서 본다면 서정적 관조주의에 의존하는 기존의 미술은 소통부재의 실어증에 걸린 것으로 보인다. 그러므로 중요한 것은 '최소한의 소통'이 아니라 '최대한의 소통'이다. 그런데도 최대한의 소통을 위한 노력을 원천적으로 포기하고 최소한의 소통으로 미술을 자꾸 허구화하는 습관이 개선되지 않는 한 병색은 점점 짙게 드리워질 것이다. (1980년 『마당』지에 실렸던 원동석과 성완경의 대담을 『정치적인 것을 넘어서』에서 재인용)

이 전시가 실패(?)로 끝나자 나는 많이 반성했다. 마침 그때 후배인

심광현 교수와 경희대 도정일 교수가 나를 찾아와 문화사회를 위한 시민단체 '문화연대'를 같이 하자는 제안을 해왔다. 1997년 전시회의 실패로 속을 끓이던 나는 대번에 승낙했다. 이런 실패를 극복하기 위해서는 일반 시민들의 문화수준이 높아질 필요가 있다는 생각에서 그들의 주장에 적극 동조했기 때문일 것이다. 1999년의 일이다.

이 문화연대는 박원순의 참여연대나 최열 등의 환경운동연합처럼 시민단체를 표방하고 출발했으나 초기엔 그야말로 '시민 없는 시민단체'의 곤경을 치러야 했다. 내가 집행위원장이나 대표로 있던 시절만 하더라도 사무실이 없어 동가식서가숙 하는 역경을 헤쳐나가야 했다. 사무실만 해도 배우 명계남이 남산에 만든 영화인회의 사무실 한쪽을 빌려 살았다. 아마 지금까지 20년 동안 거의 스무번 이상의 이사를 다니지 않았을까?

그 시절 민미협과 민예총의 일은 김용태가 독점(?)하고 있어 인사동 근처엘 가지 않을 때였다. 그 대신 2000년에 시작된 총선시민연대에 가담해 대표로 활동하기 시작하고 다른 한편으론 셋방살이를 전전하는 문화연대가 가난을 벗어나도록 전력으로 질주했다.

그렇게 새로운 세기로 접어들었다. 뉴 밀레니엄이 시작된 것이다.

이야기 그림과 나의 미술교육론

2002년 나는 방문교수로 미국 뉴욕에 잠시 체류하고 나서 귀국한다. 미국에서 돌아와서는 직장이 있는 공주를 열심히 오르락내리락 하면서 새로운 전시 준비를 시작했다. 나는 좀더 신선한 '역사전'을 구상하고 있었다. 1994년 동학농민혁명 100주년 기념전에 나갔던 이야기에 덧붙였던 「말목장터 감나무 아래 아직도 서 있는…」이 기본적인 모델이었다. 나는 근대화의 끝에 서 있는 '나와 우리'는 누구인가를 끊임없이 자문자답하면서 나의, 우리의 근대화 100년을 살펴봤다. 그러면서 다른 나라의 '100년'과 관련된 참고할 만한 소설들을 읽기 시작했다. 가브리엘 가르시아 마르께스의 『백년의 고독』부터 중앙아시아의 친기즈 아이뜨마또프의 『백년보다 긴 하루』, 귄터 그라스의 『나의 세기』(작가 자신의 그림을 곁들여 한 세기의 삶을 기록한 회고록)까지 읽었다.

이렇게 시작된 나의 '근대화 100년'에 대한 역사화 전시회는 동학농민혁명에서 시작되어 미군 장갑차에 치여 죽은 '미선이·효순이'를 기리는 촛불시위로 끝나는 걸로 구성되었다. 그러면서 나의 본능이기도

김정헌 「반지와 3·1 독립만세」(2003)

한 '이야기 그림'(그림에다 이야기를 덧붙인 것)으로 만들기로 했다. 여기에 들어가는 이야기의 화자는 그림에 나오는 주요 인물이 아니라 익명의 주변인을 내세웠다. 예컨대 제일 첫 장면인 전봉준이 가마에 실려 압송되는 이미지에서는 화자가 전봉준이 아니라 그 가마를 메었던 가마꾼이다. 3·1만세사건을 묘사한 이미지에서도 비각에 나와 고종의 인산(因山, 조선과 대한제국의 왕이나 황제의 장례)을 구경하던 한 아낙네가 화자가 된다. 우리의 근대화 100년은 이렇듯 익명의 민중에 의한 것이라는 역사관을 내세우기 위해서였다. 또 익명의 화자를 내세워야 이야기가 진술하고 재미있어진다는 게 내 생각이다.

전시는 「전봉준이 체포 압송되던 날」을 시작으로 10년 단위로 우리

의 역사를 분철해 시청 앞 촛불시위 장면으로 끝나는 구성이다. 한 장면마다 30호 그림 4~6점에 시각적으로 '뚜렷한 기억'과 '희미한 기억'으로 편차를 두고 그려 구성하고 3~4명의 화자로 보이는 인물을 작은 캔버스에 그려 본 그림 주위에 위성처럼 배치했다.

이 전시회 개막식에 신경림과 김지하 등 문인들이 많이 와 축사를 해주었다. 문인들은 (그림에 대해서는 함구했지만) 대개가 내가 만들어 낸 '그림 이야기'의 이야기에 주목하고 (겉으로는) 찬탄해 마지않았다. 신경림 시인께서는 내 1993년 전시 '땅의 길, 흙의 길'에 서문을 써준 바도 있어 각별히 친하게 지냈는데 그의 축사 첫마디가 이랬다. "김정헌의 글을 보니 앞으로 글쟁이들이 입에 풀칠하기가 힘들게 생겼어."

사실 이 이야기 그림의 '이야기'는 내가 공주사대 미술교육과에 재직하면서 만든 것이다. 공주사대에 임용된 게 1980년인데 그때 미술교육과엔 '미술교육'이 전공인 교수가 한명도 없었다. 나까지 대여섯 되는 교수들이 각 전문분야의 실기 선생들이었다. 국립대학이라 학생들은 졸업만 하면 교사 자격증이 생기고 곧 전국으로 발령이 났다. 정말 호랑이 담배 피우던 시절이다. 그러니 누가 이 학생들한테 미술교육의 의미와 가치를 가르치겠는가? 또 미술교육에 대해 전문적인 지식이 있는 사람이 없었다. 그러니 적당히 실기를 가르치고 학생들도 요령껏 발령받아 학교에 부임해 실기(데생, 수채화, 유화, 판화, 찰흙 조각이나 그릇 만들기 등)를 가르치면 됐으니까.

나도 학과의 눈치를 보면서 대학 때 배운 원근법의 데생이나 수채화 등을 가르쳤다. 이렇게 실기 교수로 지내는 동안 미국으로부터 미술

교육의 새바람이 불어왔다. '학문을 기초로 한 미술교육론', 영어로는 DBAE(discipline based art education)라고 한다. 즉 미술교육은 실기만이 아니라 미술사, 미학, 미술비평 같은 학과목을 같이 가르쳐야 한다는 개혁적 미술교육론이다.

이 DBAE 미술교육론으로 나는 크게 깨우친 바 있었다. 나는 기회 있을 때마다 주위에 있는 사람들에게 초·중·고등학교에서의 미술교과가 좋았는지를 물어보고 다녔다. 남성들은 대부분 재미없는 과목으로 지적했다. 그도 그럴 것이 미술교과목은 대개 그림을 그리는 실기로 채워지는데 이때 미술선생이 골라낸 몇점을(보통 골라서 칠판 앞에 세워놓는다) 제외하고는 대부분 '실패작'이 되기 때문이다. 극소수의 성공과 다수(아니 대부분)의 실패로 끝나는 게 미술수업이다.

그런데 어느 경기고 졸업생이 자기들 미술수업 시간은 재미있었다는 거다. 인품있고 입담이 좋은 최경한(崔景漢, 1932~2017) 선생이 스승이셨는데 실기보다는 미술에 대해 재미난 얘기를 많이 해주셔서 그게 기억에 남는다는 거였다. 그렇다! 미술에는 작품서부터 작가에 이르기까지 얼마나 많은 이야기들이 있는가?

당시에 미술교과에 대한 고민은 나만 한 것이 아니다. 그때 미술교육에 관심있는 미술교사들이 결성한 '전국미술교과모임'에서 아예 자체적인 미술교과서를 만들어냈다. 그들의 무수한 토론과 노력의 결과로 태어난 대안교과서가 『시각문화교육 관점에서 쓴 미술교과서』(휴머니스트 2008)다. 현장의 미술교사, 미술이론가, 문화이론가, 작가 들이 6년의 세월에 걸쳐 토론과 연구를 진행하고 수많은 수업모델을 제시해 만

들어낸 것이다(여기에는 나의 제자인 충남 서천의 김인규 선생, 추계 예술대의 최진욱 교수 등이 중심이 되어 열심히 노력하기도 했다).

이 책은 기존의 미술교육 분류체계인 미적 체험이나 표현, 감상 대신에 체험, 소통, 이해라는 새로운 체계를 과감히 구축했다. 이러한 체계는 다소 실험적인 성격이 강하지만 미술교육의 목표가 손으로 표현하는 기술의 습득이나 미술사에 근거한 단순한 감상에서 나아가 지적·인성적·감성적·신체적 기능의 복합적 성장 발달에 있으므로 우리 미술교육의 새로운 패러다임을 재구성하는 데 역점을 둔 것이라 할 수 있다. 또한 새로운 분류체계의 제시만이 아니라 수많은 수업사례들을 공유하고 그 장단점을 비교 연구, 토론했다. 미술교사들 스스로 '미술교육의 창의력'을 체험하고 소통하고 이해하는 과정이었다고 할 수 있다.

이제 정신 차리고 미술교육에 정진하려고 마음은 먹었는데 공교롭게도 이때부터 국립 사범대(교대) 졸업생에게도 임용고사가 실시되었다. 이 임용고사는 말이 고사(考查)이지 실제론 고시(考試)에 해당했다. 아무리 '시각적 해독력'과 DBAE를 얘기해도 미술교육과 학생들로서는 눈앞에 닥친 임용고사의 파고를 피할 수 없었다.

이런저런 이유로 개인전에서도 이야기를 내가 직접 써보는 시도를 한 전시회가 '백년의 기억전'이다. 명분은 미술교육을 표방했으나 사실은 잘난 체를 하는 데 불과했는지도 모른다. 그때 팸플릿에 썼던 나의 서문 일부를 보자.

그래서 나는 이번 전시가 관객들이 나의 작품들을 보고 읽고 쓰고

느낄 수 있고, 또한 내 그림들로 인해 많은 이야기가 만들어지는 '교육미술전'이 되기를 소망한다. 위에서 잠깐 언급했듯이 나는 이번 '백년의 기억전'에서 '체포 압송되는 전봉준 일행이 사진 찍힐 때'를 가상해서 만든 이야기처럼 대충 10년을 단위로 하여 한 무더기의 이미지를 만들고 거기에 허구의 이야기를 하나씩 만들어 덧붙였다. 거기에는 가상의 내가, 또는 그림에서 걸어나온 익명의 민중이 화자가 되어 그 당시의 상황을, 세포에 박혀 있는 희미한 기억을, 또는 우리의 지나온 삶에 대한 또렷한 기억을 이야기한다. 나는 이런 방법이 관객들의 역사적 상상력을 자극할 수 있다고 생각한다. 그래서 이것이 지금의 나를 되돌아보고 앞으로 우리의 살림과 미래를 볼 수 있는 시각적 문해력(visual literacy)으로 작동하기를 바란다. 좀 더 욕심을 부리자면 이 전시회가 우리가 함께 문화사회로 갈 수 있는 '문화교육'의 단초가 되기를 희망한다.

이 '백년의 기억전'의 열무더기 작품들과 그 후속작으로 2006년 부산 비엔날레에 출품한 두 작품(부산 피난시절과 서울대생들의 한일회담 반대데모를 내용으로 하는)을 작년(2020)에 국립현대미술관에 몽땅 기증했다. 나는 작품으로선 국공립미술관에 걸리는 게 제일 좋은 팔자(?)라고 늘 주장해왔는데 내 작품들이 실제로 그렇게 된 셈이다.

2000년대에 들어 내가 바라던 대로 노무현정권이 들어섰다. 2000년 금강산에서 열린 해맞이행사에 문화예술인(황영조 선수 같은 체육계 인사들도 포함)들이 대거 참여한 적이 있다. 그때 동행한 인물 중에 내

친구인 문호근(文昊瑾, 1946~2001)의 동생 배우 문성근이 있었는데, 금강산에서 돌아오는 길에 인제에서 저녁을 먹고 버스를 타기 전 그는 몇몇 진보적인 인사들과 하루 더 놀다 가자고 제안했다. 놀기 좋아하는 나로서는 마다할 이유가 없었다. 그런데 막상 여관방 뒤풀이에서 문성근이 꺼낸 화제는 좀 엉뚱한 거였다. "노무현을 대통령으로 띄우자"는 제안이었다. 노무현은 나도 한두번 만난 적이 있고(이 일도 김용태 때문이었는데, 1997년 총선 낙선 뒤 고깃집 '화로동선'을 차린 노무현과 제정구에게 '문예대학'을 논의하는 자리였을 것이다) 나이도 나와 같아서 퍽 '친밀감'을 가지고 있었다.

이런 문제가 여관 뒤풀이에서 나오자 다들 돌아가면서 한마디씩 했다. 나도 한마디한 게 기억에 남는다. "어쨌든 노무현은 대통령 되기에 부족함이 없고, 그가 대통령 후보가 되기에는 두가지가 필요하다. 첫째는 젊은이들이 나서서 새바람을 일으키는 것, 그러기 위해서 요즘 유행하는 인터넷으로 전파력을 타야 한다." 그 정도로 내 의사를 표현했는데 거의 들어맞아 노무현 바람이 불기 시작했다. 여기엔 다들 알다시피 문성근의 활약이 절대적이었다.

노무현이 대통령이 된 다음에 영화감독 이창동이 문화부장관이 되었다. 이창동의 문화정책도 문화계에 새바람을 일으켰다. 이 문화정책의 뒷받침은 문화연대가 해냈다. 특히 문화연대의 핵심 브레인인 심광현 교수의 활약이 두드러졌다.

이때 김용태가 가만있을 리가 없었다. 그는 김대중정부 시절 평양방문을 끝으로 다음 사업으로 예총(아마 예총 이사장은 북한 방문도 같

이했을 것이다), 문화연대와 공동으로 한국문화예술진흥원을 문화예술인들의 자율기관인 위원회 체제로 만드는 공작(?)을 펼쳤다. 김용태가 주도적인 역할을 했지만 문화연대 대표로 있던 나의 조력도 만만치 않았다.

그리하여 마침내 문화예술계의 숙원사업인 '한국문화예술위원회'가 만들어졌다.

문화예술위원회 시절

2005년 독임기관(獨任機關)인 문화예술진흥원(당시 원장은 소설가 현기영이었다)에서 문화예술위원회로의 전환은 커다란 의미를 갖는다. 한마디로 예술 자율성을 존중하는 독립기관으로 새로이 탄생한 것이다. 곧 문광부에서 분야별 위원을 뽑는 절차가 진행됐다. 이 기구를 탄생시키는 데 역할을 한 내가 빠져서는 안될 것 같았다. 문학, 미술, 음악, 무용, 연극, 전통, 지역, 출판, 해외 등 각 분야에서 11명으로 위원들이 구성되고 그 가운데 호선으로 위원장을 뽑기로 되어 있었다.

1차 위원들의 상견례에 이어 위원장을 선임하는 회의를 진행했다. 그 자리에서 나는 큰 실수를 하였다. 이 기구를 만드는 데 너무 자만심을 가졌던 나는 호선으로 위원장을 선출하니 나도 후보 자격이 있다고 생각하고 위원장에 자천하고 나선 것이다. 첫 회의에 나온 면면을 보니 나와 안면이 있거나 교류가 있던 이들이 꽤 되었다. 문학평론가이자 문학과지성사 전 대표인 김병익(金炳翼) 선생은 말만 들었지 안면을 튼 적은 없었다. 그런데 분위기를 보니 많은 위원들이 그를 위원장

으로 추천하는 것이었다. 사태 파악이 늦은 나는 먼저 자천을 한 마당에 그냥 물러날 수가 없어 경선을 고집했다. 그러면서 후보자들이 앞으로 이 기구를 어떻게 끌고 갈지 정견(?) 발표를 하자고 우겼다. 다른 후보는 없어 둘만의 경선을 고집한 것이다. 그러자 김병익 선생은 난색을 표하면서 그냥 결선 투표를 하자고 했다. 다들 여기에 동의해 할 수 없이 급히 만든 종이쪽지에다 기명으로 투표를 하고 까보았더니 7대 3(김병익 위원 기권)이었다. 창피하고 쑥스러웠다. 나중에 알았지만 청와대에서부터 김병익 선생을 염두에 두고 사전 논의가 있어 모셔 왔던 것이다. 그다음부턴 위원회 회의에 나가던 것도 시들해졌다.

처음 만들 때의 열기는 사라졌지만 베니스 비엔날레에 출장을 다녀오고 나서부터 정기 위원회만이 아니라 제주도에서 2박 3일간 열린 세미나까지 참석했고, 김병익 위원장의 인품에 반해 열심히 위원회 일에 참여하기 시작했다. 위원회 안에 사무처장을 두었는데 연극 쪽에서 선임된 심재찬 위원이 그 일을 자진해서 맡아 처음부터 잘 풀렸다.

하지만 예술계 지원예산 배정에서는 분과별 위원들의 치열한 경쟁이 있었다. 이때 문학 쪽 위원이 김병익 선생인데 위원장이니 빠지고 그 자리에 옛날부터 잘 아는 이시영 시인이 들어와 문학부문 소위원장을 하고 있었다. 이시영 시인과는 가끔 논쟁을 벌이기도 했다. 내가 좀더 문학 쪽에 공격을 해대는 편이었다. 나는 자주 문학, 특히 시인들은 "스스로 언어의 감옥에 갇혀, 다른 세상을 모르는…" 그래서 문학은 무지하다고, "이시영 시인이 내 그림에 대해 뭔가 아는 것을 말해 보시라, 시각예술 분야에 관심이 있었어야지…" 하고 시비를 걸곤 했다. 그

러면 점잖은 이시인은 염화시중의 미소를 띤 채 그냥 입을 다물고만 있었다.

그런데 1년여가 지나자 위원회 내부에 말썽이 생겼다. 전통예술의 한명희 위원이 문제제기를 끈질기게 해왔기 때문이다. 사무처 직원 한두명이 전통예술 예산을 터무니없이 깎았으니 그 직원을 징계해야 한다는 것이다. 위원장에게 이의제기하는 한명희 위원을 내가 나서서 많이 말렸다. 연세가 있으신데다가 자부심 강한 전통예술을 하셔서 그런지 고집이 여간 아니셨다. 김병익 위원장은 골머리를 앓다가 그만 퇴진 카드를 꺼내 드셨다.

그런데 퇴임 직전 마지막 저녁 회식을 하는 자리에서 김병익 선생은 다음 위원장으로 "김정헌 위원이 했으면 좋겠다"며 후임자 지명까지 하는 바람에 졸지에 내가 차기 위원장으로 부상했다. 그런데 그때 이미 돈줄을 움켜진 기획재정부가 공공기관의 운영에 관한 법률(줄여서 '공운법'이라 했던가)을 제정하여 위원들 중의 호선 제도가 문화부가 주관하는 공모제로 바뀌어 있었다. 그러니 김병익 위원장이 호의로 나를 후임 물망에 올렸더라도 처음 위원회 발족 당시처럼 위원들 중의 호선은 이미 물 건너간 형국이었다.

그래서 고민을 하다가 일단 공모에 응했다. 서류심사와 면접이 끝나고 내가 위원장이 되었다. 이때 같이 응모했던 음악 쪽 인사와 내 점수가 비슷했는데 등수 표기 없이 3명을 후보로 올리면 문체부에서 최종 한명을 낙점하는 방식으로 진행했다. 그런데 동아일보에서 내가 2등으로 올라갔는데 낙하산으로 낙점된 것인 양 기사를 써대는 바람에 곧

욕을 치렀다.

그렇게 시작된 2기 위원장직은 1년 5개월 만에 요란스럽게 끝났다. 2008년 이명박정권이 들어선 것이다. 위원장직에서 해임되기 전 내가 한 일들을 소략하게 적어보면 이렇다. 먼저 사무처장(혹은 사무총장)을 문예진흥원 시절부터 30년 가까이 외부에서 영입했는데, 나는 내부직원도 처장직에 공모할 수 있도록 열어놨다. 내부직원 2~3명과 외부에서 3명 정도로 총 5~6명이 공모에 응했는데 면접을 거친 후 처음의 취지대로 내부직원이던 박명학(미술분야 담당으로서 그전부터 잘 알고 있었던 이다)이 선임된 것이다.

그 외에도 위원회 소속 문예극장 뒤쪽에 현기영 원장 시절 무리하게 추진했던 새로운 극장건물이 완성되면서 채무관계 등 복잡한 문제가 해결되었다. 그러면서 지원금의 지역할당을 아예 광역지자체에 이관하는 큰 프로젝트를 시작했다. 지역으로 이관하면 광역지자체가 그에 해당하는 지원(소위 매칭지원)을 해야 되기 때문에 지역의 문화예술계 지원은 배로 늘어나는 것이다. 또 그 당시는 중국과 문화예술교류가 있어 양국을 번갈아 방문하곤 했는데 마침 중국이 초청하는 해라 6~7명의 위원들과 함께 중국 문화부장의 초대로 북경과 상해에서 문화시설과 공연을 둘러보고 푸짐한 음식까지 대접받고 돌아왔다.

여기서 민예총의 김용태를 다시 소환해보자. 내가 위원장이 돼서 살펴보니 예총과 민예총이 일년에 5~6억원씩이나 지원을 받고 있었다. 하여튼 엄청난 액수였다. 예총회관을 짓는다고 위원회(사실은 진흥원 시절)에 60억원의 빚을 졌다는 예총의 사정은 짐작하고 있었지만 나

와 무관할 수 없는 민예총 쪽이 궁금했다. 그냥 두고 볼 수는 없어 직원 2~3명씩 팀을 꾸려 실사단을 내보냈다. 예총은 짐작했던 그대로 보고되었는데 민예총으로 나간 팀은 이사장인 김용태로부터 야단만 맞고 돌아온 것이다. 그는 조사단에게 "문예위원회 위원장 김정헌은 내가 시켜준 거야!"라고 했다고 한다. 그의 뺑까는 기질은 익히 알고 있는지라 실소를 금할 길이 없었다.

그렇게 어영부영 넘어간 후 이명박정권이 들어서자 나는 유인촌 장관에게 해임을 당하지만 민예총도 무사할 수가 없었다. 재야단체, 특히 진보적 단체들에 대한 대대적인 감사를 통해 '문화계 좌우균형화전략'(이명박정부 시절 청와대에서 만든 문건임이 훗날 소송 중에 밝혀졌다)을 감행한 것이다. 여기에서 민예총은 거의 수억원의 자금을 유용한 것으로 드러났다. 사실 김용태 이사장보다는 그 밑의 사무처 직원들이 이사장의 큰소리만 믿고 운영자금을 함부로 내다 쓴 결과로 보인다. 이와 대조적으로 내가 한동안 대표로 있던 문화연대는 내가 위원장이 되자 위원회 등에 지원요청을 일절 하지 않기로 결의했다고 내게 알려온 바 있었고, 이명박정부의 대대적인 감사에서도 손끝 하나 다치지 않았다. 이렇게 시작된 이명박정부는 좌우균형화전략을 앞세워 위원장인 나에게 압박을 가해오기 시작했다.

위원장 해임과 '한 지붕 두 위원장' 사건

이명박정부가 들어서자 모든 게 달라지기 시작했다. 제일 눈에 띄는 것은 문체부 장관으로 임명된 유인촌의 행동거지였다. 그는 이명박의 4대강 사업을 의식했는지 자전거를 타고 다니면서 사람들의 이목을 끌더니 3월이 되자 중앙일보와의 인터뷰에서 "지난 (좌파)정권에서 임명된 문화기관 수장들은 스스로 물러나야 할 것" 운운하며 대표적으로 한국문화예술위원장인 나를 겨냥했다.

다른 언론매체들이 나에게 유인촌의 발언을 어떻게 생각하느냐며 연신 물어왔다. 나는 속으로 불쾌했지만 "어림도 없는 얘기다. 법으로 정해진 위원장 임기(3년)가 있는데 나는 그걸 꼭 지킬 것이다"라고 응수했다. 어느 날 문체부의 국장을 통해 연락이 왔다. 유장관께서 식사를 같이하자는 전갈이었다. 그래서 강남의 어느 일식집에서 만나 점심을 먹기로 했다. 그러고 보니 그와의 식사자리는 그것이 두번째였다. 사실 첫번째 식사도 좀 우스꽝스럽게 그가 요청한 것이었다.

4~5년 전 이명박이 서울시장이 되고 얼마 안 되었을 때다. 이명박

시장은 그때 새로 출범하는 서울문화재단 대표를 선임하는 공모를 냈었다. 공모에 응한 사람들 가운데 두명을 복수로 뽑아놓고는 이를 아무 해명도 없이 무산시키고 응모하지도 않은 유인촌을 임명한 것이다. 그래서 문화연대가 시청 앞에서 긴급 기자회견을 열었다. 여러명 가운데 대표인 내가 먼저 마이크를 잡았다. 첫마디가 이랬다. "문화파괴주의자 이명박은 들어라. 공모 절차에 따라 선정된 후보를 뭉개놓고 왜엉뚱한 사람을 문화재단 대표에 앉히는 거냐" 이 소리를 들은 시청 직원들이 아마 시장에게 보고했을 것이다.

그러고 나서 얼마 안 있어 선재미술관을 운영하는 김선정으로부터 연락이 와 유인촌과 점심을 먹게 됐다. 그 자리에서 그는 변명 삼아 이렇게 말했다. "제가 일본에 유학가기로 되어 있어서 출국 인사차 이명박 시장한테 들렀더니 이시장이 내 손을 덥석 잡으며 유학은 나중에 가고 서울문화재단을 맡아달라고 부탁하는 바람에 졸지에 대표가 되었다"고 변명 아닌 변명을 했다. 그래서 내가 당신이 잘못했다고 트집 잡는 게 아니고 이시장이 공모로 뽑는다고 후보 발표까지 해놓고 이렇게 갑자기 무산시킨 처사에 대해 항의하는 거요, 하며 서울문화재단보다 앞서 출범한 경기문화재단의 문화예술(지원)정책을 잘 살펴보시라 훈수까지 하고 헤어진 바 있다.

그리고 또 운명의 점심을 두번째로 하게 된 것이다. 약속한 장소에는 내가 먼저 도착했다. 문체부 국장과 함께 장관 오기를 기다리는데 자전거 라이더 복장을 한 그가 들어왔다. 다른 얘긴 없었고 일전에 중앙일보에 터뜨린 "지난 정권 기관장" 운운한 건을 사과한단다. 그래서

나는 "법으로 정해진 임기가 있고, 그전에 나는 꼼짝 안 한다"는 결심을 다시 한번 뇌었다. 그러곤 이 좋은 안주에 왜 한잔 안 할쏘냐며 기분 좋게 마시고(그는 술을 못 마시는지 마시지 않았다) 헤어졌다.

그런데 얼마 후부터 문체부 국·과장들을 자주 나한테 보내 달래기도 하고 약간 겁주기도 하더니 장관 자신이 하부기관 순시차 오기도 했다. 그러거나 말거나 위원장으로서의 내 임무를 성실하게 수행했다.

내 재직시에는 문화예술기금이 4000억원가량 있었는데 이를 잘 관리하고 이율이 높은 데를 골라 분산투자를 하는 것이 중요하다. 기금이 크다 보니 별정직 펀드매니저 두명과 기금운용위원회를 별도로 두고 있었다. 위원장이나 문체부가 마음대로 기금에 손댈 수 없도록 장치를 이중삼중으로 잘해놓고 있었다. 정부에서도 (피)투자기관들을 A급부터 C급까지 분류해서 가능하면 C급에 투자하지 못하도록 묶어놓고 있었다.

한번은 이런 일도 있었다. 선임 펀드매니저가 나에게 건의를 했다. 기금운용위의 한 위원(아마 삼일회계법인의 회계사였을 것이다)이 자기에게 준 정보인데, 그 위원에게 맡겨 전라도 남쪽 어디에 골프장 만드는 데 기금을 투자하자는 것이다. 계속해서 조르자 내가 한번 기금운용위원장인 김문환 교수(전 국민대 총장)와 상의를 해보겠다고 했다. 김위원장은 대번에 'NO'였다. 원래 문예위는 그때까지 서울 인근에 좋은 골프장을 보유하고 있고 위원장은 자동으로 그 골프장의 사장이 된다. 이 골프장에서 연 70억원 정도의 수입이 문예진흥기금으로 들어온다. 나는 골프 반대론자이기도 해서 이 제안을 받아들일 수가 없었

다. 훗날 들은 바로는 기금으로 골프장 같은 부동산투자를 한 여러 기관기금들이 많은 손실을 보았다고 한다.

그런데 나중에 밝혀지지만 결국 나를 해임하게 된 결정적 이유가 바로 이 기금을 불량한 C급에 투자해서 손실을 입혔냐는 핑계였다.

시간은 자꾸 가는데 나를 비롯한 김윤수 국립현대미술관장, 황지우 한국예술종합학교총장이 서로 짠 듯이 버티고 있자 유인촌이 드디어 칼을 뽑아 들었다. 11월에 들어서 우선 나한테는 문체부 감사실에서 '특별조사'를 명분으로 두세명을 위원회에 보내 샅샅이 뒤졌다. 그리고 김윤수 관장에게는 현대미술의 시조로 일컫는 마르셀 뒤샹의 「가방」 시리즈 중에 한점을 몇십만달러라는 비싼 가격으로 구입했다는 죄를 물었다. 이는 이미 검찰이 수사와 기소를 한 사항이라 그 결과에 따라야 하는 것인데도 이를 가지고 해임 압박을 가해온 것이다. 그리고 황지우 총장에 대해선 내가 알기로 한예종이 문체부 직속기관이라 언제든 해임이 가능했을 것이다.

11월말쯤 나도 잘 아는 문체부 차관이 나와 김관장에게 거의 같은 시간에 차관실로 출두하라고 통지를 했다. 먼저 그 차관에게 갔던 김관장이 나한테 전화를 걸어 해임 전에 자진 사임하라고 최후통첩을 했다며 알려왔다. 그 전화를 받고 나도 문체부 차관실로 찾아갔다.

차관실 앞에는 그에게 결재를 받으러 온 부하 직원들이 몇개 의자에 대기하고 있었다. 간단하게 인사를 하고 그 앞의 의자에 앉은 다음 그가 뭐라 하기 전에 내가 선수를 쳤다. "이보슈, 차관, 당신이 나를 이렇게 함부로 오라 말라 할 수 있는 자리요? 당신이 뭔데 독립기관장인 위

원장을 오라 말라 해?"

나는 이럴 때 목소리 톤이 무척 높아 밖에서 들으면 마치 내가 그 차관을 야단치는 듯 들렸을 것이다. 내가 알기로 그는 남해 출신이었다. "내가 평소에 남해 출신들은 이런 일에 정대한 줄 알았는데 형편없구면……" 그는 점점 책상 밑으로 기어들어가듯이 머리를 숙였다. 나로서도 마지막이라 생각하고 그에게 분풀이를 하지 않았는가 싶다.

그리고 나서 12월초 드디어 해임장이 날아왔다. 해임 이유가 몇줄 적혀 있었는데 위에서 말한 대로 기금을 C급인 메릴린치에 투자하여 손실을 보았다는 것이 제일 그럴듯한 이유였다. 그런데 보통 기금투자는 일년을 잡고 등락을 보아 최종적으로 평가하여야 그 결과가 나온다. 직원들을 다 모아놓고 부당 해임이라는 것을 알리는 짧막한 성명서를 낭독한 다음 법정 투쟁을 통해서 이 부당해임을 뒤집겠다고 선언하고 위원장 자리에서 물러났다.

나는 알고 지내던 조광희 변호사를 통해 이 사건을 의논했는데 그는 '민주사회를 위한 변호사모임'의 백승헌 변호사를 추천했다. 그래서 백변호사를 만났더니 그는 곧바로 일정을 정하고 앞으로의 사태를 정리해나갔다. 전 감사원장인 한승헌 변호사는 그를 두고 '나(한승헌)는 한번 승리하는데 백승헌은 백번 승리하는 변호사'라고 추켜올린 적이 있었다.

지금도 그와는 매달 한두번씩 만나 바둑을 두거나 점심을 같이 먹는데 바둑도 표범처럼 잘 두어 나한테 거의 백전백승이다. 이런 날랜 변호사를 만났으니 법정 다툼에서 우리 측이 패할 리는 없어 보였다. 나

는 인생에서 법정에 서는 걸 제일 두려워했는데 이렇게 소송까지 가야하나 하는 의구심도 있었지만 이왕 뽑은 칼이니 끝까지 가보자고 결심을 더욱 굳혔다.

일은 잘 풀려나갔다. 해임처분 무효확인 청구소송에서 내가, 아니 우리 쪽 변호사가 최종적으로 승리했다. 곧 집행정지 가처분 신청을 했는데 이도 받아들여져 내가 위원장으로 복귀하게 되었다. 그런데 내가 해임되자마자 미술평론가 오광수(吳光洙)가 내 뒤를 이어 위원장 자리를 차지하고 있었기 때문에 나는 복귀하자마자 '출근투쟁'이라는 걸 시도했다. 백변호사 등이 지휘하는 데 따른 것이지만 '한 지붕 두 위원장'이라는 별난 일이 생기자 언론매체들이 따라붙었다.

위원장으로 복귀한 첫날 오마이뉴스 기자가 내 집으로 와 동숭동 위원회 청사까지 출근길을 생중계했다. 청사 앞에 이르자 위원회에서도 이를 어떻게 처리할지 좀 허둥대다가 '오광수 위원장' 밑에서 새로 임명된 사무처장이 직원 두세명을 이끌고 마중(?) 나왔다. 내가 새로 재임된 위원장임을 알리고 위원장실로 올라가겠다는 제스처를 취하자 그들은 당황해서 앞을 가로막으며 조금 기다려 달라고 하더니 "아, 위원장님 방은 안 됩니다. 일단 아르코미술관 관장실에 방을 마련했으니 그리로 가시죠" 했다. 급하게 마련된 임시 위원장실로 갈 수밖에 없었지만 사무처장에겐 위원회 회의는 분명코 나한테 통고하고 내가 참석할 수 있게 하라고 지시 아닌 지시를 내렸다.

잠시 '한 지붕 두 위원장'의 다른 쪽인 오광수 위원장과의 꽤 오래된 악연(?)을 풀어놔야겠다. 그는 잘 알려진 모더니즘 미술비평가로서

저서도 두세 권 내놓은 바 있었다. 홍익대 출신으로 아마 시도 썼을 것이다.

그와의 악연은 현발 시대로 거슬러 올라간다. 위에서 얘기한 바 있지만 현발은 창립전 이후 안기부로부터 내사를 받았는데, 무식한(?) 안기부가 전시의 불온성을 확인하기 위해 국립현대미술관(당시 관장은 이경성)의 전문위원인 오광수에게 작품 자문을 의뢰했다. 그는 아마 이때 현발이나 민중미술 계열의 그림들을 도상으로 처음 대했을 것이다. 그는 '불온'하다고 못박지는 않았겠지만 그 당시의 현발과 새로운 미술에 대해 좋게 평가하지도 않았을 것이다. 그는 나중 어떤 자리에서 이를 딱 잡아뗐고 이때 관장인 이경성씨도 그를 옹호했다. 90년대 들어 이 문제를 집어 나와 임옥상이 검찰에 고발을 했었는데(그는 무고죄로 우리를 고발했다) 나중 검찰에서 양자가 서로 고발을 취하하는 쪽으로 합의해 유야무야된 적이 있었다.

그러고 나서 내가 위원장으로 있을 때 이명박정부가 시작되자마자 오광수를 포함한 소위 '우파' 예술인들이 제3기 위원으로 쏟아져 들어왔다. 그들 가운데 오광수는 대장 격이었다. 정식 위원회 회의가 열리면 그들은 나를 향해 여러 시비를 걸어 공격해왔다.

이런 일도 있었다. 그들이 들어오기 직전 2009년 개최 예정인 베니스 비엔날레의 한국관 커미셔너를 이미 뽑아놓은 바 있었다(이 비엔날레 한국관은 위원회 소관이다). 미국 뉴욕에서 '뉴 뮤지엄'이라는 꽤 유명한 미술관에서 활동하던 한국계 미국인 큐레이터 주은지였다. 어느 날 위원회 회의에서 오광수 위원은 "왜 베니스 비엔날레 커미셔너

로 외국인을 뽑았느냐" 하고 늘 그렇듯 음울하고 차분한 목소리로 따졌다. 참 기가 막혔다. 아니 자기도 큰 행사에 참여해봐서 다 아는 내용일 터인데…… 더군다나 비엔날레 같은 국제행사는 으레 감독, 조직위원장, 커미셔너를 외국인으로 선임하는 것이 상례다. 큰 국제전에서는 외국인 커미셔너와 디렉터를 당연시하는 데 왜 그런 걸 따지느냐는 식으로 설명했는데 오광수 위원은 묵묵부답이었다.

그러더니 이명박정부 들어서 '좌익' 기관장들을 퇴출하는 공작이 가열되자 소위 우익 위원들이 '김정헌 위원장 해임청원서'를 만들어 발표한다. 그리고 나서 일주일 만인가 해임되었다. 그러자 곧바로 오광수가 3기 위원장으로 선출되고 나는 나대로 법정 공방 끝에 위원장으로 돌아와 그와의 악연을 이어나가게 된 것이다.

내가 복귀해 위원장으로 배정받은 공간은 아르코미술관의 작은 방이었다. 한평이 될까 말까 한 크기에다 책상과 의자 하나가 집기의 전부였다. 이른 봄이었는데 마치 작은 방에 유폐된 듯 책을 읽다가 친구들을 불러내 점심과 저녁을 먹는 게 일과의 전부였다. 창밖으로 막 봄이 시작되고 있었다.

그러다 위원회 회의가 열린다는 소식이 왔다. 벼르고 있던 나는 우파 예술가들이 모인 위원회 회의에 출석해서 그들이 만든 '김정헌 위원장 해임청원서'를 들고 나가 직접 낭독했다. 그리고 거기 앉은 위원들을 상대로 야단을 쳤다. 누가 나에게 일언반구라도 할 것인가? 다들 조용했다. 오광수 위원장은 눈만 슴벅거리고 앉아 있었던가.

이렇게 내가 위원장으로서 출근투쟁(?)을 하고 있을 때 국회에서는

또다른 공작이 펼쳐지고 있었다. 최문순 현 강원도지사가 그 주인공이다. 그는 국회의원 시절 문광위에서 활동하고 있었는데 나를 문예위 업무보고 자리에 불러내 증인석에 앉히려고 열심이었다. 그의 촌스러우면서 진지한 모습에 승복하여 결국 내가 국회에 출석하게 되었다.

국회 문광위에는 위원장 시절에 여러번 출석한 적이 있었는데 문체부 산하 각 기관장과 그들을 뒷받침하는 실장들로 증인석은 항상 비좁은 편이었다. 최문순 의원과 전병헌 의원은 그 틈에 의자를 새로 들이고 나를 거기에 앉혔다. 앉고 보니 악연의 오광수 바로 옆 자리였다. 사진기자들이 덤빌 듯이 몰려들어 이 희한한 '한 지붕 두 위원장' 풍경을 찍어댔다. 내 일생에 이렇게 스포트라이트를 받은 적이 없었다. 바로 직전 유인촌 장관이 문광위에 출석했을 때 역시나 사진기자들이 벌떼처럼 달려들어 사진을 찍어대자 유장관은 "찍지 마, XX"라고 욕설을 해서 화제가 되기도 했다.

나중에 이 장면을 돌아보면서 상당히 후회했다. 그 자리에서 내가 얼마나 부당하게 해임되었고 그동안 문예위는 얼마나 무너졌는가를 까밝혀야 했는데 당시에는 경황이 없이 그 자리에 앉아 있다 위원장의 산회 소리에 퇴각을 해버린 것이다.

이렇게 '한 지붕 두 위원장' 사태는 막을 내렸는데 오광수 위원장 시절에 얼마나 문예위가 바닥으로 가라앉았는지 첨언을 해야겠다.

오광수와 나 사이는 악연이 틀림없지만 내 생각에 문예위도 정말 위원장을 잘못 만난 것이다. 다시 말하거니와 그의 재직시절에 위원회는 엉망이었다. 명칭이야 옛날의 '한국문예진흥원'으로 돌아가진 않았지

만 위원회 상황은 그 이상이었다. 위원회의 생명인 자율성은 가라앉았고 일일이 문체부의 지시를 받아 일을 처리했다. 문체부 일개 국·과장의 지시(공문)로 재단 운용기금을 함부로 투자해 상당한 손실을 초래했는데 이 기금은 장관이라 하더라도 그 운영에 절대 간섭을 하지 못하도록 엄격하게 규정되어 있으니 문체부 일개 국·과장이 여기 개입할 수가 없음은 말할 나위도 없다. 나중에 소송 중에 드러났지만 문체부 과장이 기금에 대해 지시한 공문을 보더라도 이 사실은 분명한 것이다.

문예위는 오광수 이후로는 그야말로 문화예술인들의 자율적인 운영이 막혀버린 것이다. 이명박정부의 '좌우균형화전략'은 기울어진 운동장을 '우편향'으로 끌어당기겠다는 정책이었으니 문화예술인 지원의 제일선에 있는 위원회로서도 손 놓고 있지는 않았을 것이다. 이후 박근혜정부에서 노골적으로 드러나게 되는 블랙리스트가 그때부터 암암리에 작동되었음이 틀림없어 보인다. 그러고 보면 나나 김윤수 국립현대미술관장 등은 블랙리스트 1호였던 셈이다.

문예위가 자율성을 상실하고 문체부 직할기관으로 전락한 것은 오광수의 민중미술을 보는 시각에서도 잘 드러난다. 그의 민중미술관은 1985년 '20대의 힘전' 사태 직후 『신동아』에 실린 김윤수 선생과의 대담 「민중미술, 그 시비를 따진다」에서 잘 보인다. 그는 그 대담에서 말끝마다 민중미술을 폄훼하기 바쁘다. '이념' '강령' '편승' 등의 용어를 써가면서 애써 비판을 하는데 그 백미는 민중미술에는 '예술성'이 없다는 주장이다. 심지어는 민중미술에서 '불쾌감'을 느낀다고도 한다.

그는 민중미술을 혐오의 대상으로 보는 것이다.

왜 노동자와 농민 등 민중의 사회현실을 그린 그림을 그는 혐오하는가. 그러니 현발의 전시가 미술계에서 화제에 오르고 많은 후배들이 그 뒤를 따르는 것을 보면서 모더니즘 옹호자인 그는 얼마나 초조했을까. 1985년의 '20대의 힘전' 사태는 이런 혐오감이 민중미술을 예의 주시하고 있던 당국으로 옮아가 벌어진 폭력만행인 것이다. 이 사태의 배후엔 오광수 같은 모더니즘 계열의 우파적 시선이 깔려 있었던 게 아닐까?

여기서 오광수와 대담한 김윤수 선생을 언급하지 않을 수 없다. 그는 2019년 11월 타계했다. 나에겐 분명 선생님이자 민중미술의 오랜 동지였다. 그가 돌아가시자 서울대 미학과의 후배인 유홍준이 자진해서 장례위원장을 맡아 궂은일을 마다하지 않았고 지극히 생산적인 성격처럼 빠르게 선생의 그간의 저술들을 모아 3권으로 된 『김윤수 저작집』(김윤수 저작집 간행위원회 엮음, 창비 2019)을 만들어냈다. 위의 오광수와의 대담도 그중에 실린 글 가운데 하나다.

저작집 2권 『한국 근현대미술사와 작가론』엔 1988년 그림마당 민에서의 내 개인전 서문도 실려 있다. 길지 않은 글이지만 이 글이 나오기까지 재미있는 일화가 있다. 나와 창비의 이시영 시인(김윤수 선생은 창비의 발행인이기도 하셨다), 민예총 이사장이었던 김용태, 그리고 유홍준 사이에선 김윤수 선생을 '정초선생'이라는 별칭으로 불렀다. 그래서 서로 만나면 '정초선생'의 안부를 묻곤 했다. 정초에 우리가 인사드리러 다녀오고 나면 평소엔 웬만해선 뵙지를 못했기 때문이다.

김선생은 1971년 내가 군대에서 돌아와 복학한 해에 만났다. 그해 여름 일단의 패거리(오윤과 그의 누님 오숙희, 나중 서울미술관을 차린 서울대 미대 동기 임세택·강명희 부부, 방혜자 선생 부부 등 열댓 명)이 남해의 조그만 어촌에 휴양가 갔었다. 부산 자갈치시장 근처에서 일행과 합류해 저녁과 함께 술을 한잔 걸치고 밤바람을 쐬러 부둣가에 서성이고 있는데 갑자기 김선생이 옷을 쫙 벗고 바닷물 속으로 뛰어들더니 나보고 들어오라고 손짓을 하셨다. 부산에서 초등학교를 다니며 쩍하면 바다에 들락거리던 내가 마다할 리가 없었다. 그렇게 김선생과 나는 쫙 벗고 만난 관계로 시작한 것이다.

　그런고로 내가 전시회를 하게 되니 자연 김선생에게 서문을 부탁하지 않을 수 없었다. 하여 부탁은 드려놨는데, 전시회가 다가오도록 좀처럼 정초선생의 글은 나오질 않았다. 『가나아트』 편집장을 하던 김용태가 꾀를 냈다. 어렵게 김선생을 인사동 『가나아트』 편집실(현 수도약국 건너편, 부산식당 입구 쪽)로 나오시게 하곤 작은 한옥 골방에 가두어버렸다. 나와 김용태가 짜고 한 짓이다. 문밖에서 일부러 자물통으로 잠가놓고 글 다 쓸 때까지 못 나온다고 엄포를 놓았다. 그런데 한시간쯤 뒤에 정말 글이 다 됐으니 문을 열라고 하신다. 그 서문의 제목이 「현실과 미술의 변증법적 통일」이다. 참 힘들게 받아낸 정초선생의 글이다.

　그 이후에 참여정부 시절 국립현대미술관장으로 계시면서 정말 그 일을 좋아했고 잘하셨다. 그러나 애석하게도 이명박정부가 들어서자 김관장님과 문예위원장인 나는 해임당하고 말았다. 그러고 보니 그와 나는 '해임 동지' '블랙리스트 동지'인 셈이다.

앞에서 언급한 오광수와의 대담에서 오광수는 민중미술을 폄훼하기에 여념이 없는데 김선생님은 민중미술이 탄생한 배경과 전개 과정, 그 정치사회적 맥락을 일목요연하게 짚어나갔다. 이 대담에서 나온 그의 민중미술론을 들어보면 이렇다.

민중미술이 대두하게 된 것은 역사적 사회적인 우리나라의 특수한 현실적인 요구 때문이라고 할 수 있습니다. (…) 지금 사회세력으로서 민중들은 여러 측면에서 거대한 힘으로 나타나고 있기 때문입니다. 이런 것을 미술이 받아들이고 반응한다 하는 측면에서 민중미술이 나왔다고 하는 것은, 누차 얘기하지만 역사적 필연성이고 당위성이라고 말할 수가 있습니다.

그는 민중미술을 역사적 필연성에서 태어난, 현실(시대)과 사회에 대해 '변혁을 꾀하는 미술'로 정의하고 있는 것이다. 민중미술은 사회적 현실의 변혁에 반응하는 또는 '변혁을 꾀하는 미술'이기 때문에 한마디로 정의 내릴 수가 없다. 근자에 나온 숙명여대 김현화 교수의『민중미술』(한길사 2020)에서는 좀더 정확하게 민중미술을 정의하고 있다.

민중미술은 현실정치 권력에 맞서 격렬히 투쟁하며 현실변혁을 목표로 삼았다. 민중미술은 자본주의와 국가권력의 결합, 강대국들의 군사적 힘에 눌린 민족의 위기, 강자에 의한 약자의 희생 등이 난무하던 시대에 지배계급중심의 미술문화 타파와 새로운 민중적 미술

문화를 건설해 새로운 역사를 구축하고자 했다. 민중미술운동은 민족적 정체성과 민중의식을 성취해내는 큰 성과를 거두었고, 작품의 창작에만 국한되었던 전통적이고 일반적인 미술의 역할을 거부하며 미술의 체제와 제도의 본질적 구도를 변화시켰다. 민중미술은 1980년대 미술운동으로서 어떤 수식어나 부연설명이 필요 없이 '민중미술', 고유명사가 되어 한국현대미술사에 기록되었다. (⋯) 민중미술은 그 이전에도 앞으로도 영원히 등장하지 않을 대규모 집단 문화정치였다.

'예술과 마을 네트워크' 이야기

법적으론 다시 문예위원장으로 돌아왔지만 매일 위원회를 붙잡고 있을 수는 없는 일이었다. 그래서 평소에 하고 싶었던 '마을 만들기' 사업을 벌여나갔다. 그것이 문래동에서 시작한 '예술과 마을 네트워크'(예마네)다.

이 예마네를 얘기하기 전에 잠시 문재인 대통령과 만났던 일화를 먼저 소개해야겠다. 물론 현직 대통령과의 과거 인연으로 덕볼 생각은 추호도 없음을 미리 밝힌다.

1993년 무렵 김영삼정부에서 부산 대청공원(현 중앙공원) 옆에 민주항쟁기념관을 만들기로 하고 200억원을 지원하였다. 그와 함께 그 기념관 안에 세울 조형기념물을 공모했는데, 나는 거기에 'M조형'을 운영하는 후배 박찬국과 같이 응모하여 당선되었고 7억원의 제작지원비를 받기로 되어 있었다. 그런데 갑자기 부산시에서 우리 안을 기계설비회사에 맡겨 자체 제작하기로 했다는 것이다. 한마디로 설계안을 가지고 설비회사에 맡겨 돈을 적게 들이겠다는 계산이었다. 그래서 이 작품을

설계했던 'M조형'의 박찬국을 대동하여 부산으로 내려갔다.

이 민주항쟁기념관의 설립과 운영에는 부산 지역 민주화 인사인 문재인 변호사와 그의 대부격인 송기인 신부가 관여되어 있었고, 설계안을 내놓기 전후로 그들을 만난 적이 있었다. 그래서 이번에도 그들의 조력을 구했다. 그들에게 부산시의 부당한 처사를 설명하고 문변호사와 같이 부산시 담당자를 만나 이 조치를 철회할 것을 강력히 요구했다. 그렇게 부산에 방문한 어느 날 영도에 있는 누님 집을 숙소로 정해놓고 영도다리 근처의 허름한 술집에서 그와 함께 한잔하고 있었다. 이야기가 바둑으로 번져 그와 맞추어 보니 거의 맞수격이었다. 헤어지려는 찰나 그는 자기 집에 가서 바둑을 한수 뜨고 저녁식사에 술 한잔을 더 하자고 제안했다.

속으론 '참 괜찮은 후배일세' 하며 따라나섰다. 집에 당도하니 그의 부인 김정숙 여사가 미리 연락을 받았는지 이미 저녁 술상을 보아놓고 기다리고 있었다. 그래서 반주 한잔 곁들여 대충 먹고 곧 준비된 바둑에 덤벼들었다. 그리고 이런저런 한담을 하고 있는데 갑자기 그가 자기 아들 문준용을 찾더니 "너 그림 스케치북 가져와봐라"고 시킨다. 그때 고2였을 것이다. 착하게 생긴 아들이 자기 스케치북을 내놨다. 나보고 평가를 해달라는 얘기였다. 스케치북을 보니 고2의 그림 실력이 다 그렇고 그렇지 하면서도 그날은 그 집 신세를 져야 하는 입장이라 상당히 칭찬조로 얘기를 해줬다. "야, 이 정도면 미술대학 가기 충분하다."

내 말 때문은 아니겠지만 그 아들 문준용은 이후에 미대로 진학하고 졸업 후 잠시 취직했다가 미국으로 유학을 가서 증감현실을 가지고 좋

은 작품을 만들어 뉴욕에서 주목받은 후 귀국한다. 그러고는 마침 내가 예마네 사무실을 만든 문래동에 작업 공간을 두고 활동하게 된다. 여러 모로 그에게 내가 미술계 멘토가 된 셈이라고 하면 과장일까?

여하튼 문변호사의 도움이 주효했는지 부산시는 마지못해 우리 안을 수용했고 박찬국과 나는 제작지원비를 받고 직접 조형물을 제작했다. 지금 민주항쟁기념관에는 '민주의 횃불'이 우뚝 서 있다. 높이가 있어 웬만한 해안가에서도 보이는 조형물이다.

이제부터는 마을운동으로서 시작한 '예술과 마을 네트워크' 얘기다. 내가 마을운동에 꽂힌 것은 꽤 오래전이다. 그전 IMF 외환위기로 모두 어려워졌을 때 평소에 안면이 있던 유한킴벌리의 문국현 사장이 전북 진안의 백운면과 충북 제천의 백운면 두 마을에 1억원씩 나누어 주고 마을만들기의 기본인 '마을 조사사업'을 지원한 적이 있었다. 그는 1998년에 직장을 잃은 사람들에게 '생명의 숲' 운동을 제안하여 실천을 했으며 2007년 대통령 선거에도 출마한 바 있다.

나는 그 소식을 듣고 진안의 백운면을 드나들기 시작했고 거기서 오랫동안 질그릇을 만들어온 '손내옹기'의 이현배를 만났다. 목사님이나 수도승같이 생긴 이현배가 그 백운면 마을 조사사업의 단장이었기 때문에 내가 그 조사사업의 자문위원을 맡겠다고 자원하면서 더욱 가까워졌다.

사실 나는 1999년 가평의 두밀리라는 아주 깊은 계곡에 있는 마을에 화실을 잡아놓고 거기에 사는 마을 주민들(특히 내 옆집에 사는 농부 김용국)과 친하게 지내면서 마을 공동체가 이미 많이 해체된 것을, 다

들 먹고살기 바빠 그런 데는 관심조차 없다는 것을 알고 있었다. 내가 화실을 만든 시점부터 전원주택 업자들이 산자락 여기저기를 파헤치고 펜션 사업을 벌이기 시작했다. 이런 사태를 이장이나 옆집 농부 용국에게 얘기해도 "아, 뭐 관에서 허가받아서 하는데" 하며 심상하게 대꾸할 뿐이었다. 아무리 경관가치를 들먹이며 마을이 망가진다고 해도 내 말은 주민들에게 마이동풍이었다.

그 당시 마을에 대한 가르침을 준 선생은 나의 친구 김종철(金鍾撤, 1947~2020)과 그가 만드는 『녹색평론』이다. 이 잡지는 나의 정신적 활동에 지대한 영향을 미쳤지만 특히 마을에 관심을 갖게 한 것은 마하트마 간디가 쓴 『마을이 세상을 구한다』(김태언 옮김, 녹색평론사 2011)라는 자그마한 책자다. 간디는 인도에 70만개의 자치자립의 마을(스와라지)을 만들어야 진정한 독립을 할 수 있다고 주장했던 현자다.

그런 간디의 이야기에 내가 관심을 가지고 쫓아다닌 마을 답사가 이어져 예마네를 만들게 된 것이다. 그런 생각을 담아 내가 예마네를 설립하면서 쓴 취지문 「'예술과 마을 네트워크'를 제안하며」를 이 책 2부에 싣는다.

이렇게 사단법인 예마네를 만들고 몇명을 끌어들였다. 내가 문예위원장 할 때 사무처장을 했던 박명학을 상임이사로, 문래동의 지도자인 최영식을 감사로, 하자센터의 전효관 등을 이사로 영입하고 실무는 사무국장인 김송희가 맡아 했다. 본격적인 활동의 시작은 젊은 미술가들(박은정, 김송희, 최수연, 이제, 홍철기 등)을 이끌고 '예술가가 사는 마을'을 답사하는 일이었다. 내가 조사한 바에 의하면 전국 마을에 살고 있는

예술가는 스무명이 넘었다.

제일 먼저 간 데가 여주 정동면 늘향골 홍일선 시인 집이다. 그는 막 귀농 겸 귀향하여 마을에 자리를 잡아가는 참이었다. 여기서부터 거의 보름에 한번씩 '예술가가 사는 마을' 답사는 이어졌고 제천의 판화가 이철수, 봉화 비나리 마을의 류준화 작가와 귀농한 송성일 부부, 원주 문막골의 신화박물관 김봉준 화백, 평창 감자꽃스튜디오의 이선철, 장 암마을의 섬진강 시인 김용택을 거쳐 진안 백운면의 손내옹기 이현배, 지리산 밑의 악양 동매리 지리산학교와 동내밴드를 운영하는 시인 박 남준, 이원규까지 이어졌다.

마지막으로는 예마네가 시작할 때 마을만들기 사업으로 선정되었 던 제주도 표선면 가시리였다. 농림부에서 발주한 '신문화 공간 조성 사업'에 채택되어 그후의 경과도 알아볼 겸 내려갔다. 문화연대를 같 이 하던 지금종이 가시리에서 마을만들기를 자처하고 나섰기 때문에 사업은 잘되고 있었다. 주민들과 한 마을에 살면서 이런 사업을 벌였 으니 잘되지 않을 까닭이 없다. 가시리는 서너개의 오름을 품고 말을 사육하던 몇백만평의 '갑마장' 땅인데 나중에 조랑말 체험관까지 지 어 마을을 문화적으로 더 풍요롭게 했다.

답사 중엔 예마네 사무실에서 마을에 관심을 가진 분들을 모시고 '마을 이야기 캠프'를 열고 마을에 대한 경험과 의견을 듣는 집담회도 한두차례 가졌다. 여기에 참석한 인사들은 그동안 마을과 관계된 일을 해온 분들이다. 내 친구이기도 했던 건축가 정기용과 조성룡, '지역재 단'을 만들고 이사장을 맡은 박진도(현 이사장은 박경 전 목원대 교수), 만화

가시리의 조랑말체험공원

가 박재동, 쌈지농부의 천호균, 아직도 일선에서 뛰는 박찬국(동대문 시장을 근거로), 강원재(영등포문화재단 대표), 전효관(전 문예위 사무처장) 등 다 '마을'에 대해 한몫했던 전문가들이다.

이렇게 시작된 '예술가가 사는 마을' 답사는 인터넷매체 프레시안 에 연재되는 바람에 인기를 좀 끌었는지 이 연재를 보고 검둥소라는 출판사에서 제의해와 책까지 내게 되었다.

한동안 답사를 다니고 나니 마을의 현장에 없는 마을운동에 회의를 느꼈다. 그러다 찾아낸 게 바로 제천 수산면 대전리에 있는 폐교였다. 연 임대료가 700만원 하는 이 폐교를 즉각 임차했다. 대전리는 그 옆을

지나가는 남한강 건너 단양이 지적에 있는 외진 마을이었다. 그러나 수산면 바로 옆 덕산면에 만화가 이은홍·그림책 작가 신혜원 부부가 귀농해서 작업실을 만들어 살고 있고, 같은 면에 덕산 간디학교가 자리잡고 있어 든든한 원군이 되었다.

대전리는 주민이 다 해야 100명이 안 되는 조그만 마을이다. 산속에 들어앉았지만 대전리(大田里)라는 명칭에 걸맞게 밭이 넓게 펼쳐졌다. 논농사는 아예 찾아볼 수 없고 인삼이나 더덕, 수수 같은 밭농사가 대부분이다. 대전리 초등학교는 그 근처에 광산이 있어 꽤 큰 학교였는데 폐광으로 인구가 줄어드니 자연 몇년 전 폐교가 되었다고 한다. 그 건물을 빌려 '마을 이야기 학교'라는 간판을 달고 예마네 활동을 시작했다.

먼저 틈나는 대로 젊은 활동가들과 더불어 마을 주민들에게 인사를 다니기 시작했다. 30~40대도 더러 있었지만 대체로 나와 비슷한 연령대였다. 주민들은 겉으로는 무관심한 척했지만 다들 우리를 반겨주었다. 마을회관이나 우리가 사용하는 교실 한칸에 돼지 한마리를 잡든지 하여 음식을 차려놓고 주민들을 초대하여 낯을 익히기 시작했다. 선배인 이부영 의장 등이 내려와 격려도 해주셨다. 내 나이쯤 된 노인회장과 남성들은 주로 내가 상대했고 젊은 예마네 식구들은 할머니들과 같이 이야기를 나누면서 놀았다. 마을 주민이 제일 궁금한 것은 도대체 이들이 여기 들어와서 무엇을 할까 하는 것이었다.

예마네에서의 주요 활동은 마을 주민으로부터 이야기를 듣는 것이다. 마을의 내력과 그들이 살아온 사연을 취재하고 구술 녹음했다. 제

일 먼저 한 사업이 '마을 이야기 학교'였듯이 그들의 이야기를 듣고 마을 잡지를 만들기 시작했다. 그에 이어 마을 달력을 만들고 한글교실, 영어교실, 서예교실, 미술교실도 열었다. 여름에는 공터에다 무대 비슷한 걸 만들어놓고 제천국제음악영화제에서 빌려온 흘러간 한국영화를 상영하고 주민들과 같이 감상했다.

한번은 연세대 문화인류학과의 조한혜정, 김현미 교수가 학생들 20~30명을 이끌고 현지조사 겸 MT를 왔다. 낮에는 마을 주민들의 밭에 나가 농사일을 도와주고 밤에는 '마을 살리기'에 대한 내 강의를 들었다. 밤에는 마을과 예술에 대한, 또 그들의 전공에 대한 이야기가 밤새도록 이어졌다.

언젠가는 박원순 전 시장이 들러 마을 주민들과 대담을 하고 올라간 적도 있었다. 그는 몇달 있다 서울시장 선거에 출마해 당선되었다. 그때 둘러앉아 이야기를 나눈 전 노인회장(유오상씨)가 나를 쫓아와 "지금 뭐하고 여기 앉아 있느냐, 저번에 여기 들렸던 박원순이 서울시장이 됐는데…" 하며 나보고 빨리 올라가 한자리해야 한다고 재촉했던 기억이 난다.

4년여가 지나자 이 예마네와 마을 이야기 학교에도 한계가 왔다. 서울 문래동의 예마네 사무실에 같이 일하던 후배들과 몇명의 이사, 감사들을 다 모아놓고 예마네의 파산을 선언했다. 이 파산 선언은 물론 제천 대전리에 있는 마을 이야기 학교도 문을 닫는 걸 의미했다. 이 파산은 더이상 재정을 감당할 수 없었기 때문이다. 원래 예마네 재정은 내가 문예위원장으로 돌아와서 그동안 못 받았던 급료를 수령해 그 자

금으로 시작을 했고 그 외에도 문화예술교육진흥원에서 지원을 좀 받았던 걸로 기억한다. 이런 재정이 4~5년이 되자 동이 나기 시작했고 거기에 붙박이로 있던 젊은이들에게도 미안했다. 꼬박 4년 몇개월 만이다. 끝가지 가지도 못하면서 일을 저지른 내 자신이 후회스럽기도 했다. 그러나 4년 동안의 마을 이야기 학교 생활은 마을운동이란 주민들과 마을 현장에서 '생업'을 같이할 때에야 비로소 성공할 수 있다는 뼈저린 깨달음을 남겼다. 그때의 경험을 담아 '마을만들기 실패사례기'를 쓰겠다고 다짐했지만 아직도 착수를 못하고 있다.

한번은 친구인 『녹색평론』의 김종철에게 예마네의 파산을 얘기했더니 그는 대번에 "내 그럴 줄 알았다"고 했다. 친한 이들 사이에선 칼날 같은 그의 성격을 두고 '날카선생'이라 별명을 붙였는데 정말 '김날카'다웠다. 그는 마을운동 현장엔 와보지도 않았고 그냥 '예술로 마을을 돕는다'는 정도로 우리 활동을 이해하고 있었는데 아마 마을 '운동'이 그렇게 쉽지 않다고 여기다가 친구로서 무심코 던진 말일 것이다.

그러나 김날카 선생이 "그럴 줄 알았"든 아니든 간에 나는 이런 활동도 다 나의 미술활동이라고 자부한다. 캔버스 앞에서의 '그림 그리기' 못지않게 어떤 식으로든 우리의 삶이나 사회의 일각에 참여하는 것을 다 민중미술로 여기기 때문이다. 여기서 잠시 마지막 여생을 유럽의 오지에서 똥지게를 지고 나르며 농부로 산 존 버거(John Burger)를 불러내보자. 그는 우리나라에도 널리 알려진 『다른 방식으로 보기』(*The Way of Seeing*, 최민 옮김, 열화당 2012)의 저자다.

우리는 '눈에 보이는 세계'의 테두리 안에 살고 있다. 사람들은 '공간과 시간'에 따라 세상이 다르게 보이는데도 이를 잘 받아들이지 못한다. 특히 미술에서는 여러가지 다르게 보는(또는 보일 수 있는) 방식을 통일된 혹은 표준화된 방식으로 보길 원한다. 이를 맑스주의자의 시각으로 혁명적으로 바꾸기를 권하는 글이 바로 존 버거의 『다른 방식으로 보기』다.

위의 글은 2부에 실린 칼럼 중 「다시 '다른 방식으로 보기'를 꺼내 들다」의 일부다. 내가 존 버거를 인용하는 이유는 우리의 민중미술도 다른 방식으로 세상을 보기이고, 또는 그렇게 봐야 하기 때문이다.

민중미술에 대한 본격적 논의는 뒤로 미뤄둔다. 나는 예마네를 집어치우고 나서 다시 그림을 그리기 시작했다. 나의 그림들도 이런저런 활동과 마찬가지로 잡다하지만 그렇다고 막무가내는 아니다. 붓을 들고 끄적대다 보면 의외로 괜찮은 그림이 나오기도 한다. 이런 '어쩌다 보니' 식의 그림도 있지만 대부분은 여러가지로 생각을 하다 보면, 소위 구상을 하다 보면 '어떻게'까지 연결이 된다. '어떻게'는 일종의 형식일 터인데 내가 가장 금기시하는 일이 어떠한 형식에 붙잡히는 것이다.

대부분의 작가들은 자신의 일정한 습관적 형식을 가지고 있다. 뭐라 그럴 일은 아니다. 이렇게도 저렇게도 그려보는 나의 '잡다한 형식'도 일종의 형식인지 모른다. 그러나 나의 일종의 무형식의 그림들은 일정한 서사를 내포한다. 이러한 무형식의 서사를 시각적 서사로 바꾸는 것이 내 작업일지 모른다. 이런 잡다한 형식들은 2부에 실린 글 중 「예

술의 '잡(雜)'에 대하여」에서 잘 드러난다. 이러한 잡다한 형식의 대표적인 그림들이 '백년의 기억전'에 나온 작품들일 것이다. '백년의 기억전'은 그림을 그리면서, 아니 이야기를 만들면서 동시에 진행·기획된 그림–이야기다.

어쨌든 나는 그림이 자기가 만든 어떤 형식에 갇히는 것에 두려움을 가지고 있다. 즉 상투형에 갇히는 것을 말한다. 그러나 대부분의 작가들은 이런 상투형에 갇혀 있으면서 그걸 당연시하거나 심지어 모르는 경우가 많다.

여기서 잠시 D. H. 로런스를 소환해보자. 최근에 창비의 백낙청(白樂晴) 선생은 『서양의 개벽사상가 D. H. 로런스』를 펴낸 바 있는데 이는 주로 로런스의 소설들을 중심으로 한 평론이라 나는 어려워 다 읽지 못했다. 내가 처음 D. H. 로런스를 만난 것은 1970년대 후반 김윤수 선생이 편집과 해설을 맡은 책 『예술의 창조』에 실린 「세잔과 상투형」이라는 흥미로운 에세이에서였다. 이 에세이에서 영국인이면서 영국인을 혐오했던 로런스는 영국이 피식민지를 개척하며 식민지에서 들어온 매독이 영국 왕실에서부터 퍼진 가운데 영국 사람들의 의식을 마비시키고 그들에게서 직관력을 찾아볼 수 없게 되었다고 했다.

그래서 영국에 화가다운 화가는 눈을 씻고 찾아봐도 없고 유일하게 프랑스의 세잔이 그런 화가일 수 있다는 것이다. 그는 세잔에 대해 이렇게 말한다. "상투형과의 투쟁–본능, 직관, 정신, 지성 이 모든 것이 하나의 완전한 의식에 용해됨으로써 이른바 완전한 진실, 비전이나 계시를 포착하는 것이다."

옛날 원시인들은 직관적으로 그림을 그렸으나 그 이후 자신의 직관으로부터 점점 동떨어지게 되었다. 인간은 직관적 의식을 한번도 믿어보지 못했는데, 그것을 받아들이기로 결정한 것은 인간 역사에 있어서 정말 위대한 혁명의 신호였다. 이렇게 세잔은 상투형으로부터 벗어난 최초의 화가였으며, 사과를 물질로서의 사과로 받아들였던 최초의 화가임을 알아본 사람이 바로 D. H. 로런스였던 것이다. 이러한 세잔의 사과는 그가 세상을 '응시'하는 가운데 만들어진 것이 아닐까? 응시의 대가 세잔은 '향기'도 볼 수 있다고 한 화가이니 말이다.

이러한 상투형을 벗어나지 못한 그림으로 우리나라 모더니즘 미술을 들지 않을 수 없다. 근대화 과정에서 서구 미술이 우리나라를 덮쳐왔을 때 자기의 직관력으로 그림을 그린 화가들은 손에 꼽을 만했다. 박수근과 이중섭 정도다. 대부분의 모더니즘 화가들은 소위 모더니즘의 틀 안에서 상호복제 하거나 자기복제를 해내는 일에 열중해온 것이 아닌가. 그야말로 모더니즘이라는 수입된 '제도' 속에서 상투형만을 반복한 것이 아닌가.

민중미술로 돌아가보자.

민중미술가로 불리는 화가 가운데는 뛰어난 작가들이 수없이 많다. 나보다 선배인 윤석남, 김인순, 박영숙(사진), 손장섭, 주재환, 심정수는 물론이고 후배인 김건희, 노원희, 임옥상, 신경호, 민정기(이상 모두 현발)가 다 개성이 독특한 화가들이고 광주의 강연균, 김경인, 오경환(전 한예종 미술원장), 박석규, 신학철, 이종구, 황재형, 송창, 박홍순, 이명복(이상 '임술년' 동인들), 이인철 등은 내가 거듭 감탄을 금치 못하는 화가들이

다. 또한 역사화를 기가 막히게 잘 그리는 서용선 화백도 내 생각엔 민중미술의 자장 안에 들어 있다고 본다. 후배들인 최민화, 강요배, 박재동, 안창홍, 홍성담, 김재홍, 김봉준, 정정엽, 유준화, 내 제자인 서천의 김인규, 함종호, 남택운, 박용빈 등 헤아릴 수 없이 많은 인맥이 민중미술판을 풍요롭게 했다.

사진 꼴라주의 박불똥, 목판화의 이태호는 요즘에도 신선한 활동을 계속하고 있다. 특히 이태호는 「푸른 김수영」이라는 목판을 찍어 안국동 로터리 일대의 벽에다 직접 실크스크린 작업을 해 붙이는 독특한 활동을 이어오고 있다. 그 외에도 민중미술의 중요한 화가로는 황세준, 박건, 손기환, 김보중, 박진화 등이 있고 더 후대로 내려오면 유근택, 박영균 등으로 한층 다양해진다.

그러나 누구보다 민중미술을 빛낸 이들은 오윤을 비롯한 판화가들이다. 내 미술대학 동기인 오윤은 아깝게 만 40세에 요절했지만 그의 작품들은 날이 갈수록 성가를 높이고 있다. 그는 젊었을 무렵부터 여행과 답사로 세상을 떠돌면서 마치 스님처럼 스케치 '수행'을 했다. 그가 남긴 스케치가 4000점이 된다고 했던가. 그런 그가 나와 현발을 만들고 민중미술운동에 나섰던 것이다(내게 현발 제안을 했던 이들은 명륜동 내 화실로 찾아온 최민과 오윤이었다). 그의 판화는 청년사에서 출판한 책이나 『토지』 같은 소설의 표지화로도 쓰였다. 때로는 부탁을 받고 따로 판화를 만들어준 적도 허다하다.

그가 1980년대 중반쯤, 아마 백기완 선생의 부탁을 받고 그림을 하나 그렸던 걸로 기억한다. 그때 그는 급히 뭔가를 그려야 된다며 당시

오윤 「애비」(1981)

이화여대를 막 나와 혜화동에 화실을 차린 정정엽의 화실로 들어가 상당히 큰 그림인 「통일대원도」를 그렸다. 그의 판화작품인 「춘무인추무의(春無仁 秋無義)」를 변형한 유화인데 이 「통일대원도」가 백기완 선생의 집회에 내걸렸으면 아마 우리 민중미술사상 최초의 '걸개그림'이 되었을 거라고 생각한다.

성완경은 그를 가리켜 '민간(民間)' 화가라고 비평문에 쓰기도 했는데 그의 테라코타 조각, 특히 인물상은 정말 뛰어나다. 그가 이런 민간 조각에 심취해 있을 당시 자기의 조각상과 꼭 닮은 여인(상묵·상엽 엄마)을 모셔와 결혼하게 되는데 주변 지인들이 놀랄 정도로 비슷했다. 그의 이런 발군의 기예는 경주에서 전통 공예품을 똑같이 만들어내는 그의 친구 윤광주(경주의 향토사학자 윤경열 선생 아들)와 함께 작업하면서

오윤 「통일대원도」(1986)

오윤 「원귀도」(1984)

얻어진 것이다.

그는 국내에서는 「황토」와 「오적」 「타는 목마름으로」 등의 담시로 감옥까지 갔다 온 시인이자 민중운동가 김지하와 미술평론가 김윤수, 최민으로부터 절대적 영향을 받았고 해외에서는 리베라, 오로스코, 포사다 등 주로 멕시코혁명 벽화가들로부터 영향을 받았다. 핏줄이 강한 집안 내력으로는 소설가인 아버지 오영수 선생으로부터 내림을 받았다(이상은 허진무의 논문 「오윤에 관한 비평적 연구」(1991)에서 부분 발췌).

나 또한 1986년 그가 별세한 해 어느 미술잡지에 오윤 집안의 핏줄 내력을 하나의 일화로 소개한 바 있다. 어느 날 오윤의 수유리집에서 그와 바둑을 두고 있었다. 우리 둘은 거의 2~3급의 맞수였다. 둘이 바둑을 두고 있으면 어느새 우리보다 하수인 오영수 선생이 오윤 뒤에 와서 "야 이리 놓으면 니 꺼 다 죽인다, 저리 막아야 한다…" 하시며 오윤을 코치하기에 바쁘시다. 그러면 오윤도 계면쩍어 아버지에게 소리를 지른다. "마 저리 가소." 그런데 시간이 좀 지나면 또 오선생이 슬그머니 붙어 서서 코치를 하신다. 그다음엔 아예 오윤이 방문을 걸어 잠

근다. 이렇게 자기 아들을 코치하면서 안타까워하는 집안은 나로서는 처음이고 괴이하게 느껴졌다. 세상에 자기 아들과 그 친구가 바둑을 두면 아들 친구를 응원하는 게 인지상정인데 말이다. '핏줄'이 강한 집안이라는 게 오윤의 동생 오건이 부안 시골에서 '참농사'를 짓다 오윤이 간경화로 죽은 지 몇해 안되어 그도 똑같은 간경화로 죽었다. 체질적으로도 한 핏줄이 증명된 셈이다.

오윤은 현발 창립전에서 탱화를 패러디한 「지옥도」와 6·25 주제전에 출품한 「원귀도」 등 판화 외에도 많은 걸작을 남겼다. 그로부터 시작된 판화운동은 홍선웅, 김봉준, 이철수, 유연복, 이윤엽 등 많은 후배들이 뒤를 이어 더욱 풍성해졌다. 아니 어쩌면 오윤을 뛰어넘는 후배들도 나오지 않았는가?

그런데 판화와는 다른 현장미술이 민중미술계를 뒤덮었으니 그것이 바로 '걸개그림'들이다. 특히 사방 몇십미터 되는 거대한 최병수의 걸개그림은 바로 민중미술의 꽃이었다. 최병수는 원래 목수 출신으로 다재다능한 사람이다. 그는 내 화실에도 1년여 동안 거식을 했는데 잠

최병수의 「장산곶매」(1990)와 최민화의 「그대 뜬 눈으로」(1987)

시도 가만있지 못하고 무언가를 뚝딱뚝딱 만들어내곤 했다. 진정한 민간 장인임이 틀림없다 하겠다. 그의 걸개그림 「한열이를 살려내라」와 「장산곶매」 등은 노상집회 때는 물론 연세대 노천극장에서 열리는 민중집회에도 어김없이 등장해 무대를 빛내곤 했다.

또 하나의 유명한 걸개그림은 이한열 장례식 때 등장한 최민화(본명 최철환)의 이한열 열사 부활도 「그대 뜬 눈으로」다. 그의 그림은 이한열 노제 시위를 이끌고 가는 상여의 맨 앞자리에 걸개그림식으로 자리잡아 대열을 이끌고 갔다. 그러나 집회 때 이 부활도는 진압경찰에 의해 파괴되고 말았다. 실로 장엄한 민중미술이었다.

이들의 면면을 들여다보면 다 현발이나 임술년, 두렁 등에서 활동하며 80년대부터 미술운동에 몸담았던 미술인들이다. 이런 가운데 어떻게 민중미술이 태동할 수 없었겠는가? 이런 작가들 외에도 수많은 이론가, 미술사학자, 평론가 들이 민중미술의 담론을 생산했다. 김윤수, 원동석, 최민, 민혜숙, 성완경, 유홍준을 비롯하여 현 국립현대미술관장인 윤범모, 최열, 한국미술사의 이태호, 심광현, 이영욱, 백지숙, 강성원(이들은 주로 성완경을 중심으로 '미술비평연구회'를 만들어 활동한 이론가들이다) 등이 뒷받침하는 데 힘입어 민중미술은 다방면으로 운동을 전개할 수 있었던 것이다.

그러면 대저 민중미술은 무엇인가? 현발을 위시하여 임술년 등 80년대 태동한 동인그룹들 중 처음부터 민중미술을 내건 경우는 거의 없었다. 현발보다 좀 늦은 1982년에 출발한 두렁이 민중미술을 표방했지만 그렇게 파급력이 있었던 것 같지는 않다.

아마 미술 쪽에서는 문학, 즉 유신체제에 저항하는 민중문학과 '자유실천문인협의회 101인 선언' 등에 자극받아 서서히 눈을 떴을 것이다. 그러니까 인간해방을 위한 '저항미술'에 눈을 뜬 것이 현발이라 해도 과언이 아닐 것이다. 독재에 저항하는 작품들을 만들어내고 동산방화랑에서 어렵게 성사된 현발의 창립전을 보고 많은 후배들이 영향을 받아 뒤를 이어 이러한 저항미술을 시작했으니까. 큰 물방울이 여러겹의 동심원을 만들어내는 원리라고나 할까. 하여튼 현발 이후 많은 민중미술이 동심원을 그리며 미술판에 퍼져나갔다.

1983년 신촌의 '우리마당'이라는 협소한 공간에서 어렵게 강좌를 시작한 유홍준의 '나의 문화유산답사기'도 우리 대중에게 전통문화의 가치를 일깨운 점에서 이 강좌도 민중미술 개념에 포함된다고 본다. 그때 유홍준의 강의를 그림마당 민에서 들은 코리아나화장품 유상옥 회장은 그후 독자적으로 코리아나미술관을 만들고 그 딸을 시켜 운영하

「동서고금 화장하는 미인도」(1986)와 작업 풍경

게 하고 있다. 그 당시 유회장은 그림마당 민의 어려운 사정을 알고 천
만원을 희사하여 우리에게 「동서고금 화장하는 미인도」라는 기록화
를 맡겨주었다. 나와 유홍준이 총대장이 되고 김용태, 홍선웅, 박불똥,

이인철 등 대여섯명이 달라붙어 거의 10m가 넘는 대형 벽화를 제작했다. 이 작품은 지금 코리아나화장품 광교사옥의 로비에 걸려 있다.

민중미술은 사회라는 바다에 띄워진 한 작은 배였지만 그 목표가 선명하고 모두 열정과 사신에 차 있이 민중해방을 위한 미술판에서 '이순신의 열두척의 배'로 바뀐 것이 아닐까? 너무 심한 비유인가?

여기서 다시 칼 폴라니의 말을 인용해보자. "진정한 진리는 만유인력의 법칙이 아니라 중력을 뿌리치고 새가 하늘 높이 날아오른다는 것." 그렇다 민중미술에서의 '중력'은 바로 억압, 즉 권력과 자본인 것이다. 얼마나 많은 작가들이 이 억압의 사슬을 끊고 '자유'를 원하였던가? 자본의 중력은 둘째치고 유신권력을 향해, 전두환 군부독재정권을 향해 돌팔매질이라도 하면서 저항하지 않았던가. 또 '이명박근혜'의 국정농단을 끝내기 위하여 얼마나 많은 촛불을 치켜들고 길바닥에서 헤매었던가?

세상을 '보는 법'과 여행 이야기

민중미술판에서의 나의 그림은 '잡'스럽지만 여러가지 비유를 끌어들이는 특징을 가지고 있다. 모든 그림이 '망상'을 품은 비유이긴 하지만 특히 내 그림은 그 비유가 생명이다. 은유(메타포)는 말할 것도 없지만 제유, 의인화, 몽타주, 패러디, 패스티시(혼성모방), 크로스오버(혼융)를 일삼는다. 나의 명화(?), 「풍요한 생활을 창조하는…럭키 모노륨」(서울시립미술관 소장)은 제목부터 '럭키 모노륨'의 광고카피를 패러디한 것이다. 이런 광고카피를 노골적으로 차용한 그림은 산업화 때문에 수도권으로 몰려든 시민들에게 화학 장판지를 대량으로 생산해 대량으로 소비시킨 대기업을 은유적으로 풍자하고 있다.

이렇게 작가는 자연을 모방하면서도 그것을 그대로 캔버스에 옮기지는 않는다. 나의 묘사 실력은 민중미술판에서는 형편없다는 평가가 나 있지만 그림이란 이런 지극한 묘사로만 결정되는 것은 아니라고 본다. 뛰어난 묘사에 때로 감탄하기도 하지만 그 묘사에 매달리는 그림을 나는 속으로 비웃기도 한다. 자기가 세상을 보는 법을 묘사 솜씨에

가두어버리기 때문이다.

이렇게 비유나 풍자, 은유를 제대로 하려면 세상을 두루 알아야 한다. 즉 세상 보는 법을 알아야 한다(보는 법과 관련해서는 2부에 실린 「모든 보는 것은 미래로 열려 있다」 참조).

그래서인지 나는 세상을 두루 보기 위하여 유달리 여행과 답사를 많이 다녔다. 국내외를 혼자서 다닌 여행도 적지 않거니와 유홍준이 주도해 다니는 문화유산답사에 거의 빠짐없이 동행했다. 그는 선배인 나를 끔찍이도 잘 모신다(?). 국내만이 아니라 일본이나 실크로드 답사 때도 으레 연락을 먼저 해온다. 경비도 거의 면해주는데 여행 중에 한두번 그에 대한 덕담만 해주면 만사 오케이였다.

이 회고록도 그와 여행을 많이 다닌 덕분에 쓰게 되었다. 무엇보다도 그와 답사를 다니면 다른 분야의 사람들과 섞이게 마련이다. 동양철학자 상허 안병주 교수님부터 사학자인 이만열 선생님도 유홍준 중국답사 중 만나 가깝게 된 분이다. 이외에도 사학자 안병욱, 해동건설의 박형선 회장, 판소리 명창 임진택, 춤꾼 이애주, 만화가 박재동 등이 전부 답사 동지들이다.

나의 안목을 넓혀준 이러한 답사 외에도 특별한 여행을 많이 다녔다. 예컨대 『이윤기의 그리스 로마 신화』의 저자 이윤기(李潤基, 1947~2010)와 함께 다닌 그리스 이집트 신화 여행이 대표적이다. 1999년 환경재단 최열 대표가 조직한 여행일 것이다. 그 여행에는 유홍준을 비롯해 임옥상, 양길승(녹색병원 원장), 박명자(갤러리현대 회장), 송학선 치과원장 등 쟁쟁한 멤버들과 함께했다.

그 많은 신화의 나라 그리스를 '그 이윤기'한테 설명을 들으며 여행할 수 있었으니 얼마나 신났겠는가? 지금은 작고한 지 십년이 넘었지만 사실 그를 알게 된 것은 이 여행에서였다. 그는 정말 독특한 '싸나이'였다. 그와 여행 중에 있었던 일화를 소개한다.

그리스를 가면 누구나 들르는 파르테논 신전을 구경하고 열댓명이나 되는 일행에 속해 그 아래 식당에서 점심을 먹고 있었다. 음식을 다 먹어가는데 유홍준이 일어나서 다음 일정에 대해 의논을 하자고 자발적으로 사회를 보며 나섰다. 다음 일정은 이윤기에게서 그리스 신화에 대한 강의를 듣는 순서였다. 그런데 다른 의견이 있으면 얘기해보잔다. 나는 원래 인품(?)이 있고 그 여행팀의 좌장 격이라 가만 듣고만 있었는데 갑자기 유교수가 "이럴 땐 정헌이 형님이 말 좀 해보슈" 하길래 "응 뭔데?" 그러니까 강의파와 놀자파로 갈렸다는 것이다. 그래서 나는 명쾌하게 "응, 이럴 땐 무조건 놀아야지" 한마디했고 다들 박수치며 좋아했다.

그래서 일행은 아테네 동부해안을 따라가는 유람선에 올라 신선한 바닷바람을 쐬고, 소주잔을 기울여가며 세개의 섬을 차례로 들러 조그만 섬의 꼭대기를 순회한 뒤에, 작은 선술집에서 그리스식 소주 락키를 들면서 '조르바 춤' 경연대회를 벌이기도 하며 진이 빠지게 놀았다. 나는 이 여행에 훨씬 앞서서 『그리스인 조르바』(이 책도 이윤기가 번역했다)에 미쳐 어딜 가나 엉터리 조르바 춤을 추곤 했다. 심지어는 마산의 어느 조각 비엔날레 리셉션장에서 축하 인사말을 할 때 "내가 춤을 좋아해서 인사말을 춤으로 대신하겠습니다" 하고 엉터리 춤을 춘

적도 있을 지경이다. 그런데 사실 내 춤이 영 엉터리는 아니다. 기운을 느끼면 절로 몸이 먼저 움직이는데 이 어찌 엉터리 춤이라 하겠는가?

그날 유람선에서는 가져온 소주들이 다 떨어졌고 드디어 내가 가방 속에 숨겨놓았던 비장의 마지막 세병을 꺼냈다. 집에서 나올 때 벽장 속에 있던 것을 급하게 가방에 집어넣어왔는데, 이 소주병을 꺼내 보니 소주가 아닌 참기름이 담겨 있었던 것이다. 왜 참기름을 왜 소주병에 담는지 아직도 모르겠다. 모두 어처구니가 없어 허허 웃을 수밖에.

그렇게 유람선 투어가 끝나고 다들 호텔방에 흩어져 삼삼오오 뒤풀이를 하고 있는데 내 방에 양주병을 들고 이윤기가 나타났다. 그는 내 방에 들어오자마자 무릎을 꿇고 "이제부터 형님으로 모시겠습니다" 했다. 나는 뜻밖이라 "왜?" 했는데 그는 오늘 내가 결정을 내려준 덕에 숙제 같은 강의 대신에 유람선 투어를 하고 놀아서 좋았다고 했다. 그렇게 나는 싸나이 이윤기를 동생으로 두게 되었다. 그는 나보다 단 한 살 아래였다. 다 나의 인품(?)이 만들어낸 일이다.

그와 나는 이 여행 이후 더 두터운 교분을 쌓아갔다. 나도 그를 좋아했고 그도 나를 좋아했으니. 이럴 때도 있었다. 그의 양평 집필실에는 사람들이 자주 모여 파티가 벌어지곤 했다. 그런데 어느 날 가평 내 작업실에 혼자 있는데 그가 찾아오겠다는 거였다. 그러라고 해서 왔는데 그는 나한테 다른 지인들과 함께 떠났던 몽골 여행에서 상처를 받았다고 토로했다. 이를 나한테 이야기하고 위로를 받고자 왔던 것이다. 그의 얘기를 다 듣고 나서 내가 한 말은 '호모 상처스'였다. 인간은 누구나 상처를 입고 상처를 주면서 사는데 뭘 그깟 걸 가지고 아직도 그러

느냐는 의미였다. 그는 맞장구치면서 '호모 상처스'를 몇번 외우며 돌아간 적이 있다.

작년 가을 그가 작고한 지 10년 되는 해 그의 수목묘 인근 집필실에 박용일 변호사, 홍선 스님을 비롯한 여러명이 모였다. 매년 그를 추모하기 위해 모이는 멤버들이다. 그 추모식을 끝내고 나는 받아두었던 그의 자서전 격인 장편소설『하늘의 문』을 읽기 시작했다. 평소에도 그를 기인으로 생각했지만 이윤기라는 사람은 보통 인간의 한계를 넘어 그 소설처럼 '하늘의 문'을 열려고 했던 '싸나이'였음을 알았다. 그는 도대체가 죽음을 두려워하지 않았다. 그 책에 보면 온갖 기행들이 나온다. 어떨 때는 섬뜩했다. 그는 말년(죽기 바로 직전까지)에 통음하다시피 했고 도대체가 부인인 소천 권오순 여사가 아무리 권해도 병원에는 가질 않았다. 내가 보기엔 거의 자진해서 '하늘의 문'으로 간 게 아닐까 한다. 이 무슨 비극이란 말인가?

여기서 잠시 색다른 이야기를 해보자. 다들 알다시피 나는 한골로 느긋하게 그림만 그리고 있지 못하는 성격이다. 2006년에는 내 성격과도 잘 어울리는 일을 벌인 적이 있다. 공주대 미술교육과 재직 시절이다. 동학농민전쟁 우금티기념사업회나 그밖의 크고작은 일에 공주 시민사회와 여러가지로 연계돼 있던 터였다.

그때 공주대 역사교육과의 윤용혁 교수와 각별히 친하게 지냈는데, 그에게 들은 바에 의하면 일본 큐우슈우의 서쪽 카라츠(唐津)시에서 좀 떨어진 카카라시마(加唐島)에서 무령왕이 탄생했고 6월이 되면 무령왕 탄생 기념축제를 연다는 이야기였다. 무령왕이 어떻게 큐우슈우

의 서쪽에 있는 조그만 섬에서 탄생했는지는 『일본서기(日本書紀)』에 잘 나와 있다고 한다. 그러니까 무령왕의 아버지인 백제 동성왕이 그 동생 되는 '곤지 사마'를 일본에 보내는데 그때 이 사마가 왕의 여자를 하나 같이 가게 해달라고 한다. 그 허락을 받아 항로를 따라 카라츠 앞 으로 갔을 때 갑자기 이 부인이 산기를 느껴 배를 인근의 조그만 섬으 로 갖다 대고 샘이 나오는 동굴에 눕혀 애를 낳으니 아이가 자라서 무 령왕이 된 것이다. 그런 설화 덕에 이 카까라시마에서 해마다 6월이면 무령왕 탄생 기념축제를 연다.

그래서 무령왕 탄생지인 카라츠시와 무령왕릉이 있는 공주시가 자 매결연을 이어오고 있다고 했다. 이 역사에 관심과 흥미를 가지고 있 던 차에 윤용혁 교수와 '무령왕 국제네트워크 협의회'에서 그 탄생비 의 디자인과 설립을 주도해달라는 요청이 와 관여하게 된 것이다. 그 당시의 사정은 윤교수가 아래와 같이 정리해놓았다.

기념비 설계와 제작을 공주에서 담당하기로 됨에 따라, 이 문제를 공주대 미술교육과 김정헌 교수와 협의하였다. 김정헌 교수는 금번 사업의 의미에 대하여 깊이 이해하고 제자인 윤여관 선생과 이 일을 담당하기로 약속하였다. 그리고 2005년의 무령왕 축제에 임원진과 함께 참가하였다. 2005년 무령왕 축제에는 한일관계 경색 속에서 방 문단 모집이 불가한 상태에 있었다. 이에 따라 네트워크협의회의 임 원진을 중심으로 소수의 참가단을 구성하였는데, 6월 5일의 축제 전 일 가당도에서 주민들과의 대화 가운데 김정헌 교수는 준비한 2건

카카라시마 아이들과 무령왕 탄생기념비

의 기념비 스케치를 만들어 소개하고 의견을 들었다. (…) 우선 김정헌 교수가 설계와 제작 전반에 대한 총괄 책임을 맡기로 하고, 윤용혁이 집행위원장으로 실무를 맡는 것으로 정리하였다.

이 탄생비 디자인과 제작에는 공주대 미술교육과 제자인 윤여관이 전적으로 관여하여 이루어졌다. 총괄 지휘한 것은 나였지만 윤여관은 공주시민사회의 중추로 아직도 활약하고 있다. 위에서도 나오지만 카라츠시와 공주시의 시민네트워크가 양국 컬처로드의 모범을 보여준 사업이었다.

우여곡절 끝에 2006년에 드디어 '무령왕 탄생기념비'가 카까라시마 항 입구에 세워졌고 기념비 제막에 여러 문화예술인(이윤기 작가, 최열 환경운동 사무총장, 이영욱 미술평론가, 이종민 전북대 교수 등) 10여명과 함께 참가했다. 이 사업으로 나는 카라츠시를 여러번 방문하게 되었고 카라츠에서 여객선으로 30분가량 걸리는 카까라시마로 오갈 때에는 그 항구, 요부꼬항에 있는 오징어회(일본말로 '이까사시미')가 그야말로 일품이라 그후에 유홍준과 같이 간 일본 문화유산답사 때 일행이 탄성을 지르며 좋아했다. 지금은 코로나19로 다 막혀버렸지만 언젠가 한번은 더 가보고 싶은 곳이다.

그다음 해에는 중국의 실크로드를 가게 되었다. 동아미술관이 물주가 되고 지금 국립현대미술관장으로 있는 윤범모에 의해 조직된 여행이었다. 손장섭, 임옥상, 황재형, 오원배, 최동열, 한만영 등 내가 잘 아는 유명한 화가들로 구성된 실크로드 여행이었다. 손장섭 선배만 빼고

나머지는 다 후배들이었다.

먼저 우르무치로 들어가 그 일대를 둘러보고 손오공이 갇혔다는 장엄한 화염산을 지나 투루판을 거쳐 난주로 해서 황하강을 빠져 서안으로 나오고 다시 성도로 해서 티베트로 들어가고 네팔을 거쳐 인도로 가서 홍콩을 거쳐 돌아오는 긴 여행이었다. 이 여행 중에 크고작은 사건들이 많았지만 여기서 다 어떻게 드러내겠는가? 이렇게 많은 여행을 다니는 동안 세상에 대한 식견이 늘어났는지는 알 수 없지만 어쨌든 세상을 더 많이 보고 싶은 욕망의 발로였을 것이다.

코로나19가 터지기 전인 2017년에 간 곳이 행복의 나라 부탄이다. 지역재단의 박진도 이사장(그는 부탄에 대해 책을 낸 바도 있다)의 인솔로 열댓명이 참여한 답사기행이었다.

부탄에서는 많은 것을 배웠다. 동서로 긴 부탄왕국을 버스로 답사하는데 그들은 교통사정이 여의치 않은데도 도로공사 등 개발을 자제하고 자연과 더불어, 때로는 순응하며 사는 게 눈에 띄었다. 불교를 믿는 국민들은 개발과 외자 도입을 자제하는 국왕의 시책을 잘 따르는 듯 보였다.

부탄 정부는 첫눈이 내리면 그날을 공휴일로 지정하여 온 국민이 축제처럼 즐긴다. 곳곳에 사원(탁상 사원)들이 자리잡아 승려들이 국민을 교화하고 지도하고 있으며 국민은 그러한 승려들을 너나없이 잘 모신다고 한다. 또한 도축을 금지하여 필요한 육류는 수입해서 유통된다. 얼마나 철저한 불교국가인지를 알 수 있다. 그리고 모든 건물에는 불교식 창호를 똑같이 사용하여 건물의 외관부터 평등사상을 고취하는

부탄의 탁상사원(Paro Taktsang)

것을 알아볼 수 있다.

부탄에서는 관광객의 입국도 제한한다. 입국이 허용되더라도 적지 않은 돈을 내야 한다. 외국 관광객에 의해 '행복'의 질서가 허물어질 수 있다고 보기 때문일 것이다.『행복한 나라 8가지 비밀』에서 저자 이지훈은 부탄에 대해 이렇게 요약하고 있다.

불교왕국인 부탄은 말할 것도 없이 불교의 영향력이 절대적이다. 부탄 국민의 정신세계와 공동체 생활이 불교를 중심으로 이루어진다고 보면 된다. 부탄 정부와 국민의 행복관은 티베트 불교에 깊이 뿌리내리고 있다. 부탄 사람들은 모든 존재가 인과관계로 연결돼 있다

는 연기법(緣起法)을 믿는다. 여기서 모든 존재는, 사람만이 아닌 자연도 포함된다. 즉 인간과의 관계뿐만이 아니라, 자연과의 관계도 공존, 공생해야 한다는 세계관을 가지고 있다.

그래서 이들은 자식이 성공하게 해달라, 재물이 많아지게 해달라 기도하지 않는다. 자연이 제자리에 그대로 있도록 기원하고, 자기 자신이 아니라 남을 위해 기도한다. 한국의 소위 고등종교라는 집단의 기복화된 기도와 비교해보라. (…) 또한 부탄 사람들은 공동체 의식이 높다. 산악 지역에 흩어져 고립되어 살아가면서 자연스레 체득한, 강력한 연대와 협력의 미덕을 갖추고 있다. 부탄 국민들을 대상으로 행복지수를 조사하면 매우 높은 수치가 나오는 것도 이런 불교적 세계관과 사회적 유대감이 크게 작용한 결과로 보인다.

이 부탄 여행에는 민변의 안상운 변호사와 이창현 국민대 교수, 시민운동가 이지훈 등이 같이했는데 귀국한 후에 박진도 교수와 이지훈 등은 '국민총행복전환포럼'을 만들어 운영하고 있다고 한다. 나는 그 포럼의 고문이다.

내가 이렇게 행복을 추구하는 나라 부탄왕국을 길게 설명하는 이유는 그들이 산업자본의 침탈을 막고자 하는 이유가 우리의 민중미술이 권력과 자본에 저항하며 추구하는 이념과 흡사하기 때문이다. 부탄이나 민중미술이나 민중의 공동체가 공동선을 이루며 살기를 원한다는 면에서 같은 지향을 가지고 있는 셈이다.

그동안의 적잖은 분량의 독서도 이러한 세상을 좀더 넓고 깊게 보기

위함인지도 모른다. 이렇게 알게 모르게 넓혀진 세상은 어쩔 수 없이 나의 그림을 '잡스럽게' 만들었고 그 '잡스러움'이 나를 민중미술로 이끌었으리라 생각한다. 그러나 '잡스러움'에도 불구하고 작가나 작품에는 '품격'이 있어야 한다는 게 내 생각이다(이에 대해서는 2부에 수록된 「예술의 품격에 대하여」 참조).

2010년대의 활동들

　세상일에 관심이 많은 나는 2016년에 구기동 주택가에 자리잡은 '아트스페이스 풀'에서 개인전을 갖게 된다. '풀'은 주로 젊은 미술가들이 모이는 우리나라 최초의 대안 공간이다. 이 공간은 그동안 꽤 유명한 전시를 많이 했는데 나는 2012년 유신 40년 기념전에 출품작가로 참여했을 뿐 아니라 「꿀떡꿀떡 낄낄낄 ― 유신의 소리」라는 대본을 쓰고 직접 출연하여 퍼포먼스식 연극을 한 바도 있다. 이 연극은 괴테의 『파우스트』를 패러디하여 악령 메피스토펠레스가 박정희의 혼령을 데리고 이 땅에 내려와 '박정희의 업적'을 둘러보는 장면이 주를 이룬다. 한예종의 윤한솔 교수가 연출을 도와주었고, 영화에도 여러번 출연한 적이 있는 현발의 진짜 배우 민정기, 화가 겸 영화감독인 박찬경도 까메오로 출연했다. 이 퍼포먼스식 연극은 그 당시 읽고 있던 에커만의 『괴테와의 대화』에서 출발했다. 에커만의 책을 읽고 다음에 『파우스트』를 읽던 중에 갑자기 악령 메피스토펠레스에 꽂혀 내 상상력에 불이 붙었다.

'백년의 기억전' 중 「박정희와 유신이 내던 소리」(2003)

2004년의 개인전 '백년의 기억전'에서도 이와 관련된 작품이 있었는데 「박정희와 유신이 내던 소리」는 박정희가 유신독재로 이 세상을 탄압하고 있을 때를 상정한 그림이다. 이 작품은 재일동포 유학생 간첩단사건의 서승을 불러내 박정희의 유신정권을 비난하는 일종의 정치풍자화다. 이 그림이 마침 유신 40년을 기억하고 풍자하는 전시에 작가 양아치의 설치작품과 같이 걸리게 되었는데 달랑 한점만 선보이기에는 빈약하기도 해서 이 연극을 만들어 퍼포먼스를 펼친 것이다.

여기에 「꿀떡꿀떡 낄낄낄」의 몇 대목을 싣는다.

(영상으로 수요집회와 소녀조각상을 잠시 비쳐준다)

박(김정헌) 그것은 그때 일본의 엉터리 선전에 속아 끌려간 사람들 잘 못이지 나는 손톱만큼도 잘못을 저지르지 않았네.

메피(민정기) 참 기가 막히군. 악령인 내가 듣기에도 나보다 더 악령 같은 소리를 하는군. 이 소리들은 그 엉터리 '한일협정'으로 아직도 구천을 헤매고 있는 많은 일제시대의 피해자들이 내지르는 소리인 지도 몰라.

박(김정헌) 그래서 그런지 이상한 소리들이 점점 심해지는군. 아. 괴로워…….

(알지 못할 이상한 소리들이 점점 커진다)

박(김정헌) (괴로워하며) 그런데 이따위 그림을 그린 놈은 누구야? 내가 살아 있었으면 이따위 그림은 절대 용납 안했을 거야. 전부 압수 해서 불살라버렸을 거네. 지금 정권을 잡은 MB가 명박인가는 도대체 뭐하는 게야? 독재를 하려면 좀더 독하게 해야지. 쯧쯧.

메피(민정기) 내가 알기에는 임자가 죽은 해에 '현실과 발언'이라는 민중미술패거리가 나타나면서 이런 그림이 유행했다고 하더군.

박(김정헌) 도대체 그림이 어떻게 역사와 현실을 그리겠다는 게야. 조국근대화를 통해 뱃대지가 불러지니까 이런 요상한 그림도 나타나는 게 아닌가?

메피(민정기) 하긴 나를 창조한 괴테 선생도 이런 그림을 좋아할진 모르겠네. 그러나 괴테 선생은 역사와 현실에서 폭넓은 상상력이 나온다고 항상 강조했지.

박정희 역의 민정기(왼쪽)와 메피스토펠레스로 분장한 김정헌(오른쪽)

박(김정헌) 올해가 내가 유신선포를 한 지 꼭 40년 되는 해일세. 이 자들도 역사적으로 10월유신이 중요하다는 걸 알긴 아는 모양일세. 10월유신 40년을 기념하는 전시회를 연다고 하니 말일세.

메피(민정기) 임잔 그야말로 (고집)불통이구먼. 이명박과 임자 딸한테서도 나타나는 그 '불통' 말이야. 그들은 10월유신을 찬양 고무하기 위해서가 아니라 10월유신을 통해서 역사가 얼마나 왜곡되고 임자의 독재와 억압이 이들의 내면에 어떻게 착종되어왔는지를 밝히려고 이런 전시를 만든 게 아닌가?

박(김정헌) 하여튼 못마땅하군. 내 병이 점점 더 심해지겠구먼. 이런 그림을 보니 우리가 원래 있던 저승으로 돌아가자구. 메피 선생.

메피(민정기) 그러세. 괴로움이 즐거움인 우리의 보금자리, 악령들이 낄낄대는 저승으로 돌아가세나. 임자나 명박이가 한 짓을 보니 악령인 내가 할 일이 별로 없어 보이네. 내가 자네들을 후계자로 지명하고 나는 은퇴해야 되겠네.

(메피와 박정희, 제일 처음 올라탔던 자동차에 올라 빠져나갔다가

김정헌 「이상한 풍경」(1999)

다시 돌아온다)

박(김정헌)　한국엘 갔다 오길 잘했네. 유신의 소리가 아직도 나를 괴롭히고 있긴 하지만, 그곳엔 나의 딸 유신공주, 그네가 나보다 더 유신의 망령을 잘 퍼트리고 있더군. 아주 잘하고 있어. 흐흐흐. 어리숙한 백성들을 잘 꼬드겨 대부분의 사람들을 종북이 아닌 '종박'주의자로 만들어놓았어. 유신 만세, 나의 진정한 후계자 내 딸 박그네 만세!!!

(두 사람이 바깥마당으로 퇴장한다, 이때 마당의 한쪽 구석에서 한 소녀가 기타를 치면서 「그때 그 사람」을 부르고 있다. 멀리서 "탕탕" 소리도 들려온다)

배우: 김정헌, 민정기, 박찬경

연출: 윤한솔, 박현지

기획: 김희진, 최재민, 정지영, 김수연

장비: 양철모, 상상우, 이성돈

양아치 작가 등을 김정헌(대본, 출연)이 소개한다

물론 어설픈 데가 없지 않았던 연극이지만 그래도 박정희 유신을 풍자하는 데는 부족함이 없었다는 생각이다.

이렇게 '풀'과의 인연이 이어져오다 이번엔 아예 거기서 전시를 갖게 된다. 2016년 '생각의 그림·그림의 생각: 불편한, 불온한, 불후의, 불륜의, … 그냥 명작전'이라는 요란스러운 부제를 내붙인 그런 전시였다. 이 전시는 후배들인 미술평론가 이영욱과 화가이면서 글도 쓰는 황세준이 내 가평 화실에 찾아와 작품 선정을 도와주어 이루어진 것이다. 이들은 내 화실에 들러 이것저것 묻곤 했는데 그러다 묵혀두었던 작품을 찾아내어 아주 좋다는 평가를 하는 바람에 귀가 얇은 나로서는 '그런가?' 싶어 풀에서의 전시까지 이르게 된 것이다. 물론 여기다 이런저런 작품을 더 만들어 추가했는데 결과적으로 나도 만족할 만한 전시였다고 생각한다. 여기서 나 스스로 명작이라고 칭하는 「희망도 슬프다」가 탄생했다. 이 전시회에는 세월호참사의 슬픔을 그린 그림들이 많았다. 「희망도 슬프다」도 그중 하나다.

이 전시회의 부제 '불편한, 불온한, 불후의, 불륜의, … 그냥 명작전'을 보고는 누구나 고개를 갸우뚱거렸다. 황세준이 이를 잘 해제해주었

김정헌 「희망도 슬프다」(2015)

다. 리플렛에 실린 그의 해제를 몇가지 추려보자. 그는 다음과 같이 설명한다.

> 그림의 생각,은 수많은 갈래일 거다. 보는 사람의 수만큼이나 많은 생각들이 그림이 제시한 이미지를 따라 이 세계의 정면과 이면을 들여다보고, 다시 자신의 삶과 자신의 문제에 도착한다. 그림을 본다는 것, 혹은 예술을 경험한다는 것은 '다른 사람'이 되기이다. 어떤 이는 아주 다른 사람이 되기도 하고, 어떤 이는 조금 다른 사람이 된다. 매 순간 우리는 다른 사람이 되어가고 그 모든 다른 사람들이 바로 그 사람이다. 그림의 생각이 우리를 이끌어주는 건 그런 역동적

체험이고 그런 역동성 속의 자기해방이다. 그걸 위해 그림은(도) 깊이 생각을 하는 것이다.

그리고 아니불(不) 자로 늘어놓은 부제 중 '불편한'에 대해서는 이렇게 쓰고 있다.

김정헌의 그림은, 그렇다, 불편하다. 아주 초기의 몇 작품이 그나마 덜 불편하지만 그후의 작품은 내내 불편하다. 예를 들어 모네가 햇빛 가득한 둔덕에 양산을 들고 서 있는 여인을 그린 그림을 볼 때 (인상파 회화에 중독된 보편적인) 우리는 얼마나 행복한가. 그의 그림에는 그런 안락(安樂)은 없다. 그는 억압적인 권력에 분노하고 자본의 탐욕을 질타하며 고장난 제도를 비판한다. 우리는 그걸 '비판적 리얼리즘'이라 불렀었다. 그는 비판적 리얼리즘의 선발주자 중 하나다. 그러니 그의 그림이 불편할밖에. 거기에는 그러나 세계에 대해 고민하고 그를 바탕으로 새로운 세계를 꿈꿔볼, 그런 황홀은 있다.

얼마나 명쾌한 시적 해설인가?

이때 헥사곤이라는 1인 출판사에서 처음으로 그동안의 그림들을 모아 자그마한 화집(나는 화가들이 흔히 만들어내는 두껍고 큰 화집을 꺼려왔다)을 내고 또 그간의 글을 묶어 『이야기 그림 ― 그림 이야기』라는 선집도 만들었다. 「나의 옛날이야기」라는 장에 내가 SNS에 올렸

던 나의 짤막한 인생 스토리 83편을 싣고 그동안 써온 에세이와 내 그림에 대한 비평문도 엮어 넣었다.

'풀'에서 전시회를 하는 동안 그곳 운영에 대해 여러 이야기를 들었다. 전시에서 팔린 내 그림값의 3할 정도는 '풀'에다 후원금(?)으로 주었음은 물론이다. 아마 몇천만원은 될 것이다. 마침 그들에게 들은 바로는 매년 젊은 작가 전시를 공모하면 200명 전후의 작가들이 모인다는 거였다. 그중에서 서너명을 뽑아 전시를 지원한다고 하여 이를 내가 떠맡기로 했다. 매년 초에 선정된 작가들에게 1천만원을 지원하고 그걸로 프로그램을 운영해 연말에 '풀'에서 전시회를 열어준다는 조건이다. 이 프로그램에 풀랩(POOLAP)이라는 이름을 붙이고 2015년부터 2019년까지 매년 1천만원씩 도합 5천만원을 지원했다.

2020년에는 코로나19 사태와 함께 '풀' 내부적으로도 문제가 생겨 중단됐다. 얼마 전 그 대표자였던 안소현의 전언에 따르면 사단법인 아트스페이스 풀은 성추행과 관련된 문제로 인해 총회의 결의로 공식적으로 해산한다고 한다. 주로 젊은 미술인들의 활동무대였던 '풀'의 해체는 안타깝기 그지없는 일이다.

'풀'에서 시작된 젊은 작가 지원은 성북구의 '이야기청(廳)'으로 이어졌다. '이야기청'의 발상은 단순명료하다. 지역에 사는 노인들의 이야기를 들어주고 그들이 살아온 이야기를 젊은 작가들이 미술을 비롯한 여러 예술장르로 재창조하는 것이 골자다. 지역에 사는 노인들은 자기가 살아온 이야기를 젊은 사람들(주로 풀랩 출신 예술가)이 들어주는 것만으로도 자신의 삶에 자존감을 가지게 된다는 것이 내가 '이

야기청'을 제안한 주된 이유다. 이미 제천 대전리 폐교 '마을이야기 학교'에서 실행한 바 있어 나는 이 프로젝트에 확신을 갖고 있었다.

제일 처음 성북동에 사는 문화연대의 이원재·황지원 부부가 이 제안을 받아들여 자기 일처럼 해준 덕분에 시작이 잘된 편이다. 성북구에서 자그맣게 시작했지만 몇년 만에 영등포구와 송파구의 문화재단으로 확대되었고 서울문화재단의 지원을 받고 서울시의 시민참여예산제에 반영되어 5회째(서울시민청에서 '사사이람'이라는 타이틀로 전시회가 열렸다) 이어가고 있다. 문화연대 등 시민단체의 적극적 협력이 있어 가능했던 일이다. 아래는 '이야기청' 제안서의 일부분이다.

인류가 사회생활을 시작하면서 많은 '이야기'들이 만들어지고 소멸했다.

개인이나 가족에 얽힌 작은 이야기들 — 미시서사부터 부족이나 국가 같은 큰집단의 거대서사들 — 신화, 전설 등에 이르기까지 수많은 이야기들이 생성되고 지금까지 이어져오고 있다. 그러나 모든 이야기의 시작은 나를 중심으로 한 미시서사로부터 출발한다.

예술의 기원을 진화론적으로 설명한 브라이언 보이드는 예술을 '이야기'와 동일선상에 놓고 설명한다. 특히 만들어진 이야기인 픽션에는 예외 없이 가상의 세계와 상상력이 작동한다는 이야기다. 이는 나와 같은 시각예술 작가들의 경우도 마찬가지다. 거대하고 스펙터클한 그림이 경탄을 자아낼 수도 있지만 관객은 작고 소소한 그림에서 더 큰 감동을 가질 수도 있다.

모든 노인들의 살아온 이야기는 기억을 소환하여 실제와 같이 이야기하지만 대부분은 현재와 앞으로 살아가야 할 남은 생존에 맞추어 재가공된다. 어떤 기억이 희미하거나 망실된 부분은 현저히 자신의 처지에 맞추어 가공된다. 그러나 대부분의 노인들의 이야기는 그 자신만이 가지는 뚜렷한 특징을 가지고 있다.

어떤 이야기는 회한과 슬픔으로 가득 차 눈물을 흘리기도 하지만 또다른 노인들은 이야기 도중에 흥이나 노래와 춤을 추기도 한다. 이런 노인들의 이야기를 듣고 예술가들이 자기의 작업으로 만들어낼 수 있지 않을까? '이야기청'에 젊은 예술가들의 참여는 이렇게 시작되었다.

우리나라의 근현대사가 다사다난하고 굴곡진 것이었기에 한 노인네의 삶 또한 우리 역사를 압축한 것과 다를 바 없다. 따라서 이러한 노인들의 삶을 듣는다는 일은 쉬운 일이 아니다. 특히 젊은 예술가들에겐 더욱 그러하리라.

내가 자주 인용하는 바이지만 한창훈의 연작소설 『행복이라는 말이 없는 나라』(한겨레출판 2016)에 실린 「쿠니의 이야기 들어주는 집」이라는 단편 속 우화는 이러한 '이야기를 들어줌'의 효과를 잘 보여준다. 재독 철학자 한병철은 미하엘 엔데의 『모모』를 인용하면서 '경청은 누구에게나 그에게 속한 것을 되돌려준다. 경청은 화해시키고, 치유하고, 구원한다'는 것을 강조하기도 한다. 나는 글 읽기 또한 다른 사람들의 인생을 알게 하고 세상 사는 지평을 넓혀줌으로써 무한한 가능성을 가

진 '경청'의 일종이라고 생각한다. 사실 나보다 훨씬 이전인 1990년대에 영남대 문화인류학과 교수였던 박현수는 점점 사라져가는 우리나라의 노인층에 주목해 '20세기 민중생활사연구단'을 조직하여 전국의 노인들을 찾아가 그들의 이야기를 구술 채록하고 사진까지 남기는 등 막중한 문화유산을 기록한 바 있다. 내가 민중미술이라 할 때의 '민중'은 이러한 노인들을 포함해 우리의 역사를 함께한 모든 인민을 포괄하는 것임은 물론이다.

'풀'에서 2016년 '생각의 그림·그림의 생각전'을 마치고 나서 2018년에는 서촌에 있는 보안여관이라는 색다른 공간에서 '유쾌한 뭉툭'이라는 제목으로 '김정헌 주재환 2인전'을 열었다. 보안여관은 일제강점기 때 조선총독부라든가 그후 청와대를 방문하는 공무원들이 사용했던 숙소로 오랫동안 실제 여관으로 쓰이다가 폐업한 뒤 버려져 있었는데, 최성우 대표가 조그마한 방들이 남아 있는 이 건물을 사들이고 그 옆에 신관을 지어 갤러리로 운영하면서 독특한 문화공간이 되었다.

이러한 공간에서 나보다 더 독특한 작업을 하는 주재환(나와 같이 현발 창립멤버이고 별명이 자칭 '주격조'다)과 내가 전시를 하니 화단에서, 아니 민중미술판에서 상당히 주목을 받았다.

아주 '상식적'인 나에 비해 주재환이 현발 창립전에 출품한 「몬드리안 호텔」과 「계단을 내려오는 봄비」는 서구 모더니즘의 신화화된 대가들인 몬드리안과 뒤샹을 뒤집어엎는 유쾌한 전복 작업이었고 그때부터 그는 유명세를 타고 있었다. 여기에 민중미술판에서 '품격'있는 작가로서 내가 같이 2인전을 하게 되니 그야말로 독특한 문화공간에 어

주재환 「내 돈」(1998)

울리는 전시가 된 것이다. 나는 그동안 잘 전시되지 않은 작품들 위주
로 고르고 몇점을 더 그려 보냈다.

그런데 주격조 선생은 여전히 파격적인 '1000원짜리 미술'을 여러
점 내보였는데 종이 위에 색연필로 계속 써내려간 「내 돈」이 특히 주목
을 받았다. 이 그림에 대해 심광현은 백남준에게 뒤지지 않는 사유라
고 비평문에 써주었다. 심광현은 그의 다른 작품 「읽지 마세요」를 우주
적으로 사고하면서 지구적으로 행동하자고 요청하는 것으로 읽는다.

주재환은 후배 비평가들에게, 예컨대 심광현을 향해 "거 후라이 좀
까지 말고 쉽게 써. 몸에 힘 좀 빼고 말이야"라며 양아치적 발언을 서슴
지 않았는데 아무도 이 말을 기분 나쁘게 생각지 않았다. 그에게는 먹

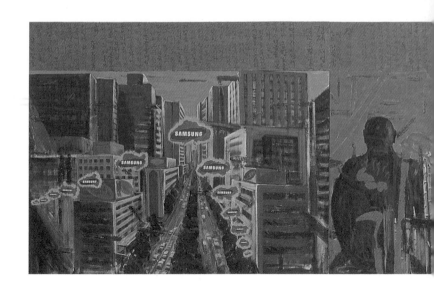

물들의 허위의식을 단숨에 박살내는 민중의 지혜가 번뜩인다는 것이 심광현의 평가다. 그는 주재환을 가리켜 '민중적 격조'라고 상찬한다.

하여튼 그와의 2인전 '유쾌한 뭉툭전'은 '격조있고 뭉툭한' 즐거운 전시가 되었다. 아래는 그와의 전시에서 내가 주격조에게 부친 글이다.

그는 오랫동안 출판사 편집 일을 맡아 했는데 그것이 요즘 만들고 있는 '편집미술'의 밑천이다. 편집자란 시공을 넘나들며 모든 자료들을 짜깁기하고 인용하거나 차용해야 유능하단 소릴 듣는다. 탁월한 문화이론가 벤야민은 인용의 중요성을 강조 하면서 그는 인용으로만 이루어진 책을 만들고자 했는데 우리의 주격조 선생은 인용으로 작품을 만드시니 누가 더 윗길인가?

광주비엔날레 출품작 「경제·종교·정치」(1995)

　　나처럼 두루뭉술하게 뭉툭하고 통 큰 패러디를 구사하는 작가의
눈으로는 '껌딱지' 같은 꾀죄죄한 폐품들(버려진 쓸모없는 물건들
을 몽타주하는 — 이것도 벤야민을 닮았다)을 이용하는 주격조의
작품들이 눈에 안 찰 때가 많았다. 그러나 그의 내공이 쌓인 작은 소
품들은 (격조있게) 자세히 들여다보면 볼수록 우주를 품고 있으니
어찌 경탄치 않을 수 있겠는가.

　　그와의 이번 2인전은 40년 가까이 어떤 가치를 공유하며 지내왔
는지, 서로간의 차이와 같음을 확인하는 전시회가 될 터이다. 주격
조 선생은 원래 격조가 있으시니 나 같은 사람을 통해 격조가 더 높
아질 리는 없을 터이나 그에게서 얻는 것이 많을 수밖에 없는 나는
이 전시가 끝나면 스스로 '김품격'이 되어 있으리라.

여기에 심광현 교수가 팸플릿에 쓴 서문 일부를 덧붙인다.

이런 점에서 김정헌의 서사적 회화의 전략은 개방적인 만큼 언제나 미완성 상태에 머물 수밖에 없는데, 이는 주선생의 민중적 격조가 배어 있는 익살스러운 '도깨비 그림-말놀이'가 끝없이 열려 있는 것과 다르지 않다. 달리 말하면 이들의 개별 작품들은 전통적인 의미에서 독립적인 기표로서 완결된 물질성을 중시하는 '아트워크'(그래서 고가로 매매되는 상품으로서의 예술작품)라기보다는, 관객으로 하여금 수직적이고 닫힌 세계관을 열고 수평적이고 상대론적인 세계로 나아가게 유도하는, 지각과 생각과 행동이 새롭게 피드백을 이루도록 촉발하는 일종의 시각적 계기에 가까워 보인다는 것이다. 물론 이들의 시각적 계기들은 멈추지 않고 계기를 이어가는 중이다. 이렇게 '사물의 미학'이 아니라 '관계의 미학' 혹은 '과정의 미학'으로 나아가고 있는 이들의 미학이 오늘의 시점에서 어떤 의미를 가질 수 있을까?

심광현의 지적대로 '주격조'와 '김품격'은 두 사람만의 관계가 아니고 사회 전체를 품으려는 '민중적 관계'를 만들려는 노력이 아니겠는가?

한편 주격조 선생은 2인전을 좋아하여 나를 비롯한 여러 작가들과 2인전을 가졌는데 올해 5월에는 웹툰 「신과 함께」로 유명한 그의 아들

주호민 작가와 서울시립미술관에서 부자간의 2인전으로 대성황리에 초대전을 열었다. 그의 아들이 워낙 연예인만큼 인기가 있어 관람객이 넘치는 바람에 첫날에는 가보지도 못했다. 전화로만 축하를 하였더니 뭐 '가문의 영광'이라고 너스레를 쳤다.

어쨌든 주격조와의 2인전이 끝나고 나는 2019년 평창동에 있는 김종영미술관에서 초대전을 가지게 된다.

어쩌다 보니… 어쩔 수 없이…

이 전시는 거의 나의 회고전 같은 것이었다. 전시회 기획과 작품 선정부터 전시장에서의 작품 구성에 이르기까지 모든 과정은 나와 40년을 같이한 이영욱이 힘써주었다. 그와 더불어 후배 황세준도 이 일을 거들어주었다.

이 전시회엔 나의 온갖 그림들이 다 끌려나왔다. 정말 '회고전'다웠다. 나의 은사인 최종태 선생이 뒷받침해준 덕택이었다. 이영욱은 이 전시의 비평문 「어쩌다 왜?: 김정헌의 화력난생(畵歷亂生)」에서 나의 화력을 잘 정리해주었다. 그는 이 글에서 나를 '상식의 화가'라 규정하며 다음과 같이 시작한다.

이번 전시의 타이틀은 '어쩌다 보니…어쩔 수 없이…'다. 김정헌이 손수 지은 제목이다. 아마도 그는 현재에 이른 자신의 노정이 우연과 필연이 겹친 흐름 때문이었다고 겸손하게 회고하고 싶은 듯하다. 하지만 이 여정은 둔중한가 하면 예민하고 현명한가 하면 뚝심있는

그가 동시에 위트와 유머로 탐색하고 성취한 격동의 과정이기도 하다. 일상인-예술가-사회운동가로서 분열과 일체를 동시에 밀고 나갔던 그의 여정은 지속적인 변전이 여일(如一)함과 함께한 보기 드문 사례다.

현발 시기와 민미협 시기에 대한 비평은 생략하고 1993년에 있었던 3회 개인전 '땅의 길, 흙의 길'에 대한 그의 글을 잠시 언급하자.

3회 개인전 '땅의 길, 흙의 길'의 작업들은 땅, 흙과의 대면으로 열리는 생태적 삶의 가능성에 대한 관심이 두드러진다. 동학이라는 역사적 소재를 다룬 일군의 작업이 있지만, 나머지 대부분은 생명과 삶의 근원으로서의 흙과 땅의 위상을 드러내는 데 집중해 있다. (⋯) 흙이 모여 땅으로 일어서는 모습을 형상화한 이 작업들 다수는 흙과 땅에서 태어나는 생태계(질경이, 똥, 벌레, 나비, 새⋯), 그 생명과 닮아 있고, 그것과 함께하며, 또한 노동을 통해 그 생명을 키우고 수확하며 다시 땅으로 순환시키는 농부 (⋯) 흔히 노동자, 농민, 여성주의 미술에 대해 논의할 때면 예술가의 신원이 논점으로 떠오르곤 한다. 하지만 좋은 예술가의 경우 그의 신원은 예술가다. 예술의 위력은 삶에서 출발하여 삶을 벗어나게 하며, 예술가의 해방은 자기 자신으로부터의 해방에서 시작된다. 김정헌은 예술가로서 농민과 자신을 쉽게(혹은 과도하게) 동일시하지 않되, 애정과 성찰로 이 작업들을 해냈다.

김정헌 「땅과 더불어」(1992)

　　김종영미술관에서 열린 이번 전시에선 어느덧 현실로 다가온 탈
근대, 탈산업화에 대한 그의 성찰을 엿볼 수 있다. 산업화, 근대화에
대한 비판으로 시작된 그의 화력(畵歷)이 탈산업화의 현실과 대면
하게 된 것은 아이러니다. 신작들에서 두드러지는 것은 산업폐기물
이 되어버린 산업화시대의 공장, 기계들을 녹색의 식물 혹은 호미,
낫 등과 대비시키는 그의 시점이다. 다시 말해 녹색의 귀환을 소망
하는 시점이다. (…) 「갈등을 넘어 녹색으로」에선 대형 중공업 폐기
물 사이로 녹색나무가 자라고, 말풍선들 옆으로 여기 생명의 소리가
흘러나온다. 농촌 혹은 생태적 삶에 대한 그의 오랜 지향은 이 시점

김정헌 「갈등을 넘어 녹색으로」(2019)

에서 새롭게 활기를 띤다(그는 녹색당원이다).

최민은 한 글에서 다음과 같이 말한다. "예술적 자유는 모든 자유의 시작이자 끝맺음이다. 이 점에서 80년대 민중미술인들은 예술적 자유의 한 차원을 실험해보았다고 생각한다. 그러한 실험의 흔적은 성공한 작품에서만이 아니라 실패한 작품에서, 성공한 작가에서만이 아니라 실패한 작가에게서 분명하게 볼 수 있다." 김정헌 또한 "나는 성공한 것은 아니지만 실패를 두려워하지 않았다"고 말한 바 있다. 이렇게 보면 문제는 성공과 실패가 아니라 자유, 실험에 있는 듯하다.

이 전시회의 제목은 이 글의 처음에 등장한 '어쩌다 보니… 어쩔 수 없이…'였다. 여기에 이 전시에 쓴 내 서문 일부를 싣는다.

이번 전시의 작품들은 대부분 산업화의 과정을 거쳐 이제 폐기된, 또는 폐기될 쓰레기 같은 것들을 많이 그렸다. 특히 이번 전시는 사진작가 조춘만이 찍고 기계미학의 대가인 계원대 이영준 교수가 해제한 독일의 중공업지대 『Völklingen: 산업의 자연사』라는 책에서 영감을 받아 대형작업을 몇점 시도하였다. 또 그의 안내로 당인리 화력발전소를 견학할 수 있었는데 이런 대형 중공업 기계들을 보면서 어쩔 수 없이 산업화 과정을 거친 우리의 사회를 시각적으로 다시 한번 성찰하는 기회를 가지기 위해서였다.

산업화의 대형 시설과 기계들이 우리들의 삶을 풍요롭게 했는지 모르지만 이 사회는 '어쩌다 보니' 또 '어쩔 수 없이' 위기에 내몰리고 있다. '탄소문명'과 산업화로 이룬 '성장시대'가 끝났다고 진단하는 학자들이 적지 않다. 나 같은 그림쟁이들에게도 그 위기의 징후가 날로 심각하게 느껴지고 있다.

지금까지 우리들은 성장의 신화에 취해 모든 것을 채우기에 바빴다. 이제 우리는 이것들이 비어가는 모습을 슬픈 눈으로 지켜봐야 한다. 시설이 폐기된 빈 공장, 빈 도시, 빈 집들, 빈 몸까지 우리들은 도처에서 우리들의 슬픈 자화상을 목도하고 있다. 마치 7,80년대 서울과 수도권 공장으로 농민들이 이주하여 텅 빈 농촌처럼……

김정헌 「어쩌다 당산나무」(2019)

이번 전시는 가능하면 나이 들면 '어쩌다 보니', '어쩔 수 없이' 치르는 전시회가 되지 않도록 제법 노력을 한 편이다. 아무리 작가가 노력한 티를 내도 결국 작품을 완성하는 것은 관객들의 몫이다. 관객들에게 작품을 완성해달라고 정중히 부탁드린다.

이 전시회엔 많은 관람객이 와주었는데 까칠하기로 유명한 내 친구 '날카 김종철'이 와서 처음부터 흐뭇하게 전시장에 함께해주었다. 정말 오랜만에 보는 그의 웃음 띤 얼굴이었다. 그는 그 뒤에 『녹색평론』의 표지화로 나의 그림 「땅미륵」을 실었다.

김정헌 「땅미륵」(1992)

여기서 김종철에 대해 잠시 살펴보자. 그는 작년인 2020년 6월에 타계했다. 며칠 있으면 1주기 행사가 있다. 나는 그를 대학교 시절 오윤 등을 통해 알았는데 그리 가깝게 지내지는 못했던 것 같다. 그의 실력은 이미 대학교(서울대 영문과)에서부터 알려져 있었고(백낙청 선생의 D. H. 로런스 강의를 거의 그만이 알아들었다고 하던가?) 그가 영남대로 가기 전에 대전의 한남대에 있을 때 그 제자들이 만든 잡지를 통해 나는 얘기를 많이 들었다. 그와 본격적으로 만나게 되는 것은 1981년에 열린 현발 제2회전 '도시와 시각'을 통해서였을 것이다. 이 전시는 광주를 돌아 대구까지 순회전을 하면서 지역의 대학교수 등 재야인사들과도 본격적으로 교류하는 계기가 되었다. 이 당시 대구에는 영남대의 김윤수 교수, 염무웅 교수, 현발 회원인 노원희와 결혼하게 되는 인류학과 박현수 교수, 유홍준 교수와 정지창 교수, 『열하일기』를 번역한 김혈조 교수, 경북대의 김창우 교수 등 폭넓은 인문학적 자원들이 그와 함께하고 있었다. 내가 이름 붙이기를 '영남학파'다. 그는 항상 칼날 같은 말과 글로 이름을 날려 우리는 그를 '날카'라고 별명을 붙였다. 그런데 뒤에 후배 박찬경이 어느 대담에서 나를

'뭉툭한 패러디' 작가로 규정했으니 '김날카'와 '김뭉툭'은 얼마나 대조적인가?

　김종철은 그 당시 이미 문명을 날리고 있었는데 그런 가운데 유달리 농촌에 대한 사유를 많이 한 듯싶다. 그는 대구 영남대에 있으면서 틈틈이 농촌을 둘러보고 그 기반이 무너지는 것을 목격했음이 틀림없다. 농촌에 대한 그의 사유는 대구의 농민운동가 천규석 선생으로부터 큰 영향을 받았다(천선생은 최근에 『망쪼 든 세상 그래도 기리버서』(신생 2021)라는 책으로 농민운동가의 면모를 보여준 바 있다). 돈이 안되는 농촌은 계속 '죽임'을 당해왔다고 김종철은 생각하고 있었다. 나는 우리 농촌의 '죽임'이 동학농민혁명의 실패에 말미암았다고 보는데 아마 그도 여기에는 동의할 것 같다. 내가 자치자립 마을 스와라지를 건설하는 것으로 진정한 인도의 독립을 이룰 수 있다고 한 간디의 주장에 따라서 '예술과 마을 네트워크'를 만들고 제천 대전리의 폐교를 빌려 '마을이야기 학교'를 세우며 4년 이상을 헤맨 것도 다 김종철이 만든 『녹색평론』을 읽고 덤벼들었기 때문이다. 그는 글과 강연을 통해서 우리에게 생명사상에 대한 근본적인 사유의 숙제를 남기고 떠났다. 그는 그야말로 생태 또는 녹색 근본주의자였다.

　그가 마지막으로 펴낸 책 『근대문명에서 생태문명으로』(녹색평론사 2019)는 생명사상과 탈핵, 기본소득과 탈성장 같은 주제를 다루고 있다. 그는 이 책에서 우리의 과거와 현재, 미래를 통찰하는 글을 통해 근대문명에 대해 경각심을 불러일으키고 있다. 한가지 사례로 그는 세월호참사를 꺼내들고 도대체 이런 참사를 방기하는 나라가 제대로인 국

가인가를 묻고 있다. 광화문광장에서 열린 세월호 관련 촛불시위에서 그를 여러번 만난 적이 있다.

그는 이 책에서 간디를 거론하며 뉴델리에 있는 그의 묘비에 적힌 비문을 보여준다. 그 비문에는 세계에서 일곱가지 큰 죄로 "1) 이상을 결여한 정치, 2) 노동이 뒷받침되어 있지 않은 부(富), 3) 양심에 어긋나는 쾌락, 4) 인격이 결여된 학문, 5) 도덕성이 결여된 상업, 6) 인간성이 결여된 과학, 7) 자기희생을 망각한 신앙"이 새겨져 있다고 한다. 그야말로 간디는 우리 시대의 성인인 셈이다.

김종철은 여기서 발터 벤야민을 다음과 같이 인용한다. "맑스에게 있어서 혁명이란 진보를 추동하는 기관차였다. 그러나 내 생각에 지금 인류에게 필요한 혁명은 진보에 제동을 거는 일이다." 벤야민을 통해서 그는 성장시대의 종식을 주장하고 있는 것이다.

그는 이 생태사상론집을 내고 일년 후에 타계했다. 나의 친구라고 하기엔 너무 높고 큰 나무이거나 그늘을 만들어주는 거대한 숲이었다. 나는 김종철과 『녹색평론』의 그늘에서 생명사상을 포함한 민중적 사고를 키울 수 있었다. 그에게서 좀더 많은 감동을 받았어야 하는데 돌이켜 생각하면 아쉽기 짝이 없다. 그는 나의 친구이면서 동시에 스승이었던 셈이다.

리얼리즘론과 한국 민중미술이 걸어온 길

이제 본론으로 돌아와야겠다. 내가 대학원을 졸업할 때(1977) 제출한 논문 제목이 「회화상의 reality에 관한 연구」이다. 그런데 2년 전에 김윤수 선생 작고 이후 유홍준 교수가 편찬한 『김윤수 저작집』 제1권에 보면 선생님의 「회화에 있어서 리얼리티」라는 글이 1971년에 쓴 것으로 나와 있다. 내 논문은 앞에서 언급했듯이 린다 노클린이라는 미국 미술사학자의 책을 참고해서 쓴 볼품없는 글이다. 1977년에 논문이 통과되어 석사학위를 받았으니, 실질적인 작성 시기는 1975~76년일 것이다. 김윤수 선생의 위의 글은 대학신문에 실린 짤막한 에세이인데 내가 논문 쓸 당시 그 글을 참고하지 않은 것만은 확실하다. 그런데 어찌 그리 제목이 같을 수가 있는가? 아마 선생님의 시각과 관점을 은연중 마음에 두고 있어서 그러지 않았을까?

내 논문을 보면 엉성하더라도 '회화상의 reality'에 대해 그 전부터 생각하던 실재성의 개념을 전개했음을 알 수 있다. 대학 시절부터 미술이 어떻게 사회에 반영되는지를 놓고 의문에 싸였던 나로서는 미술

에서의 실재감(reality)이 무엇인지를 알아내기 위해 정신적으로 상당한 부담을 가졌음이 틀림없다. 여기서 잠시 김윤수 선생의 리얼리티에 대한 정의를 들어보자.

리얼리티란 맘의 본래의 개념은 우리의 경험이나 사유 등에 의해 파악된 개념적 표상 이신의 또는 그와는 독립해 존재하는 사물, 사상(事象)을 뜻하며 상식적으로 말해서 상상이나 착각에 의해서가 아니라 건전한 지각에 의해 얻은 표상에 대응하는 실재성이다.

어떻게 보면 대학 시절부터 지금에 이르기까지 나의 미술에서 이 실재성을 얻기 위해 발버둥쳐왔는지도 모르겠다. 그림이란 2차원의 평면이므로 여기에 실재성을 부여하기 위해 때론 사실적으로, 때론 여러 비유법(은유, 패러디, 의인화 등)을 늘어놓아가면서 온갖 방법으로 이를 성취하기 위해 노력한다. 우리나라식 추상화인 모노크롬 회화(대표적인 화가로 박서보, 이우환 등)마저도 하얀 화면에 물감을 아예 칠하지 않는 경우는 없다. 다른 말로 말하자면 '물감'이라는 실재성을 만들어내는 것이다. 그러나 이들의 실재성은 사회현실을 떠나서 한갓 망상(관념)을 펼친 데 불과할 뿐이다.

현재 활동하는 이영욱 등 미술평론가들이 우리의 근현대미술을 논술하면서 민중미술에 대한 그들의 생각을 펼쳐보인 적이 있다(『비평으로 보는 현대 한국미술』). 평론가들이라 일목요연하고 생동감있게 민중미술을 잘 정리하고 있다.

민중미술: 80년대 들어 미술계에선 전후 지속해온 것과는 매우 다른 유형의 작업과 활동이 대거 출현한다. 민중미술이 그것이다. 앞서 현대 한국미술의 비평기준으로 정체성과 현대성을 꼽은 바 있지만, 민중미술은 이들과는 다른 예술적 기준을 앞세우며 출현했다. 그 기준은 '예술의 기능'이다. 이들이 보기에 기존 미술제도는 미술이 사회 속에서 펼칠 수 있는 역동의 가능성을 상실한 채, 결국 소수의 특권층의 필요에만 답하는 부정적 기능(예술을 위한 예술, 장식, 속물적 취향 등)을 수행할 뿐이다. 유신과 광주항쟁이라는 엄혹한 현실 상황에서 기존 미술이 철저히 무력했던 것이 그 증거다.

또한 이들은 이 제도에서 상찬되는 작업들이 형식주의적 미술 해석과 자폐적인 관념의 유희에 빠져, 변화하는 삶의 환경이 요구하는 현실과의 능동적 교섭(소통)을 포기하고 있다고 보았다. 민중미술은 미술의 일차적 초점이 형식적 새로움보다는 비판(사회, 제도)과 소통 가능성에 주어져야 한다고 생각했다. 이는 형식주의 아방가르드와 구분되는 일종의 비판적(현실, 제도) 아방가르드 혹은 사회주의 예술론의 성격을 드러낸 것으로, 일제 강점기 카프의 문제의식을 이어받은 것이기도 하다. 따라서 민중미술은 당대 격동의 상황 속에서 ① 민주화 운동에 적극 참여하고, ② 미술 수용자층을 제도적 틀의 매개에서 벗어나 있는 대중, 더 나가서는 소외된 민중에까지 확장하려 했으며, ③ 작업에 언어(이야기, 문학, 역사 등)와 형상을 적극 도입하여 역사와 민중의 현실, 일상 속 사건을 비판적으로 형상

화하고, ④ 나아가 기존 미술제도의 전복을 꾀했다. 몽타주, 콜라주, 차용, 오브제 같은 다양한 절차와 기법 사용, 판화, 만화, 일러스트, 포스터 등의 일상 시각문화(대중문화) 매체 적극 도입, 운동주체들(노동, 농민, 여성 등)과의 적극적 결합, 일상과 시위현장 등에서 대중과의 소통 시도, 시민미술학교의 운영 등이 이 미술운동을 특징짓는 사례다. 또한 60년대 이래의 전통복귀 경향을 장기지속 전통에 대한 문제의식으로 끌어올려, 기층 민중의 전통적 시각양식(불화, 걸개, 무속화, 민화 등)에 주목하고 적극적으로 활용한 점이 특기할 만하다.

하지만 90년대 초반에 이르면 민중미술의 활력은 급격히 수그러든다. 정치·사회·문화적 환경 변화(절차적 민주주의 확보, 사회주의 국가 패망, 한국사회의 소비자본주의 단계로 진입 등)가 근본원인이었다. 동시에 민중미술의 '민중'이 실제의 민중이기보다는 이상화된 민중일 뿐이라는 비판이 설득력을 얻기 시작하면서, 그리고 제도의 전복이라는 과부하된 목표 또한 한계를 드러내면서, 민중미술은 급격히 위세를 잃게 된다. 하지만 민중미술 같은 대규모 운동이 이렇듯 급작스럽게 발흥하고 쇠퇴한 사태는 이 시기 역동의 특징을 보여준다. 이 시기는 기존 질서의 내부적 단절로 인해 배면에 깔려 있던 모순과 문제의식이 분출하고 폭발한 일종의 '사건'의 시간이었던 것이다. 따라서 이 낯설게 분출된 이질적 시간의 의미는 당대가 아니라 차라리 사후에 지속적으로 추구되고 증명되어야 할 근원적 성격을 갖는다. 때문에 민중미술이 제기한 질문들은 그대로 남

는다. 지금 이곳의 미술은 누구를, 무엇을 위한 것인가? 지금 이곳의 미술은 진정한 예술적 자유의 산물이라고 할 수 있는가?

한국 민중미술의 연원

이렇게 하여 현발에서 시작된 나의 민중미술이라는 순례는 대충 끝나간다. 그런데 내가 서양화가라는 한계 때문에 서양화를 중심으로 민중미술을 전개해온 것만은 틀림없다.

그런데 알고 보면 민중미술의 맥락과 그 연원은 조선시대부터 있어왔다. 그것은 고산 윤선도의 조손인 공재 윤두서에서 시작하여 겸재의 진경산수화와 단원과 관아재 조영석의 풍속화에서 만개한다(이하 서술은 주로 유홍준의 『화인열전』과 이태호의 『조선후기 회화의 사실정신』에 의거).

몇몇 대표적인 화인들을 예로 들어보자. 명문 사대부 집안이면서 그림을 많이 그린 공재 윤두서(恭齋 尹斗緖)의 작품으로 대개 그의 자화상을 꼽는다. 그의 자화상을 보면 놀라지 않을 사람이 없을 것이다. 얼굴만 크게 부각시킨 그의 독특한 자화상은 세상을 향해 부릅뜬 눈이 가슴을 철렁하게 만든다. "그것은 꿋꿋한 선비로 살아가고자 했던 의지와 자신의 뜻을 좀처럼 실현하지 못한 선각자의 쓸쓸한 고독이었다"라고 유홍준은 평가하고 있다. 공재의 자화상은 철선으로 그려낸

수염의 사의(寫意)도 대단하지만 자기
의 처지를 증명하기 위한 전신(傳神)
의 정신력도 우리를 놀라게 한다. 사실
정신에 뛰어나다고 할 수 있다. 그가
노동하는 농민(의 나물 캐는 두 여인,
들일하는 농부)을 그린 「채애도(採艾
圖)」와 「경전목우도」, 돌 깨는 석공을
그린 그림을 보면 그는 서양(귀스따브
꾸르베의 「돌 깨는 사람」)보다 앞서
민중을 그림에 등장시킨 것이다.

윤두서 「자화상」(1710)

　공재보다 좀 뒤늦게 나타난 관아재
조영석(觀我齋 趙榮祏)을 살펴보자. 관직에 나가 제천 현감으로 있었으
나 집안의 사고로 이를 접고 서울로 돌아와 시와 그림으로 세월을 보
냈던바 그는 시보다 그림에 더 뜻을 두었다. 그가 시와 그림을 비교한
말이 있다.

　무릇 시는 성정을 살펴볼 수 있는 것이며, 그림의 경우는 문장과 글
　씨가 해낼 수 없는 것을 그림에서 구하는 것이니 진실로 취할 바가
　있는 것이다. 저 맑게 흐르는 물이나 하얗게 드러난 바위는 사람의
　마음과 눈을 기쁘게 하는 것에 지나지 않으니 여기에서 무엇을 취하
　겠는가? (유홍준의 앞의 책에서 재인용)

조영석 『사제첩』 중 「새참」 (1730~40년대)

관아재의 그림을 아끼는 마음은 그의 풍속화에서 여실히 드러난다. 그의 「새참」이나 「바느질」은 한낱 풍속화가 아니라 선비로서 세상을 대하는 그의 태도일 것이다. 이는 나중에 화원화가인 김홍도의 풍속화에서 다시 고스란히 드러나게 되며 현대에 와서 박수근의 「빨래터」에서의 민중의 생활로 환생한다 아니할 수 없다. 관아재의 이러한 세상에 대한 시각은 '대책을 묻노라'라는 뜻의 저술 『책제(策題)』에서 잘 드러난다.

묻노라! 옛 사람이 말하기를 회화는 법교(法敎)를 이루게 하고 인륜을 돕는다고 했는데, 어느 시대에 비롯되고 어느 시대에 왕성하게 빛났는가? 글씨에 6체가 있는데 이것은 무엇이며 회화에는 세가지 의미가 담겨 있다고 하는데 그 이론을 들어보았는가? (…) 송(宋)의 정협은 기근으로 인한 유민들의 참상을 아뢰기 위해 「유민도(流民

圖)」를 그려 바침으로서 신종(神宗)을 감동시켰는데, 그림보다 나은 것이 없었는가?

신분을 벗어던진 관아재의 이런 사의 정신이야말로 바로 민중미술의 정신인 것이다.

또한 겸재 정선(謙齋 鄭敾)은 중국풍의 관념산수에서 벗어나 본격적으로 우리의 산하를 그린 최초의 화가다. 이를 진경산수라 일컫는다. 그는 관아재와 비슷한 숙종~영조 연간에 그림을 그렸다. "바로 이 당시는 실학의 대두, 문학에서의 한글소설, 판소리의 등장과 사설시조의 유행, 그림에서 현실을 소재로 삼은 속화의 탄생과 맥락을 같이하는 것으로 그 모두를 '리얼리즘 시대'의 산물"이라고 할 수 있다(유홍준의 앞의 책에서 인용).

여기서 겸재 산수화에 대한 관아재의 평을 들어보자. "겸재는 일찍 백악산 아래 살면서 그림을 그릴 뜻이 서면 앞산을 마주하고 그렸다. 산의 주름을 그리고 먹을 씀에 깨침이 있었다. 그리고 금강산 안팎을 두루 드나들고 영남을 편력하면서 여러 경승지에 올라가 유람하여 그 물과 산의 형태를 다 알았다."

이런 겸재의 그림 가운데 「박연폭포」와 「인왕제색도」는 내가 제일 좋아하는 그림들이라 여러번 패러디하여 써먹기도 했었다. 겸재의 진경산수는 실경을 즉물적으로 사생하는 것이 아니라 회화적으로 재해석하는 이형사신(以形寫神)의 미학에 있다는 것을 극명하게 보여준다. 그의 금강산 그림들은 사진기도 없었던 시대에 어떻게 부감법으로, 마

김정헌 「인왕제색이 보이는 풍경 II」(2015)와 「통일이 보이는 해안선 풍경」(2015)

치 요즘 '드론'을 띄워놓고
보듯이 그렇게 신묘하게 금
강전도를 그릴 수 있었다는
말인가. 오직 경탄을 자아낼
뿐이다.

정선 「금강전도」(1734)

앞에서 언급했듯이 숙종~
영조 연간의 인문학적 분위
기가 겸재의 진경산수를 탄
생시켰지만 무엇보다도 그의
평생 벗이자 시를 잘 지었던
사천 이병연의 영향이 컸다

는 것이 미술사학계의 중론이다. 어쨌든 겸재의 그림에서는 인문학적
기풍이 엿보인다. 관아재는 이를 두고 '그윽하고 윤택한 멋'이라고 평
가한다. 그는 자연을 그리면서도 한치도 그에 압도당하거나 예속되지
않는다. 겸재는 그로부터 300년이 지난 지금의 나에게도 영원한 스승
이라 하겠다.

겸재의 화풍은 그 뒤를 잇는 화인들에게 널리 퍼졌으나 단원이나 혜
원 등 화원화가들의 등장으로 좀더 현실적으로 다가오는 작풍이 생긴
것은 틀림없다. 겸재도 말년(양천 현령 시절)에는 풍속화에 속하는 「독서
여가」라는 자화상을 그렸지만 이러한 풍속화는 선비화가에 속한 화인
들도 곧잘 그리곤 했다. 여기에 빠질 수 없는 인물이 표암 강세황(豹菴
姜世晃)이다. 강세황은 개를 잡아먹고 대청에서 여러가지 자세로 즐기

강세황 「현정승집도」(1747)

고 있는 인물들을 그렸는데 이 「현정승집도」는 전통의 틀에서 벗어난 자유분방한 풍속화의 면모를 보여주고 있다. 단원 김홍도(檀園 金弘道)는 표암에게 그림과 화론을 배워 사실주의 정신을 바탕으로 조선후기의 풍속화를 완성하였다.

단원과 혜원으로 대표되는 풍속화의 계승에는 한세대 정도의 간극이 있지만 그 사이에 연암 박지원이나 다산 정약용의 현실모순을 비판하는 저술활동(예컨대 다산 정약용의 『목민심서』 등)은 이런 그 시대의 사실정신이 없이는 불가능했으리라.

어쨌든 단원은 조선 후기 풍속화의 전형을 완성했다. 그의 화재(畵材)는 민중의 노동현장과 시정의 다양한 생활상, 남녀의 애정표현에 이르기까지 확대되어 풍속화의 회화적 수준을 높이고 그 전형을 완성했다. 이러한 단원의 창조적 역량은 앞에서 언급했듯이 그의 어릴 때 스승격인 표암 강세황으로부터 가르침을 받은 덕분이었다.

이러한 조선 후기의 진경산수와 풍속화의 사실정신은 우리 근현대에 박수근이나 이중섭의 그림에 훌륭하게 나타나고 있다. 관아재 조영

박수근 「빨래터」(1950년대 추정)

석과 단원 김홍도의 풍속화 중에 나오는 새참 먹는 농부들의 자세는 박수근의 인물화에서 고스란히 재현되지 않는가? 또 현발의 민정기나 임옥상, 오윤 등에 의해 우리 삶의 풍속이 얼마나 잘 나타났는가?

좀 다른 얘기지만 민중미술도 자본주의 사회 속에서 어쩔 수 없이 미술시장(화랑, 옥션, 아트페어 등)에 신세를 지지 않을 수 없었다. 물론 민중미술 작가들의 작품이 훌륭하기 때문에 거래품목에 올려놨겠지만 그중에서도 몇몇 화랑들은 뛰어난 안목을 가지고 민중미술을 지원했다. 학고재의 우찬규 대표나 가나화랑의 이호재 대표가 그렇다. 특히 이호재 대표는 상당히 많은 민중미술 컬렉션을 다 서울시립미술관에 기증하지 않았는가. 지금도 서울시립미술관에서는 '가나아트 컬렉션' 관에서 상설전시를 하고 있다. 물론 내 작품도 서너점 포함되어 있다.

예술가의 자유의 억압은 실체적인 '법'에 의해서만은 아니다. 예술가도 먹고살아야 하는데 이 예술가의 '빵'은 그냥 주어지는 것이 아니

다. 그래서 국가나 지방정부의 지원(그 산하에 있는 각종 위원회나 재단)이 필수적이다. 그러나 그 지원 혜택을 받는 예술가는 극소수다. 이 지원을 받기 위하여 예술가들은 어렵사리 서류를 만들어 지원신청을 해야 하고 까다로운 심사를 통과해야 한다. 운좋게 혜택을 받는다 해도 나중에 해야 하는 정산처리는 정말 눈물겨울 정도다.

화랑이나 옥션 등 미술시장도 작품을 상품으로서 취급하는 자본의 입맛을 고려하여 자유에 기반한 진정한 미술을 알게 모르게 배제해왔다. 리움미술관처럼 재벌이 끼고 있는 미술관과 그들에게서 은총을 받은 몇몇 메이저 화랑이 그동안 미술계에 얼마나 독점자본주의를 행사해왔는지는 웬만한 사람들은 다 아는 사실이다. 그런데 이 글을 한창 쓰고 있는 가운데 삼성의 이건희 회장이 자기 선대부터 모아온 유물을 국립현대미술관 등 공공미술관이나 박물관에 기증한다고 하니 재벌기업들의 미술 컬렉션을 좋게 보지 않던 나 같은 화가로서도 놀라지 않을 수 없다. 컬렉션 과정이 음습한 비자금과 관련돼 있고 그 수천수만점의 수집과정이 그렇게 깨끗하고 명쾌하진 않으리라는 것은 널리 알려진 사실이다. 씁쓸하지만 이왕 기증된 '이건희 컬렉션'이 우리나라 미술문화에 풍성함을 더해주길 바랄 뿐이다.

예술가의 정신적 실존은 자유로운 상상력이다. 아니, 자유 그 자체다. 그러나 그 자유를 누리기 위해서는 빵 문제의 해결이 뒷받침되어야 한다. 예술사가 아르놀트 하우저는 권력자의 지원이 끊겨 생활고에 시달린 렘브란트를 두고 이렇게 말한다. "자유 속에서만 안전하게 느끼는 예술가가 있는가 하면 안전 속에서만 자유롭게 숨쉬는 예술가도

있게 마련이다."

예술가들, 특히 젊은 예술가들에게는 빵 문제가 자유 못지않게 시급한 일이다. 예술가는 유네스코에서 규정하듯이 일종의 사회적 공익활동을 하는 이들이다. 예술가가 없는 사회를 상상해보았는가? 생텍쥐페리의 '어린 왕자'는 이렇게 이야기한다. "사막이 아름다운 건 어디엔가 우물이 숨어 있어서 그래." 이들의 작업은 눈에 보이지 않지만 사회적 풍요를 위해 숨어 있는 우물이다.

10년 전 젊은 예술가 최고은이 굶어죽지 않았는가. 그로 인해 예술인복지법이 만들어지긴 했지만 아직도 젊은 예술가들을 위한 사회안전망은 제대로 갖추어졌다고 할 수 없다. 이들에 대해 기본소득 같은 통 큰 대책이 필요하다. 예술가들은 지금도 '자유'와 '빵'에 목마르고 배고프다. 작년에 맞이한 3·1운동 백주년의 정신을 되새기며 예술인도 권력과 자본으로부터, 또 모든 억압으로부터 다시 한번 자주독립을 선언할 때가 아닌가.

민중미술과 시대의 어른들

이 글을 쓰고 있는 도중 우리 시대의 '민중의 아버지'라 불리는 백기
완(白基玩, 1933~2021) 선생이 향년 89세로 돌아가셨다. 선생은 항상 힘
없는 노동자의 옆에 서 계셨다. 사자후를 토하며 절대로 지배자들에게
굴하지 말라고 젊은이들에게 격려를 아끼지 않으셨다. 그는 집회 현장
곳곳에서 많은 설화와 민중의 이야기를 우리에게 전파한 예인이시기
도 했다. 그야말로 '민중 예인'으로서 한평생을 살다 가셨다.

나는 1980년대 선생께서 장준하 선생 시비(백기완 선생의 표현으로
는 '새긴돌')를 제작할 당시 고문 후유증으로 다리가 불편하신 선생을
모시고 돌공장에 다닌 적이 몇번 있다. 그때 내 작은 포니 차를 타시고
는 곧잘 "야! 이 차는 달리는 궁전이구나" 하시고, 좀 빨리 달린다 싶으
면 "이봐, 김교수 찬찬히 가자. 우리가 빨리 달리다가 통일도 되기 전
에 개죽음하면 안 돼" 하는 말로 운전하는 나를 웃기시곤 했다.

이렇게 나를 비롯한 민중미술가들에게 선생은 민중미학의 저항정
신(「님을 위한 행진곡」의 가사를 작사하시는 등)과 기운을 불어넣어

주셨다. 지난 시대에는 이렇게 우리를 이끌어주신 분들이 많았다. 언제나 집회에 하얀 고무신을 신고 나오시는 계훈제 선생님, 문익환 목사님, '방송구라계'의 최고봉 방배추(본명 방동규) 선생님, 언론계의 리영희 임재경 선생님, 채현국 선생님. 이분들은 인사동에 나오시면 으레 그림마당 민에 오셔서 민중미술가들을 격려하고 지지해주셨다.

'쓴맛이 사는 맛'이라고 항상 재미있게 우리에게 일침을 주시던 채현국(蔡鉉國, 1935~2021) 선생님은 우리 시대의 진정한 어른이셨다. 10년쯤 전에 신문에 재단법인 '와글' 이사장인 이진순과의 인터뷰가 실리자 "채현국이가 누구냐?"고 난리들이 났다. 채선생님은 그전에 자주 인사동에 나오셔서 나 같은 후배들에게 술도 사주시고 용돈도 질러주시던 분이었다. 그 인터뷰 기사를 읽은 분들은 다 알겠지만 예전에는 수배중인 운동권 후배들에게 본인이 운영하던 탄광에 숨겨주거나 일자리를 주신 것으로 유명하셨다.

채현국 선생은 1935년생이고 백기완 선생은 1932년생이다. 엊그제 백기완 선생 새긴돌 세움식에 같이 다녀오던 유홍준, 박용일 변호사와 막걸리 한잔씩 마시는데 누군가 한마디했다. "이제 30년대생이 다 가고 다음은 우리 40년대생 차렐세." 정말 다음 차례인 우리도 마음을 가다듬고 준비를 해야 하지 않을까 싶다.

또한 문학이나 언론, 법조계 쪽에도 정말 기라성 같은 선생님, 선배들이 있었다. 박형규 목사님이나 이돈명, 한승헌 변호사님(유신시절 인권변호사로 활동하시고 감사원장까지 지낸 분이다. 2005년 해방 60주년 기념행사로 연해주 고려인들의 기념식에 같이 가 짧지만 하룻

밤 동안 시베리아 횡단열차를 타고 온 적이 있어 나만 보면 '시베리아 횡단열차 동지'라고 농담을 하시곤 한다), 고영구 변호사님(참여정부의 국정원장까지 지내셨다) 등 대단하신 분들이 다 우리 민중미술계를 성원하셨다.

이 당시 전후해 리영희 선생과 김대중 선생은 그림마당 민을 자주 방문하셔서 민중미술패를 격려해주셨다. 아마 김대중 선생은 어느 기금마련전에 출품한 나의 농촌 풍경그림을 한점 사주신 걸로 기억하고 있다. 내가 목포의 유달산을 그린 걸 출품하자 어떤 분이 그걸 사서 고향이 목포인 김선생께 드렸다고 하던가 기억이 아리송하다.

『전환시대의 논리』로 유명한 리영희 선생은 우리들 미술패, 현발 패거리와 그림마당 민에서 미술에 대한 토론도 서슴지 않으셨는데 그가 현발 창립 10주년에 부친 글이 있다. "(⋯) 우리가 사는 남한이라는 사회의 현실과 삶, 또는 삶의 현실에 정면으로 맞부딪친 그런 유형의 그림과 만나기는 처음이었기 때문이다. 그러니 하물며 십년 전 그 전시회에서 '현발'을 처음으로 대했을 때의 충격은 하나같이 '거부'와 '항의'의 표현이었다. 그것은 하나같이 폭로이고 절규였다. 고발이고 절규의 몸부림이었다. (⋯) 그것들은 주제나 내용에서 그리고 동기와 목적에서 하나같이 오랫동안 내가 활자라는 표현수단을 가지고 이 사회에 던져왔던 바로 그것이었다." 그는 전시장 문을 나서며 이렇게 중얼거렸다고 한다. "마침내 이 나라의 미술계에 반역의 바람이 일기 시작하는구나." 리영희 선생다운 표현이다.

또 언론 쪽에 임재경, 김중배 선생님(김선생님과는 6월민주포럼 고

임옥상「하나됨을 위하여」(1989)

문과 반헌법행위자열전 편찬위원회 공동대표 등을 함께 맡아 얼굴을
뵐 때가 많았다. 담배를 나랑 같이 피우시다가 나는 금연한 지 한달이
되었는데 아직도 피우시는지 모르겠다), 자유언론실천재단 이부영 이
사장(내 고등학교 선배도 되신다), 다산연구소 박석무 이사장, 성유보
선생 등과 출판 쪽의 열화당 이기웅 사장님과 한길사 김언호 사장님
에게는 현발 때부터 신세를 많이 진 바 있다. 종교 쪽에서도 불교의 만
기사의 원경스님, 수경스님, 명진스님, 가톨릭의 함세웅 신부님, 개신
교의 이해학, 이해동 목사님 등이 다 우리 시대의 민주화를 위해 노력

하시고 민중미술가들을 격려하고 힘을 실어주신 분들이다. 특히 원경 스님(박헌영의 아들)은 신륵사 주지로 계실 때 민미협 등 재야 예술단체의 행사나 교육 장소로 강단을 빌려주었고 함세웅 신부님과 여러 목사님들도 민주화를 위해 선도적인 역할을 마다하지 않으셨다. 나는 이런 선생님들을 그린 적이 없지만 문익환 목사님의 방북을 그린 임옥상의 「하나됨을 위하여」는 거인이 남북분단의 상징인 휴전선의 철조망을 건너뛰는 모습을 얼마나 극적으로 표현했는가?

특히 민중미술은 문학 쪽에 신세를 많이 지고 있는데 『임꺽정』의 벽초 홍명희로부터 『토지』의 박경리, 『아리랑』의 조정래, 『관촌수필』의 이문구(나는 특히 이문구의 소설에서 농촌 그림의 영감을 많이 얻었다), 『그 많던 싱아는 누가 먹었을까』의 박완서, 『광장』의 최인훈, 『장길산』의 황석영, 『순이 삼촌』의 현기영, 『국수』의 김성동, 『무소의 뿔처럼 혼자서 가라』의 공지영, 『춥고 더운 우리 집』의 공선옥에 이르기까지, 시인으로는 백석, 신동엽, 김수영, 고은, 신경림, 극작가 안종관, 안종관의 친구이자 기업을 하면서 틈틈이 시를 썼던 이영섭, 정지창 영남대 교수(안종관과 이영섭, 정지창은 '현발' 초기부터 현발 회우로 우리를 도왔다), 정희성(정시인은 나와 고교 동창이고 그의 초기 대표시 「검은 강에 삽을 씻고」를 작품으로 만들기도 했다), 이시영, 소설 『숨』을 들고 돌아온(아직 다 읽어보지 못했다) 송기원, 김정환 등 수많은 문인들이 민중미술에 상상력과 자양분을 뿌려준 바 있다.

여기에 문학평론의 백낙청, 구중서, 염무웅, 임형택 선생들의 글에서 우리 민중미술은 얼마나 많은 영감을 얻었던가. 염무웅 선생과 친

김정헌 「마을을 지키는 김씨」(1987)

구이면서 기업을 운영하는 김판수 선배(이 두분은 최근에 '익천문화재단 길동무'를 만들어 본격적으로 문학분야 지원을 시작했다. 나는 이를 축하하기 위해 재단 사무실에 백두산을 그린 작품 두점을 '영구 무상대여' 해드렸다)는 많은 문인들의 후원자로서 민중미술에 간접적으로 힘을 보태주었다. 문학과는 서로 자극과 영향을 주고받았지만 음악 쪽에서는 「아침이슬」의 김민기(그는 미대 후배이기도 하다)나 정태춘, 장사익의 노래에서 민중적인 용기를 얻었다. 나는 음치이긴 하지만 「아침이슬」을 끝까지 다 부를 수 있는 걸 자랑으로 삼고 있다. 또한 '꽃다지'와 '노래를 찾는 사람들' 같은 노래패 공연에 얼마나 열광

김정헌 「승무」(1996)

했던가? 또 이애주와 장순향의 춤에서, 임진택의 판소리에서, 영화판의 정지영 감독의 「부러진 화살」과 봉준호 감독의 「기생충」에서 얼마나 많은 민중적 상상력을 충전받았는가. 이런 시대적 분위기에 어찌 민중미술이 탄생하지 않을 수 있었겠는가?

이런 미술과 문학의 협업(?)을 잘 보여준 전시회가 최근 국립현대미술관 덕수궁분관에서 열렸다. 김인혜 팀장의 기획으로 마련된 '미술이 문학을 만났을 때'(2021)라는 전시다. 이 전시는 1920년 전후로 거슬러 올라가 미술이 시와 소설 같은 문학작품의 삽화로서만이 아니라 당당하게 자기의 자세와 태도를 견지하며 독립성을 구가했다는 것을 잘 보

여주었다. 달리 말하면 미술이 문학을 품고 더불어 같이 그 품위를 높였다고 할 수 있다.

나 또한 많은 문인들의 글에서 영감을 받아 여러 시화를 그렸는데 대표적으로 조지훈 시인의 「승무」, 고은 시인의 「내려오다 보았네 올라갈 때 못 본 그 꽃」, 정희성의 「도천수관음가」, 이문구의 「지금은 꽃이 아니라도 좋아라」 등이 있다.

김정헌 「도천수관음가」(2014)

정희성의 「도천수관음가」를 그린 연유는 이렇다. 10여년 전 유홍준의 일본 문화답사 여행으로 토오꾜오의 어느 절에 들러 천수관음상을 보고 밖에 나오니 큰 나무 하나가 줄기를 뻗고 서 있는데 마치 금방 봤던 천수관음 같았다. 귀국하여 이 큰 나무 사진을 정희성 시인에게 보내며 그 사유를 이야기하였더니 정시인이 곧 시 한편, 곧 「도천수관음가」(겨울나무에 봄이 오면/가지마다 꽃눈 트니/그대가 천수관음이로세/무릎 꿇고 손 모아 비오니/눈멀어 어두운 내 마음에/빛이 되어 오소서/아으 즈믄 겹 어둠 간힌/누리에 꽃눈 틔우소서)를 지어 나한테 보냈다. 이를 받아 내가 그린 그림이 바로 「도천수관음가」다.

여기서 잠시 아주 독특한 분을 모셔야겠다. 내가 '교주'라고 모시는 (?) 채희완 교수다. 지금은 정년을 마쳤지만 그는 부산대 무용과 교수

였고 각 대학의 탈춤반을 만든 창시자다. 나도 80년대초 공주대 탈춤
반 지도교수로서 탈춤반이 초빙해온 채교수를 만난 것이 처음이다. 그
가 청주사대에 있을 때다. 탈춤반 학생들은 그를 마치 교주 우러러 모
시듯 했다.

그는 '정신대 해원상생굿' 같은 민속마당극을 끊임없이 만들어 주
위에 있는 사람들을 끌어들여 공연을 해왔다. 내가 결정적으로 그의
'교지'를 받들게 된 것은 '민족통일 대동장승굿' 때다. 그는 지리산에
서 시작해 전국을 순회하며 이 장승굿을 벌였다. 두번째 장승굿을 계
룡산 갑사에다 터 잡아 벌이기로 하고 그 행사위원장으로 나를 지목했
다. 그의 교지는 거부할 수 없는 신비한 힘을 가졌는지 나는 이를 받아
들이고 정말 열심히 준비했다.

갑사 주차장으로 행사 장소를 정하고 한달 전부터 대구의 박일민을
시켜 장승을 깎기 시작했다. 그는 부정 탄다고 술과 고기를 일절 금하
고 지성스럽게 장승을 깎았는데 이를 지켜보던 인근의 회사 직원이 수
고한다고 닭과 막걸리를 사가지고 와서 이를 조금 먹은 그는 정말 부
정을 탔는지 자기 정강이를 도리깨로 찍어 부상을 입고 말았다. 장승
에 쓰는 소나무는 백년 이상 되어야 한다고 하여 내가 공주 인근을 다
뒤져 신풍인가 어디서 어렵게 구해온 거였다.

드디어 조종국 선생, 천규석 선생, 영남대 정지창 교수 등이 모여들
어 채교주가 짜놓은 각본에 따라 마당굿을 하고 서너시간 만에 장승을
세우고는 여러번 우리의 통일을 염원하는 제를 받들어 모셨다. 그후
에도 채교주는 문경새재, 부산 금정산 등 전국을 돌며 여러 곳에서 이

'통일 장승굿'을 치러냈다.

여기서 잠시 이러한 민중미술운동이 동아시아 국가 중에서 우리나라에만 있는 독특한 운동이었는지를 생각해보자. 중국은 사회주의 국가라 예외로 치더라도 일본 같은 나라에서는 눈 씻고 찾아봐도 이러한 미술운동을 볼 수가 없다. 왜 그런가?

'역사를 부정하는 일본에게 미래는 없다'라는 부제가 붙은 『일본산고』라는 에세이집에서 박경리 선생은 일본인을 '통곡'을 할 줄 모르는 민족이라고 표현한다. 그래서 그들은 맺힌 한(恨)을 풀 수가 없었고 자신의 염원을 미래로 향해 던질 수가 없었다. 막다른 골목에 몰리면 그들은 절복(切腹), 즉 배를 가르는 '하라끼리'밖에 할 수 없었다.

미래가 닫혀 있으니 그들에게 신선한 창조력을 기대하기는 어려웠을지 모르겠다. 그들은 서구의 문물을 재빨리 받아들여 창조 없는 베끼기에 열중한 것처럼 보인다. 그리고 군국주의 망상에 사로잡혀 아시아를 정복한답시고 조선을 식민지로 삼아 약탈하고 괴롭혔으며 난징에서 30만이라는 양민을 학살하는 만행을 저지르기도 했다. 그러나 중요한 것은 일본이 패망하고 나서도 독일과는 다르게 지금도 반성할 줄을 모른다는 점이다. 박경리 선생이 『일본산고』에서 진단한 바이다.

이러한 일본은 '괴기'와 '탐미'에 사로잡혀 현실에 눈을 감고 있다. 일본의 미술에는 개성보다는 예술지상주의식의 탐미정신이 엿보인다. 현실에 대한 것은 없고 망상에 가까운 '초현실'의 세계만 드러낼 뿐이다. 하지만 토미야마 타에꼬(富山妙子, 1921~2021. 근래 연세대 박물관에서 그에 대한 학술대회와 '기억의 바다'라는 작품전이 열렸다) 같은 독특한 화가가

없는 것은 아니다. 앞에서도 언급했듯 그녀는 우리의 민중미술을 처음으로 일본의 JAALA전에 초대한 분이다. 그러나 토미야마 선생은 예외적인 인물이었고 일본에서는 우리 같은 현실인식을 바탕으로 한 민중미술을 찾기 어렵다.

민중미술의 미래

그러면 민중미술의 미래는 어떻게 될 것인가? 운동이란 한번 그 밑 자락이 깔리면, 즉 발동이 걸리면 그 뒤를 이어 계속 진행되는 성질을 가지고 있다. 민중미술 40년의 회고록을 쓰면서 그 미래까지 점치는 일은 내게 과분한 것일지도 모른다. 1994년 국립현대미술관에서의 '민중미술 15년전'을 두고 '민중미술의 장례식'이라고 보는 시각이 없었던 것은 아니다. 하지만 그 전시를 추진했던 나로서는 달라진 정치, 사회 환경에서 제도권으로 진입한 민중미술에 대해 부정적으로 볼 이유는 없다고 지금도 생각한다.

국립현대미술관에서의 '민중미술 15년전'에 대한 부정적 시각은 현발의 동인인 성완경에게만 그치지 않는다. 소위 포스트 민중미술 세대로서 화가이면서 영화도 만든 박찬경(나는 그가 만든 영화 「만신」에 산신령역으로 출연한 적이 있다)도 이렇게 술회한다.

민중미술이 없어지지는 않았지만 그 힘을 잃는 과정이 좀 서글프죠.

김영삼정부 들어서서 갑작스럽게 국립현대미술관에서 '민중미술 15년전'이라는 회고전을 했어요. 근데 그게 정말 가슴 아픈 전시회예요. 사실 민중미술은 이제 끝났다는 선언을 한 것이나 마찬가지였거든요. 전시 자체도 그렇게 좋지 않았고요. 그 후에 많은 민중미술 작품들이 가나아트 같은 곳에 소장이 됐고, 그러다가 시장으로 나갔죠. 그런데 시장에서 충분히 팔리지도 않았어요. 결국은 서울시립미술관에 일부가 기증되기도 하면서 여기저기 흩어지게 되죠. (진중권 『예술가의 비밀』에서 인용)

여기서 그의 발언이 수긍되지 않는 것은 아니다. 그러나 전시 내용이 '그렇게 좋지 않았다'는 발언은 동의하기 힘들다. 그 당시는 이미 소련 해체 등 냉전체제가 무너지던 시기였다. 국내에서는 김영삼 문민정부가 들어서 국내 예술계에도 변화의 바람이 불고 있을 때였다.

그는 1997년 내 개인전을 위한 사전 좌담회에서 나를 '뭉툭한 패러디' 작가로 지적할 만큼 뛰어난(?) 시각을 가진 작가다. 그런데 나로서는 포스트 민중미술을 자처한 그의 발언이 몹시 '서글프다.' 민중미술이 어딘가에 고착돼 있어야 한다는 말은 아니라 할지라도 마치 자기의 진로를 예상한 발언처럼 들리기 때문이다.

더 심한 것은 마치 그 전시 이후에 민중미술이 시장에 몸을 판 것처럼 발언한 대목이다. 누가 그렇게 가나아트에 팔려나갔는가. 가나아트란 상업적 시장인데 그 전시회 작품 중에 눈독 들인 작품들이 왜 없었겠는가. 그러나 다 그렇게 팔려나간 것은 아닐 것이다. 그 이후에, 소위

포스트 민중미술판이 만들어져 박찬경 자신 같은 좋은 작가도 나오지 않았는가.

냉전이 해체되고 독재정권이 무너지고 문민정부로의 정권교체 등 주위 환경이 변하는데 유독 민중미술만 아무 변화 없이 말뚝처럼 박혀 있을 필요는 없다. 현장이나 매체를 중시했던 젊은 민중미술가들의 냉소적인 시각도 있었지만 2000년대 들어오며 그 전보다 작품 제작의 분위기가 더 다양하게 바뀐 것만은 확실하다. 꼭 캔버스에 의한 작품 활동보다는 사회의 요구에 더 능동적으로 대처하는 가운데 공공 또는 공동체를 중시하는 기류로 바뀐 것이다.

나로서는 '예술과 마을 네트워크' 같은 마을운동이나 '이야기청' 같은 공동체 활동을 다 민중미술이라 해야 하지 않을까 싶다. 그야말로 세상은 넓고 민중미술이 해야 할 일은 많아 보인다.

나는 지금 4·16재단 이사장을 맡고 있다. 화가로선 생뚱맞은 직책이다. 4·16재단이란 2014년 4월 16일 안산의 단원고 학생들을 비롯해 304명이 세월호를 타고 제주도로 가다 진도 앞바다에서 침몰한 참사를 기억하고 안전사회를 만들자는 취지에서 특별법에 따라 설립된 재단이다. 얼마 전 15회의 이사회로 임기(2021년 5월) 거의 마지막 단계에 와 있으나 피해자 가족을 만날 때마다 무거운 심정이 되는 것은 어쩔 도리가 없다. 또한 요즈음 매일처럼 일어나는 안전사고를 보면서 재단 이사장으로 참괴함을 면할 길이 없다. 나로서는 마지막 추모식을 남겨 놓고 있다. 그런데 어쩌다가 이런 재단 이사장을 맡게 되었나?

다 민중미술을 하면서 이래저래 알게 된 운동권 후배들 덕택이다.

전태일재단 사무처장 한석호(지금은 재단 상임이사)와 인권재단사람을 맡아 동분서주하는 박래군(지금은 4·16재단 운영위원장) 때문이다. 거절을 못하는 성격을 이들이 아는지 3년 전 만났더니 느닷없이 새로 만들어진 4·16재단 이사장을 맡아달라고 강요(?)하는 바람에 이를 수락한 것이다. 처음 얘기대로 이들 후배들 도움으로 이사장을 맡아 일을 처리하는 데는 별 어려움이 없었다. 하여튼 이런 일도 내가 민중미술을 하는 바람에 이렇게 된 건지 자문자답할 수밖에 없다. 그래도 세월호로 시작된 광화문의 촛불시위로 박근혜 전 대통령이 탄핵당하고 지금의 문재인정부가 들어선 것이 아닌가.

이런 여러가지 일과 관련된 직위를 불러들여 내가 해온 일을 다 민중미술에 갖다붙이는 건 쓸데없이 오지랖이 넓은 탓임이 틀림없지만 나로서는 최선을 다해 살아온 내 이력을 펼쳐보일 따름인지도 모른다. 어떤 후배는 이런 나를 일컬어 사해동포주의자라고 했던가?

몇해 전 박응주, 박진화, 이영욱 등이 8명의 민중미술가들과의 대담을 엮은 책 『민중미술, 역사를 듣는다 1』(현실문화 2017)을 펴낸 바 있다. 그 책에서 나를 인터뷰하고 글을 써준 신정훈 서울대 미대 교수의 마지막 질문에 "민중미술의 공과 과"를 물어본 게 있다.

민중미술도 결국에는 민미협, 민예총 등을 통해서 제도화되었다. 제도화라는 게 어떤 제도적인 틀, 많은 사람들이 조직원으로 활동하다 보면 그렇게 될 수밖에 없는데, 그것 때문에 개인의 창의력이 알게 모르게 족쇄 비슷한 것을 갖게 된 것 같아. 즉 실질적인 창작에서

클리셰 같은 것이 그 안에 생기는 것 같아. 운동이란 것이 구호를 외칠 수밖에 없는 것이지만 구호로 인해 창의성이라는 것이 족쇄 채워지는… 구호 자체가 진부한 표현을 몸에 담고 있는 것이기에 그림도 자연히 거기에 따라 가야 하는…

장점이라는 것은 아무튼 어려운 시기에 미술운동, 문예운동 그런 걸로 세상을 넓게 볼 수 있었다는 것, 그 세상을 단순하게 자기의 소소한 경험이나 체험, 생활에 머무르지 않고 세상을 폭넓게 조망하고, 세상을 넓게 봤다는 것은 '민중미술'의 가장 큰 힘인 것 같아.

그러나 '사회적 시각'이 열려 있지 않으면 미술의 발전은 없다. 그래서 리얼리즘 정신이 필요한 것이다. 민중미술도 사회를 품지 않고 홀로 자신의 세계에 빠져 있으면 그야말로 '예술을 위한 예술'로서 예술지상주의의 독단에 빠지지 않을 수 없다. "민중미술은 우리 시대의 삶과 정신 그리고 예술혼을 진정으로 드러내기 위한 예술"(『민중미술, 역사를 듣는다 1』에서 재인용)이라고 유홍준 교수가 정의했듯이 그 시대 혹은 사회의 삶과 정신은 끝없이 진행될 것이므로 민중미술도 그에 따라 계속 미래로 향해 날아오를 것이다.

이 글은 민중미술과 함께해온 시간에 대한 회고록이지만 나는 살아오면서 많은 사람들과 교류했고 그들과 더불어 공동체를 엮으며 살아왔다. 여기 회고록이라고 쓰면서 미처 못 다룬 사람이 더 많을 것이다. 그러나 어찌하랴! 그들에게 미안하긴 하지만 내 기억력과 지면의 한계 때문이라고 생각해주기를 바랄 뿐이다.

민중미술은 사회를 '품는' 미술이다. 그러니 사회활동을 하는 모든 사람들과 연계가 안될 수 없다. 인류가 협력으로 진화해왔듯이 정치운동뿐 아니라 농민운동부터 노동운동, 학술운동, 시민운동, 영화·문학·음악·무용은 물론이고 미술의 각 장르별 활동들과도 촘촘하게 그물을 짜듯 협력하면서 지내왔다. 민미협과 그림마당 민에서 그 많은 단체의 후원을 위해 펼쳤던 기금마련전이 이를 증명한다. 내 기억으로는 수십번의 기금마련전을 기획하고 작품을 출품(그것도 팔릴 만한 작품으로)하였을 것이다. 이들 전시를 통해 여러 단체들이 도움을 받았을 것임이 틀림없다.

'민중미술'이라는 말이 처음 생겨난 것은 1984년 전두환 군사독재 정권 시절이었다. 어려운 시기에 독재정권을 향해 쉼없이 저항하던 미술에 붙여진 명예로운 이름이다. 이를 명예스러운 이름이라 여긴다면 그것은 우리가 다 같이 누려야 할 이름일 것이다.

나는 평생을 과유불급(過猶不及)을 좌우명으로 여기며 살아왔다. 나에게 이 과유불급을 심어준 사람은 백범 김구 선생이다. 『백범일지』의 「나의 소원」을 보면 이런 문장이 있다.

나는 우리나라가 세계에서 가장 아름다운 나라가 되기를 원한다. 가장 부강한 나라가 되기를 원하지 않는다. 내가 남의 침략에 가슴 아팠으니 내 나라가 남을 침략하는 것을 원하지 않는다. 우리의 부력이 우리의 생활을 풍족히 할 만하고 우리가 강력히 남의 침략을 막을 만하면 족하다. 오직 한없이 가지고 싶은 것은 높은 문화의 힘이다. 문화의 힘은 우리 자신을 행복하게 하고 나아가서 남에게 행복을 주기 때문이다.

이 얼마나 과유불급의 사상을 잘 나타내는 문장인가? 도에 넘치게 부강한 것은 항상 옆의 사람을 괴롭히기 마련이다(일제의 식민침략이 이를 잘 보여준다). 우리 주위에도 힘이나 돈과 권력이 넘치는 사람들을 가끔 본다. 넘치면 쏟아지게 마련이다. 쏟아지면 자기만 망치는 게 아니고 주위를 오염시킨다. 소위 말하는 '재앙'인 것이다. 자기로 인하여 주위를, 공동체를, 더 나아가 지구와 우주를 망가뜨릴 수도 있는 것

이다. 우리는 부족한 채로 살아갈 지혜가 필요하다. 그것이 나의 과유불급이다.

또 한가지 우리가 되새겨야 할 것은 민중미술이 독재정권과 싸워온 '민주화'로 탄생했고 그러한 저항정신 속에서 성장해왔다는 점이다. 그 정신은 자유와 정의와 평등을 내포하고 있다. 미술인으로서 이러한 저항정신을 인정하지 않고 어떻게 그림을 그릴 수 있겠는가. 다른 여러 분야와 교류하면서 민중미술은 40년 넘게 성장해왔다. 돌아보면 예술 분야에 한정되지 않은 정치·사회와의 횡적인 연대가 민중미술을 지켜내고 키워온 것이다.

끝으로 민중미술을 성원하고 협조를 아끼지 않았던 모든 단체들과 선후배와 동지들에게 이 회고록을 통해 감사의 말씀을 드린다.

2부

예술에 대한 이런저런 생각

그림은 살아남을 것인가

이 글을 쓰기 시작할 때가 연일 계속되는 폭염 속이었다. 이 지구의 존망이 걱정되는 이 폭염 속에서 한가로이 무슨 그림의 팔자타령인가? 세상이 끝난다고 하더라도 두달에 한번꼴로 돌아온다는 이 칼럼에서 화가로서 쓸거리는 내가 걸어오고 남은 날까지 껴안고 갈 미술, 즉 그림 이야기 외에 무엇이 더 있겠는가? 그럼 그림 이야기 속으로 들어가보자.

그림을 그린다는 것은 (작가의) 망상을 현실화하는 것이다. 즉 눈에 보이지 않는 가상의 세계를 물질(안료)로 대체하는 일이다. 단순히 물질로 덮여 있는 그림인데도 불구하고 전시장에 갖다놓으면 대중에겐 어려워지게 마련인 모양이다. 아마도 전시장이 일종의 제의의 공간이기 때문이리라.

대개가 전시장에 오라고 하면 당황스러워한다. 이런 친구도 있었다. "어이, 그런데 전시장 가면 어떻게 하는 거지?" "응, 전시니까 그림을 보면 되지." 그 친구가 전시장에 오는 걸 두려워하고 있음을 알았다.

더군다나 나의 그림이 정치와 관련 있는 '민중미술'이라는 딱지를 붙이고 있었으니 관객의 입장이 어떠했을지는 짐작이 가고도 남는다.

예나 지금이나 전시장 풍경은 많이 바뀌지 않고 있다. 미술인들 몇몇이 모여 잡담만 나누는 것이 보통이다. 미니멀 아트 등 모더니즘의 폐해를 극복하고 민중과 소통을 하자고 시작한 '현실과 발언' 같은 미술운동도 관객으로부터 외면받고 자기들끼리만의 소통이면 무슨 소용이 있겠는가?

내가 오죽하면 파리만 날리는 내 전시장(1997년 개인전)에 '황신혜밴드'를 섭외해 전시장 안에서 신나게 놀았겠는가?(이 급조된 공연엔 배우 '황신혜'가 오는 줄 잘못 알고 동네 아줌마들이 여럿 오긴 했다.)

대중이 미술을 낯설어하는 요인은 또 있다. 나는 40년을 미술교육에 매달려 지냈다. 중등 교사로 10년, 대학교에서 미술교육과 교수로 30년이다. 이쯤 되면 미술교육에 도사가 되어 있음직한데 실상은 그렇지 않다. 내가 정년퇴임식에서 대부분이 교사인 제자들을 앞에 놓고 한마디했다. "에… 내가 여러가지 활동을 해왔는데 그중 가장 실패한 것이 뭐냐? 바로 '미술교육'이다." 사실은 그 자리에서 한마디 더 하고 싶었다. "바로 그 증거가 미술교사인 여러분들이다." 하마터면 실언이 될 뻔했다. 그 증거는 바로 나였으니까.

공주사대 미술교육과에 전임으로 간 것은 1980년이다. 처음 이 미술교육과에 가서 여러가지 의문이 생겼다. 미술교육과의 커리큘럼이 다른 일반 미술대학과 같이 대부분 실기를 가르치는 것이 아닌가. 다른 교수들도 의문을 갖지 않고 지내는 터라 나도 따라할 수밖에 없었다.

몇년이 지난 다음에야 나는 새로운 미술교육의 개혁안을 만날 수 있었는데, 그것이 바로 미국의 '학문을 기초로 한 미술교육'(DBAE, discipline based art education)이다. 이는 미술을 실기만이 아니라 미학, 미술사, 미술비평과 같은 학문체계와 함께 지도해야 한다는 것이다. 즉 대부분의 미술교육이 실기 위주로 이루어지고 있는 현실에서 이를 반성적으로 개혁한 미술교육론이다. 소련이 우주탐사선을 1957년에 발사하자 미국은 큰 충격을 받고 모든 부문의 개혁을 시도하는데 예술교육 혁신도 그중의 하나였다.

미술과는 아무 관계 없이 사는 보통 성인들을 만날 때마다 열심히 물어본 것이 있다. "10년의 초·중등 교육과정 중에 미술시간은 어땠는지?" 대부분이 "난 미술시간이 좋지 않았어"(물어보는 나를 생각해서 '싫었어' 대신에 돌아온 답이다)라고 한다. 미술이 좋지 않은 이유는 수업시간에 아무리 그림을 그려도 한번도 칠판에 잘 그렸다고 내걸린 적이 없기 때문이란다. 미술에 재능이 있어 선생님에게 선택받은 몇명만 성취감을 맛볼 수 있는 수업시간이니 대부분의 학생들은 미술의 실패자로 남는다. 대부분이 미술시간을 좋아할 리가 없어 보였다.

미술 또는 미술시간에 대해 좋은 기억이 없는 일반 성인들을 미술전시장에 오라는 것은 그야말로 일종의 공황상태에 몰아넣는 일이 될지도 모른다. '학문에 기초한 미술교육' 이론은 이런 미술시간을 미술사, 미학 등 미술에 딸린 많은 이야기로 실기의 공포(?)로부터 해방시켜야 한다는 주장을 담고 있다.

미술작품을 읽는다? 그렇다. 미술에서도 작품을 읽어야 한다. 이를

비주얼 리터러시(visual literacy), 즉 시각적 문해력이라 한다. 대부분 미술은 감상한다고 한다. 일종의 감성적인 교감이다. 물론 이러한 느낌을 주고받는 것도 중요하지만 그 밑에 깔려 있는 많은 이야기들은 감성적인 교감을 더욱 풍부하게 한다. 그래야 작품을 통해 세상과 교감할 수 있는 것이다.

원래 리터러시는 브라질의 빠울루 프레이리가 주창한 민중언어의 독해로부터 출발했다. 민중에게 자기의 언어로 세상을 읽고 쓸 수 있도록 한 민중해방운동의 일환이었다. 마찬가지로 비주얼 리터러시는 시각적 문맹으로부터 우리를 해방시키는 단초가 될 것이다.

구석기시대 이래 그것이 종교적이건 의례용이건 미술에서의 시각적 문해력은 그 사회의 소통을 위해 상당히 중요한 역할을 해왔다. 중세 기독교 시대, 그러니까 문자가 널리 보급이 안되었을 때 성당의 벽면은 대부분 그림이나 조각으로 채워졌다. 성경 말씀을 그림이나 조각으로 읽도록 한 것이다. 고려시대의 탱화도 대부분 불법을 도상(圖像)으로 이해시키려는 의도로 제작됐다. 알타미라 등 동굴벽화도 마찬가지다. 원시인은 자신들이 사냥하는 동물을 동굴 암벽에 그려놓음으로써 동굴 속에 풍부한 식량을 보유하고 있다고 믿는 '주술적 읽기'를 위해서 벽화를 그렸다. 그럼에도 시간이 지날수록 복제매체와 대중매체, 디지털매체의 이미지 폭주로 전통적인 그림은 더욱 설 자리를 잃고 있다. 더군다나 자본과 시장에 휘둘리며 좋은 그림들은 대중과 점점 멀어져가고 있다.

그림이 관객과 소통하는 독특한 사례를 몇가지 들어보자. 중국의 한

황제가 궁정 수석화가에게 그가 궁궐에 그린 벽화를 지워버리라고 했다. 그 벽화 속의 물소리가 잠을 설치게 한다는 이유였다. 널리 알려진 일화다. "샘이나 강, 폭포 그림을 보는 것은 열병 환자에게 효험이 있다. 또 한밤중에 잠들지 못하는 사람이 머릿속에 샘물을 그려보면 졸음이 찾아든다." 르네상스의 뛰어난 건축가 알베르티가 퍼뜨린 말이다.

제주도 작가 강요배의 그림을 보고 있으면 화면 위에서 바람 소리와 파도가 바위에 부서지는 소리가 들린다. 또한 『잃어버린 시간을 찾아서』의 마르셀 프루스트는 방황하는 젊은이에게 루브르 박물관을 찾아 거기에서 화려한 궁정이나 왕을 묘사한 그림 앞에 서 있지 말고 샤르댕이 그린 작은 정물화를 보고 삶의 활기를 찾을 것을 권하고 있다. 이 폭염 속에 우리를 식혀줄 그럴듯한 일화나 사례들이 아닌가? 이는 발터 베냐민이 말한 아우라와의 미메시스적 감응이다.

나는 항상 미술을 '사회적 영매'라고 말해왔다. 감성적 접신을 통해 사회를 치유하고 풍요롭게 하기 위해서 아직도 미술은 쓸모가 있어 보인다. 태초에 말씀(언어와 문학)보다 먼저 있었던 알타미라 동굴벽화부터 판문점 평화의집에서 두 정상의 선언을 내려다보는 그림들에 이르기까지 그림은 우리 옆에서 펄펄하게 살아갈 것이다.

평화의집에 걸린 그림들, 특히 민정기 화백의 「북한산」과 신장식 교수의 「금강산」은 틀림없이 한반도의 정기를 모아 두 정상에게 평화와 통일의 메시지를 불어넣었을 것이다. 평화의집에서 나오며 누군가는 이렇게 중얼거렸을 것이다. "그림이 멀리 있다고 하면 안 되갔구나". (『한겨레』 2018.8.30)

좋은 이야기는 세계를 확장한다

나는 이야기를 좋아한다. 화가인 내가 이야기에 꽂힌 것은 미술교육과에서 학생들을 가르치면서부터다. 미술교사는 실기교육보다 미술에 따른 많은 이야기로 시각예술의 풍요함을 알려야 된다는 생각에서였다. 내 그림의 이력도 이런 나의 이야기 본능을 말해주고 있다. 1980년대 나의 대표작으로 지목되는 「풍요한 생활을 창조하는… 럭키 모노륨」이나 「냉장고에 뭐 시원한 거 없나?」 같은 작품들은 이미 제목에 어떤 서사를 품고 있다.

2004년에 연 '백년의 기억'이라는 개인전은 아예 100년의 우리 근대사 속에서 당시의 기록 사진들을 재현하면서 그 안에 있는 익명의 인물이 화자가 되어 그때를 진술하는 것으로 만들어 이미지와 이야기(미니 픽션)를 같이 전시했다. 이외에도 나는 주로 짤막한 이야기를 페이스북에 싣곤 했는데 나중에 이를 묶어 책으로 내기도 했다.

나는 그림을 이야기로, 때로는 이야기를 그림으로 환치하는 일종의 크로스오버를 한 셈이다. 이는 장르 간 혹은 미디어 간 혼합 또는 융합

을 통해 시각적 읽기를 더욱 풍요롭게 하고 세상을 확장하기 위함이다.

언어가 충분하지 않았던 최초의 인류는 지금의 팬터마임 같은 몸짓이나 괴이한 소리, 막대기로 땅 위에 그린 그림으로써 이야기를 전달했을 것이다. 이러한 의사소통이 예술로 진화했을 것이다. 만들어진 이야기인 픽션에는 예외 없이 가상의 세계와 상상력이 작동하는데 이것이 바로 예술의 시원이다. 그래서 인류에게는 말씀보다 마임, 연극, 춤이나 음악, 미술 등의 예술이 먼저인 셈이다.

그런데 이야기는 항상 상대방을 전제로 한다. 말로 하건 몸짓으로 하건, 또는 그림을 그려 보여주건 들어주는 상대가 있어야 한다. 아마 이런 이야기의 화자와 청자 사이의 협력 관계가 인류의 진화를 촉진했을 것이다. 이러한 협력관계는 이야기와 그림의 관계에서도 마찬가지다. 일종의 사회적 관계라고도 할 수 있다.

그러므로 모든 이야기는 공동체적 서사라고 할 수 있다. '모든 인간은 사회적 정체성을 가지는데 이는 고립된 한 인간의 삶이 아니라 과거로부터 앞으로 나아갈 미래까지 이야기의 한 부분'이라고 마이클 샌델(Michael Sandel) 같은 공동체주의자들이 주장하고 있다. 한 인간은 공동체의 일원으로서 과거로부터 다양한 빚, 유산, 적절한 기대와 의무를 이어받아 서사적 인격을 형성한다는 이야기다.

이렇게 공동체에서 전승되는 서사가 있는가 하면 대부분의 이야기는 여럿이 모인 자리에서 만들어진다. 물론 이런 자리, 예컨대 술자리 같은 곳에서는 말을 독점하는 사람이 꼭 있기 마련인데 그들은 대부분 듣는 사람들을 고려하지 않고 일방적으로 떠들 때가 많다. 『파브르의

곤충기』에 그악스럽게 울어대는 수매미들은 다른 소리는 전혀 듣지 못한다는 얘기가 나온다. 인간 세상에서 말의 독점권을 행사하는 사람들은 앞에서 듣는 사람들을 투명인간으로 만든다. 말의 독점도 일종의 소음이며 갑질인 셈이다.

경청자는 남의 말을 귀 기울여 듣는 사람이다. 귀 기울여 듣기란 정말 쉽지 않다. 특히 경청과 관련해서 이야기하지 않을 수 없는 것이, 우리 사회의 급속한 노령화다. 우리 사회는 베이비붐 세대가 슬슬 노인 세대로 진입하면서 빠르게 노령층이 증가하고 있다. 그런데 나이가 들어 노인네가 될수록 말이 많아진다. 지금의 노인 세대는 끝없는 질곡과 수난을 헤쳐온 사람들이다. 이런 노인들의 살아온 이야기는 한사람마다 대하소설로 한권쯤 될 터이다.

그런데 이들의 발화를 들어줄 사람이 없어 우리의 노인네들은 탑골 공원이나 노인정에서 홀로 떠돌고 있다. 발화자는 득시글한데 청자가 없는 것이다. 자기의 살아온 삶에 대해 누군가가 귀 기울여 들어줄 사람이 있으면 그 발화자는 자신의 삶에 긍지를 느끼고 자기의 존엄성을 되찾지 않을까.

한창훈의 연작소설 『행복이라는 말이 없는 나라』 속 단편 「쿠니의 이야기 들어주는 집」의 쿠니와 미하엘 엔데의 모모는 모두 얘기를 들어주는 것만으로도 소외되고 힘겨운 주변 사람들에게 삶의 활기와 잃어버린 시간을 되찾게 해준다.

나는 10여년 전 '예술과 마을 네트워크'라는 자그마한 단체를 만들어 충북 제천의 대전리에 있는 폐교를 빌려 '마을 이야기 학교'를 연

적이 있다. 젊은 예술가들과 같이 주민 100명 내외의 작은 마을에 들어가 거기에 사는 노인네들의 얘기를 들어주고 그들과 같이 마을 잡지와 마을 영화제를 만들면서 지냈다. 거기에 사는 노인네들은 우리가 자신들의 얘기를 들어주는 것만으로도 행복해했다. 듣는 것이 얼마나 중요한지 새삼 확인할 수 있었다.

지금도 서울 성북동을 중심으로 젊은 예술가들과 함께 지역에 사는 노인들의 얘기를 듣거나 수집하여 젊은 예술가들이 그들의 작업에 이 이야기들을 활용하는 '이야기청(聽)'을 진행하고 있다. 작년에 이어 올해 두번째 '이야기청'을 운영하고 있는데 11월에 그 결실을 전시 형태로 만들어 보여준다. 금년도는 지난해보다 더 많은 젊은 예술가들이 다양한 방법으로 참여해 활기를 띠고 있다.

이야기는 인류가 생각을 품기 시작할 때부터 시작되었다. 생각이란 가상의 세계를 떠올리는 것인데 자기가 경험하고 인지하지 못하는 세계까지 생각으로 품게 된다. 어린아이들이 어른의 세계를 상상하듯, 살아 있는 자가 죽음과 그 이후를 가상하듯, 이야기는 인간을 뛰어넘어 신과 영웅의 세계를 넘나들며 그렇게 진화해온 것이다.

이야기가 서사시에서 소설로 진화한 그 시원(始原)은 호메로스의 신과 영웅들의 세계를 그린 이야기 『오디세이아』로 그 이후에 많은 사람들에게 회자되고 지금까지 이야기의 원형으로서 전해지고 있다. 단테의 『신곡』 또한 지옥과 천당으로 이분화한 기독교의 세계에 연옥을 집어넣어 세계를 훨씬 다양한 이야기, 그러니까 소설의 세계로 진화시켰다.

지금 우리는 이야기가 실종된 사회에 살고 있다. 요즘 일어나는 대부분의 사건사고는 수많은 파장을 몰고 올 수밖에 없는데 그것의 대부분은 음모론이나 '가짜 뉴스'에 지배당하고 있다. 그 이야기를 전달하는 중간 매체인 언론(인터넷 등 디지털매체를 포함하여)이 잘못돼 있기 때문이다. 이러한 잘못된 언론의 뒤에는 틀림없이 이 언론의 왜곡을 이용하는 잘못된 권력이 도사리고 있다. 우리는 지난 '이명박근혜' 정부에서 이를 수없이 경험하지 않았는가?

인류가 시작되면서 수없이 많은 이야기가 생성되고 소멸했다. 지금까지 전승되는 또는 살아 있는 모든 이야기는 그 도덕성, 공동선의 지향 여부로 결정된다. 공동의 가치를 논하는 많은 이야기들은 그 사회를 발전시키고, 반대로 이야기의 균형이 깨지면 그 사회에는 혼란이 생긴다. 말을 독점하는 세력은 당연히 독재 세력이다. 반대로 누구나 이야기할 권리가 보장된 사회가 민주주의 사회다.

그래서 우리가 공동체 안에서 말하는 권력을 누리고 싶으면 남의 말을 경청해야 한다. 나는 이런 제안을 하고 싶다. '말하고 싶으면 남의 얘기를 먼저 들어라.' 서로의 다름을 인정하고 다름에 대한 편견과 판단을 유보하고 또는 혐오를 중지하고 이웃의 고통과 상처를 보듬으며 그들의 이야기를 경청해야지만 우리는 아름다운 공동체 속에서 살 수 있다. 공동체(community)란 말의 어원도 서로 이야기가 소통하는 사회를 가리키지 않는가? 좋은 이야기는 더 나은 세계를 확장한다.(『한겨레』 2018.10.18)

모든 보는 것은 미래로 열려 있다

얼마 전 용산 미군기지터에 투어를 다녀왔다. 미8군 옆 용산고를 나온 나는 각별한 심정으로 이 방대한 기지를 둘러봤다. 투어가 끝난 다음 기지 바로 옆에 있는 아모레화장품 사옥 안의 조선시대 병풍 전시회를 유홍준 교수의 해설(그는 이미 용산기지터 1차 투어를 마치고 답사기를 『한겨레』에 기고한 바 있다)로 관람했다. 그의 해설은 거의 완벽했다. 그러나 나는 그의 해설을 듣기보다는 나의 눈으로 모든 것을 담고자 했다. '아는 만큼'이 아닌 '모르는 만큼' 나의 예리한(?) 눈은 여러가지를 탐색한다.

유홍준 교수가 '아는 만큼 보인다'고 했지만 그림을 그리는 나로서는 '본 만큼 알게 된다'고 말하고 싶다. 보이는 것과 보는 것의 차이는 무엇일까? 눈을 뜨면 모든 삼라만상이 보인다. 이 보이는 삼라만상 가운데 보는 이는 골라서 보게 된다. 그러면서 세상만사를 생각한다.

루돌프 아른하임(Rudolf Arnheim) 같은 시지각 학자들은 이를 '시각적 사고'라고 한다. 그들이 말하는 '시각적 사고'란 형태를 발명하는

수단이고 보는 대상의 복잡한 형태나 공간의 구조와 질서를 파악한다. 그래서 그들은 모든 사고는 보는 일로부터 시작한다고 주장한다. 그러니까 '아는 만큼 보인다'와 '본 만큼 안다'는 주장은 서로를 배척하는 것이 아니라 시로가 제유의 형식으로 맞물리는 보완적 관계이고 그만큼 시각의 중요성을 알려주는 셈이기도 하다.

고대 그리스에서는 죽는 사람을 가리켜 '숨을 거둔다'고 하지 않고 '눈길을 거둔다'고 했다. 눈길(시각)의 중요성을 인간의 목숨에 준해 생각한 경우다. 오르한 파묵의 소설『내 이름은 빨강』을 보면 16세기의 이슬람제국에서 최고 경지에 이른 화원화가들은 제 눈을 찔러 스스로 보는 것을 멈췄다고 한다. 아마도 더 이상 보지 않아도 세상을 다 파악한 화가로서 현실의 보는 눈이 더 이상 필요 없었는지도 모른다. 이 소설은 보는 법의 차이에서 비롯한 전통 화원화가들과 베니스 화파의 영향을 받는 세밀화가들 사이의 엄청난 암투를 그리고 있다. 보는 법의 차이로 인한 권력투쟁이 이 소설의 주제다.

또 모든 국민의 행복을 추구한다는 의도에서 1970년대에 이미 국민총행복지수를 만든 부탄왕국에서는 왕국 내 모든 건물들의 창호를 불교식 창문으로 통일시켰다. 창문을 통해 바라보는 세상에 대해 '시각의 평등성'을 구현한 것으로 보인다.

어쨌든 인간들의 '보는 방법'은 지역과 시대에 따라 변해왔다. 미술사를 한번 살펴보자. 어쩔 수 없이 인류 최초의 그림인 구석기시대 동굴벽화를 거론하지 않을 수 없다. 동굴벽화를 보면 이 벽화를 그린 사람은 동굴 근처에 모여 사는 어떤 자그마한 부족의 일원이었을 것이

다. 알려진 대로 이 동굴벽화들은 사냥의 대상인 들소와 사슴 등을 매우 사실적으로 생동감 넘치게 그리고 있다. 먹이를 구해야 하는 절실함으로 그들이 본 사냥 현장은 캄캄한 동굴 속에서도 마술적으로 그들의 눈앞에 펼쳐진 것이리라. 그들은 현장에서 들소를 포획하는 눈으로 세상을 본 셈이다.

그런데 사냥과 수렵생활을 하던 구석기시대에서 농경이나 목축의 정착생활을 하는 신석기시대에 오면 이런 동굴벽화는 없어지고 일종의 기하학적인 무늬나 도형으로 바뀐다. 그들은 더 이상 사냥 현장에서 목숨을 내걸고 사냥을 할 필요가 없었다. 수확이 끝난 후 남는 시간을 생활에 필요한 옷이나 기구 등의 공예품을 만드는 데 할애했다. 옷이나 공예품 제작에는 사실적인 그림보다는 무늬나 패턴화된 장식 그림이 필수적이다.

신석기시대 이후에 '보는 눈'의 역사는 모두 권력과 관계가 있다. 이집트 미술에서부터 그리스·로마시대를 거쳐 중세에 이르기까지 모든 보는 법은 절대권력인 지배자나 신의 '보는 눈'을 기준으로 하였다. 영원을 향한 이집트의 '정면성의 원칙'은 파라오나 절대권력들이 내세에까지 영원하도록 원칙이 정해져 있었고, 그림들은 읽을 수 있도록 상형문자로 기능했다. 그리스·로마 시대에는 왕족이나 귀족이 보는 눈(미관)에 따라 신상이나 초상 조각이 만들어졌으며 기독교 종교 시대에는 말할 것도 없이 신의 말씀을 도해(圖解)로써 보여주는 것이 원칙이었다.

또 동서양을 막론하고 모든 대상은 계급적으로 표현되었는데 중요

한 지배자나 상위계급은 중앙에 크게, 하인이나 시종은 변두리에 작게 그리는 게 원칙이었다. 그러나 이 대원칙이 크게 바뀐 적이 있으니 바로 르네상스에서 발견한 '투시원근법'이다. 이 투시원근법은 아직도 우리 시대의 '보는 법'으로 절대적인 기준이 되고 있다. 르네상스의 투시원근법은 사실 과학과 수학, 심지어는 인문학의 발달에 힘입은 바 있지만, 그와 더불어 상업의 발달로 경제의 번영을 구가하던 피렌체 같은 도시국가의 산물이었다. 다시 말하면 부기법이나 금리를 따지는 상업자본이 발달함에 따라 보는 법도 여기에 맞추어 일목요연하게 세상을 파악하기 위한 방법이 필요했던 것으로 보인다. 그것이 바로 투시원근법이다.

투시원근법의 대표 작품인 레오나르도 다빈치의 「최후의 만찬」을 보자. 가운데 예수를 중심으로 모든 제자들이나 실내 풍경이 수렴되고 있다. 엄청난 집중감을 자아낸다. 이는 보는 사람에게 잘 정렬돼 있는 세계를 한눈에 파악할 수 있도록 허용해주는 셈인데, 보는 사람이 이런 그림을 주문한 자본권력임을 방증한다. 상업으로 큰 성공을 거둔 대(大)부르주아지나 막강한 자본력을 가진 교황청이 이에 해당한다.

이후에 보는 법은 현대로 들어오면서 인상파 화가들에게서 또 한번 크게 바뀐다. 실내의 어두컴컴한 스튜디오에서 밝은 외부로 나온 인상파 화가들은 자연의 대기와 광선 밑에서 이전보다 훨씬 자유로운 눈길로 자연을 보고 그리게 된다. 그들은 자연을 보고 자연 너머에 있는 또 다른 세상을 상상하는 '시각적 사고'의 여유를 갖게 된 셈이다.

지금까지 살아오면서 나에게는 '보는 법'의 일정한 원칙이 생긴 것

같다. 일종의 시각의 (도덕적) 기준이다. 그 하나는 '가까운 데(현실)보다는 먼 데(미래)를 본다.' 사람은 주로 가까운 데를 보면서 산다. 눈앞에는 아귀다툼하는 국회의원들도 보이고 공적 지원금을 사취하는 유치원 원장들도 보인다. 그러나 가끔 가다 우리는 멀리 여행을 떠나거나 산에 올라 맥맥이 이어진 산들을 본다. '눈씻이'를 하면서 미래를 보는 셈이다.

다른 하나는 '중심(권력)이 아니라 작고 낮은 곳, 변두리를 본다.' 이는 욕망하는 인간들이 자기를 절제하는 방법이기도 하다. 중심으로 향한 시선은 욕망을 낳고 모든 대상을 타자화하는 '혐오의 시선'을 잉태하기 마련이다. 여기에는 온갖 허세와 '갑질'이 들끓는다. 특히 예술가들은 '익숙한 것'에 머물지 말고 항상 '낯선 것'에 시선을 던져야 한다.

이렇게 '보는 법'은 우리로 하여금 다른 세상을 꿈꾸게 하는 일차적 매체이다. 다른 감각기관과 달리 시각의 큰 장점은 그것이 고도로 명료한 매체일 뿐 아니라 외계의 물체와 사건들에 관해 무제한으로 풍부한 정보를 제공해주는 데 있고, 보는 이로 하여금 그 세계를 다시 재조직하게 해주는 데 있다. 그러므로 보는 것은 일종의 창조적 참여다.

우리가 정말 기막힌 경치를 보면 '그림 같다'고 하는데 이는 좋은 경치를 보면 바로 이상적 세계를 그린 그림을 떠올리기 때문이다. 우리는 보는 것(시각) 자체만으로도 가상의 세계를 조직해 우리의 세계를 미래로 이끌 수 있다.(『한겨레』 2018.12.13)

글쓰기와 그림 그리기에서 '인용과 훔침'

1960~70년대 미술인들은 술만 취하면 '베껴묵기'를 입에 달고 살았다. 이런 식이다. "누구는 브랑쿠시(Constantin Brancusi, 루마니아 출신 조각가)를 베껴묵고, 베껴묵은 누구를 또 누가 베껴묵고…" 서양 모더니즘의 영향력이 절대적인 시절의 풍경이다. 그러면 베끼기의 일종인 '인용'과 '훔침'은 어떻게 다른가?

이번엔 만 52개월 된 내 손자 얘기로 시작한다. 요즘 들어 이 애가 가끔 가다 독특한 말솜씨를 구사한다. "굳이 지금 밥 먹을 필요가 있나." "불난 꿈을 꿨는데 가로등에 공을 던지니 공이 깨지고 피지직 하며 불이 났어, 심지어 등이 켜져 있지도 않았는데…" '굳이'와 '심지어'와 같은 부사는 그 나이에 쓰기 어려운 단어다.

내가 손주 얘기를 하는 이유는 모든 감성적인 활동은 다른 사람이 이미 한 행위(말이나 글쓰기, 그리기에서)를 빌려온다는 것이다. 내 손주가 사용한 '굳이' '심지어' 등의 낱말은 자기 엄마나 유치원 선생님한테 들은 말 가운데 가져와 자기 말의 맥락에 맞추어서 사용했을 것

이다. 이것도 일종의 '창조적 베끼기'가 아닐까.

얼마 전 페이스북에서 본 글이다. 『훔쳐라, 아티스트처럼』(중앙북스 2020)에서 이 책의 저자 오스틴 클레온은 이렇게 말한다. "알다시피 예술작품은 역사 속 수많은 선배와 동료의 작품에서, 그리고 주변에서 일어난 사건에서 영향받고, 영감을 얻으며, 도용하고, 슬쩍 베끼고, 똑같은 것을 다른 맥락에 놓고, 같은 것을 다르게 사용하며… 등의 행위와 함께 만들어진다. (…) 좋은 작품 하나에는 온갖 예술의 역사와 현재의 여러 요소와 징후들이 교집합을 이루며 가득 들어차 있다."

이렇게 클레온의 글을 인용한 것은 평소에 모든 예술작품은 다른 사람이나 작품들에서 영향을 받을 수밖에 없다는 내 생각을 그대로 대변하고 있기 때문이다. 그래도 나는 내 작품의 원천을 다른 작품에서 '훔친다'는 생각을 한 적은 없다. 적어도 참조, 인용, 차용, 패러디, 몽타주, 크로스오버 등의 전문적 용어를 빌려 '베끼거나 훔침'이라는 직설적 용어 대신에 '빌려 쓴다'고 생각해왔기 때문이다.

나의 그림 그리기는 지금까지 '빌려 쓰기'(인용)의 역사다. 겸재 정선의 「인왕제색도」, 안견의 「몽유도원도」 같은 명화들로부터 조선시대에 그려진 민화나 요즘 작가들의 작품(사진, 만화 등 대중매체)에 이르기까지 시대와 공간을 뛰어넘는다.

한편 나의 글쓰기는 의외로 인용보다는 '창조' 행위에 가깝다. 이야기를 중요시하는 나의 글쓰기는 동학농민혁명으로부터 시작되었다. 그림만으로는 이 거대한 동학농민혁명의 서사를 다 구현하지 못한다는 아쉬움 때문이었다. 그래서 처음으로 그림에다 보탠 글이 「말목장

터 감나무 아래 아직도 서 있는…」이다. 그전에도 칼럼이나 잡글을 종종 써왔지만 내가 만든 글(이야기)에 빠져 10개의 그림과 거기에다 덧붙인 10편의 글로써 '백년의 기억'이라는 전시회까지 열었던 것이다.

니는 미술을 '사회적 영매'라고 말해왔는데 이는 주로 모든 신을 끌어들이는 무(巫), 즉 무당을 염두에 두고 한 말이다. 몇해 전에 타계한 김금화(金錦花, 1931~2019) 만신의 '굿 제의'는 세상 모든 만물(죽은 사람의 영혼까지)을 끌어당겨 접신한다. 미술가도 세상 만물과 사건들을 조우할 수밖에 없고 이를 어떤 방법으로라도 그림에 끌어들인다. 내가 미술을 '사회적 영매'라고 말하는 이유다.

이런 인용과 몽타주에서 스스로 공부를 게을리하지 않은 사람이 바로 발터 베냐민이다. 베냐민은 자기가 쓴 글을 인용해서 새로운 글쓰기를 수없이 시도했고, 심지어 '인용으로만 씌어진 책'을 구상하기도 했다. 그는 '인간이 지닌 상위의 기능들 가운데 미메시스(자연의 모방능력)에 의해 결정적으로 규정되지 않는 기능은 없을 것이다'라며 인간이 지닌 모방적 속성으로 '인용'은 피할 수 없는 것으로 파악했다.

예술에서는 지구의 모든 것을 끌어다 쓸 수 있다. 반 고흐는 밀밭 위에 까마귀를 불러들여 자기의 죽음을 예감했고, 베냐민은 생수 전단지의 별 문양을 보고 아우라를 사유했는가 하면 시인 김남주는 자기의 심장에서 피를 꺼내어 꽃 위에 뿌리고, 시인 안도현은 버려진 연탄재에서 시를 건져올렸다. 예술은 세상의 모든 것들에서 영감을 얻는다. 그야말로 '예술 인력의 법칙'이다.

글쓰기와 그림 그리기에서 인용이든 차용이든 또는 패러디든 몽타

주든 이런 것들은 다 비유법에 해당한다. 쓰기와 그리기에서의 비유법은 자주 특수한 목적을 위해 사용된다. 특히 거룩한 신의 영역을 묘사할 때 성경이나 불경처럼 전적으로 이러한 비유를 등장시킨다. 그리스의 신화는 신의 세계 또는 인간의 세계를, 영웅들을 등장시켜 비유로써 드러낸다.

니체가 '신은 죽었다'고 선언한 이후에 근현대로 들어오면서 고대 신화의 세계와 달리 절대적 신의 영역(일종의 권력)을 '훔쳐다' 자기의 욕망에 끌어들인 가짜 신화들이 판을 치고 있다. 권력이 만들어내는 가짜 신화들이며 일종의 우상화다. 우리 사회엔 예컨대 이승만과 박정희가 만들어낸 신화가 아직도 살아 있어 시시때때로 그들에게 불편한 사람들을 '빨갱이'로 내몬다. 봉건적인 '남존여비와 가부장제'의 신화는 아직도 여성을 차별하고 한낱 성적 도구로 여기기 일쑤다.

노동자를 착취해온 재벌기업들의 성장 신화가 있는가 하면 세계화를 앞세운 '신자유주의'의 신화가 우리의 삶을 옥죄고 있다. 미국이라는 강대국 신화는 아직도 우리를 분단의 사슬에 묶어놓고 있다. 편견과 무지몽매에서 비롯된 혐오의 신화도 우리 사회를 위협하고 있다. 세월호 희생자들과 5·18에 대해 야만의 무리가 내뱉는 폭언이 이를 잘 보여주고 있다. 그들의 가짜 신화가 모두 가짜 뉴스나 정보의 조작으로 이루어졌음은 말할 필요도 없다.

이제 예술도 자기를 신화화하여 사회로부터 자폐되지 않았는가를 되돌아볼 때이다. 그동안 얼마나 많은 예술가들이 사회와 현실에 벽을 쌓고 예술지상주의와 자본의 신화에 안주해왔는지는 작금의 우리 예

술사를 돌아보면 쉽게 알 수 있는 일이다. 결국 예술은 잘못된 신화와 우상을 깨고 세상을 변혁하는 것이 그 사회적 역할이기 때문이다. 그 이유로 해서 우리나라에 '민중미술'이 탄생한 것이리라.

인류의 역사에서 주위의 도움 없이 살아온 사람이 있을까? 인류가 '협력'으로 진화해왔듯이 우리는 서로 끌어다 쓰고 빌려오고 밀어주면서 살아왔다. 이것이 우리의 몸에 각인된 인류의 지혜다. 다만 예술가들은 남의 것을 빌려 쓰고 베끼더라도 '창조'를 담보로 해야지만 그것이 '도둑질'이 안될 것이다.(『한겨레』 2019.4.11)

예술의 품격에 대하여

2018년 주격조 선생(선배인 주재환 작가의 '현실과 발언' 시절 불리던 별명)과 내가 보안여관이라는 화랑에서 2인전을 연 바 있다. 이 전시회는 주격조라는 별칭에 맞추어 내가 김품격을 제안해 '주격조와 김품격의 2인전'이 됐다. 사실 '격조'니 '품격'이니 하는 말은 미술운동을 한 민중미술 패거리가 낄낄거리며 희영수한 것이지만 어쨌든 나는 그 전시회 이후 '품격'에 대해 많이 생각하게 되었다, 예컨대 국가나 대통령, 남자나 여자만이 아니라 나의 말과 글, 그리고 그림의 품격을 스스로 검열하는 버릇이 생겼다.

사실 품격은 먹고살기에 급급할 때는 거론조차 하기 힘들다. 지금 전쟁통에 있는 중동 국가들에서, 아니 나의 어린 시절 부산 피난살이에서 어떻게 품격을 떠올릴 수 있겠는가? 그런데 요즘 들어 정치권을 보면 마치 전쟁 중에 있는 나라처럼 품격은 고사하고 살벌하기 이를 데 없다. 혐오의 폭언을 상대방을 향하여 포격하듯이 퍼붓는다. 이런 발언의 품위만 보면 틀림없이 우리는 전쟁 중이다. 분단 이후 오랫동

안 냉전의 이념을 극대화해왔기 때문이리라.

원래 '품격'이란 말은 그야말로 말과 말하는 사람의 수준을 얘기할 때 주로 사용된다. 모든 사람에게는 나름대로의 품격이 있게 마련이다. 한 사람의 품성과 인격을 아울러 그 사람의 됨됨이에 따라 품격이 높아지기도 하고 낮아지기도 한다. 그래서 품격은 흰 사람의 인격이다.

예술, 특히 미술에서도 품격을 논할 때가 있다. 한 작품의 진정한 가치나 그 작품이 지니는 위엄이 있을 때를 말함이다. 그러면 한 작품의 가치나 위엄은 누가 만들고 누가 정하는가? 당연히 관객과 더불어 그것을 만든 미술가 자신이다. 일차적으로 작가 자신이 작품에 품격을 부여한다. 그 이후에 '작품은 작가의 손을 떠나 또다른 팔자를 지닌다', 즉 관객에 의해 그 품격 여부가 결정된다.

『잃어버린 시간을 찾아서』의 프루스트는 젊은 시절 귀족들이 드나드는 살롱을 찾아 헤맨다. 귀족들의 품격 있는 세계를 엿보기 위해서다. 그는 결국에 귀족들과 부르주아들이 모여드는 살롱이 얼마나 허망한가를 알고, 거기서 발을 끊고 소설 쓰기에 전념한다. 그 방법만이 자신을 구원하리라는 것을 알았기 때문이다. 그래서 목숨을 걸고 쓴 작품이 바로 『잃어버린 시간을 찾아서』다. 이 작품은 한 세기가 지난 오늘날에도 그 품격을 잃지 않고 있다.

나는 오랫동안 민중미술가로 불리었다. 지금은 익숙해졌지만 1980년대 초반 '현실과 발언'을 시작할 때 나는 '민중'이라는 단어에 당황스러움을 금치 못했다. 그만큼 낯선 용어였다. 이 당시 '현발'을 비롯한 여러 소집단의 미술은 그야말로 불온하고 불량한 미술이었다.

그러니 '격조'니 '품격'이니 하는 말은 우리의 '불량'과 '불온'을 숨기기 위한 위장전술이나 일종의 알레고리였을 것이다. 민중미술은 품격과 거리가 멀다. 저항미술이랄 수 있는 민중미술이 어떻게 '품격'을 이야기할 수 있겠는가? 그러나 지금 와 생각해보니 권력과 권위에 도전하고 저항하는 것이 진정한 '시대적 품격'임을 알게 되었다.

품격은 저절로 생기지 않는다. 돈과 권력을 가졌다고 해도 품격은 바로 생기지 않는다. 아무리 많은 지식도, 또 이 지식을 이용해 얻은 어떠한 지위도 품격을 갖는 데 도움이 안 된다. 결국은 어떠한 위치에 있더라도 그 위치에 따른 그의 자세와 태도가 문제인 것이다. 품격은 타인에 대한 이해와 배려와 공감 능력에서 배양된다. 이런 배려와 공감 능력을 우리는 자연으로부터 배운다. 자연에서 생명이 태어나고 죽음에 이르는 과정은 인간세계에 대한 품격의 절대적 교훈이다. 요 근래에 시집을 낸 정희성 시인은 "자연을 표절"했다고 하지 않는가. 자연에 대한 미메시스(모방본능)적 공감능력은 예술의 본능적 태도다.

다들 아는 겸재 정선의 「인왕제색도」는 비온 후 막 갤 때의 인왕산의 풍경을 그린 그림이다. 가상의 세계를 표현하는 미술에서 겸재는 자연과의 실제적인 교감으로 제대로 '실경산수'의 품격을 갖출 수가 있었다. 그의 '진경산수'는 외형만을 담아내는 형사(形似)가 아니라 정신을 담아내는 전신(傳神)이었음을 후대 비평가들은 입을 모아 얘기한다. 또한 그는 평생을 같이한 친구인 시인 이병연의 병이 깊어지자 이 그림을 그렸다고 한다. 아마 이런 절실함이 이 그림의 품격을 만들었는지도 모른다.

인간이나 예술에서 우리 시대의 품격은 세상을 대하는 자세와 태도에서 나온다. 정신없이 돌아가는 세상에서 그 속도만을 쫓아가거나 낮음을 추구하는 수평의 삶을 버리면 모든 것을 다 소유하려는 집착으로 귀결되고, 모든 것을 디지털과 알고리즘으로 해결하려는 편리함은 우리를 편협하고 왜소하게 만든다. 어린 왕자는 네번째 별에서 끝없이 별을 세고 있는 한 상인을 만난다. 그는 헤아린 별이 다 자기 소유라고 믿고 있다. 욕망(소유욕)은 인간을 품격 없는 이상한 사람들, 즉 바보로 만든다.

이런 세상을 대하는 태도나 자세에서 '성공했으나 실패한' 대표적인 화가가 피카소다. 그의 천재성은 그가 그린 모든 것을 황금으로 만드는데 그것은 오히려 그가 세상을 대하는 자세를 고립의 상태로 만든다. 『피카소의 성공과 실패』(아트북스 2003)의 저자인 평론가 존 버거는 말년의 피카소가 매너리즘의 극단에 매달려 자기의 천재성과 부에 속박되어 결국은 실패를 맛볼 수밖에 없었다고 지적한다.

미술에서는 내용에 관계없이 형식과 재료에 집착하면 품격이 훼손된다. 형태나 색채, 때로는 재료를 과도하게 사용하여 스펙터클을 만들 수는 있으나 이런 작품들은 대개 관객으로 하여금 의미 없는 감탄사만 연발시킬 뿐이다. 이런 미술의 대표적인 사례가 '키치'(이발소 그림)다. 말이나 그림에서는 과유불급이 품격을 지키는 일이다.

그리고 품격은 빠름이 아니라 느림이다. 갯벌은 백년 동안 이어진 파도에 겨우 1미터 늘어난다고 한다. 움직임이 잘 파악되지 않는 우주의 운행이 감성의 품격을 고양한다. 예술에서의 품격은 다른 세상에

대한 통찰이며 경청이다. 여기서 경청은 물론 다른 사람들의 이야기를 귀 기울여 듣는 것이지만 다른 세계를 열어주는 '독서'(읽기)는 더 중요한 경청 방법의 하나다. 당연히 책 읽기(그림 읽기)는 품격과 함께 교양을 높인다.

독서로 세상을 넓히고 교양을 넓혀 품격을 스스로 쌓아갈 수도 있지만 예술가는 한편으로 예술가의 자유를 침해하는 권력과 작품을 상품으로 전락시키는 시장(자본)으로부터 그 자신을 지키기 위해 저항하고 투쟁해야 한다. 그 길만이 예술의 품격을 지키는 일이다. 예술에서의 정의로움은 그 자체로 품격이다.(『한겨레』 2019.6.6)

미술의 힘은 역시 리얼리즘이다

우리의 삶은 항상 줄타기를 한다. 우리의 삶이란 우리가 바라보는 세상이기도 하다. 하루는 긍정적이었다가 다음 날은 부정적이다. 그러다 며칠 지나다보면 '그러면 그렇지' 하고 좀더 낙관적인 전망을 갖게 된다. 요즘 촛불혁명으로 탄생한 문재인정부를 바라보는 나의 시각이 그렇다. 하여튼 이 '혹시나'에서 '역시나'로의 널뛰기의 전망은 한마디로 '아슬아슬하다'다.

리얼리즘은 사회의 현실과 삶을 대하는 태도나 자세로 결정된다. 『문제는 리얼리즘이다』를 쓴 루카치는 '리얼리스트는 사람들 속에서, 사람들 사이의 관계 속에서, 또 그들이 행동하는 상황 속에서, 객관적 발전 경향으로서 사회에 대해, 나아가 전 인류의 발전에 대해 장기적으로 영향을 끼치는 지속적 요인들을 찾는다'고 말했다.

이러한 삶(현실)에 대한 진지한 태도와 자세는 300년 전후 조선시대의 사대부 화가들에게서도 나타난다. 여기서 잠시 조선시대 문예부흥기라 일컫는 영·정조 때의 사대부 문인화가 관아재 조영석(觀我齋 趙

榮祏, 1686~1761)을 호출해보자. 관아재 전후해서 공재 윤두서, 겸재 정선에서 한두 세대 뒤의 단원, 혜원 등의 화원화가에 이르기까지 그야말로 미술의 힘을 보여주는 조선시대 리얼리즘의 전성기이다. 특히 관아재 조영석의 풍속화첩을 보고 있으면 그가 얼마나 민중의 삶에 눈길을 돌리고 이를 잘 표현했는지 감탄이 절로 나온다.

나 같은 경우 그림의 범주로 보면 조선시대의 붓으로 그린 그림(통칭 동양화)과는 다른 서양화(우리나라는 미술대학의 편제가 서양화 동양화로 나뉜다)를 배웠고, 서양화가로 쭉 지내왔다. 미술계 도반들을 잘 만난 덕에 유홍준 교수의 『화인열전』(전2권, 역사비평사 2001)과 이태호 교수의 『조선 후기 회화의 사실정신』(학고재 1996)을 읽다 정신이 번쩍 들었다. 「회화상의 reality에 대한 연구」로 대학원 논문도 쓴 필자로서는 우리 회화에도 사실주의 정신이 18세기 초부터 그 줄기가 뻗어 있구나 하는 자각과 함께 부끄러움이 앞섰다.

겨우 혼자서 독학으로 공부한 것이 그 당시 『창작과비평』에 실린 아르놀트 하우저의 『문학과 예술의 사회사』였으니 기껏해야 서양미술사와 관계된 미술의 사회사 정도를 어렴풋이 이해할 정도였다. 인생 후반기에 발견한 조선시대의 『화인열전』은 나로 하여금 미술의 사실정신이 엄격한 계급사회인 조선시대에도 사대부들 속에서 꽃 피웠다는 게 한없이 반가웠다. 그들 가운데 대표격인 관아재 조영석은 사실정신의 강조에서 더 나아가 그림의 '사회적 역할'까지 '대책을 묻노라'라는 뜻의 『책제(策題)』속에서 다음과 같이 자문자답한다.

묻노라! 옛사람이 말하기를 회화는 법교를 이루게 하고 인륜을 돕는다고 했는데, 어느 시대에 비롯되고 어는 시대에 왕성하게 빛났는가? (…) 송(宋)의 정협은 기근으로 인한 유민의 참상을 아뢰기 위해 유민도(流民圖)를 그려 바침으로써 신종(神宗)을 감동시켰는데, 그림보다 나은 것이 없었는가?

여기서 그는 문장이나 글씨로 형용해낼 수 없는 것을 그림에서는 (능히) 구할 수 있다는 '그림의 힘'까지 역설하고 있다.

관아재보다 조금 앞선 시기에 저 무시무시한 자화상을 그리고 천문 지리에도 밝았던 공재 윤두서(恭齋 尹斗緒, 1668~1715)는 주위의 일상과 관련된 풍속이나 말들을 유심히 관찰하고 묘사했다. 그래서 그도 여러 점의 풍속화를 남겼는데 그중에는 「돌 깨는 석공」도 있다. 이는 서양의 사실주의, 즉 리얼리즘을 처음으로 주장한 귀스따브 꾸르베(Gustave Courbet, 1819~1877)의 「돌 깨는 사람들」과 같이 일하는 사람들을 그린 그림이다. 물론 그들 가운데 현실을 대하는 자세나 태도에 차이가 있긴 하지만 꾸르베보다 한세기 반 이상을 앞선 관아재의 화론이나 공재의 풍속화는 우리의 리얼리즘이 얼마나 빨랐는가를 보여준다.

무릇 회화에서는 새로운 경향이 나타나면 이에 대한 여러 비평이 존재해야 하고 또한 그 경향에 따른 수요층, 즉 관객층이 형성되어야 한다. 그래야지만 그 시대의 문화예술이 폭넓게 활력을 얻는다. 그 당시 비평을 주도했던 「청죽화사」의 남태응과 「화주록」의 이규상 등이 이에 속한다. 그들의 회화론과 회화비평은 그림을 그리는 화인들과 더불

어 그 시대를 문예부흥기로 이끌었다. 그림을 그리는 사대부 화가들은 자기의 화론과 더불어 남의 그림에 대한 비평을 쏟아내곤 했다. 예컨대 공재와 관아재, 강세황이 그랬으며, 다산 정약용은 그의 실학사상을 바탕으로 사실주의 화론을 펼쳤다. 이런 그림에 대한 비평과 화론은 당대의 지식인인 사대부들에겐 당연한 일이었다. 또한 단원과 함께 혜원 신윤복의 뛰어난 풍속도가 나타났던 것은 그를 필요로 하는 수요와 관객층, 그림의 매매시장이 어느정도 형성되었음을 의미한다. 공재 윤두서의 그림은 '중인층이 좋아하여 수표교 최씨가 많이 소장하였다'거나 김홍도의 후원자 중에 '소금장수 갑부가 포함되었다'(남태응의 「청죽화사」)는 기록 등이 이를 증명한다.

이들 조선후기 사실정신은 임진, 병자의 두 대란을 겪은 후의 비교적 안정적이고 평화로운 시대였다는 것이 시대 배경이다. 이태호 교수는 앞의 책에서 다음과 같이 주장하고 있다. "경제성장을 토대로 한 봉건사회 해체기 내지 근대로의 이행기라는 커다란 사회변동 속에서 다른 분야보다 당대 사람들의 의식 변화와 미적 이상, 삶의 정취와 시대 향기, 예술성을 구체적이고 생동감 넘치게 발산하고 (…)"

특히 탕평책을 쓴 영조와 단원 같은 천재 화가를 알아보고 후원했던 정조의 품격있는 안목이 그 시대를 문예부흥기로 만들었으리라. 한편으로 관아재가 주장했듯이 그림은 문장이나 글씨가 담아내지 못하는 것을 능히 담아내기도 하지만 또한 사대부나 화원화가를 가리지 않는다. 즉 그림은 계급을 가리지 않고 오직 그림에 나타난 품격만을 가릴 뿐이다.

내친걸음이니 여기에서 내가 호출한 관아재에게 한번 물어보자. "관아재에게 묻노라, 그대는 300년 후 오늘에 살았으면 능히 '민중미술'을 우리와 같이 하였겠는가?" 아마도 관아재만이 아니라 공재, 겸재, 단원, 혜원 등이 우리 시대에 살았으면 틀림없이 '민중미술' 패에 가담했으리라.

조선시대 중반에 시작된 사실주의 정신은 그후 19세기에 들어서면서 그 정신을 이어 발전하지 못하고 퇴보를 거듭했으며, 근대에 서양 문물이 도래하여 서양화가 들어온 다음부터는 서양의 모더니즘이 우리의 화단을 휩쓸었던 것은 이미 잘 알려진 사실이다. 더군다나 오랫동안 이어진 유신, 군부독재는 우리 시대의 사실정신을 말살하다시피 했으니 우리 회화사에 미친 악영향은 막중한 것이었다. 그러나 1970년대말 시작된 '현실과 발언'을 비롯한 민중미술은 다시 '비판적 리얼리즘'을 살려내 오늘날까지 뚜렷한 성과를 우리 사회에 보여주고 있다.

그러나 우리 시대는 너무 많은 가짜의 범람으로 사회가 몸살을 앓고 있다. 아니 가짜가 진짜를 누르고 진짜 행세를 하고 있다. 악화가 양화를 구축하고 있는 모양새다. 국회의원을 비롯한 정치인들, 노동자를 착취하는 기업인들, 무한 반복되는 가짜뉴스들, 야만의 혐오 발언 등 우리 사회에 가짜는 차고 넘친다. 오죽하면 모든 언론 매체에 '팩트체크'라는 가짜 감별사까지 등장했겠는가. 다시 한번 사회 전반에서 가짜를 몰아내고 적폐를 청산하는 새로운 리얼리즘 정신이 필요해 보인다. 진실과 정의에 가까이 가려는 리얼리즘 정신이 미술의 힘을 더욱 강하게 만든다.(『한겨레』 2019.8.1)

예술은 미래를 기억한다

인간은 많은 것을 기억하며 산다. 동시에 많은 것을 망각하며 살기도 한다.

기억은 사람마다 천차만별이고 가지각색이다. 그러나 모든 인류에게 공통된 몸의 기억이란 게 있다. 이는 태어나자마자 우리 몸의 감각기관에 부모나 집안을 통해 주입된 기억들이다. 그중에서도 특별한 기억은 어머니의 맛과 냄새를 통해 먼 인류로부터 지금 우리의 몸에 전승된 원초적 기억이다(이는 물의 냄새를 기억하고 수천 킬로를 헤엄쳐와 산란하는 연어의 회귀본능을 닮았다). 이들 원초적 기억이 우리의 삶과 예술을 이끌어왔다. 아이를 품에 안고 책을 읽어주면 그 아이는 일생을 책과 함께 살게 된다. 한때 나도 참여했던 '북스타트 운동'이나 영재교육의 원리이기도 하다.

나는 '백년의 기억'이라는 제목으로 2004년에 개인전을 연 바 있다. 이 전시회는 그 제목이 뜻하는 대로 일종의 '역사화'를 시도한 전시였다. 앞서 1994년에는 '동학농민혁명 100주년 전시회'를 대대적으로 조

직한 바 있다. 그 당시에 내가 전시를 통해 얻으려고 했던 것은 바로 우금티전투에서 일본의 개입으로 동학농민혁명이 실패한 후 수많은 동학농민 후예들이 숨죽이고 살아온 비참한 삶에 대한 신원(伸寃)을 이루는 것이었다. 또한 우리의 농업이 피폐일로를 걸어온 것도 이 혁명의 실패로 보는, 일종의 역사적 자각 때문이었다.

어쨌든 이 전시를 계기로 나는 '역사화'에 매달렸다. 그 결실이 '백년의 기억전'이다. 전봉준의 동학농민혁명으로부터 내가 살고 있는 지금까지의 역사, 즉 근대화 백년을 거쳐 지금(시청 앞 광장에서 막 촛불시위가 시작된 해)의 '나와 우리가 왜 여기에 있나?'를 살펴보는 전시를 만들고자 했다. 그러니까 '백년의 기억전'은 백년의 과거를 끌어다 '나'와 '우리'의 현재와 미래를 전망하기 위한 전시회였다.

나는 귄터 그라스가 『나의 세기』(전2권, 민음사 1999)에서 그랬던 것처럼 10년에 한쪽지씩 한편의 작은 이야기(픽션)를 만들어 같이 전시했다. 이것은 과거를 단순하게 재현하는 게 아니라 언어적 구성물(이야기, 서사)로 새로이 창조하기 위해서였다.

내 주위에는 기억력 천재들이 많지만 책을 읽다보면 그중에서도 대단한 기억력의 소유자들이 나타난다. 그런 독특한 기억의 능력자 가운데 감성의 기억(무의지적인 기억)으로 저 유명한 소설 『잃어버린 시간을 찾아서』를 쓴 마르셀 프루스트는 절대적인 예술적 기억의 소유자다. 그가 기억에 의존하여 쓴 이 소설은 그의 삶을 반성하면서 새로운 미래를 전망한다.

또 우리나라 조선시대 박지원의 『열하일기』도 사신의 일행으로 청

나라에 갔던 일종의 여행기록이지만 이미 서구의 문물을 받아들였던 중국 대륙의 실제 모습을 기록(기억)하면서 자신이 속한 조선의 현재의 삶과 미래를 돌아보고 있다. 『열하일기』(전3권, 돌베개 2017)를 번역한 김혈조 교수는 '있었던 세계 그리고 있는 세계에 대한 비판과 통찰을 통해서 있어야 할 세계를 전망하고 모색한 것'이 열하일기의 진정한 주제라고 말하고 있다.

이렇게 인류는 항상 과거를 되살려 오늘을 살펴보고 내일을 예견한다. 기억은 이렇게 역사의 수레바퀴처럼 순환성을 가지고 유전된다. 그러나 이러한 기억의 순환성은 역사가 지금의 삶에 피해를 주지 않는 범위에서만 작동한다.

특히 대규모 전쟁과 살육에서는 가해자와 피해자가 서로 엇갈린 기억을 가지고 있다. 대부분 가해자는 전쟁으로 그들이 얻은 영화를, 피해자는 쓰라린 상처를 기억할 것이다. 이러한 기억은 가해자나 피해자가 서로 맞닥뜨리기 싫은 과거일 것이다. 이러한 과거를 외면하거나 의도적으로 망각하는 나라가 바로 일본이다. 아직까지 일본의 아베 신조오 총리와 그 주위의 우익들은 그들의 선조가 일으킨 조선 침략과 그에 따른 많은 범죄행위를 철저하게 부인하고 있다. 일본은 전범의 후예인 지금의 아베 총리처럼 그들이 조선을 비롯한 아시아를 침략한 기억을 향수 어린 추억으로 만들고 있는 것처럼 보인다.

여기서 소설가 무라까미 하루끼(村上春樹)를 잠시 소환해보자. 전후 세대인 그는 40대에 중국(내몽골)과 만주 근처의 접경지역, 노몬한(이 전쟁에서 일본군은 2만명이나 소련군에 몰살당한다)을 방문해서 이렇

게 중얼거린다. "일본이라는 밀폐된 조직 속에서 이름도 없는 소모품(이는 전쟁 중 죽은 300만 일본 군인을 지칭한다)으로 아주 운 나쁘게 비합리적으로 죽어갔던 것이다." 그러면서 그는 이렇게 덧붙인다. "우리는 일본이라는 평화로운 '민주국가'에서 기본적인 권리는 보장받으면서 살고 있다고 믿고 있다. 하지만 정말 그럴까? 표면을 한 껍질 벗겨내면 그곳에는 역시 이전과 비슷한 밀폐된 국가조직이나 이념 같은 것이 면면히 숨쉬고 있지 않을까?" 그는 한사람의 예술가로서 일본의 전쟁범죄를 추억(?)하지는 않는다. 적어도 그는 역사를 통해 현재를 이해하는 것, 즉 현재 상태의 근거가 되는 역사를 이해함으로써 현실에 대한 각성을 꾀한다. 마치 프루스트가 마들렌의 맛이나 포석의 모퉁이에 걸린 발의 감각에 힘입어 우연히 과거의 이미지들과 만나고 그것을 통해 작가로서 자기 임무를 각성하게 되었듯이 말이다.

우리 사회는 인재에 속하는 많은 사고를 껴안고 살고 있다. 그중에서도 세월호참사가 대표적이다. 이 세월호 침몰사고는 그 희생자 유가족만이 아니라 온 사회에 충격을 던진 사건이다. 박근혜정부가 은폐하려고 노력했던 이 사고의 진실은 지금까지 제대로 밝혀진 바가 없다. 이렇게 큰 사고에 대한 집단기억은 잊히기 쉽다. 그래서 희생자 가족협의회와 4·16재단 등은 매년 돌아오는 4월 16일 추모행사를 '기억식'이라는 이름으로 치르고 있다. 비극의 아픈 상처가 또 한번 잊히지 않고 미래의 안전사회를 약속하기 위해서다.

우리는 항상 기억과 망각(일종의 치매)의 경계선상에서 살고 있다. 그러나 예술은 항상 망각의 강을 건너 새로운 기억(창조)을 통해 미래

를 만난다. 특히 그림은 이상적인 세계를 그리는 산수화처럼 과거의 시각적 기억과 사고를 소환해 항상 새로운 미래를 창조한다. 구석기시대 동굴벽화는 원시인들의 사냥감을 내일을 위해 그려서 저장(기억)해놓은 것이다. 또한 감성혁명인 68학생혁명과 우리의 촛불혁명은 기성의 권력을 무너뜨리고 새로운 미래로 전진했다. 이는 마치 그리스인 조르바가 감성적인 상상력을 가지고서 들풀, 돌, 빗물을 불러들여(과거를 호명하여) 세상을 향해 대화하고 춤을 춘 것과 같다. 모든 예술은 가상의 미래(이상세계)를 발현하기 위해 오늘도 꿈을 꾼다.(『한겨레』 2019.10.3)

예술의 '잡(雜)'에 대하여

　나는 잡(雜)을 좋아한다. 글을 읽을 때도 '잡독(雜讀)'이고 내 글도 '잡문(雜文)'에 속하고 내 그림은 '잡다(雜多)'하다. 또한 실례의 말이지만 우리들 대부분 '잡종(雜種)'이다. 심지어 암울한 유신 시절엔 가까운 친구들과 '잡초(雜草)전'을 꾸미기도 했다. 여기 지금 쓰고 있는 칼럼도 일종의 '잡기(雜記)'에 속한다.

　한자어 잡(雜)의 뜻은 섞이다 섞다 모으다 만나다 등이다. 한마디로 여러가지가 섞인 것을 의미한다. 잡은 불특정 다수를 의미한다. '군중'일 수도 있고 '대중'일 수도 있다. 대체로 '잡'은 김수영이 시집 『거대한 뿌리』에서 호명한 온갖 잡스러운 군상이다. "바람보다 늦게 누워도/바람보다 먼저 일어나고(…)"(「풀」) 거대한 뿌리를 이루는 민초들이다. 우리가 그 속에서 같이 살아야 할, 공동체를 이루는 시민들이다.

　우리는 대부분 여러가지가 섞인 세상, 즉 잡스러운 세상에서 살면서 항시 잡스러움을 천한 것으로 멸시해왔다. 예술에도 이런 경우가 비일비재하다. 특히 미술에서는 '순수'의 외피를 입은 주류에 속하지 못한

주변부의 미술은 가차없이 천한 것으로 취급하거나 하대해왔다. 사회가 그러니 자연히 미술계나 그밖의 예술계도 대부분 주변부와 잡스러움을 천시한다. 해방 후 한동안 '국전'파가 중심이 돼 그 위세를 떨친 것은 우리 미술계의 뼈아픈 기억이다.

어디 그뿐이랴. 예술계의 중심세력은 지배권력이 되어 주변부 예술계의 약자들을 함부로 가지고 놀았다. 한동안 예술계의 '갑질'과 성폭력, 성추행은 이들 문화권력에 의해 다반사가 되다시피 했다.

나의 그림에 대해 형식에 의해서나 내용에 있어서 '잡다'하다고 자칭해왔다. 무엇을 일관되게 지속하지 못하는 나의 성격 탓이기도 하지만 1980년에 창립된 '현실과 발언' 동인전을 비롯하여 '민중미술'이라는 미술운동에 몸담으면서 그 '잡다함'이 더 늘어났다.

거기에는 어쩔 수 없는 이유와 곡절이 있다. 운동적 성격을 띠면 소위 운동의 과제에 대해서 즉각적으로 대응해야 하는 일이 자주 발생한다. 고고한 표현형식이나 내용에 대해 깊은 사유를 할 여유나 필요가 없다. 생각해보라. '현실과 표현'이 아니라 '현실과 발언'인데 '발언'에 무슨 여유가 넘쳐나겠는가? 즉각적이고 신속한 대응만이 이들 주어진 과제를 해결하는 방법이다.

그 당시 대다수의 현발 회원들은 그림을 두루마리 캔버스천에 그려 어깨에 짊어지고 전시장에 나타나곤 했다. 마치 전쟁터에 박격포를 둘러메고 나타나듯이. 이는 '도시와 시각' '행복의 모습' '6·25' 같은 주어진 주제를 급하게 그리고 기동력을 발휘해야 했기 때문이다.

지금 생각해보면 그 당시 현발 회원들의 작품은 표현형식이나 내용

에 있어 그야말로 '잡다함'의 잔치판이었다. 좋게 얘기하자면 '실험정신'의 발로였다고도 할 수 있지만 스스로 미술계에서 순수와 예술지상주의의 껍데기를 던져버린 결과였다.

현발이 창립취지문을 발표한 지 올해로 40년이다. 그 당시 미술활동의 좌표를 찾지 못해 헤매던 나에게는 이 현발의 창립이 뭔가 전환을 이룰 수 있다는 희망찬 신호였다. 다른 동인들은 모르겠으나 나에게는 하나의 코페르니쿠스적 전환이었다. '현실과 표현'을 넘어 '현실과 발언'이라니, 그 당시 그 '발언'이라는 용어에 가슴 떨려 했던 게 아직도 기억에 남는다.

그것은 바로 내가 또는 우리가 시작한 미술운동이 한낱 주변부가 아니라 당당히 우리의 발언을 통해 미술도 현실을 바꿀 수 있다는 자신감의 발로였기 때문이다.

"돌아보건대, 기존의 미술은 보수적이고 전통적인 것이든, 전위적이고 실험적인 것이든 유한층의 속물적인 취향에 아첨하고 있거나 또한 밖으로부터의 예술 공간을 차단하여 고답적인 관념의 유희를 고집함으로써 진정한 자기와 이웃의 현실을 소외, 격리시켜왔고 심지어는 고립된 개인의 내면적 진실조차 제대로 발견하지 못해왔습니다."

이상이 '현발' 동인들 가운데 평론가였던 최민, 성완경 등이 작성했던 창립취지문 중의 일부다. 이는 우리의 이웃과 격리, 소외, 고립되어 있던 미술을 다시 우리 삶의 중심부로 가져오겠다는 선언이다. 이게 코페르니쿠스적 전환이 아니고 무엇인가?

스스로 자신의 철학을 '코페르니쿠스적 혁명'이라고 부른 칸트는

이렇게 말했다. 그는 코페르니쿠스가 지구와 그밖의 혹성들이 태양의 주위를 도는 것으로 생각한 것처럼, 대상과 인식의 여러 형식들이 관찰자의 주위를 돈다고 생각한 것이다. 마찬가지로 우리가 인식하는 여러 대상과 형식들을 우리가 중심이 되어 관찰하고 그에 대한 적절한 형식을 취할 수 있어야 한다.

'잡'의 예술은 여러가지가 모이고 섞여 예술적 형식을 취하기 때문에 일목요연하게 정리하기가 쉽지 않다. '대중'을 상대하기 때문에 만화나 영화 같은 '대중예술'과 이웃이다. 잡의 예술은 예술의 중심이거나 메이저가 되기를 원치 않는다. 오히려 군소예술(minor art)로서 자생한다. 예컨대 길거리벽화나 그래피티(낙서화), 재즈와 힙합이 다 이에 속한다. 또 우리 사회의 독특한 저항미술인 민중미술 속에 포함되긴 하지만 그 전체를 의미하지는 않는다.

'잡'에는 늘 많은 삶의 서사가 깔려 있다. '잡'의 예술은 현실을 반영하고 우리 삶에 적절한 감정을 제공함으로써 '삶의 예술'이라고 할 수 있다. 그러나 잡의 예술은 서로 섞이는 성질로 인해 독자적이거나 고립된 채로 만들어지는 작품의 성공과 실패에 연연해하지 않는다.

중심이 잡스러워지긴 보통 힘든 일이 아니다. 그러나 잡스러움이나 주변부가 중심이 되는 일은 그야말로 마음먹기에 달린 일이다. '잡'은 언제나 어디에서나 섞이고 스며들어 누구와라도 어울리기를 좋아하기 때문이다. 그래서 '잡'에는 차이는 있을지언정 차별은 없다. 섞여 있는데 누가 누구를 차별한단 말인가? 차이를 잘 비비면 명품 전주비빔밥도 나오는 법이다. 또한 사회가 다양해질수록 '잡(섞임)'은 더 중

요해진다. 때에 따라 그들은 지배권력에 대항해 우리가 겪었던 광화문 광장의 '촛불시민혁명'처럼 세상을 바꾸기도 한다.

'잡의 예술'은 성공은 못하더라도 결코 실패를 두려워하지 않는다. 그들은 카산차키스가 일러준 대로 이미 그들의 묘비명을 써두었는지 모른다. "나는 아무것도 바라지 않는다. 나는 아무것도 두려워하지 않는다, 나는 자유다." 그래서 '잡'은 자유스러운 상상력으로 새로운 것을 만들고 시궁창에서도 꽃을 피워야 하는 것이다. 밟힐수록 일어나 꽃을 피우는 질경이처럼.(『한겨레』 2020.1.23)

다시 '다른 방식으로 보기'를 꺼내들다

요즘 눈에 보이지 않는 신종 코로나바이러스가 우리의 일상을 송두리째 무너뜨리고 있다. 언젠가 이 코로나가 기승을 부릴 때 인사동 거리로 나간 적이 있다. 항상 관광객과 인파로 뒤덮였던 거리가 잿빛의 길만 멀리까지 연결돼 있는 초현실적 풍경으로 바뀌어 있었다. 마치 언젠가 읽은 주제 사라마구의 『눈먼 자들의 도시』 같다는 생각이 얼핏 들었다. 나는 될 수 있는 대로 집이나 화실에서 칩거하며 '방콕' 할 수밖에 없었다. '방콕' 하는 동안 존 버거의 책을 비롯하여 꽤 많은 책을 읽었다.

존 버거는 누구인가? 많은 사람들, 특히 미술과 관련 있는 사람들에게 거의 필독서인 『다른 방식으로 보기』(열화당 2012)는 그의 주요 활동기를 비롯해 그가 농민으로 살던 시기는 물론 지금도, 그리고 앞으로도 우리의 '시각 방식'에 큰 영향을 미칠 것이다. 또 한권의 책이 있다. 조슈아 스펄링이 지은 『우리 시대의 작가』(미디어창비 2020)는 '존 버거의 생애와 작업'이라고 부제로 붙인 대로 그야말로 '맑스 선동가 존 버

거'의 탄생으로부터 말년에 농민으로서의 활동까지, 그의 다양한 활동과 그 일생을 잘 소개해준 전기라고 할 수 있다.

우리는 '눈에 보이는 세계'의 테두리 안에 살고 있다. 사람들은 '공간과 시간'에 따라 세상이 다르게 보이는데도 이를 잘 받아들이지 못한다. 특히 미술에서는 여러가지 다르게 보는(또는 보일 수 있는) 방식을 통일된 혹은 표준화된 방식으로 보길 원한다. 이를 맑스주의자의 시각으로 혁명적으로 바꾸기를 권하는 글이 바로 존 버거의 『다른 방식으로 보기』다.

『다른 방식으로 보기』는 고정돼 있고 익숙한 시각의 문제점과 모순을 극명하게 설명해줌으로써 우리의 습관화된 시각, 즉 삶의 방식을 바꾸라고 권하고 있다. 즉 '다른 방식으로 보기'는 '다른 방식으로 살기'에 다름 아니다.

한가지 사례로 그는 우리나라 미술에서는 거의 불변의 법칙으로 통용되는 '원근법'을 들고 있다. 르네상스시기에 자본주의와 같이 시작돼 온 세상에 퍼진(서구 문명이 그렇듯) 이 원근법은 '그것이 유일하고 이상적인 것처럼 시야를 조직했다'는 것이다. 그러면서 '원근법을 사용하는 모든 소묘와 회화는 그것을 보는 사람들에게 그가 세상의 유일한 중심'이라고 이야기한다.

그는 또 처음으로 중세기에 제작되기 시작한 「아담과 이브」 누드화로 회화 속에 나타난 여자의 '벌거벗음'이 어떻게 '누드화'가 되었는지를 설명한다. 이 누드화에 나오는 여인들은 거의 앞쪽을 바라보고 있는데, 이는 이들을 소유하고 있는 관객(대부분 귀족이거나 왕족)이 그

여인과 그림의 소유주이기 때문이다. 그는 여성에 대한 이러한 '남성적 응시'를 시선과 젠더가 연관된 권력의 문제로 제기한다. 남성들로 하여금 여성을 소유로 생각하는 모든 관습적 시선을 반성하게 한다.

그는 이 책의 마지막 장을 우리가 매일 접촉하고 있는 광고에 할애하고 있다. 행복과 선망을 계속 쏟아붓는 광고 이미지는 그를 받아들이는 소비자의 선택권을 빼앗아버리고 그들의 처지를 더욱 궁색한 것으로 만든다. 존 버거는 광고를 일종의 정치적 선택을 대신하는 것으로 보고 있다. 즉 광고는 소비를 민주주의의 대체물로 만들어냈다는 것이다. 다시 말해 광고는 사회 내부의 비민주적인 모든 것들을 은폐하거나 보상해주는 일을 돕는다. 그리고 그것은 동시에 세계의 또다른 지역에서 어떤 일들이 일어나고 있는지를 은폐해준다는 것이다.

존 버거의 책을 읽으면서 이 사람의 활동이 나와 많이 닮았다고 생각했다. 내가 그처럼 미술비평을 한다거나 사진과 협업해 에세이집을 만들고 시나 소설, 영화 시나리오를 쓰는 등의 활동을 하진 않았지만 그의 초기 좌파적 '리얼리즘' 비평이라든지 많은 글쓰기들, 특히 농촌에 들어가 벌인 실천적인 삶은(나는 농촌에서 폐교를 빌려 '예술과 마을'이라는 마을운동을 몇년간 했을 뿐이지만) 내가 바라던 이상적인 모습이다. 그와 나는 시간적 차이가 있지만 일종의 도플갱어(dopple ganger)인지도 모르겠다는 생각이 든다. 존 버거는 일생을 기득권층에 저항하는 좌파적 활동으로 일관했다. 그는 말년을 제네바에서 떨어진 산골짜기 마을에서 실제로 똥거름을 져서 나르고 농민들과 공동체적 삶을 일체화하려 노력했다.

조슈아 스펄링은 이렇게 결론을 내린다. "버거의 에세이를 통해 세상 보는 방식을 알게 됐다. 그것은 지적인 노동과 기꺼이 경험하려는 자세, 혹은 대지에 뿌리박고 살아가려는 자세 사이에서 어떤 모순도 없이 글 쓰고 사유하는 방식, 내가 볼 때는 '살아가는' 방식이었다." 그래서 이 글은 어쩔 수 없이 존 버거에 대한 나의 헌사(獻詞)가 되었다.

이 글을 마무리하는 지금 코로나바이러스는 자본주의의 '세계화'와 같이 온 지구로 뻗어나가고 있다. 다행히 한국에서는 차츰 누그러드는 기색이다. 이 역병이 물러간 다음 한국사회는 많이 변할 것으로 보인다. 우선 바이러스의 공포 때문에 사람들이 서로를 격리하고 피할 것이다. 그러면서 서로 간의 관계에 피로감이 쌓이면서 무력증이나 우울증으로 발전할 것이다. 또한 불안감으로 인한 가짜뉴스와 타자를 향한 혐오가 남발할 것이다. 그로 인해 비정규직 등 사회적 약자들은 더욱 궁지에 몰릴 것이다.

한편 감염을 피하기 위한 정부의 지침에는 '사회적 거리두기'가 있다. 감염을 피하기 위해 사람 간에 거리를 두자는 제안이다. 우리 사회는 떼거리 지어 모이는 습관이 널려 있다. 온갖 지연·혈연·학연과 종교(신천지와 같은) 등을 통해 별의별 모임들을 다 만들어내고 있다. 이번 기회에 이런 각종 모임들은 서로 간에 거리두기를 통해 '자발적 고립'이나 '혼자 사는 법'을 배울 필요가 있다. 홀로 독서(우리나라 국민 중 52%가 1년에 책 한권도 안 읽는다는 통계가 있다)를 하고 이를 통해 여러가지 방식으로 사고하고, '별 하나 나 하나…' 밤하늘에 별을 세며 나 자신이 우주의 어디에 있는지를 생각해보자. 이런 위기의 시

기에 우리는 누구인자를 다시금 성찰할 수도 있지 않을까.

우리는 지금 다 같이 '당혹스러운' 바이러스 역병을 통과하고 있다. "당혹스러워한다는 건 겸손하게 자세를 낮추는 것, 황홀에 젖는 것, 잠깐 동안 미래를 내다보는 것, 경이롭게 기적을 보는 것일 때가 종종 있다"는 '당혹스러움'에 대한 존 버거의 말은 참고할 만하다.

인류는 끊임없이 다른 방식으로 보기를 멈추지 말아야 한다. 눈앞, 즉 자기들 이익에 시선을 고정하면 과거는 물론 미래가 보이지 않는 법이다. 보는 방식을 바꾸면 더 좋은 세상을 만날 수 있다.(『한겨레』 2020. 3.19)

나! '코로나19 바이러스'

　나의 이름 '코로나19 바이러스'는 문명을 자랑하는 인간종이 붙인 이름이다. 그들은 처음에 '우한 폐렴' 등 갖가지 이름들을 들이댔지만 나는 적어도 국제적 활동을 하는 바이러스다. 그래서 이 이름이 좋다. 나는 작년부터 중국의 우한 지역에서 활동했는데 그 지역이 뭔가 조짐이 좋지 않아 거기보다 더 좋다는 옆나라 대한민국이나 일본 등으로 활동영역을 옮겨 가는 중이다.

　인간이라는 종은 우리 바이러스와 달리 글로써 소통도 하고 말하고 상상하면서 문명을 이루어왔다고 늘 자랑한다. 그러나 눈에 보이지 않는 나 같은 바이러스에게는 인간들도 치명적 약점을 가지고 있다. 그들은 눈에 보이는 세계는 곧잘 믿지만 보이지 않는 세계는 그들로서도 어떻게 할 수가 없는 모양이다. 그래서 그들은 항상 종교나 예술을 통해 다른 세상을 꿈꾼다고 떠든다.

　우리는 마침 중국 우한에 있던 몇 사람들이 한국으로 들어갈 때 같이 따라 들어왔는데 와서 보니 그야말로 우리가 활동하기 딱 좋은 '새

누리'(신천지)가 눈앞에 전개되는 게 아닌가. 거기에 더해 우리가 보기에도 우리의 숙소(인간들은 이를 '숙주'라고 부른다)로 정하기에 비할 데 없이 좋은 종교집단이 있는데 그 이름도 마침 '신천지'다. 이들은 다 장막을 치고 성전까지 만들어 우리를 환대한다.

사실 우리는 인류의 역사와 맞먹는 유구한 역사를 지닌 생명체라고 자부한다.

우리는 몇만년 전 인류의 선조라고 할 수 있는 네안데르탈인과 크로마뇽인이 공생하던 시기에 네안데르탈인에게 여러가지 변장을 하고 침투해 그들을 지구상에서 멸종시킨 바도 있다. 그때로부터 오랜 세월이 지났지만 그들이 멸종된 것은 다 우리 때문이라고 상상한다.

우리는 종교집단을 선호한다. 그중에서도 그들 사이에서 이단이라 불리는 집단을 더욱 좋아한다. 그들은 항상 노출되는 것을 꺼리고 은폐하거나 숨어서 그들의 종교행사를 치르기 때문에 우리의 '포교활동'에 더없이 안성맞춤이다. 수많은 사람들이 꼭 붙어 앉아 예배를 드리기 때문에 우리가 옆사람에게 건너가기란 누워서 떡 먹기나 마찬가지다. 거기다가 그들은 자주 침을 튀겨가며 기도를 드린다. 그들과 우리의 포교 행태는 비슷하다. 일례로 그들은 다른 종교집단에 몰래 숨어 들어가 이쪽으로 끌어오는데 이를 '추수'한다고 한다. 우리가 사람 몸속에 몰래 숨어들어가 그 몸을 낚는 바와 똑같다. 그와 우리는 일종의 '도플갱어'다. 우리는 또한 침을 튀겨가며 싸움질하는 정치인이나 그들이 내뱉는 말(혐오) 속에 몰래 숨어들어 포교하기를 좋아한다. 그러나 우리는 아직 거기까진 활동을 유보하고 있다. 곧 그들의 침 속에

숨어들어 그들을 우리의 힘, 코로나 바이러스로 포교(침투)할 방침이다. 침 튀기며 떠드는 자들이여 기다리시라.

지금은 신천지 교인들이 예배를 본 대구 지역에서 맹렬히 활동하고 있지만 우한처럼 포교활동이 여의치는 않다. 그들은 검역이라는 이름으로 사력을 다해 우리를 찾아내고 있다. 우리도 막강한 포교력을 가지고 있지만 그들의 조직적인 검역의 힘을 당해낼지 지금은 매우 우려스럽다.

그렇지만 우리는 대형교회라는 커다란 '빽'을 가지고 있다. 그들은 엄청난 수로 모여 일주일에 한번씩 설교 듣고 기도하고 찬송하는 '교회'라는 성소를 너무 좋아한다. 이 교회에 대해서는 예수의 쌍둥이 형제인 도마를 통해 "교회를 짓지 말라"고 했다는데 예수를 보지도 못한 고집 센 바울이 신도를 모으기 위해 안디옥인가 어디서부터 교회 모임을 가지기 시작했다는 것까지는 우리도 알고 있는 바다. 그런데 천만의 말씀이다. 앞으로 그들은 우리의 숙소가 될 터인데 교회가 없으면 우리는 어떻게 하라는 말씀인가? 하여튼 이들(대형교회들)도 기다리시라. 우리가 간다. 이들 외에도 우리의 뒷배를 봐주는 가짜 뉴스를 양산하는 보수 언론매체와 정치세력이 있다. 그들이 있어 우리는 항상 든든하다.

몇십년 전에 노벨문학상 수상작가 주제 사라마구가『눈먼 자들의 도시』라는 소설을 쓴 적이 있다. 바이러스 계통으로 눈먼 자들이 생겼기 때문에 우리도 알고 있는 내용이다. 거기에는 이 눈먼 자들이 그들끼리 연대의식을 발휘해 엄청난 고통을 극복하는 과정이 나온다. 그

눈먼 자들에게는 앞이 보이지 않아도 그들의 상상력으로 이를 극복한 다고 한다. 알베르 까뮈라는 소설가는 페스트를 주제로 소설을 썼다. 쥐를 통해 전파되는 페스트는 우리보다 더 무섭다고 한다. 이런 문학 나부랭이들의 결론은 보나마나 해피엔딩이다. 인간에게 우리 바이러스를 이길(퇴치할) 수 있다는 근거 없는 '용기와 희망'을 전파해서 우리로선 정말 골칫거리다.

지금 대구 지역에서 활동하는 우리 바이러스들에게 급하게 구조 요청이 온다. 여기 대구에서는 인간들이 서로를 도와주면서 연대를 너무나 잘하고 있다는 소식이다. 그들로서는 기쁘겠지만 우리로서는 불쾌한 얘기가 아닐 수 없다. 의료요원이 부족해지면 전국에서 돕겠다는 의료인들이 떼거리로 몰려온단다. 여기저기서 대구를 지원하기 위해 난리란다. 인간의 연대의식과 협동정신은 우리의 활동에 막대한 지장을 초래한다.

그럼에도 우리는 앞날을 낙관하고 있다. 바로 옆나라 일본이라는 황금 영역이 남아 있기 때문이다. 그들은 인간종이 만들어놓은 올림픽이라는 인류의(?) 제전을 눈앞에 두고 있다. 그들은 그것을 성사시키기 위해 우리가 창궐하는 포교활동을 될 수 있는 대로 숨기고 있다고 한다. 그들의 숨김은 우리에게는 좋은 먹잇감이다. 그들이 감출수록 우리의 포교활동은 그 감춤 속에 스며들 수 있고 한꺼번에 창궐할 수도 있기 때문이다. 우리를 숨겨주고 드러나기를 두려워하는 아베 수상이나 그 우익 측근들은 우리의 질 좋은 우군이다. 아니, 그들은 우리의 숙주다.

우리의 활동폭은 일본만이 아니다. 항상 침을 튀겨가며 연설을 해대는 미국의 트럼프도 우리의 자랑스러운 친구(그는 쩍하면 외국의 대통령을 '친구'라고 부른다)다. 우리는 미국이 주도해 만든 '세계화'에 따라 전 세계에 진출하기 위해 진력을 다하고 있다. 그런데 우리의 포교활동은 인간의 자업자득이다. 그동안 그들은 이 세상을 얼마나 오염시켜왔는가! 이는 스웨덴의 소녀 툰베리가 잘 지적하고 있지 않은가.

이제 곧 따뜻해지는 봄이 온단다. 온도가 오르면 우리 활동에 막대한 지장을 초래하기 때문에 우리도 물러가야 할 때가 된 것 같다. 우리를 힘들게 하는 '마스크'도 뒤집어쓰고 있으니 포교활동이 쉽지 않다. 자, 다들 여기서(한국) 떠날 준비를 하자.(『한겨레』 2020.3.4)

* 이 글은 글깨나 쓴다는 김정헌(그는 아직까지 우리에게 포섭돼 있지 않다)을 빌려 인간 세상을 '나, 코로나19 바이러스'의 눈으로 본 알레고리다.

코로나 이후, 감성 회복이 우선이다

코로나 사태로 온 세상이 뒤집혔다. 미국과 유럽의 선진국들이 코로나 앞에서는 더이상 선진국이 아니다. 당연한 일이지만 코로나 바이러스로 무차별 폭격을 당한 나라에선 이를 선방한 대한민국을 부러워하고 찬사를 아끼지 않는다. 오로지 군국주의 잔재가 남아 있는 옆나라 일본만 한국을 인정하지 않고 있다. 다 그 지도자인 아베 탓이다.

그러나 코로나 사태가 장기화하면서 '어쩔 수 없이' 사람들은 반감금 상태에 놓여 있다. 코로나 바이러스를 피하기 위해 어쩔 수 없이 인간들이 취한 자의 반 타의 반 행동이다. 거리의 풍경도 삭막해졌다. 다들 마스크를 쓰고 있어 서로가 서로를 '타자화'한 결과 인간들끼리의 관계는 더욱 살벌해진 느낌이다. 언론에서는 매일 코로나로 감염된 확진자와 이로 인해 죽은 사망자의 숫자를 나열한다. 그동안 우리가 유지했던 일상의 삶은 날아가고 공포의 숫자만 나열될 뿐이다. 삶의 표정과 서사가 실종된 것이다.

이성적으로는 코로나의 공포를 떨쳐내기 위해 마스크를 쓰고 '사회

적 거리두기'를 하지만 '감성'은 그야말로 답답해 숨이 막힐 지경이다. 감성은 부자유 속에서는 상상력을 발휘하지 못한다. 즉 창조력을 갖지 못하게 된다. 말할 필요도 없이 예술이 꽃피는 이유는 바로 이 감성이 자유스러울 때이다.

이번에 '집콕' 하며 읽은 책 중에 존 서덜랜드의 『오웰의 코』(민음사 2020)라는 책이 있다. 『1984』를 쓴 조지 오웰의 전기다. 그가 어떻게 코 (냄새)로 세상을 살아가며 글을 썼는지를 냄새의 지도로 그려낸 책이다. 그는 세상을 코로 경험하기 위해 런던과 파리의 밑바닥 생활과 스페인 내전의 전쟁터를 마다하지 않았다. 그는 특히 제국주의와 파시즘의 역겨운 냄새를 금방 알아차렸다. 그 자신 총알이 날아오는 스페인 내전의 참호 속에서도 그리고 폐결핵으로 병원에서 죽어가면서도 그 스스로 (역겨운) 담배 냄새를 맡으면서 죽었다. 그는 인류 최초로 '냄새에 살고 냄새로 죽은' 작가가 아닌가 싶다.

그러나 역설적이게도 이 코로나 바이러스에 감염된 환자는 냄새를 못 맡는다고 한다. 아마 오웰이 이 코로나에 감염됐으면 그 유명한 『동물농장』이나 『1984』를 쓰지 못했을지도 모른다. 영화 「기생충」에서도 부잣집 박사장의 아들은 하층계급의 냄새를 역겨워하지 않는가. 그래서 코의 감각은 세상을 판별하는 데 매우 중요하다.

어쨌든 인간은 이성에 의지해서 대부분 사회생활을 하지만 그렇지 않은 일상은 감성의 지배를 받으며 살아간다. 특히 예술가들은 이 감성의 지배를 받으며 창작하게 된다. 감성 중에서도 '맛과 향기'의 감각은 우리 뇌에 오랫동안 기억된다고 한다. 마르셀 프루스트의 『잃어버

린 시간을 찾아서』는 그가 어렸을 때 맛본 차와 마들렌 과자의 기억을 소환해 쓴 대표작이다. 이 작품은 사실 '잃어버린 감성을 찾아서'가 맞을 것이다.

요즘 나도 코로나를 피할 겸 가평의 내 화실에 들어갈 때가 많았는데 봄이 한창이라 그런지 대지의 냄새는 도시에서 지친 내 몸을 씻어주었다. 곳곳에 보이는 밭이랑은 저 멀리 아니 그 너머의 아지랑이가 막 올라오기 시작한 뚝방 너머로 나의 시선을 데려가고 논물을 댄 논에서는 벌써 개구리들의 짝짓기 울음소리가 들려온다. 온갖 생명들이 기지개를 켜는 소리도 들려온다. 코로나와 겨울에 움츠러들었던 나의 감성을 자극하는 봄(자연)의 교향악이다.

나는 시각을 기본으로 하는 그림쟁이지만 시각만으로 훌륭한 그림을 그릴 수 있는 건 아니다. 시각도 사회적 폐쇄성에 갇혀 있으면 아무 쓸모가 없다. 시각이나 다른 모든 감각, 소위 오감은 그가 속한 사회와 그가 살아온 역사와 살아갈 미래에 항상 열려 있어야 한다. 그러기 위해서는 '다른 방식으로 보기'와 '응시'로 사유하는 능력이 필요하다. 향기도 볼 수 있다는 '응시의 대가' 폴 세잔은 화면에 새로운 질서를 부여해 입체주의의 길을 열지 않는가.

이제 코로나 사태 이후 세상이 변할 것은 틀림없어 보인다. 박노자는 『한겨레』 칼럼에서 코로나 사태 이후 세가지 신화의 몰락을 단언한다. 첫째 선진국 신화, 둘째가 미국 신화, 셋째가 시장 신화다. 나는 전적으로 박노자 교수의 의견에 동감한다. 나는 여기에 한가지를 더하고 싶다. 지금껏 근대화 이후 '계몽된 이성'으로 쌓아올린 현대 문명의 신

화다. 점점 다가오는 기후위기를 생각하면 전망은 더욱 어둡다.

지난 4월에는 총선과 세월호참사 6주년이 있었다. 세월호참사는 국가가 저지른 범죄이면서도 아직 진실이 밝혀지지 않고 있다. 여기에 더해 몇몇 정치인들은 막말과 끔찍한 혐오의 발언을 서슴지 않아왔다. 다행히 국민은 이번 총선을 통하여 이러한 쓰레기 같은 정치인들을 어느정도 청소해주었다. 4·16재단 이사장인 나로서는 고맙기 그지없는 결과다.

내가 그날 추모사에서 한 말이 있다. "저는 슬픔에도 '반감기'가 있다고 생각합니다. 세월이 가면 아이들이 불어보낸 바람이 우리의 슬픔을 조금씩 깎아 반감됩니다. 또 슬픔은 같이 나눌 때 반감됩니다. 더 나아가 영화나 연극, 그림이나 노래 같은 예술을 통해 슬픔을 나누면 또 한번 반감됩니다."

내가 세월호참사 이후에 이 비극적인 참사를 여러점 그렸었다. 그중 한 작품의 제목이 '희망도 슬프다'다. 검푸른 망망대해에 노란 네모난 창문과 흰 구름이 떠 있는 그림이다. 세월호 참사에 눈물을 질금거리며 그린 그림인데 공감하면 이런 멋진(?) 그림도 나오는 법이다.

어쨌든 코로나 사태는 세계적인 재앙이다. 이 계속되는 재앙으로 우리는 얻은 것보다 잃어버린 것이 많을 것이다. 코로나 사태로 우리는 마스크를 쓰고 다른 사람을 보듯, 또 '사회적 거리두기'가 상징하듯 인간들의 관계가 또 인간과 세계의 관계가 파편화될지도 모른다. 진정 더 두려운 것은 이러한 재난 뒤에 찾아오는 우리의 삶 자체를 저질로 만들고 파괴할 '문화적 진공상태'일 것이다. 이성의 지배 바깥에 있는,

그리고 진리표현의 가능성이 아직도 남아 있는 예술을 끌어들여 자연과의 미메시스, 즉 공감능력을 회복해야 한다. 그래서 우리는 마스크로 가려진 서로의 얼굴에서 눈빛을 별빛으로 주고받는 감성의 회복이 필요하다. 우리는 이미 '감성혁명'이라 일컫는 '68학생혁명'에서, 또 우리의 광화문 촛불혁명에서 감성이 다시 피어나는 걸 보지 않았는가. 그러기 위해서는 감성의 언어와 운율로 빚은 시와 노래 또는 감성의 형상과 색채로 빚은 그림이, 때에 따라서는 온몸의 감각으로 추는 춤이 필요할 것이다. 자 이제 두려워 말고 자유스러운 감성으로 새로운 세계를 창조하자. '조르바'처럼 춤을 추고, 김민기의 「상록수」를 노래 부르며 말이다.(『한겨레』 2020.5.14)

예술가의 일생:
추사 김정희와 김병기 화백 그리고 시인 이상

요 근래에 세 예술가의 평전을 읽었다. 추사 김정희(秋史 金正喜)와 102세의 현역 화가 김병기(金秉騏), 그리고 날개의 시인 이상(李箱)이다. 추사 김정희는 조선시대의 독특한 추사체로 널리 알려진 인물로 그를 모르는 사람은 없을 것이다. 화가 김병기는 지금도 활동하는 노화백이다. 그리고 여기에 천재 시인 이상을 더해 이 세 예술가를 통해 예술의 영원성을 생각해본다.

『추사 김정희』(창비 2018)는 '산은 높고 바다는 깊네'라는 부제를 달고 유홍준 교수가 쓴 추사 평전이고 『백년을 그리다』(한겨레출판 2018)는 윤범모 교수가 100세를 넘기신 화가 김병기의 구술을 받아 적은 회고록이다. 또한 『이상 평전』(그린비 2012)은 서울대 김민수 교수가 기존의 평전이나 연구와는 다른 각도에서 이상의 삶을 파헤친 평전이다.

100세를 넘긴 현역 김병기 화백은 살아 있는 전설이다. 그는 아직도 꼿꼿한 자세를 유지하며 아뜰리에에서 그림을 그리며 살고 있다. 화가가 오래 산다고 대단하게 존경받는 것은 아닐 터이다. 물론 그가 남긴

화력(畫歷)에 세상은 주목하지만 내가 주목하는 건 그의 화력보다 근현대를 관통한 그의 인생 편력이다.

그는 나와 같이 평양 출신이다. 일제강점기에 대지주집에서 태어난 그는 유복한 집안과 평양의 개화적인 분위기 속에서 화가 이중섭과 같이 자라면서 일본 유학까지 가는 환경에서 성장했다. 그는 평양에서부터 일본 유학시절까지 끊임없이 문학과 연극 등 다른 예술 분야와의 교류로 그 당시 일본을 통해 들어온 모더니즘을 탐구하며 세상 보는 눈을 넓혔다. 아직도 젊은 시절 읽었던 폴 발레리의 시를 암송할 정도다. 해방 이후 남쪽에 정착하기는 했지만 그의 화우와 예술인 친구들은 이념에 따라 또는 우연찮게 일부는 북에 또 일부는 남에 남는 행로로 엇갈렸다. 그에 따른 심적 갈등이 오죽 심했겠는가. 지금까지 그는 이념에 따라 분단된 현실을 가슴 아파하고 있다.

추사는 명문대가(월성위 집안)에서 태어나 젊은 시절부터 실학파인 박제가에게 배우면서 일찍이 다른 세상이 있다는 것을 알았다. 청나라에 가는 동지사를 따라 그는 청나라의 문사들과 교유함으로써 옹방강(翁方綱) 등 청나라 지식인들이 쌓아놓은 학문과 서법의 기초를 닦았다. 입고출신(入古出新)을 위해 금석학과 고증학을 갈고 닦았으며 역사적인 의미가 있는 비문(북한산의 진흥왕순수비)이 있으면 어려운 답사를 마다하지 않았다. 그가 열개의 벼루를 밑창 냈고 붓 일천자루를 몽당붓으로 만들 만큼 글쓰기에 진력했음은 단지 그가 천재적인 재능에만 의존하지 않았음을 증명한다.

그는 제주도와 북청에서 10년에 걸친 두번의 귀양살이로 심신이 피

폐해지고 가산이 파탄나지만 오히려 그럴수록 책을 가까이 하고 글씨를 발전시켜 끝내는 독창적인 괴(怪)함에 졸(拙)함을 얻었으니 말년에 인생과 예술을 터득한 셈이다. 뇌과학자 정재승 교수가 독서와 여행(답사), 여러 사람과의 만남 및 대화를 통해 세상과 자기를 충돌했을 때 창조가 이루어진다고 했는데 추사가 바로 이에 해당한다. 그는 그것도 모자라 0.01퍼센트를 더 채우기 위해 얼마나 공력을 들였던가.

이상에 대해서는 막연히 신화화된 천재 시인으로만 알고 있다가 이 평전을 읽으면서 나의 무지함을 깨쳤기 때문에 더욱 각별하다. 대저 신화화된 인물에 대해서는 그를 구체적으로 파악했을 때 신화가 깨어지지 않을까 하는 두려움 같은 것이 있게 마련이다. 이는 대부분 신화라는 틀에 그를 박제해놓고 적당히 넘어가려는 편의적인 생각 때문이 아니었겠는가.

이상은 본격적으로 시를 쓰기 이전에 미술과 건축으로 그의 인생을 시작했다. 저자는 이상이 경성공고 시절에 그린 표현주의식 '자화상'에 주목하고 이것이 뒤의 시작(詩作) 활동에 어떻게 연동되는지를 파악해나갔다. 그는 「시각예술의 측면에서 본 이상 시의 혁명성」이라는 논문을 쓰기도 했다. 이상은 작심한 듯 거의 암호와 같은 시를 만들었다. '이상한 가역반응', '삼차각 설계도', '건축무한육면각체' '또팔씨의 출발' 같은 마치 요즘의 SF영화 같은 제목을 붙이고 글에 비밀을 새겨넣었다. 그는 일제강점기의 억압을 넘어 정말 새로운 세상을 꿈꾸었던 게 아닐까.

나는 소설이냐 평전이냐를 막론하고 모든 책읽기에서 거기에 나오

는 가상의 세계를 나의 가상으로 끌어온다. 일종의 가상의 패러디다. 추사가 귀양길에 올랐을 때 나도 같이 귀양길에 오르고 김병기 화백이 월남할 때에는 같이 월남을 한다(실제로 나도 어머니 등에 업혀서 38선을 넘었다). 또 이상이 인왕산을 바라보며 자랐을 때 나도 통인동 자락에서 인왕산의 정기를 받아「인왕제색이 보이는 풍경」을 그리곤 했다. 조선총독부(중앙청)를 해체할 때 기념으로 주어진 벽돌 한장을 바라보면서 이상이 조선총독부 건축기사로 참여했던 처연한 심정을 함께 느끼기도 했다. 남의 인생을 탐한다는 것은 그 탐을 빌려 자기의 인생도 탐하는 것이 아닐까?

우리보다 앞서간 이들의 일생이 우리에게 많은 유산을 물려준다면 이를 탐내지 않을 이유가 있겠는가. 나도 추사의 인문정신을 탐하고 김병기 화백처럼 문학 같은 다른 영역을 들락거린다. 그러면서 이상처럼 실험정신에 투철하지는 못하지만 항상 책을 통해 새로운 것과 만나고 내가 겪어보지 못한 세상을 꿈꾸어왔다.

특히 평전이나 전기류에서 만나는 인물들은 한 구절, 한 페이지마다 나를 쇄신으로 이끈다. 관습에 묶여 매일 되풀이되는 일상보다 책 위에서 어떤 때는 격렬하게, 어떤 때는 한숨과 슬픔에 눈물이 고여 나뒹굴 때 나의 감성이 변하는 걸 느낀다. 내가『그리스인 조르바』를 읽고 나서 어디서나 춤을 춘다고 주책없이 몸을 흔들어대는 것도 다 이런 이유다.

평전의 주인공인 추사나 김병기, 이상이 다 대단한 사람들이지만 나는 이들을 저술한 작가들도 그들 이상으로 내공이 쌓였으리라 보고 감

탄을 금치 못했다. 추사를 『완당 평전』(학고재 2002)에서부터 끌어안고 이십년 가까이 자료를 모으고 미진한 점을 보충하여 이번에 추사에 관한 거의 완벽한 저서를 만든 유홍준은 바로 추사의 공력을 본받고자 함이었을 것이다. 저자는 추사와 마주앉아 대담하듯이 작품과 일생을 해설함으로써 추사를 편하게 읽게 해준다.

『백년을 그리다』의 윤범모 교수도 1985년에 김병기 화백을 만나 삼십여년간 그에게서 이야기를 이끌어냈다. 그의 구술 채록은 거의 한세기에 걸친 우리의 문화사요 한국 근대미술사다. 하루에 길게는 5~6시간씩 노화백의 구술을 듣는다는 건 거의 고문에 가까웠을 것이다. 미술사가로서 그의 끈질김과 열정이 이를 극복해낸 것이다.

『이상 평전』을 쓴 김민수 교수 역시 이상의 난해한 세계에 20년 가까이 몰입함으로써 이전에 나온 이상에 관한 글과는 전혀 새로운 각도에서 이상을 탐색했다. 어떤 때는 수사관처럼 어떤 때는 분석관이 되어 이상과 그가 살았던 시대를 파고들었다. 집념의 결과다. 그는 아마도 이 작업을 진행하면서 자신을 시인 이상과 동일시했을지도 모른다. 그렇지 않고서야 어떻게 한 천재가 품었던 가상의 세계와 비밀을 풀어낼 수 있었겠는가. 저자들은 언젠가는 자신이 책으로 썼던 그 예술가들과 도플갱어가 되어 있을 것이다.

'예술과 마을 네트워크'를 제안하며

'예술'과 '마을', 이 둘이 짝을 이루기에는 무언가 낯설고 어색해 보입니다. 적어도 지금까지는 예술이 마을을 진정으로 생각한 적이 없고, 마을 또한 예술을 마음 편하게 받아들인 적이 없습니다.

그런데 왜 난데없이 이 둘을 짝짓기하려고 하겠습니까? 이 둘은 사실 오랜 인류의 조상들이 살 때에는 한 영역에서 이루어졌습니다. 알타미라 동굴벽화에서 보는 것처럼 동굴을 중심으로 해서 마을 공동체로서의 삶이 있었고, 마을의 중심부인 동굴 안에는 그들의 필요에 의해 벽화라는 예술이 같이 존재해왔습니다. 그러나 어느 순간에 예술은 마을이라는 삶의 영역에서 스스로 떨어져 나왔습니다. 예술이 원래 삶의 근원에서 나왔듯이 마을도 삶의 근원으로서의 최소 단위입니다. 우리는 이 분리되어 낯설고 어색해진 두 영역을 삶의 근원을 되살리기 위한 활동의 기반으로 같이 짝지어볼 생각입니다.

우리의 삶이 정치, 경제, 사회, 문화 등 전 분야에 걸쳐 아수라장이 된 것은 우리의 삶의 최소 단위인 '마을'이 붕괴된 것과 깊은 관련이

있다고 봅니다. 건강하던 마을은 병들고 시름시름 활기를 잃은 지 오래입니다. 일제식민지를 거치면서 그랬고 박정희의 새마을운동과 그 이후에 몰아친 개발과 도시화로 마을 공동체는 노령화·공동화되어 활기를 잃은 지 이미 오래입니다. 3만개가 넘는 우리나라의 마을들은 행정단위로는 존재하고 있지만 이미 그 안의 주민 자치와 공동체는 붕괴된 지 오래입니다.

근래에 들어 붕괴된 마을 공동체를 되살리고자 하는 여러가지 활동들이 활발하게 전개되고 있습니다. 이런 활동들은 성공하기도 하지만 실패하는 활동들이 더 많아 보입니다. 솔직히 대부분의 활동의 결과들은 실패했다고 보는 편이 더 맞을지도 모릅니다. 왜냐하면 마을 공동체가 되살아나는 것의 핵심은 '주민 자치'에 있기 때문입니다. 간디가 인도에 70만개의 자치마을(스와라지)이 만들어지면 인도가 진정한 독립을 이룰 수 있다고 주장했던 것처럼 한국의 마을 살리기의 핵심도 주민 스스로에 의한 내발적 발전이라고 할 수 있습니다. 그러나 아직까지 주민 스스로에 의한 이상적인 마을 공동체의 성공사례들은 극히 드물어 보입니다. 늦긴 했지만 아직도 '마을만이 희망이다'라는 슬로건을 우리는 결코 포기할 수 없습니다.

그래서 우리는 문화와 예술로 마을을 사유하고 연대하고 소통하려 합니다. 우리는 기존 마을 살리기의 모든 활동을 같이 공유하고 그 단체들과 연대하려고 합니다. 또한 마을의 모든 주민과 그들이 이루려는 자발적인 발전계획을 문화예술 전문가로서 같이 고민하고 연대하려고 합니다. 우리는 이제 문래동 철공소 동네(일명 문래예술창작소)에 자그

마한 연구소를 열고 마을을 생각하는 모든 활동을 매개하고 소통하는 연구기지를 자임하면서 마을에 관한 모든 네트워크 활동을 시작하려 합니다.

'예술과 마을 네트워크'의 활동에 관심과 참여를 부탁드립니다.

참고문헌

고용수 「그림마당 민 연구: 역사적 의의와 복합적 공간성에 관하여」, 한국예술
　　종합학교 미술이론과 석사학위논문 2016.

김윤수 엮음 『예술의 창조: 세잔과 상투형』, 태극출판사 1974.

김윤수 저작집 간행위원회 엮음 『김윤수 저작집』(전3권), 창비 2019.

김정남·한인섭 대담 『그곳에 늘 그가 있었다: 민주화운동 40년 김정남의 진실
　　역정』, 창비 2020.

김정헌 『예술가가 사는 마을을 가다』, 검둥소 2012.

김정헌·안규철·윤범모·임옥상 엮음 『정치적인 것을 넘어서: 현실과 발언
　　30년』, 현실문화 2012.

김정헌 개인 화집 『김정헌』, 헥사곤 2016.

김정헌 잡문 모음 『이야기 그림 그림 이야기』, 헥사곤 2016.

김종철 『대지의 상상력』, 녹색평론사 2019.

김종철 『근대문명에서 생태문명으로』, 녹색평론사 2019.

김현화 『민중미술』, 한길사 2021.

마르크 오제 『카사블랑카』, 이윤영 옮김, 이음 2019.

민미협 20년사 편찬위원회 엮음 『민미협 20년사』, 민족미술인협회 2005.

민족미술협의회 엮음 『군사독재정권 미술탄압사례 1980~1987』, 1988.

박응주·박진화·이영욱 엮음 『민중미술, 역사를 듣는다 1』, 현실문화A 2017.

박지수 『김정헌 주재환: 유쾌한 뭉툭 2인전 팸플릿』, 보안여관 2018.

원동석 『민족미술의 논리와 전망』, 풀빛 1985.

원동석 『우리예술의 미학: 서방을 넘어 자본을 넘어』, 남도아시아문화자원연
　　구원 2016.

유홍준 『80년대 미술의 현장과 작가들』, 열화당 1987.

유홍준 『화인열전 1: 내 비록 환쟁이라 불릴지라도』, 역사비평사 2001.

이설희 「'현실과 발언' 그룹의 작업에 나타난 사회비판의식」, 이화여자대학교 미술사학과 석사학위논문 2016.

이윤기 『하늘의 문』(개정판), 열린책들 2012.

이지훈 『행복한 나라 8가지 비밀』, 한울 2021.

이태호 『조선 후기 회화의 사실정신』, 학고재 1996.

임영방 『민중미술 15년 1980~1994』, 국립현대미술관 1994.

임재경 『펜으로 길을 찾다』, 창비 2015.

정세현·박인규 대담 『판문점의 협상가: 북한과 마주한 50년』, 창비 2020.

진중권 『진중권이 만난 예술가의 비밀』, 창비 2016.

칼 폴라니 『거대한 전환: 우리시대의 정치·경제적 기원』, 홍기빈 옮김, 길 2009

현실과 발언 편집위원회 쓰고 엮음 『민중미술을 향하여: 현실과 발언 10년의 발자취』, 과학과 사상 1990.

황세준 『생각의 그림, 그림의 생각』, 아트스페이스 풀 2016.

『기억의 바다로: 도미야마 다에코의 세계』, 연세대박물관 2021.

「어쩌다 보니 어쩔 수 없이: 김종영미술관 초대 김정헌 개인전」, 김종영미술관 2019.